현대 보존 이론

현대 보존 이론

왜 그리고 무엇을 보존하는가

살바도르 무뇨스 비냐스
염혜정 옮김

열화당

보존가의 일은 흥미롭지만, 젊고 야심에 찬 보존가들을 가르치는 일은 훨씬 더 매력적이다. 대학에서 종이 보존 기법과 보존 이론을 가르쳐 온 약 이십 년 동안, 해마다 보존 실무에 관해 몇몇 어렵고 난해한 질문을 하는 일부(아마도 더 똑똑하거나 더 대담한) 학생들을 만났다. 아니, 이것은 적절한 표현이 아니다. 그들의 몇몇 질문은 훌륭했다. 1980-1990년대 스페인을 비롯한 대부분의 서구 국가에서 보존가들에게 가르쳤던 일련의 엄격한 원칙들이 결국 실무에서 일상적으로 무시되고 있는 사실과 관련된 질문이었다. 이는 내가 가장 관심있었던 주제인 보존 윤리와 연결되는 것이기도 했다. 나는 항상 적절한 대답을 찾느라 애를 먹었다. 우리 보존가들이 따라야 할 원칙을 따르지 않고 있다는 것을 나 역시 알고 있었기 때문이다. 가장 이상한 점은, 우리에게 지침이 되는 윤리적 원칙들을 준수하지 않았음에도 불구하고, 모든 것이 모두에게 윤리적으로 옳은 듯 보였다는 사실이다.

결국 나는 우리 모두가 보존을 더 잘 이해하는 데 도움이 되길 바라면서, 이 현상을 분석하려고 노력했다. 예상보다 더 많은 시간과 노력이 필요했지만 2000년대 초에는 동료들과 글로 공유할 수 있을 만큼 흥미로운 몇 가지 아이디어를 생각해냈다. 2002년 처음으로『리뷰 인 콘서베이션(Review in Conservation)』에 제법 긴 논문을 게재했는데, '현대 보존 이론'이 그 제목이었다. 뒤이어 단행본으로 2003년 스페인어판『현대 보존 이론(Teoría contemporánea de la Restauración)』이, 2005년에

는 영문판 『현대 보존 이론(Contemporary Theory of Conservation)』이 출간되었다. 그 내용은 조금씩 달라도 제목처럼 기본 개념은 동일한 이 책들은 나 자신과 몇몇 학생들이 직면했던 문제들의 해결을 위해 쓴 것이다. 하지만 수년이 지나면서 여러 나라의 수많은 동료들에게도 유용하다는 사실을 알게 되어 놀랍고 반가웠다.

내가 구축한 '현대' 보존 이론은 내 생각뿐만 아니라 수많은 여러 뛰어난 작가들의 작업을 바탕으로 씌어졌다. 이는 여러 면에서 기존의 고전 이론보다 더 개방적이고 유연하며, 따라서 매우 다양한 문화적 환경에서 활용될 수 있다. 이 책에서 옹호되는 개방적인 입장이, 비록 아주 미미한 정도일지라도, 보다 인간적이고 겸손하며 효율적인 형태의 보존을 전파하는 데 기여하기를 바란다. 그렇게 되리라고 확신하지는 못하지만, 보존 이론에 관한 나의 첫번째 책이 출간된 지 이십 년이 지난 지금 그것이 가능하다고 상상하는 것만으로도 기쁘다. 이 책은 가장 중요한 사례이다. 세계적 문화 강국인 한국에서 번역 출간된다는 사실은 특히 자랑스럽다.

이 책에서 전개되는 현대 보존 이론에 공공연히 요구되는 것은 겸손이다. 즉, 보존은 전문가가 아닌 사람들을 위해 수행된다는 점을 인식할 것과 보존 전문가는 일반인의 요구, 취향 및 기대를 염두에 두어야 한다는 뜻이다. 따라서 내가 자부심 같은 감정을 강조해서는 안 되는 줄 알지만, 이 서문에서만큼은 표현할 수밖에 없음을 한국의 독자 여러분들이 이해해 주길 바란다. 여기서 말하는 자부심은 보존 결정에 영향을 주는 것이 아닌, 지극히 개인적인 것이기 때문이다. (책에서는, 교만한 보존자가 내린 결정이 보존 대상에 가치를 두는 사람들에게 해가 될 수 있음을 강조하고 있다.) 나는 그저 번역 작업을 한 염혜정 님과 출간

을 가능하게 해 준 열화당에 감사하며 느끼는 행복함과 자랑스러움을 말하고자 할 뿐이다. 이는 스페인 대학에서 일하는 스페인인 종이 보존가가 이십 년 전에는 기대할 수 없었던 특권이다.

이 책에 제시된 생각들이 거의 이십오 년 전에 개진되었다는 사실도 중요하다. 적어도 이것이 독자들에게 나의 한계를 시험해 보도록 감히 요청하는 이유 중 하나이다. 보존, 그리고 실제 문화유산 분야 전체는 진화해 왔고 계속 진화하고 있다. 우리는 우리 시대의 수많은 문제들, 즉 오래된 것들과 새로운 것들을 해결할 수 있도록 보존을 더 좋게 만들고 지속적으로 갱신할 필요가 있다. 나는 내 생각이 시대에 뒤떨어졌다는 사실을 알아내려고 성급해하지는 않지만, 이 책의 이론은 최종적인 것으로 간주될 필요가 없고 그래서도 안 된다.

나의 현대 보존 이론은 계단의 한 단계로서 이해되어야 한다. 그것은 우리가 올라가고 다른 곳으로 이동할 수 있도록 해 준다는 점에서 가치가 있지만, 이를 느끼기 위해서는 밟고 올라야 한다는 데 주목해야 한다. 물론, 이러한 고찰 자체가 가치있다고 밝혀진다면 좋을 것이다. 이 계단이 넓고 왠지 편하다면 한동안 머물거나 앉아 있어도 문제되지 않는다. 하지만 무엇보다도 이러한 고찰이 우리를 다양한 곳, 더 나은 곳으로 나아가도록 도와주기를 바란다.

2024년 봄, 발렌시아에서
살바도르 무뇨스 비냐스

책머리에

처음부터 '보존가'들은 진정 철학적인 기반을 확실히 하여 훌륭한
실무자여야 할 뿐만 아니라, 그들 자신이 무엇을 하는지 그리고 왜
그 일을 하는지 알고, 미학, 미술사 등 상대편 실무자들과 근본적인
질문에 관해 토론을 나눌 수 있게 준비된 학자여야 한다.[1]

이 책은 현대 보존 이론을 다룬다. 아마도 여기에서 가장 대담한
주장은 현대 보존 이론이 실제로 존재한다는 바로 그 생각일 것
이다. 그 누구도 이전의 이론들과 다소 차이가 있는 이론이나 이
론의 단편에 대한 수많은 기획과 생각, 의견이 있다는 것을 의심
하지 않는다. 그것들은 대화 중이나 보존 실무 자체에 대한 많은
종류의 저술(회의 초록과 사전 인쇄물, 정기 간행물, 웹페이지,
헌장 등)에서 발견되거나 감지된다. 그런데 이 생각들은 도무지
하나의 정돈된 사고 체계로 간주할 수 없다. 이 책은 이러한 생
각들을 일관성있는 이론으로 엮어내고, 그 생각의 다양함 탓에
가려질 우려가 있는 유형을 밝히려는 시도이다.

현대적인 이론이 존재한다는 것은 하나 또는 그 이상의 비
현대적인 이론도 있다는 것을 암시한다. 우리는 그것을 '고전 이
론'이라고 부를 수 있지만, 이런 의례적인 용어에는 얼마간 중립
적이지 않은 가정이 깔려 있는데, 그것은 분명 비현대적 이론이
란 과거의 것이라는 사실이다.

따라서 우리가 논하는 것을 정확하게 정의하는 것이 중요
해 보인다. '현대적'이라는 말은 1980년대 이후에 전개된 보존
에 대한 생각들을 의미한다. 이러한 연대 설정이 자의적이며,

'현대적인' 보존 사고방식의 몇몇 선례들이 있다고 주장할 수도 있다. 하지만 이들은 예외적이며, 따라서 1980년대는 여전히 상당히 대표적인 시기로 여겨져야만 한다. 그 십 년 동안 처음으로 가역성의 원칙을 비판한 중요한 논문들뿐만 아니라 버라 헌장(Burra Charter)의 두번째와 세번째 판이 출간되었다. 또한 포스트모더니즘 개념은 보존 이론에 괄목할 만한 영향을 준 수많은 사고방식에 주안점을 두며 보편화되었다.

'이론'이라는 개념 또한 흥미롭다. '이론'은 일반적으로 '실습'과 대비되어 정의된다. 하지만 이런 개념은 이 분야에 적용될 수 없다. 가령 용매를 채색층에 바를 때 용매의 표면 장력이 그 용매의 용해력에 미치는 영향에 관해 보존 교사가 설명한다고 할 때, 그는 보존 분야 내에서 이론적인 주제를 다루고 있는 것이다. 그러나 아무도 이를 '보존 이론'으로 간주하지 않을 것이다. '보존 이론'은 가장 자주 '보존 윤리'와 연관되지만, 이 두 개념은 동의어가 아니다. 이는 아주 널리 퍼져 있으며 여전히 관습으로 남아 있다. 이 책은 의사소통에 효율적이기 때문에 그 관습을 고수할 테지만 '현대 보존 철학'이라는 표현도 그리 부적절하지는 않을 것이다. 결과적으로 흔히 이해되는 보존 윤리를 다룰 것이지만, 이 주제에 도달하려면 다른 주제를 먼저 다뤄야만 한다. 우선 보존 활동 자체를 정의하고 그것이 수행되는 이유를 검토해야 한다. 그러고 나서 보존 이면에 있는 가치를 조사한다. 그 가치는 다른 '윤리적' 행동 규범을 생성하기 위해서 상호작용한다. 다시 말해서(더 복잡하고 불필요하게 현학적으로), 보존의 목적론적이고 가치론적인 측면을 설명할 것이다.

이 모두는 호의적인 방식으로 이루어질 것이다. 무엇보다도 이 책은 독자의 이해를 돕기 위한 것이다. 아마도 그들 중 일부를 납득시키겠지만, 이것이 이 책의 주된 목표는 아니다. 만약

이해된다면 이 책은 가치있지만 외견상 무관해 보이는 수많은 생각들 이면에 있는 일관성있는 유형을 보여줄 것이다. 또한 관심있는 독자가 그 생각들을 이해하고 어떻게 해석할지 도움을 줄 것이다. 이 책은 이 목표를 달성하기 위해 포괄성과 가독성 사이에서 타협한 결과이다. 이어지는 페이지에서 독자들은 단지 당황하고 감동받기보다 한결 더 몰입하고 흥미를 갖게 될 것이다. 이는 독자에게 현대 보존 이론의 담론으로 들어가도록 하는 초대이다.

차례

1 보존이란 무엇인가

첫 장에서는 보존(conservation)의 개념을 가능한 한 정확하게 정의하고자 한다. 이는 그 어느 논의에서든 무엇이 논의되고 있는지 정확하게 아는 것이 중요할 뿐만 아니라 보존, 복원(restoration), 그리고 예방 보존(preventive conservation)의 개념에 대해 일반적으로 알려진 몇 가지 오해를 밝히는 데도 유용하기 때문이다. 또한 이 용어들을 정확하게 사용하는 것은 보존 이론을 일관성있게 설명하는 요건이기에, 각 경우마다 뜻하는 바를 명확하게 하기 위해 몇 가지 표기법에 대한 규칙을 제시할 것이다.

보존의 간략한 역사

오늘날 우리가 알고 있는 보존은 복합적인 활동이다. 십구세기 이후로 보존은 그 범위가 넓어지고, 더 중요하게 여겨졌는데, 간단히 말해 제 시기를 맞이했다. 하지만 항상 그랬던 것은 아니다. 불과 몇 십 년 전만 해도 그 활동이 훨씬 단순했고 그보다 더 이전에는 보존이라는 것이 우리가 현재 알고 있는 형태로 존재하지 않았다. 즉 화가나 목수, 조각가의 기술과는 달리 잘 훈련되고 특별한 기술이 필요한 활동으로서 말이다.

물론 과거에도 사람들은 필요에 따라 피디아스(Phidias)의 조각상을 청소하고 보수했다. 쾰른대성당(Cologne Cathedral)의 낡은 유리창이 깨지면 새로 유리를 교체했고, 세계 곳곳에서 오래된 그림이 너무 칙칙해지면 일상적으로 새로운 바니시를 칠했다. 하지만 오늘날 보존가가 이런 활동을 한다고 해서 이를 지금과 같은 보존으로 여기진 않는다. 따라서 오늘날 보존이라

1 보존이란 무엇인가

고 이해되는 활동이 늘 존재했다고 믿기는 어렵다. 아마도 이런 활동은 '점검(servicing)' '청소(cleaning)' '관리(maintenance)' 또는 '보수(repairing)'라고 부르는 것이 역사적으로 훨씬 더 정확할 것이다.

보존은 손상된 그림을 처리하는 데 필요한 관점, 접근법 및 기술이 일반적인 농가의 벽을 수리하는 데 필요한 것과 다르다는 사실이 명확해졌을 때 시작되었다. 또는 신석기시대의 돌도끼를 깨끗하게 만드는 것이 일반 가정에서 사용하는 램프를 청소하는 것과는 다른 태도와 지식을 요구한다는 게 분명해졌을 때 시작되었다. 보존이란 개념은 이러한 차이를 깨닫는 데서 비롯되어 십구세기와 이십세기 사이에 널리 퍼졌다.

그런데 이러한 태도는 그보다 앞선 시대에서도 자취를 찾을 수 있다. 몇몇 개인은 우리가 현재 '유산(heritage)'이라고 이해하는 대상에 대해 깊은 감상을 표하고, 그 대상을 가능한 한 변경하지 않는 선에서 관리하도록 장려했다. 그럼에도 불구하고 그런 사례들은 예외적이며 현대의 보존 관점과 동일시되어서는 안 된다.

논란의 여지는 있지만, 그런 예외 중에서 피에트로 에드워즈(Pietro Edwards)[1]의 사례는 가장 주목할 만하다. 십팔세기에 베네치아 당국은 에드워즈에게 베네치아 공공 회화 재정비 사업의 관리 감독을 맡겼다. 그 결과 에드워즈는 당시의 베네치아 복원가들이 행하던 과도한 처리를 방지하기 위한 일련의 규범인 『시방서(Capitolato)』를 작성했다. 그의 이론은 오늘날 널리 퍼져 있는 몇몇 보존 원칙과 아주 비슷하다. 예를 들자면 에드워즈는 과거의 색맞춤(inpainting)을 제거할 것과 '부식되지 않는' 재료를 사용할 것을 지시했고 새로운 색맞춤은 색이 소실된 부분을 넘어서면 안 된다고 명시했다. 어쩌면 오늘날 당연해 보이

는 이런 생각은 『시방서』가 씌어진 1777년에는 상당히 혁신적인 개념이었다.

에드워즈는 선구자 혹은 예외의 경우로 볼 수 있다. 『시방서』는 즉각적으로 영향을 미치지 못하고 얼마 동안은 알려지지 않았다. 한편, 사람들의 사고는 여러 방면에서 변화하고 있었다. 서구 사회 내에서 예술에 대한 개념이 정립되며 예술을 특별하게 이해하게 된 것도 그런 변화 중 하나였다. 십팔세기 후반에 요아힘 빙켈만(J. Joachim Winckelmann)은 미술사에 한 획을 긋는 매우 중요한 책을 썼고, 유럽 어디서나 미술 아카데미를 흔히 볼 수 있게 되었다. 또한 바움가르텐(A. G. Baumgarten)은 형식 면에서 미학의 철학적 영역을 정초(定礎)하였다. 이 모든 변화는 예술과 그 대상이 사회 안에서 특별한 지위를 얻은 것을 의미하며, 이는 오늘날까지 이어지고 있다.

십구세기에는 계몽주의 사상이 힘을 얻었고 널리 인정받았다. 과학은 진실을 밝히고 활용하는 기본적인 수단이 되었으며, 일반 대중이 문화와 예술을 접하는 것이 수용 가능한 개념이 되었다. 낭만주의는 예술가를 특별하게 신성시하고, 지역 유적지의 아름다움을 격상시켰다. 민족주의는 국립 기념물의 가치를 민족 정체성의 상징으로 찬양했다. 그 결과 예술 작품과 예술가는 특별한 인정을 받았으며, 과학은 현실을 분석하는 유용한 방법으로 자리잡았다.

이런 경향은 특히 영국에서 두드러졌는데, 예술가와 미술품 애호가, 그리고 교양있는 대중들이 라파엘전파(Pre-Rapha-elites)와 미술공예운동(Arts and Crafts movements)에서 문화적 영향을 크게 받았다. 영국의 제도사이자 예술 문필가로 여론에 상당한 영향을 미쳤던 존 러스킨(John Ruskin)은, 1849년에 잘 알려진 『건축의 일곱 등불(The Seven Lamps of Architecture)』

을 출간했으며 뒤이어 『베네치아의 돌(The Stones of Venice)』을 출간했다. 이 두 책에서 러스킨은 고대 건축물이 가진 미덕과 가치를 성의와 헌신을 다하여 옹호했다. 실제로 러스킨의 과거에 대한 사랑은 열정적이고 배타적이어서, 그는 어느 정도 현재를 외면하기도 했다. 그에게는 현재의 어떤 것도 과거 유물에 남아 있는 부분을 방해해서는 안 되었고, 특히 고딕 건축물에서라면 더욱 그러했다. 러스킨은 손상된 건축물을 재건하려고 노력하는 사람들조차 이를 방해하는 요인이라고 생각했다.

해협 너머에서도 이런 고딕 양식을 부흥시키려는 경향이 강했다. 훌륭한 고딕 건축물이 많이 남아 있는 프랑스에서는 고딕 건축물의 재건축은 일종의 국가적 의무로 간주됐다. 베즐레의 생트마리마들렌성당(Basilique Sainte-Marie-Madeleine de Vézelay), 파리의 노트르담대성당(Cathédrale Notre-Dame de Paris), 아미앵대성당(Cathédrale Notre-Dame d'Amiens) 같은 건축물은 러스킨이 『건축의 일곱 등불』을 출판하기 전에 복원되었다. 이 복원 작업을 포함해 여러 유사한 작업을 맡았던 건축가 외젠 비올레 르 뒤크(Eugène Viollet-le-Duc)는 고딕미술의 열성적인 지지자이며 학식이 높은 사람이었다. 그는 자신이 건축가로서 손상된 건축물에서 소실된 부분을 채우기에 충분한 권한이 있다고 믿었다. 그에게 건축물은 가능한 한 완벽한 상태로 복원될 수 있는(마땅히 그래야 하는) 것이었다. 이는 복원 작업이 그 건축물이 가지고 있는 진정한 본질에 일관성있게 부합하는 한, 실제로는 존재한 적 없을지도 모르는 '본래의' 상태로 되돌리는 것을 의미했다. 1866년에 그는 『십일세기에서 십육세기까지의 프랑스 건축 용어사전(Dictionnaire raissoné de l'Architecture française du XIe au XVIe siècle)』의 여덟번째 권을 출간했다. 그는 이 책에서 복원에 관한 생각을 유명한 문구로 요약했다.

복원: 단어와 행위 모두 현대적이다. 건축물을 복원하는 것은 그것을 유지하거나 보수하거나, 재건축하는 것을 뜻하지 않는다. 건축물의 복원은 그 건축을 어느 시대에도 실제로 존재하지 않았을 수도 있는 완벽한 상태로 복구하는 것을 의미한다.[2]

많은 저자들이 러스킨과 비올레 르 뒤크를 최초의 진정한 보존 이론가로 간주한다. 러스킨의 사례는 상당히 모순적인데, 그는 복원을 '거짓'이라고 단호하게 믿었기 때문이다. 하지만 그들은 보존에 관해 가장 제한적인 태도에서 가장 관용적인 태도까지, 두 극단적인 태도를 나타내는 일종의 상징이 되었다. 후대의 이론가들은 두 극단을 오가며 얼마간의 원칙을 추가했다. 보존 대상을 생각할 때 매우 다른 두 가지 태도를 명확하게 나타내는 능력, 그것이 러스킨과 비올레 르 뒤크가 보존 이론에서 자주 언급되고 인용되는 이유이다.

　이 두 극단적인 이론은 매우 잘 정의되어 있다. 러스킨은 과거의 흔적을 대상의 가장 가치있는 특징 중 하나로 생각했다. 과거의 흔적은 대상의 일부이며, 그런 흔적을 제거한다면 대상의 진정한 본질 중 중요한 요소를 잃으면서 그 대상은 다른 것이 된다고 생각했다. 반면에 비올레 르 뒤크는 보존 대상의 가장 완벽한 상태를 그 대상의 최초의 상태로 보았다. 세월이 지남에 따라 닳거나 소실되며 발생한 손상은 그 대상을 변형시키며, 그런 손상에서 대상을 자유롭게 하는 것이 보존가의 의무라고 여겼다. 실제로 그는 보존 대상의 최초의 상태는 그것이 만들어졌을 때가 아니라 그것이 **구상되었을** 때라고까지 생각했다. 이는 물질적인 대상으로서의 최초의 상태가 아니라, 삭가가 구상했거나 구상했어야 하는 원래 개념대로 완성된 상태를 의미했다.

이처럼 러스킨과 비올레 르 뒤크의 입장은 조화되기 어렵다. 대상의 최초 상태와 대상에 남겨진 과서의 흔적을 모두 보존하는 것은 쉽지 않은 일이며, 이는 후대의 이론가들이 애써 해결하려고 했던 난제이다. 과학은 진실을 밝히는 방법으로 선호되며 상당히 이른 시기에 보존 분야에 등장했다. 지금의 기준으로 판단하자면 인문과학적 방식으로 보존 분야에 등장했다. 과학적 보존의 초기 징후는 과학적이었는데, 이는 건축학, 고문서학, 또는 역사학 자체와 같은 인문적 역사과학의 도움을 받아서 의사를 결정했기 때문이다. 이탈리아의 건축가인 카밀로 보이토(Camillo Boito)는 기록으로서의 기념물, 더 정확하게는 역사적 기록으로서의 기념물이라는 개념을 적극 옹호했다. 그는 실제적인 내용을 기록에 추가하거나 삭제하지 않으면서 '문헌학적으로' 충실하고자 했다. 이에 따라 보이토는 오늘날에도 적용되는 몇 가지 원칙을 세웠다. 예를 들어서, 작품 원본과 복원된 부분은 반드시 명확하게 구분 가능해야 하며, 이는 작품이 정직하게 복원될 수 있도록 했다. 그 후, 가역성(reversibility)이나 최소 개입(minimum intervention)과 같은 다른 원칙들이 실제로 보존 처리가 보존 대상에 미치는 영향을 최소화하기 위해 등장했다.

보이토는 러스킨과 비올레 르 뒤크가 제시한 두 극단적인 이론 사이에서 균형을 찾으려 시도한 수많은 이론가 중 한 사람일 뿐이며, 그 외에 구스타보 조반노니(Gustavo Giovannoni)나 루카 벨트라미(Luca Beltrami)와 같은 이론가도 있다. 사실 어떠한 단일 이론도 나머지 이론보다 우위에 서지 못했기 때문에 보존 분야에 속한 많은 이들은 유산을 처리할 때 합의된 기준 없이 다양한 방식을 시도했다. 그런 상황을 다소나마 개선하기 위해 여러 기관에서 표준화에 대한 흥미로운 시도를 했다. 이러한 노력의 두드러진 성과는 실무 보존가들과 전문가들이 보존

현대 보존 이론

에 대한 기준을 합의하여 만든 규범 문서인 '헌장'의 선포였다. 1931년에 발표한 아테네 헌장(Athens Charter)은 그 최초의 결과물로 중요한 의미가 있다. 그 후에 헌장은 점점 빈번하게 발표되었으며 이는 점차 보존에 관한 생각을 표현하는 보편적인 방법이 되었다. 하지만 보존 이론의 집대성에 보탬이 된 가장 중요한 이론은 보존 전문가 집단이 아닌 개인, 곧 체사레 브란디(Cesare Brandi)의 작업에서 나왔다.

체사레 브란디는 실무 보존가도 건축가도 아닌 미술사학자였다. 그는 1939년부터 1961년까지 로마의 중앙복원연구소(Istituto Centrale per il Restauro)를 이끌었으며, 그 기간 동안 여러 분야의 보존가들이 직면한 몇 가지 문제에 대해 알게 되었다. 브란디는 1963년에 불필요하게 모호한 책인 『보존 이론(Teoria del restauro)』을 발표했는데, 여기에서 그는 과학적 보존에서 종종 등한시했던 요소인 작품의 미적 가치의 관련성을 옹호했다. 그의 관점에 따르면, 미적 가치는 무엇보다도 중요하기 때문에 보존에 관한 결정을 내릴 때 반드시 고려되어야 한다. 1972년에 발표된 보존 헌장(Carta del Restauro)에는 브란디의 생각이 대부분 반영됐고, 이는 레나토 보넬리(Renato Bonelli)와 다른 이론가들에 의해 더욱 발전되었다.

이십세기 후반기에, 이 '유미주의자(aestheticist)'들의 관점은 보존 이론에 현저하게 기여한 또 다른 관점인, 이른바 '새로운 과학적 보존(new scientific conservation)'과 공존했다. 이 새로운 과학적 보존은 적절한 보존 이론이라기보다는 보존 기술을 대하는 태도에 대한 것이었다. 사실 이 과학적 보존은 그것에 앞서 발생했거나 그것을 정당화할 견고한 이론적 실체가 부족하다. '자연과학'인 재료과학(화학과 물리학)은 이런 종류의 과학적 보존에서 핵심적인 역할을 한다. 하지만 오늘날 과학적 보

1 보존이란 무엇인가

존은 보존에 대한 접근 방법으로 상당히 널리 받아들여졌기 때문에 자세히 살펴볼 가치가 있다.

여러 보존 이념들이 같은 국가나 지역에서 충분히 공존할지라도, 거기에는 다소 개략적이고 모호한 유형이 보일 수 있다. 앵글로색슨계 국가들에서는 새로운 과학적 보존을 조금 더 선호하는 반면에, 지중해와 라틴 아메리카계 국가들에서는 어느 정도 미적 가치에 기반한 접근법을 선호한다.

어쨌거나 1980년대 이후로 비판적이거나 대안적인 생각이 제시되어 왔다. 이러한 생각은 산재되어 종종 단편적인 형태로 드러났다. 그것은 개별 기사나, 학계에서 발표된 논문, 대규모 연구에서 나온 보고서, 인터넷에 올린 정보, 개인 간에 주고받은 편지, 헌장들, 보존 보고서 등 여러 가지 다양한 형태로 나타났다. 그럼에도 불구하고 이러한 단편적인 생각들은 추세에 반응하며, 이 생각들을 적절히 함께 모은다면 더 크고 일관되며 보다 흥미로운 그림을 만들어낼 것이다. 그 그림은 이 책을 통해서 완성된다. 그것이 바로 제목에서 언급된 현대 보존 이론이다. 이는 '고전' 이론(현대 보존 이론에 선행된 모든 이론, 또는 어떤 면에서는 반대되는 이론)과 다를 뿐만 아니라 보존 분야에서 점차 많은 사람들이 의사 결정을 하는 데 선호되는 개념적 도구가 되어 가기에 현대적이라고 할 수 있다.

보존의 정의를 둘러싼 문제점

너무 많은 과업들

'보존'의 개념은 잘 알려져 있다. 대부분의 사람들은 이 용어를 올바른 맥락에서 정확하고 시기에 맞게 사용한다. 그런데 대화할 때나 글에서 이 용어를 적합하게 사용한다는 것이 보존을 완

전하게 이해하는 것을 의미하진 않는다. 마치 수영하는 법을 안다고 해서 아르키메데스의 원리를 완전히 이해하는 것은 아닌 것과 같다. 수영이든 보존이든 간에 어떤 활동을 더 깊이 이해하기 위해서는 일반적으로 그것을 실행하는 데 요구되는 것과는 다른 숙고가 필요하다. 이는 특히 용어가 종종 혼동을 일으키는 보존 분야에서 더욱 그렇다. 대니얼 맥길브레이(Daniel McGil-vray)는 다음과 같이 기술했다.

> 다양한 활동과 프로젝트를 묘사할 때 다소 호환하여 사용하는, 말 그대로 수십 가지 용어들이 있다. 이는 상당한 혼동을 불러왔으며 (…) 의미에 관해서는, 분명하든 감추어져 있든 간에 우리는 자신의 용어로 표현하거나 암시한다.[3]

맥길브레이는 『프리저베이션 뉴스(Preservation News)』 한 호를 '빠르게 읽고' 난 뒤, 역사적 건축물에 연관된 다양한 보존 관련 활동을 묘사하는 서른두 개 이상의 개념을 찾아냈는데, 각 개념은 특유의 고유한 경향과 의미를 가지고 있었다. 그들은 보전(preservation), 복원(restoration), 재활(rehabilitation), 부흥(re-vival), 보호(protection), 갱신(renewal), 전환(conversion), 변형(transformation), 재사용(reuse), 부활(rebirth), 재생(revitaliza-tion), 수리(repair), 개축(remodelling), 재개발(redevelopment), 구조(rescue), 재건(reconstruction), 재정비(refurbishing) 등이다. 맥길브레이는 오직 건축물 보존에 한해서 논하고 있지만, '유산' 보존처럼 용어 사용에서 획일성이 떨어지는 더 광범위한 분야에 대해 논할 때 상황은 더욱 안 좋아진다. 보존의 기본적인 개념에 덧붙여질 수 있는 다양한 잠재적인 의미는 이 주제를 깊이 살펴보는 데 걸림돌이 된다. 따라서 최소한 보존의 기본 범주

와 가장 중요한 몇몇 파생 개념에 대해 사전 정의가 필요하다.

너무 많은 대상들

이십세기 후반에 보존은 선진 사회에서 주목할 만큼 성장했고, 이제는 대부분의 사람들이 당연하게 생각하며 사회적으로 인정받는 활동이 되었다. 보존에 관한 전문적인 지식을 모은 자료들이 축적되었으며, 이는 실제로 여러 국가에서 대학 수준의 인정을 받았다. 보존 연구실이 모든 주요 박물관에 설립되었고, 많은 사람들이 보존 작업 결과를 빈번하게 발표하고, 예견하며, 기념하거나 논의했다. 하지만 아마도 가장 중요한 발전 징후는 보존의 활동 분야가 급격하게 증가한 것이다. 보존 대상의 범주는 한계가 없는 것 같다. 회화에서 흔들의자까지, 건축물에서 의류까지, 동상에서 사진까지, 또 오토바이에서 시체까지 아우르기 때문이다. 이론적 관점에서 이같은 성장은 몇 가지 문제를 제기하는데, 그 범주의 논리적 근거를 찾기 더 어렵게 만들기 때문이다.

너무 많은 전문가들

보존은 복합적인 활동이기 때문에 같은 목표를 가지고 일하는, 다종다양한 분야의 수많은 전문가들을 동반한다. 예컨대 성당 제단 뒤쪽에 있는 벽장식(altarpiece)을 보존하는 경우, 만약 이 벽장식이 공공성을 띤다면 이상적으로 한 명 이상의 역사학자와 한 명 이상의 사진가, 그리고 아마도 영상이나 영화 제작 팀이 요구될 수 있다. 그리고 벽장식이 아주 작은 것이 아니라면, 작업을 위해서 어떤 특정 규격에 따라 비계 같은 임시 가설물을 설치해야 한다. 이 외에도 비계 위에서 작업할 때 안전 문제가 수반되기 때문에, 이에 관해 조언해 줄 전문가들이 있어야 한

현대 보존 이론

다. 즉 비계를 관리 감독하는 소방관, 전기 배선을 설치하는 전기 기술자 등이 있다. 그리고 이 벽장식을 관리하는 담당자와 작업이 가능한 시간이나 기타 상황에 관해 의논해야 한다. 또 벽장식이 방문객들이 출입하는 위치에 있다면, 그들이 안전하게 드나들도록 필요한 사항들을 준비해야 한다. 이 경우에 공지가 필요하기 때문에 안내판을 세워야 하고, 언론에 보도자료를 전달해야 한다. 물론 계약은 논의와 합의를 거쳐야 하며, 여기엔 변호사와 성직자가 관여하게 된다. 보험 회사 또한 한몫을 하는데, 이럴 땐 보험 계약이 적극적으로 권장되거나 의무적이기 때문이다. 사설 보안 요원을 고용해서 방문객들이 작품을 고의적으로 파괴하거나 단순한 호기심으로 작품에 손상을 입히는 상황을 방지해야 한다. 다양한 분야의 과학자들도 필요하다. 역사학자뿐 아니라 목재를 좀먹는 해충이나 다양한 종류의 목재를 식별하기 위해 생물학자가 필요할 수도 있다. 유의미한 부분을 엑스레이로 촬영해 금속 조각의 존재를 알아내는 방사선 기사, 벽장식의 많은 구성 요소 중 일부 특성을 밝히는 데 도움을 줄 화학자, 색상의 정밀한 측정을 담당할 물리학자, 장차 발생할지도 모르는 벽장식의 구조적 손상을 피하고 안정적인 구조를 설계하는 데 도움을 줄 공학자까지, 수많은 사람들과 전문적인 견해의 막대한 협력이 요구되며, 여기에는 여러 단계에서 행정적 지원이 필요하다. 만일 이 벽장식의 보존이 중요한 작업이라면, 아마도 추가적인 행정 절차가 요구될 것이며, 여러 행정 부서의 유산 전문가들이 전체 프로젝트를 감독해야 할 것이다.

그중에는 보존가들도 있지만, 일반적으로 알려진 보존이 보존가들에 의해서만 수행되는 것은 아니다. 보존 직업은 일반적인 보존 활동과 같지 않다. 이는 '보존가들의 보존'이 일반적인 의미에서의 보존과 동일하지 않기 때문이다. 넓은 의미에서

1 보존이란 무엇인가

보존은 그 영역이 분산되어 있는데, 이는 보존 대상에 직접적인 영향을 미치는 다양하고도 수많은 분야를 망라하기 때문이다. 반면, 보존가라는 직업은 훨씬 더 명확하게 정의된 활동이다. 이것이 몇 가지 아주 특별한 기술을 다루는 데 반하여, 비보존가들의 보존은 여러 다양한 분야[법, 관광, 정치, 예산 배정, 사회 조사, 배관 설비, 경계 시스템, 조적(組積) 등] 안에서 서로 다른 기술을 다룬다.(도표 1.1)

보존 직업의 두 가지 중요한 특징은 보존 대상과의 근접성과 특수성이다. 보존가는 대개 대상과 가장 밀접하게 물리적으로 가까이 접촉한다. 물론 보존가는 보존 대상과 직접적으로 접촉하지 않으면서도 대상에 강력하게 영향을 미치는 다른 지위를 가질 수도 있다. 예컨대 유산을 관리하는 지위나 보존 센터를 관리하는 업무를 들 수 있다. 이런 현상은 점점 더 빈번해지고 있으며 분명히 긍정적이다. 왜냐하면 이는 보존가들이 더 높은 수준의 교육을 받는 것을 의미할 뿐만 아니라(이런 교육이 정치적 학문적 사회적 관리자들 사이에서 점차 인정받고 있다), 비보존가보다 보존 문제에 대해 유용하고 더 확고한 견해를 가지기 때문이다. 하지만 이런 경영 활동이 실제 보존 행위로 여겨지는 범위는 병원을 경영하는 일이 실제 의료 행위로 간주되는 정도까지다.

보존가들의 또 다른 중요한 특성은 그들이 보유한 지식의 특수성이다. 클라비르(M. Clavir)는 이를 다음과 같이 정의했다.

'보존 전문가'라는 표현은 때때로 '보존가' 대신 사용된다. 왜냐하면 그 표현이 보존과학자, 보존 관리자 그리고 해당 분야에서 일하지만 문화재의 보존 처리를 반드시 수행하는

현대 보존 이론

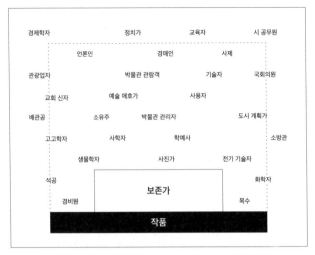

도표 1.1. 더 크고 불분명한 보존 분야 내에서 보존가의 영역.

것은 아닌 사람들까지 포함하기 때문이다. (…) 역사적인 물건과 예술 작품의 보존은 별개의 전문직으로 발전했다. 보존가는 (…) 박물관 분야에 관련된 동료들과 다르다. 보존은 철학이나 자격 같은 기본 원칙에서 다른 박물관 분야와 다르며, 동시에 보존가들 스스로도 국제적으로 많은 공통점을 공유한다. 상대적으로 새로운 직업으로서 보존은, 직업의 특성 대부분을 나타내며 전문화 과정에 있다고 확실하게 말할 수 있다. 보존에서는 국가마다 비슷한 자체 윤리 강령, 자체 교육 과정, 공익사업에 대한 의무감, 전문 기술에 대한 대중적인 인식이 있다. 여러 국가에서 보존 분야는 보존가가 되려는 개인을 받아들이는 데 명확한 기준을 갖고 있다. 이 기준은 무엇이 지식을 구성하고 또 무엇이 지식의 발전을 구성하는지에 대한 공통된 이해와 그 지식을 공유하기 위한 수단을 포함한다.[4]

1 보존이란 무엇인가

간단히 말하면, 보존가는 보존 분야 밖에서는 적용할 수 없는 아주 특수한 지식을 갖는다. 다른 분야의 전문가들이 보존 과정에서 어떤 역할을 할 수도 있지만, 그들이 보존 분야에서 일한다는 사실이 실제로 그들을 보존가로 바꾸는 것은 아니다. 따라서 전문 보존가의 분야는 보다 크고 불분명한 보존 분야 내의 한 영역으로 묘사될 수 있다.

도표 1.1에서 볼 수 있듯이, 일반적이고 더 넓은 의미에서 보존은 물리적 대상에서 멀어질수록 경계가 더욱 불분명하다. 보존가의 활동 영역은 매우 정확한 경계를 가지며 보존 대상과 아주 가깝다. 변호사, 회계사, 공학자, 소방관 등과 같은 다른 전문가들은 비록 그들의 활동 영역이 분명하지 않지만, 보존 분야에 속한다. 사실 그중 많은 이들이 보존 영역의 불분명하고 모호한 경계에 있다. 다시 한번 의료계에 대한 비유가 이 관계를 이해하는 데 도움이 될 수 있다. 일반적인 보존 활동에서 전문 보존가들의 역할은 일반적인 의료 활동에서 의사나 외과 의사의 역할과 비슷하다. 다른 전문가들(국회의원, 식품 공학자, 음식 공급 업체, 제약 연구소의 화학자, 정치가, 핵 물리학자, 요리사 등)이 그 스스로 의사가 아니면서도 의료계에 강한 영향력을 행사하는 것과 같다.

보존과 보존가들의 직업 사이의 이분법은 엄밀히 분석하려 할 때 특히나 상당한 오해를 낳을 수 있다. 가령 미국보존협회(American Institute for Conservation)는 '보존'을 "미래 세대를 위하여 문화재의 보전에 전념하는 직업"[5]이라고 정의함으로써 보존가들을 제외한 보존에 관련된 일체의 종사자를 배제한다. 한편 워싱턴보존조합(Washington Conservation Guild)은 보존을 "문화적으로 중요한 대상의 보전과 유지"[6]라고 정의한다. 그들에게 보존은 다양한 직업을 가진 사람들이 다양한 수준

에서 참여하는 일반적인 활동이다. '보존'을 논할 때 워싱턴보존조합과 미국보존협회는 상당히 다르게 설명하고 있다.

보존가들의 보존

이 책의 취지는 독점적이진 않지만 주로 보존가에 의해 발전된 보존 기초를 설명하고 확인하는 데 있다. 흥미로운 것은 문화적으로 중요한 작품을 다루는 활동으로서의 보존 개념에 문화적으로 중요한 작품을 다루는 직업으로서의 보존 개념이 포함된다는 점이다. 따라서 전자에 적용되는 이론상의 원칙이 필연적으로 후자에도 적용된다.

이어질 내용을 명확히 이해하기 위해서 몇몇 정의를 검토하고, 규명하고, 채택할 것이다. 앞서 지적한 바와 같이, 서로 다른 보존 활동을 설명하는 갖가지 개념들이 있으며 때때로 그 차이는 아주 미미하다[재정비(refurbishing), 재활(rehabilitation), 갱신(renewal), 재건축(rebuilding), 복원(restoration) 등]. 다행히 맥길브레이는 다음과 같이 말했다.

현존하는 역사적 자원을 다룰 때 실제 세 가지 선택지가 있을 뿐인데, 그 자원을 유지하거나 변경하거나 파괴할 수 있다.(역사적 자원을 되돌리기 위한 네번째 선택지에는, 이전에 훼손된 것을 되살리겠다는 결정이 뒤따른다.)[7]

이 책에선 '파괴'라는 선택지는 제하고 기본적인 세 가지 선택지에 주목할 것이다.

용어 사용에 관한 주석

'보존'이 활동을 지칭하는지 혹은 직업을 지칭하는지 명백해진

경우에도 '보존'에 관해 언급할 때 혼동이 될 만한 또 다른 잠재적 원천이 있다. 왜냐하면 이 용어는 좁은 의미나 넓은 의미로 모두 사용될 수 있기 때문이다.

— 좁은 의미에서의 '보존': 보존은 '복원'에 반대되는 것으로, 맥길브레이의 기술에 따르면 유지하는 활동.
— 넓은 의미에서의 '보존': 첫번째 의미에 포함된 활동뿐만 아니라 복원 및 기타 보존 관련 활동까지를 포함.

이탈리아어, 스페인어, 프랑스어와 같은 라틴 계열 언어에서 넓은 의미의 '보존'은 이탈리아어로 '레스타우로(restauro)', 스페인어로 '레스타우라시온(restauración)', 프랑스어로 '레스토라시옹(restauration)'으로 번역되는 탓에 혼란이 가중되며, 이 표현을 영어로 옮기거나 그 반대일 때도 흔히 부정확하게 번역된다. 몇몇 저자나 단체에선 넓은 의미의 '보존'의 동의어로서 '보전'이나 '복원'과 같은 용어들을 사용하기 때문에 상황은 더욱 복잡해진다.

보존에 관해 고찰할 때, 특히 이론적으로 고찰할 때, 용어를 더 명확하고 일관되게 사용하는 것이 반드시 필요하다. 하지만 일상적 표현이 필요한 수준의 정확성을 허용하지 않을 때, 일관성있는 담론을 위해 일부 합의가 이루어진다. 예를 들어서, 유럽보존가및복원가단체(European Conservator-Restorers' Organization), 유럽보존및복원교육조직(European Network for Conservation-Restoration Education), 또는 영국및아일랜드국립보존복원위원회(United Kingdom and Ireland's National Council for Conservation-Restoration)의 문서에서 '보존 및 복원'은 넓은 의미에서 '보존'을 뜻할 때 사용된다. 미국보존협회는 '안정

화(stabilization)'라는 용어를 좁은 의미에서 보존을 가리킬 때 사용한다. 이 책에서는 두 가지 간단한 규칙을 따랐다.

— '보존(conservation)'이라는 용어는 넓은 의미에서 보존을 지칭하는 데만 사용된다.
— '보전(preservation)'이라는 용어는 좁은 의미에서 보존을 지칭하는 데 사용된다.

물론 다른 저자의 글이 인용된 경우에는 원문을 그대로 가져오기에 이 규칙은 적용되지 않는다.

보전과 복원

보전

유산 분야 밖에서, '보전'은 어떤 것의 형태, 상태, 소유권, 용도 등을 어떤 식으로든 변경하지 않고 그대로 유지하는 것을 의미한다. 이런 일반적인 의미는 유산의 보전을 논할 때도 그대로 적용되며, 유산의 보전은 '어떤 것이 시간 경과에 따라 겪는 변화를 피하는 활동'이라고 잠정적으로 정의할 수 있다. 겉보기에 중립적인 이 생각이 완전하게 순수한 것은 아닌데, 어떤 보전 활동도 실제 보전으로서 자격을 갖추려면 그 활동이 성공해야 하기 때문이다. 즉 작품의 변화를 막지 못하는 보전 처리는 보전 자격이 없는 까닭에, 이러한 정의에는 전부는 아니더라도 과거의 상당한 보전 처리가 배제될 것이다. 보전 처리는 기껏해야 변화의 속도를 늦출 수 있지만, 대개의 경우에 보전은 그 처리 대상의 변화를 촉진시켰다. 종이 보존에서 니이드토셀룰로오스(cellulose nitrate)와 아세트산셀룰로오스(cellulose acetate)를 사

용하거나 찢어진 문서에 테이프를 붙인 것은 안정화 처리의 사례들로, 원래의 목적을 이루지 못했을뿐더러 유감스럽게도 보존하고자 한 작품에 부정적인 영향을 끼쳤다. 하지만 보전에 실패했거나 잘못된 보전 사례일지라도 여전히 보전으로 간주된다.

보전은 그것이 가져오는 결과에 의해서가 아니라 이루고자 하는 목적에 의해서 더 완벽하게 정의된다. 예를 들어서 드니 길레마르(Denis Guillemard)는 "보전은 문화유산의 기대 수명을 늘리는 데 목적이 있다"[8]며 이런 접근 방식의 명료한 본보기를 제시했다. 미국보존협회는 '안정화'에 대해 "문화유산의 온전함을 유지하고, 열화되는 것을 최소화하기 위해 계획된 처리 절차"[9]로 정의하며 그와 유사한 개념을 제시한다. 목적에 기반한 정의(goal-based definition)가 선호되는 이유는 실패한 보전 처리를 배제하지 않고, 통상 이해되는 보전 개념에 부합하기 때문이다.

복원

'복원'은 보존 분야에서 흔히 통용되는 또 하나의 개념이다. 대체적으로, 무언가를 복원하는 것이란 그것을 이전의 상태로 되돌리는 것을 의미한다. 1801년판 『축소판 옥스퍼드 사전(The Shorter Oxford Dictionary)』은 복원을 '무언가를 손상되지 않거나 완벽한 상태로 되돌리는 행위나 작업'이라고 정의한다. 이 정의는 전형적으로 사실에 기반한 정의(fact-based definition)이며 앞선 단락에서 설명한 것과 같은 문제점을 보여준다. 만약 복원이 작품을 '손상되지 않은', '완벽한' 상태로 되돌리는 데 실패한다면, 복원으로 인정받지 못할 것이기 때문이다.

이런 기준의 문제점은 흔히 복원으로 판단되는 대부분의 행위를 배제한다는 것이다. 그중 극소수만이 실제로 작품을 완

벽한 상태로 남기거나, 남기려고 하기 때문이다. 따라서 보전 개념의 경우와 마찬가지로, 목적에 기반한 정의가 더 적합하다. 『축소판 옥스퍼드 사전』의 저자들은 복원을 정의하는 데 이와 동일한 결론에 도달한 듯한데, 1824년판에서 "건축물을 원래의 형태와 유사한 것으로 되돌리려는 의도로 변경 또는 수리하는 작업"[10]이라고 했다. 단지 건축물만을 언급했지만 이 정의는 1801년판의 것보다 훨씬 효율적이다. 그것이 목적에 기반하기에, 작품을 원래의 상태로 되돌리려는 목적을 이루지 못한 복원도 포함하기 때문이다.

그럼에도 이 정의는 작품이 '원본(original)'의 상태로 복원되어야 한다는 것을 강조하는데, 항상 그런 것은 아니다. 원본에 대한 개념이 상당히 불확실할 뿐만 아니라(많은 작품들이 시간이 지나면서 여러 작가들에 의해 공들여 마무리되었기 때문에), 많은 경우에 복원의 목적은 오로지 작품을 더 낫거나 덜 훼손된 상태로 되돌리려는 것이기 때문이다. 이러한 이유로 작품이 처음 만들어졌을 때의 상태가 아닐 수도 있는 '이전의' 상태에 대해 말하는 편이 바람직할 것이다. 이는 복원이 "문화재의 기존 재료와 구조를 변경하는 모든 조치를 통해 잘 알려진 예전 상태를 보여주는 것"[11]이라는 박물관및미술관위원회(Museums and Galleries Commission)의 정의의 이면에 있는 생각이다.

이십세기 전반에 걸쳐 목적에 기반한 정의가 점점 더 보편화되었지만, 사실에 기반한 정의가 완전히 사라진 것은 아니다. 사실에 기반한 정의는 지나친 낙관주의의 결과로 보이는 반면에, 목적에 기반한 정의는 현재의 보존 기술의 한계를 조용히 인정하는 것으로서 이 분야에 대한 더 성숙한 견해라고 볼 수 있다.

보전과 복원은 함께 작용한다

이론적인 단계에서 아무리 정확하게 정의했을지라도 실제 실습에서 보전과 복원은 종종 동일한 기술을 사용한 작업에서 나온 두 개의 결과이다. 흔히 그림이 그려진 캔버스는 시간이 지남에 따라 힘을 잃는데 이 때문에 캔버스가 찢어질 가능성이 높아진다. 이 문제를 해결하기 위해, 보존가는 캔버스의 뒷면에 보강 재료를 덧댄다. 이것은 캔버스가 찢어질 가능성을 획기적으로 줄여 그림이 현재와 같은 상태로 유지되도록 돕기 때문에 보전 작업이다. 그런데 이러한 배접 작업은 캔버스를 평면적이고 팽팽했던 상태로 되돌림으로써, 1801년판 『축소판 옥스퍼드 사전』에서 언급한 '손상되지 않은', '완벽한' 상태에 더 가깝게 만든다. 이와 유사하게 종이는 흔히 시간이 지남에 따라 물리적인 힘과 저항력을 잃는다. 왜냐하면 종이를 구성하는 셀룰로오스가 산화되고 평균 중합도(polymerization degree)가 감소하면서, 종이가 약화되기 때문이다. 이럴 때 전형적인 보전 처리 방법은 물을 사용한 습식 처리를 하는 것이다. 습식 처리를 통해서 종이는 다시 물을 흡수하고 셀룰로오스 사슬 간 수소 결합의 수는 증가한다. 또한 종이 내부의 화학적 반응을 가속화하는 수용성 퇴화 부산물은 이 과정에서 용해되어 없어진다. 하지만 이 부산물이 종이의 변색을 야기하는 원인이기 때문에, 이 습식 처리의 또 다른 눈에 띄는 결과는 종이가 때때로 이전보다 밝게 변하여 원래의 색에 보다 가까워진다는 것이다. 게다가 종이가 건조되는 동안, 주름이 생기는 것을 막는 기법이 적용되어 처리 후에 종이는 평평한 상태가 된다. 따라서 주로 보전 작업이라 부르는 종이의 습식 처리는 필연적으로 복원에 해당하는 부반응(副反應)이 있다. 종이의 변색을 줄이지 않고 퇴화 부산물을 제거하는 것은 기술적으로 불가능하기 때문이다.

현대 보존 이론

이런 종류의 복원에 해당하는 부반응은 매우 일반적이지만, 보전과 복원이 겹치는 경우는 훨씬 더 빈번하다. 보전이 종종 보존된 대상의 일부 특성을 복원하는 데 의존하기 때문이다. 예를 들어서, 쉽게 부스러지는 인토나코(intonaco)[12]에 접착제를 주입하는 것은 그것의 결합하는 힘을 복원하기 때문에 보존 대상을 보전하는 데 도움이 된다. 약해진 나무 의자에 강화제(consolidant)를 주입하거나, 포스터 뒤에 보강용 종이를 붙이는 것은 유용한 보전 과정이다. 왜냐하면 이 대상들이 과거 어느 시점에서 잃어버린 힘을 되찾기 때문이다. 만약에 대상의 이러한 특성이 복원되지 않았다면, 아무런 보전 효과도 일어나지 않았을 것이다. 이런 의미에서 보전과 복원은 각자 존속하기 위해 다른 한쪽에 의존하는, 분리할 수 없는 샴쌍둥이에 비견된다. 이 내재된 상호의존성은 보전과 복원이 동일한 활동의 일부로 간주되는 또 다른 중요한 이유이다.

보전과 복원은 다르다

보전과 복원이 함께 작용하며 극도로 밀접하고도 기술적인 관계에 있더라도, 이 두 개념은 여전히 다르고 저마다 미묘한 차이와 의미를 띠는 별개의 개념으로 보인다. 보전과 복원을 일상생활에서 유창하게 (그리고 보통 구분하여) 사용하는, 교육을 받거나 받지 않은 화자나 독자는 이를 상당히 쉽게 구별할 수 있다. 이런 사실은 두 개의 개념이 단지 다를 뿐만 아니라 유용하며, 사람들이 그 두 개념을 구별할 수 있게 하는 기준이 있다는 것을 보여준다.

그런데 아무리 정확하게 구별한다고 해도, 그 기준이 분명하지는 않다. 사실 이 기준은 (앞서 검토한 것과 같이) 목적에 기반한 학술적인 정의에선 나타나지 않는다. 이 정의는 학술적

인 정의에서 통상적으로 사용되는 개념에 내재된 복잡성을 설명하지 않는다. 종종 보전이 작동하는 이유는 작품의 일부 특성(내구력, 신축성, 화학적 안정성 등)이 복원되기 때문이다. 따라서 이론적인 관점에서 수많은 보전 처리는 복원의 형태로 받아들여야 하지만 실제로는 그렇지 않다. 예컨대 벽을 보강하거나 회화의 지지대를 더 튼튼한 금속 틀로 대체하는 일, 산성화된 십팔세기 군용 코트에서 산성을 제거하는 일은 모두 대상이 가지고 있는 일부 특성을 실제로 복원하는 작업이지만, 대부분의 사람들은 그 과정을 여전히 보전으로 여긴다. 비록 이러한 처리의 첫번째 목적이 그 대상을 현재와 같은 상태로 유지하는 것이라고 주장하더라도, 의식있는 보존가는 그 과정이 대상을 현재 상태 그대로 두지 않고, 실제로 대상이 가진 어떤 특성을 개선하고 원래의 상태에 가깝게 복원한다는 것을 안다.

그 처리의 목적은 통상적으로 사용되는 보전과 복원 개념의 이면에 있는 결정적인 기준이 아니다. 오히려 이면에 있는 결정적인 기준은 처리의 눈에 띄는 특성(noticeability)이다. 화자가 어느 한 개념을 사용하기 전에 무의식적으로 고려하는 것은 그 처리가 어떤 것을 복원하기 위해 이루어졌는지 여부가 아니라, 대상에 눈에 띄는 변화를 만들었는가(또는 만들 것으로 예상되는가)이다. 이런 의미에서 '눈에 띄는' 것은 '관찰하고 사용하는 일반적 조건하에 보통의 관찰자에 의해 현저하게 눈에 띄는' 것을 의미한다. 요약하자면, '복원된' 대상은 이전처럼 보이지 않는 반면, '보전된' 대상은 이전처럼 보인다.

보전된 대상의 아주 사소한 특징이 기술적인 이유로 눈에 띄게 변할 수도 있기 때문에, 이 기준이 절대적인 것은 아니다. 하지만 이 기준은 하나의 개념을 다른 개념과 비교하여 평가하게끔 견고한 척도를 제공하기에 매우 가치가 있다. 따라서 보전

현대 보존 이론

은 대상에 내재된 인지 가능한 특성을 될 수 있으면 오랫동안 현재 상태로 유지하려는 행위라고 정의할 수 있으며, 이 목적은 일반적으로 대상의 인지 불가능한 특성 일부를 변경함으로써 이루어진다. 반면에 복원은 대상의 인지 가능한 특성을 변경하려는 행위라고 정의할 수 있다.

흥미롭게도 이러한 생각은 1824년판『축소판 옥스퍼드 사전』정의의 근간이 되는데, 건축물의 내부 구조나 원래의 재료 또는 기능도 아닌 '형태'가 복원되는 것임을 상기시키기 때문이다. 형태는 이 사전에서 정의하는 대상인 건축물의 가장 인지하기 쉬운 특성이며, 보전은 대상의 인지 불가능한 특성을 바꾸려고 하는 반면, 복원은 같은 대상의 눈에 띄는 특성을 바꾸려고 한다. 보전은 종종 눈에 띄지 않는 특성을 복원한다고 할 수 있다. 이를테면, 대리석 조각의 내구력을 복원하는 것은 보전으로 받아들여지지만, 가구에 칠해진 바니시를 복구하는 것은 복원으로 여겨진다. 물론, 보전도 때때로 눈에 띌 수 있다. 가령 로마의 콜로세움 보강 작업은 방문객들이 인지할 수 있고, 십칠세기 회화의 뒷면에 새롭게 설치된 금속 틀은 기존의 나무 틀과 쉽게 구분 가능하기 때문이다. 하지만 이런 변경을 인지할 가능성은 작품의 사소한 부분에 영향을 미치며, 바람직한 것은 아니다. 이는 기술적인 상황의 결과로서 가능한 한 피해야 한다.

예방 보전과 정보 보전

예방 보전

보전은 대상의 인지 가능한 특성이나 인지 불가능한 특성이 어떤 식으로든 변경되지 않는 방식으로 수행될 수 있나. 이런 종류의 보전을 흔히 '예방 보전(preventive preservation)'이라고 부

른다.

빈번히 사용되기는 하지만, '예방 보전'이라는 개념은 상당히 모호하다. 대개 예방 보전은 손상이 발생하기 전에 그것을 예방하려는 보존의 한 분야로 정의되어 왔다. 이 개념은 상당히 명확해서 널리 퍼져 있다. 그런데 대부분의 보전 활동은 그 본질이 무엇이든, 미래의 손상을 방지하고자 하기에 이 개념도 문제의 소지가 있다. 보존가가 작품에 어떤 보전 처리를 수행해야 할 경우, 그 작품의 미래의 안정성도 필연적으로 관리된다. 예를 들어, 코벨(corbel)[13]을 보강함으로써 약해진 부분을 고칠 수 있으며, 보강하지 않았을 때 그 부분이 부스러지며 떨어져 나가는 상황도 막는다. 해충에 감염된 목재 조각상에 훈증을 하여 해충을 제거하는 작업도 그 조각상이 현재 품고 있는 문제점을 해결할 뿐만 아니라 해충이 작품에 가할 손상을 방지한다. 다시 말해서, 전부는 아닐지라도 대부분의 보전 활동은 예방 효과 또는 목적을 가지고 있으며 '비예방 보전(non-preventive preservation)' 같은 것은 없다.

하지만, '보전'과 '복원'의 경우와 마찬가지로, 대부분의 화자는 예방 보전과 다른 형식의 보전을 어떻게 구분하는지 알고 있다. 이는 다시 그 두 단어 내에 어떤 근거가 있음을 시사한다. 이 경우에, 예방 보전은 그 작업의 방법 때문에 쉽게 인식된다. '예방' 보전은 작품을 둘러싼 환경의 변화를 수반한다. 반면 다른 형식의 보전은 작품의 변화를 수반하는데, 이는 '직접적인' 행위를 통해서다(예를 들자면 붓으로 털고, 칠하고, 훈증하고, 산성을 제거하고, 배접하고, 보강하고, 합치고, 분사하여 가공하고, 담그는 등). 따라서 이런 형식의 보전은 이 책에서도 사용될 용어인 '직접적 보전(direct preservation)'[14]이라고 불린다. '예방적' (또는 '간접적') 보전 처리 과정에서는 직접적으로 작품

현대 보존 이론

을 처리하지는 않지만 작품이 다른 환경에 놓인다. 이러한 환경 변화는 다양한 형식으로 이루어질 수 있는데, 새로운 진열장, 새로운 장소, 새로운 액자, 새로운 조명, 새로운 보호 유리, 새로운 상대습도 조절 장치, 일반 대중의 접근을 제한한 전시 공간, 최신식 무산소실 등이 그 예이다. 이 모든 경우에 변하는 것은 작품이 아니라 작품 주위의 환경이다. 물론 이런 조치로 인해 작품 자체가 변할 수도 있다. 예컨대 말려 있는 양피지는 적절한 직접적 보전이나 복원 처리 후에 평평해지듯, 적절한 환경에 놓이면 펴진다.

그러나 그 차이를 만드는 것은 결과가 아닌 수단이다. 예방 보전은 작품 자체가 아니라 작품을 둘러싼 환경에 영향을 미치는 기술을 사용하는 반면, 직접적 보전은 작품 자체의 일부 특성을 변경하는데, 일반적으로 작품에서 눈에 잘 띄지 않는 특성들[예를 들어서 내적 일관성(internal coherence), 수소이온 농도, 인장 강도 등]의 일부를 복원한다. 따라서 예방 보전은 적절하게 '환경 보전(environmental preservation)'이라고 말할 수 있다. 이 책에서 '환경' 보전이란 용어는 이런 예방 보전 활동을 설명하는 데 쓰인다.

게다가 직접적 보전과 환경 보전 사이의 명확한 차이를 증명하는 데 유용한 또 다른 조건이 있다. 바로 행위의 지속 기간이다. 직접적 보전은 제한된 기간 내에 수행되지만 환경 보전은 이론적으로 기한 없이 이루어진다. 예를 들어서, 중세 금속 투구의 (직접적) 보전 처리는 대개 주어진 기간 내에 보존가에 의해 수행된다. 투구는 보전이 필요한 시점에 보존가에게 인계되고 처리가 이루어지며, 보존가는 일정 기간 후에 처리된 작품을 돌려준다. 보전 과정은 그 순간에 끝난다. 하지만 환경 보전은 지속되며 이론적으로 끝없는 과정이다. 더 나아가, 그 처리가 보존

가에 의해 설계되고 실행되고 관찰될지라도, 작품의 실제 보전이 이루어지는 대부분의 시간 동안 사실상 보존가가 필요하지 않다.

정보 보전

오늘날 두루 쓰이는 수많은 보존 관련 용어 중, 관람객이 작품을 가상으로 경험할 수 있는 기록물 생산을 기반으로 한 보전 분야의 새로운 범주를 설명하는 용어는 찾아보기 힘들다. 예를 들어서, 기록보관소에 있는 문서를 디지털화하면 역사학자는 보관소에 안전하게 둔 원본을 직접 만지지 않고도 그것을 연구할 수 있다. 피렌체의 보볼리정원(Giardino di Boboli)에 있는 십육세기 〈바키노의 분수〉의 복제품은 많은 관광객들이 그 조각상의 배를 두드리는 의식을 계속 치르는 동안에도 원작을 안전하게 보관하게끔 해 준다. 현재 이런 형식의 보전은 새로운 디지털 기술이나 사진과도 밀접하게 관련되어 있지만, 귀중한 원본 조각상의 대용품이나 중요한 문서를 손으로 베낀 필사본처럼 보다 전통적인 과정까지 아우른다. 이 모든 기술은 원작을 위험에 노출시키지 않으면서 많은 관람객들이 원작의 가장 중요한 일부 내용을 이용하도록 한다. 이런 기술을 적절하게 '정보 보전(informational preservation)'이라고 할 수 있는데, 이는 작품 자체가 아니라 작품에 담긴 정보의 일부(글, 형태, 모습)를 보전하기 때문이다.(도표 1.2)

정보 보전 기술은 작품 보전에 틀림없이 긍정적인 영향을 미친다. 작품의 복제 덕분에 관람객은 작품이 현장에 있지 않아도 그것의 특성 일부를 이용하고 즐길 수 있고, 작품은 잠재적 손상 요인에 덜 노출됨으로써 손상될 가능성을 줄일 수 있다. 결과적으로, 작품의 복제는 작품의 보전에 영향을 미치며, 이는 일

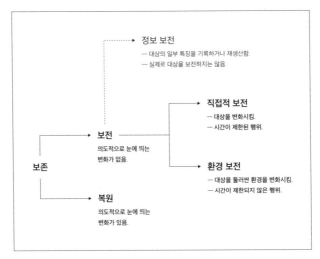

정보 보전
— 대상의 일부 특징을 기록하거나 재생산함.
— 실제로 대상을 보전하지는 않음.

직접적 보전
— 대상을 변화시킴.
— 시간이 제한된 행위.

보전
의도적으로 눈에 띄는
변화가 없음.

환경 보전
— 대상을 둘러싼 환경을 변화시킴.
— 시간이 제한되지 않은 행위.

보존

복원
의도적으로 눈에 띄는
변화가 있음.

도표 1.2. 보존 분야 내 활동 분류.

부 보존가들이 디지털화나 사진에 대한 실무 지식을 배우도록 한다.

하지만 정보 보전은 신중하게 접근해야만 하는데, 두 가지 주요 이유로 인해 정보 보전이 반드시 작품의 실제 보전의 개선을 의미하는 것은 아니기 때문이다. 첫째, 원작의 복제품을 만드는 것이 원작의 안전한 보관을 보증하지 않는다. 오히려 정보 보전은 원작 보전을 위한 본격적인 환경 보전 기술을 요구한다. 둘째, 어떤 경우에는 새로운 기술과 재료로 만든 복제품이 원작보다 더 오래 남기도 한다. 가장 흥미로운 정보가 이미 안전하게 기록되었기 때문에 사실상 누군가에게 원작은 필요 없어질 수 있다.

정보 보전은 이십세기의 마지막 이십 년간 추진력을 얻었고, 앞으로도 계속 타당성을 얻을 듯하다. 하지만 정보 보전이 단지 작품에 포함된 정보의 일부만 보전한다는 사실을 간과하

면 안 된다. 정보 보전은 앞서 설명한 간접적인 방법으로만 작품 자체의 보전을 높는다. 정보 보전을 수행하기 위해 필요한 지식이 일반적인 보존가의 지식과 다르다는 것은 주목할 만하다. 정보 보전은 사진가, 모형 제작자, 목수 또는 심지어 컴퓨터 전문가의 지식과 더 유사하다. 이런 의미에서, 정보 보전은 보존 직업의 한 분야(직접적 보전, 복원, 자주 환경 보전 같은)라기보다는 보존 관련 활동(박물관에서 실행되는 효과적인 화재 예방, 공공 교육, 보안 조치와 같은)으로 간주할 수 있다.

현대 보존 이론

2 보존 대상

보존과 그에 관련된 활동을 정의하는 것은 유용하지만, 보존 활동을 이해하기에는 충분하지 않다. 보존 대상(보존 활동이 행해진 대상)은 보존을 정의하는 데 본질적인 역할을 한다. 예술 작품에서 문화 유산까지, 고고학적 대상에서 골동품까지, 보존은 그것이 시작된 십 팔세기 이후로 매우 다양한 종류의 대상을 다뤄 왔다. 이 장에서는 일반적으로 알려진 보존 대상의 범주를 검토하고 논의하려 한다. 무엇이 일반적인 물건을 보존 대상으로 만드는지 밝히고 보존 대상의 핵심적인 범주 이면에 있는 근거를 보여줄 것이다.

무엇을 보존해야 하는가

머스탱 역설

1장에서는 보존과 그에 연관된 활동을 정의 및 논의하고 재정의 했다. 그 개념들이 보존 실무에 관련된 일부 복잡한 사항을 드러내는 한 더 명확히 할 필요가 있다. 조르조 본산티(Giorgio Bonsanti)는 그 이유를 효율적이고 간결한 방식으로 설명했다.

> 만약 의자가 부러지면 수리한다. 만약 그 의자가 브루스톨 론(A. Brustolon)[1]이 만든 것이라면 보존한다.[2]

이 설명은 적절한 역설을 나타낸다. 동일한 일련의 작업(접착제로 붙이고, 바니시를 칠하고, 손상된 부분을 대체하고 해충을 제거하는 등)이 서로 다른 두 대상에 수행될 때, 하나는 목수의 일로, 다른 하나는 보존으로 여겨진다. 이는 보존이란 개념을 정확

2 보존 대상

하고 효과적으로 정의하려면 단순히 그 목적이나 행위를 설명하는 것만으로 충분하지 않음을 보여준다. 보존의 개념을 이해하는 데 그 행위의 대상이 중요한 역할을 하기 때문이다. 어떤 행위가 보존으로 인정받기 위해서는 특정한 종류의 대상에 수행되어야 한다.

이 '브루스톨론 역설(brustolon paradox)'은 한 단계 더 나아가 '머스탱 역설(mustang paradox)'이라 불리는 것이 되었다.[3] 머스탱은 제이차세계대전 동안 유럽과 태평양에서 벌어진 전투에서 중요한 역할을 한 전투 비행기이다. 머스탱은 곧 가공할 만한 무기임이 증명되었고, 때가 되면 전선을 바꾸고, 나사를 조이고, 금속판을 편 후 다시 부착했으며, 휘장을 다시 칠하고, 제어 장치를 재정비하는 등 여타 무기들처럼 수리되었다. 전쟁이 끝나고 몇 년 후 이 비행기는 쓸모없게 되었다. 그중 많은 수가 민간 기업이나 개인에게 팔렸고, 다양한 방법으로 사용되었다. 경주 비행기로 개조되기도 하고 부품만을 사용하고자 해체되기도 했다. 영화 촬영에서나 개인 전용기로도 쓰였다. 어떤 것들은 그저 외진 격납고의 가장 어두운 구석에 남겨져 잊혔고 다시 사용되지 않았다. 하지만 몇 십 년이 지나서 점점 더 많은 머스탱이 재정비되기 시작했다. 1940년대에 관리하던 것처럼 전선을 바꾸고, 나사를 조이고, 금속판을 펴서 다시 부착했으며, 휘장을 다시 칠하고, 제어 장치를 재정비했다. 하지만 이제 이 일련의 작업들은 보존으로 간주되었다. 머스탱은 단지 '관리'되고 혹은 '수리'되는 것이기보다 '보전'되고 '복원'되었다. '머스탱 역설'은 같은 대상에 같은 작업을 하더라도 보존으로도, 또는 관리, 수리, 점검으로도 여겨진다는 것을 보여준다.

보존 대상의 진화

보존은 그 시작부터 자신의 기술과 원칙을 변경하며 이론 또는 사회의 요구에 부응했을 뿐만 아니라 자신의 활동 분야를 재정의하며 대응해 왔다. '예술 작품'이라는 아주 제한된 범위에서 '유산'이라는 과도하게 확장된 개념으로 발전한 보존의 진화는 이런 측면에서 특히 주목할 만한데, 이론과 실제가 일치하지 않을 경우에 발생할 수 있는 긴장감을 엿볼 수 있기 때문이다.

오늘날 우리가 알고 있듯이 보존은 십팔세기에 시작되었다. 피에트로 에드워즈가 지시한 규칙은 우리가 현재 보존이라고 부르는 복잡한 사회적 요구로 발전한 행위의 첫번째 중요한 사례로 간주될 수 있다. 이러한 보존 의식적인(conservation-concious) 행위는 특정 대상을 나머지 대상과 다르게 취급하도록 하고 보존 대상의 '일상적인' 사용을 방지한다. 보존 대상은 일반적인 비보존 대상과 같은 방식으로 변하도록 허용되지 않을뿐더러 대부분의 비보존 대상처럼 수리 및 최신화되거나 폐기될 수 없다. 『시방서』는 이런 의미에서 그 내용 때문에 흥미로우나 사실 거기에 포함되지 않은 내용 때문에 훨씬 더 그러하다. 이 문서는 보존을 어떻게 수행해야 하는지 제시하지만, 그렇게 수행하는 이유는 설명하지 않는다. 따라서 그 이후 대부분 『시방서』의 지시에 따른 유행이 시작되었다. 거기서 언급된 것은 다른 종류의 대상이 아닌 예술 작품으로, 아마도 그것만이 현재 우리가 보존이라고 지칭하는 특별한 관리를 받을 만하다고 생각한 것 같다.

르네상스시대 이후로 교양있는 학자들은 그 이전부터 전해 내려온 수많은 물건을 특별하게 숭배하며 그 진가를 인정했지만, 당시 대부분의 사람들은 그렇지 않았다. 그들은 방치된 오래된 기념물의 조각을 자신들의 집을 짓는 데 자유롭게 사용했

2 보존 대상

다. 교육받은 귀족들의 대저택에 있는 '경이로운 방(chambers of wonders)'에는 희귀한 자연물 표본이나 정교한 기계 장난감뿐만 아니라 이집트와 그리스, 로마 시대의 오래된 조각상과 보석, 그리고 도기도 있었다. 특히 오래된 조각상이나 보석, 도기는 '경이로움' 또는 '호기심' 차원이 아닌 '고대의 유물(antiquities)'이었고, 이 개념은 초기 보존 대상을 나타내는 데 사용되었다.

'고대의 유물'과 '예술 작품'은 십구세기에 '예술가'의 천재적인 개인으로서의 위상이 높아지고 민족주의의 출현(각 민족의 뿌리를 찾고자 애쓰는)과 함께 긍정적인 의미를 얻은 개념이다. 이런 작품은 특별하게 여겨졌고 각별하게 관리되었다. 고대의 유물과 예술 작품은 점차 보수되거나, 점검되거나, 갱신되지 않고 복원되기 시작했다. 다른 한편, 진실을 밝히고 정립하는 데 선호되는 방법론으로 과학이 대두됨에 따라 고고학적 대상들을 역사과학의 증거로 이해하게 되었다. 그렇게 고고학적 대상들은 각각 전달하는 정보를 은폐하거나 변형하지 않는 방식으로 보전되어야 했다. 대상을 증거로 보는 방식은 곧 다른 보존 분야로 퍼졌고, 지금껏 핵심 개념으로 남아 있다. 보존 대상을 묘사할 때 자주 사용되는 개념인 '역사적 물건(historical objects)'의 범주는 이런 관점을 일부 반영한다.

이십세기에 '문화유산(cultural heritage)'이라는 더 광범위한 범주가 나타났다. 비록 '문화유산'이라는 개념은 전통 춤, 언어, 수공예나 종교 의식 같은 무형의 유산을 포함하지만, 그보다는 이전의 개념을 보완하고 빈번히 대체한다. '유산'의 일반적인 개념은 심지어 훨씬 더 광범위한데, 산림, 지형 또는 동물의 종과 같은 비문화유산도 포함하기 때문이다.

현대 보존 이론

전통적인 범주의 문제점

다양한 사람들과 단체들은 보존 대상을 설명할 때 여러 가지 용어를 사용한다. 흔한 예로, '유산' '문화유산' '문화재' '역사적 물건' 또는 '고고학적 대상' '예술 작품' 또는 '고대의 유물'이 있다. 이렇게 보존 대상의 범주를 나타내는 데 합의가 없다는 것은 이들 중 어떤 개념도 완전히 만족스럽거나 다른 개념보다 명확하게 우월하지 않다는 것을 증명한다. 사실 이 모든 용어들은 개념상 문제가 있으며, 그 어떤 것도 실제로 보존이 다루는 대상과 완전히 일치하는 것은 없다.

예술, 고고학, 고대의 유물

일례로, 보존이 예술 작품을 다룬다는 생각은 오랫동안 있었고 어느 정도는 보존에 관한 다양한 생각 속에 여전히 펴져 있다. 사실 그런 생각은 일반 대중이 품은 보존이라는 개념에 아직도 존재한다. 많은 사람들이 '보존가'라는 단어에서 떠올리는 것이란, 홀로 어두운 스튜디오에서 확대경과 크기가 다른 여러 개의 병에 둘러싸인 채, 하얀 가운을 입고, 이젤에 올려놓은 그림 위로 부자연스럽게 허리를 굽히고 작은 붓으로 세밀하게 붓질하는 사람이다. 예술 작품이 보존 대상이라는 생각이 현재의 보존 개념의 역사적 시초이기에 놀라운 일은 아니다. 그런데 이는 두 가지 중요한 문제점을 드러낸다. 우선 무엇이 예술인지 아닌지 정의하는 일이 매우 까다로울 수도 있고, 설령 예술에 대해 정확하게 설명할지라도 그것이 보존 대상을 설명해 주지는 않는다.

'예술'은 명사지만, 거의 자동적으로 가치 판단을 수반하기 때문에 일상적으로 종종 형용사로도 쓰인다. 예를 들면 형편없는 그림은 '예술'로 여겨지지 않을 수도 있고, 멋진 농구 동작은

2 보존 대상

'예술'의 형태로 간주될 수도 있다. 이런 의미에서, 예술이라는 개념은 보존 대상을 정의하는 데 적합하지 않다. 그 대신 예술에 대한 그보다 더 명확한 개념을 활용할 수 있겠는데, 가령 고전 예술 장르에 기반한 개념이다. 이런 '한정된' 개념은 고전적이거나 현대적인 조각상, 건축물 또는 회화 모두를 포함하며 사진, 가구, 판화나 장식품을 아우르도록 확장될 수 있다. 하지만 개념이 확장될수록 그 경계는 더 불분명해진다는 사실을 고려해야 한다. 심지어 예술의 개념이 모든 조각, 회화, 건축물, 가구 또는 판화까지 확장된다고 해도 '예술'의 범주는 현재 보존 및 또는 복원되는 온갖 다양한 것들을 포괄하지는 못할 것이다. 오늘날 기관차, 도기 조각이나 기록 문서는 일반적인 보존 대상이지만 예술로 보기 어렵다. 만약 그것들이 예술로 평가된다면 문제는 예술이 아닌 것을 정의하는 데 있다.

지난 이백 년 동안 보존과 예술 모두 상당한 변화를 겪었다. 그 결과 보존이 예술 작품만을 (또는 주로 예술 작품을) 다룬다는 개념은 초기에는 유용하다고 입증됐을지도 모르지만, 이제는 시대에 뒤떨어진 생각이 되었다. 현대 보존 이론은 이런 개념에 국한될 수 없으며, 이는 많은 책, 심지어 체사레 브란디의 『보존 이론』과 같은 비교적 최근의 책에마저도 내재된 문제이다.

보존이 고고학적 유물을 다룬다는 개념도 비슷한 결함이 있으며 마찬가지로 시대에 뒤떨어졌다. 사실 십팔세기에 빙켈만이 '예술의 역사'에 대한 최초의 저술로 간주되는 글을 발표했을 때, 그는 주로 고고학적 유물로 간주될 만한 고대 그리스와 로마의 예술 작품을 다루었다. 그런데 고고학적 유물 역시 정의하기 쉽지 않다. 엄격한 의미에서 고고학적 유물은 사라진 문명과 문화를 이해하도록 도와주는 어떤 증거이다. 이런 의미에서 보존 대상은 고고학자들에게 유용한 대상들, 좀 더 정확하게는

고고학적 지식을 넓히는 데 유용한 대상들일 것이다.

이 개념이 꽤 명쾌하긴 하지만 보존 대상의 개념과 뜻이 같지는 않은데, 고고학적 유물로 평가될 수 없는 물건들이 보존 및 또는 복원된 사례가 많기 때문이다. 예를 들어 가족의 상속물(일례로 흔들의자)이나 살아 있는 동시대 작가가 그린 그림은 보존의 대상이 될 수 있지만, 고고학적 유물로 간주되기는 어렵다.

그러나 많은 사람들에게 고고학은 학문이기보다 역사적 수단이다. 그 수단은 과거로부터 잔존해 온 물질의 분석에 기초한다. 전통적으로 고고학은 그 학문이 중요한 역할을 하는 선사학과 고대 문명에 대한 연구와 밀접하게 관련있다. 하지만 오늘날의 고고학은 이전보다 더 광범위한 학문이다. 고고학은 이제 오래전의 문명뿐만 아니라 최근의 문명에도 적용된다. 고고학은 아스테카 문명도 제이차세계대전에서 발생한 피해도 연구한다. 또한 고대 아테네 사람들의 일상뿐 아니라 십구세기 맨체스터 노동자의 삶도 연구한다. 이런 관점에서 흔들의자는 충분히 '최근의' 고고학적 유물로 생각될 수 있다.

하지만 사실상 고고학자들이 실제로 연구한 가정용 흔들의자는 거의 없다. 그것은 여전히 보존 대상으로 간주되며, 이는 보존이 고고학적 유물만을 다루지 않는다는 것을 증명한다.

고고학적 유물은 고고학자들에 의해 역사적 증거로 사용된 대상뿐만 아니라 역사적 증거로 사용될 수 있는 대상이라고 주장할 수 있다. 하지만 미래에는 모든 물건이 고고학적 증거가 될 수 있다. 고고학자들이 공들여 모으고, 기록하고, 연구한 수많은 도기 조각들의 경우처럼, 만약 다른 정보의 원천 대부분이 사라진다면 많은 일상적인 물건들이 미래에는 가치있는 정보의 원천이 될 수 있다. 철저한 조사, 수준 높은 분석 기술, 그리고 자

료 수집을 통해 이 도기 조각들은 여러 측면에서 고대 인간 집단에 관한 귀중한 정보를 제공한다. 불선이 어떻게 만들어졌는지 아는 것은 고고학자에게 그 인간 집단이 사용했던 기술에 대해 말해 준다. 도기의 모양과 크기를 분석하는 것은 특정 집단의 생활 방식에 관한 정보를 알려 준다. 또한 장식과 형태의 비교연구를 통해 어느 집단과 경제적 교류를 했는지 제시할 수 있다. 기술적인 분석〔방사성 탄소 연대 측정법(carbon dating), 열발광 분석(thermoluminescence analysis), 화분 분석(pollen analysis) 등〕은 유물의 연대와 그 유물을 만든 창작자의 연대를 알려 준다. 자료 수집으로 그렇게 얻은 지식의 정확도는 더욱 높아지며, 이는 미래의 연구자들을 위해 정확하게 기록된다.

그럼에도 불구하고 동시대에 일상생활에서 흔히 사용하는 대부분의 물건도 마찬가지일 것이다. 어떤 상황(아마도 불행한)이 주어진다면, 실제로 평범한 맥주 캔이 미래의 고고학자에게 극도로 중요한 증거가 될 수 있다. 물론 아무도 이런 상황이 발생할 거라고 생각하지 않지만, 오늘날 고고학자들에 의해 일상적인 물건이 높이 평가받는 고대 인간 집단의 어느 누구도 자신들의 집단이 사라질 것이라고 예상하지 않았다. 예를 들어 콜더(A. Calder)의 조각처럼 더 특별한 유물이 남아 있다 해도, 그보다는 맥주 캔이 아마 현재 삶의 방식에 대해 더 많은 정보를 알려 줄 것이다. 그런데 고고학 개념이 이런 잠재적인 의미에서 해석된다면(만약 고고학자들에게 유용할 수 있는 모든 물건이 고고학적 유물로 간주된다면), 그것은 인간이 만든 모든 물건에 적용되기 때문에 보존 대상을 설명하기에는 너무 광범위해진다.

'고대의 유물'이 보존 및 또는 복원된다는 생각도 유사한 문제점이 있는데, 분명한 것은 모든 보존 대상이 오래된 과거,

고대부터 전해 내려온 것은 아니기 때문이다. 『콜린스 영어 사전(Collins Dictionary)』에서 정의하듯 보존이 실제로 '이전 시기에 만들어진' 오래된 물건인 '골동품'을 다룬다고 주장할 수 있다. 하지만 얼마나 더 이전의 시기여야 하는지 명확하지 않다. 컴퓨터는 이십 년 정도 되면 오래된 물건으로 취급되는 반면에 1950년대에 지어진 뉴욕의 구겐하임미술관(S. R. Guggenheim Museum)은 골동품과는 거리가 멀다. 오래됐다는 것은 단순히 나이로 정의할 수 없다.

어떤 사람들은 골동품이 쓸모없어진 것이라고 생각하지만, 이 또한 많은 경우 사실이 아니다. 가령 페르메이르(J. Vermeer)의 그림은 삼백 년도 넘은 것인데 아직까지도 서양에서 교육받은 많은 관람객들에게 강렬한 미적 감동을 불러일으킨다. 또 고딕 양식의 교회는 육백 년이 지난 후에도 여전히 사용 가능하다. 이것들은 골동품으로 간주되지만, 쓸모없어진 것은 아니다. 더욱이 현대의 예술 작품처럼 오래되지도, 시대에 뒤떨어지지도 않은 보존 대상들이 있다. 유명한 현대 예술가가 만든 판화나 조각은 어떤 의미에서든 골동품은 아니지만 보존 대상이기 때문이다.

역사적 작품

유사한 문제점이 역사적 작품(historic work)이라는 개념에도 영향을 미친다. 역사적 작품이란 무엇인가. 역사학자들에게 유용한 대상, 역사적 지식을 풍부하게 만드는 데 도움을 주는 대상, 역사적 증거의 단편이라는 것이 자연스러운 대답일 것이다. 그런데 이 정의가 맞다면 보존 대상의 범주는 역사적 작품의 범주보다도 훨씬 넓어진다. 숱한 보존 대상이 역사학자들에게 유용한 적도 없었고, 역사적 관점에서 연구된 적도 없었다. 일례로

현대미술, 개인의 수집품, 심지어 잊힌 시골 마을에 있는 시의회 기록보관소의 어두운 방에 놓여 누군가에게 조사되거나 읽히기를 조용히 기다리는 문헌 자료조차 보존 대상으로 간주될 수 있다. 아직 그 물건들이 역사학자들에게 유용하다는 것이 증명되지 않았을지라도 말이다.

'역사적' 대상이 역사학자들에게 유용하다고 입증됐거나 혹은 입증될 법한 물건이라고 주장할 수 있다. 만약 이 주장이 받아들여진다면, '역사적'이라는 범주가 명작 예술 작품, 유아용 고무젖꼭지, 비디오테이프리코더 또는 앞서 설명한 맥주 캔과 같이, 상상 가능한 모든 대상에 적용될 가능성이 있음을 받아들여야 할 것이다. 고고학적 유물의 범주처럼, 잠재적 의미에서 '역사적' 대상의 개념은 보존 대상을 묘사하기에 너무 광범위하다.

상식적인 측면에서 분명 '역사적'이지만 역사적 증거로서의 가치를 거의 완전히 상실한 대상들이 있기 때문에 상황은 더욱 복잡해진다. 예를 들어서, 트래펄가광장(Trafalgar Square)에 있는 넬슨 제독 동상은 역사적 작품이긴 하지만, 넬슨 제독이 영국 국민들에게 중요한 사람이었다는 사실 외에 그에 대한 정보를 제공하지 않고, 심지어 이 정보는 동상이 없어도 얻을 수 있다. 게다가 기술적 분석은 동상이 만들어졌을 당시의 합금 구성이나 주물 기법에 관한 정보를 제공할 수 있다.(이러한 정보는 기술에 관한 기록이나 십구세기 야금학에 대한 전문 서적처럼, 역사적이지 않은 수많은 대상에서도 얻을 수 있는 정보이다.) 그런 분석을 통해 동상의 기둥이 영국의 영웅이 노획한 프랑스 대포의 강철로 만들어졌다는 것을 확인할 수도 있다. 하지만 모든 대상 하나하나가 다른 정보원은 제공할 수 없는 자신에 대한 정보를 제공할 수 있기 때문에, 대상이 자체의 역사적 증거로 기

현대 보존 이론

능하는 능력은 보존 대상의 특별한 특징이 아니라는 점을 고려
해야 한다.

리글의 '기념물'

확실히 보존을 전체적으로 정의하는 것은 쉬운 일이 아니다. 많
은 고전주의 시각을 가진 이론가들은 특정한 종류의 보존 대상
에 관해서는 상세하게 정의하고 그 외의 것들은 단순히 무시했
다. 다른 보존 전문 분야가 사회적 문화적 관련성을 갖게 되면서
과거 협소했던 보존 개념에 내재된 문제들이 명백해졌다. 이는
이론가들이 압도적으로 다양한 보존 대상과 그에 관련된 문제
에 대처할 수 없음이 증명되었기 때문이다.

그런데 특별히 주목하고 인정할 만한 예외 하나가 있는데,
바로 알로이스 리글(Alois Riegl)의 이론이다. 원래 1903년에 출
간된 『현대 기념비 예찬(Der moderne Denkmalkultus)』에서 이
저명한 오스트리아의 미술사학자는 하나의 전문 분야에만 국한
하지 않고 보존 전반에 대해 완전히 이해하려고 노력했다. 그는
그의 추론이 뛰어나게 우수할 뿐 아니라, 그가 제안한 수많은 생
각들이 여전히 타당하고, 적어도 오늘날에도 관련이 있다는 사
실 때문에 인정을 받을 만하다.

이 짧은 명작에서 리글은 역사적 예술적 대상이 가치있는
이유를 검토하고, 이를 근거로 그 대상들의 보존이 어떻게 수행
되어야 하는지 제안한다. 그는 보존 대상을 설명하기 위해서 '기
념물(monument)'이라는 용어를 사용했다. 이 용어에서 큰 건물
이나 복잡한 공공 조각상의 모습을 떠올릴지 모르지만, 리글에
게 '기념물'이란 예술적 또는 역사적 가치가 있는 모든 대상이
다. 심지어 그에게는 한 장의 종이도 세월의 흔적을 드러내는 한
기념물로 간주될 수 있었다.[4]

　　　　　　　　　　　　　　　　　　　2　보존 대상

리글의 '기념물' 개념도 앞에서 설명한 보존 대상의 특성을 규정하는 범주가 가진 몇몇 문제가 없지 않은데, 리글의 '기념물'이 실질적으로 상상할 수 있는 모든 대상을 포함하기 때문이다. 하지만 리글은 이러한 문제를 충분히 알고 있었다. 그는 '기념물'이 실제로 보존 대상으로 간주되는 이유가 '현대의 주체'인 우리들이 그 '대상들'에 가치를 부여하기 때문이라고 완곡하게 말했다. 이러한 생각은 리글을 나머지 이론가들과 구별하기에 충분할 것이다. 사실 리글의 사고가 아마도 그가 살았던 시대보다 너무 앞섰을 것이기에 그는 다소 예외적 사례로 남았다.

유산

'유산' 개념은 이십세기의 마지막 사반세기에 보존 대상을 기술하는 방법으로 널리 퍼졌다. 그런데 그것이 정확하게 무엇을 의미하는지 설명하기는 상당히 어렵다. 1986년판 『콜린스 영어 사전』은 유산을 '과거로부터 전해진 것 또는 전통에 따라 전해진 모든 것', 그리고 '과거의 증거'라고 정의한다. 언뜻 보기에 이 개념들은 더할 나위 없이 받아들일 만하지만, 더 신중하게 조사해 보면 하나하나의 대상은 '과거로부터 전해진 것'이자, '과거의 증거'로 간주될 수 있음을 알 수 있다. 모든 대상은 처음 만들어지면 곧바로 과거의 증거가 되고 어떤 대상도 미래에서 올 수 없기 때문이다. 따라서 이 개념은 보존 대상을 식별하는 데 도움이 되지 않는다. 더욱 흥미로운 것은 유산이 '전통에 의해 전해진다'는 생각인데, 실제 많은 보존 대상이 전통에 의해 전해지는 것이 아니기 때문이다. 예를 들어, 누군가가 기억되길 바라는 사람이 보낸 특별한 편지를 보관하는 것이 전통이 아닌 것과 마찬가지로, 국가 기록보관소에 있는 문서들은 전통 때문에 보관되는 것이 아니다. 이러한 보관 행위는 보편화되

고 많은 사람들에 의해 곳곳에서 되풀이되지만, 그 행위가 반복된다고 해서 그것이 이른바 '전통'이 되진 않는다. 만약 그렇다면 거의 모든 일상 활동이 '전통'으로 간주되어야 할 것이다. 예컨대 신호등이 녹색등일 때 길을 건너는 것부터 빵과 우유를 사는 것까지도 말이다. 하지만 일상적인 구매 행위에서 개인에게 건넨 우유의 경우, 그 행위가 자동으로 그 우유나 그 병조차 유산으로 바꾸지는 않는다. 이런 의미에서 전통이란 개념은 너무 광범위하다.

이같은 문제를 다소나마 해결하기 위해 '문화유산'은 보존 대상과 동일시되어 왔다. 형용사 역할을 하는 '문화'는 명사인 '유산'의 범위를 축소하거나 줄이는 미묘한 뜻의 차이를 만든다. '문화'와 그의 파생어 '문화적'은 이런 맥락에서 적용될 만한 최소한 두 가지 의미가 있다. 좁은 의미에서 '문화'는 교양있는 사람들의 지식과 취향을 가리키며, 이런 의미에서 '문화'는 에코 (U. Eco)의 '고급문화(hi-cult)'나 부에노(G. Bueno)의 '제한된 문화(cultura circunscrita)'와 동일시된다. 울프(T. Wolfe)의 '컬처버그(Cultureburg)'의 주민들인 교양있는 사람들이 적절하고 가치있다고 여기는 학계에서 문화는 생산되고 높이 평가된다.[5]

'고급문화'의 의미에서 모든 취향, 예술, 또는 지식이 진정한 '문화'로서 자격을 얻는 것은 아니다. 타블로이드 신문에 실린 일련의 살인 사건에 대한 잔인한 세부 정보를 아는 것은 이런 '고급문화' 의미에서 진정한 문화로 여겨지지는 않을 것이다. 하지만 장미전쟁의 전개를 아는 것은 진정한 문화로 간주될 것이다. 유사한 예로, 한 축구팀의 지난 오 년간의 득점 기록(그리고 아마도 그 팀의 가장 인기있는 몇몇 선수들의 사생활)을 아는 것은 진정한 문화로 간주되지 않는 반면에 오래천에 죽은 시인이 쓴 몇 편의 시(그리고 아마도 그 시인의 복잡한 사생활 일

부)를 아는 것은 이런 의미에서 문화이다.

이와 달리 더 넓은 의미에서 '문화'는 사회 집단의 신념, 가치, 지식, 유용함의 총합이다. '인류학적'이라고 부를 만한 이 의미는 모든 사회 집단에서 나타나는 일상의 모든 표현을 포함한다. 인류학적 의미에서 문화는 어떤 가치 판단도 함유하지 않는다. 거기에는 좋은 문화, 나쁜 문화, 고급문화, 저급 문화, 고귀한 문화나 천한 문화 같은 것은 없다. 다만 관찰자에게 그 집단의 사회적 행동을 지배하는 신념과 지식이 무엇인지에 대한 단서를 주는 모든 것이 '문화적'인 것으로서 자격이 있다. 예를 들어, 중산층의 결혼식 피로연은 입자물리학 강의나 고전무용 공연 못지 않은 문화 현상이다.

당연하지만, 고급문화 개념은 보존 대상을 포함할 만큼 충분히 폭넓지 않다. 가령 고급문화의 범주는 개인의 수집품이란 항목을 포함하지 않는데, 개인의 수집품은 고전 보존 이론에서 거의 언급되지 않는 보존 대상 범주이다. 한편 인류학적 개념은 보존 대상에 관해 고고학적 개념에서 제기되는 것과 유사한 문제를 겪는다. 사람이 만들었거나 수집한 거의 모든 물건은 문화적 요구에 반응하므로 '문화적'이다. 인류학적 의미에서 '문화유산'에 관해 말한다는 것은, 특정한 문화가 생산하거나 가치를 부여하는 온갖 것에 대해 말하는 것이다. 이는 상대적으로 좁은 보존 대상의 범주를 설명하기에는 너무 광범위한 범주이다.

유산 개념에 영향을 끼치는 또 다른 문제가 있다. 유산이 반드시 물질적 대상에만 제한되는 것은 아니다. 그것은 무형 유산을 포함하는데, 사실 가장 중요한 유산의 일부는 무형이다. 예를 들어, 이런 종류의 유산에는 모든 인간 집단에게 대단히 중요한 도구인 언어가 포함된다. 단연코 언어는 인류의 고유한 특징이며, 인간 행동의 거의 모든 측면에서 언어가 갖는 중요성은 논

현대 보존 이론

쟁의 여지가 없다. 언어로 말미암아 인류는 세대에서 세대로 지식을 전달하는 효율적인 수단을 갖게 되었고 문명화된 논쟁, 토론, 시 그리고 어쩌면 사고까지도 하게 되었다. 그런데 보존 분야에 근접한 다른 관점에서 생각해 보면 언어 또한 흥미롭다. 한 예로, 언어를 세밀하게 분석하면 고대 인류와 이주민들 간 관계에 관한 설득력있는 정보를 얻을 수 있기에 다양한 역사과학에서 결정적인 역할을 하게 된다. 즉 언어를 중요한 역사적 증거로 전환하는 것이다. 신념, 행동 규칙, 심지어 종교도 그렇듯이 전통 의식 또한 무형 유산이다. 기술 지식과 기능 역시 이러한 유산의 일부이다. 심지어 공식적인 인정을 받을 만한 현상으로, 일본에서는 이런 기술을 보유한 사람들을 '인간국보(人間国宝)'라고 부르기 때문이다. 서양에서도 유사한데, 실제로 유네스코 세계문화유산 목록에는 몇몇 무형 유산이 포함되어 있다. 어떤 도시는 기념물이나 다른 종류의 유형 유산 대신 그 도시의 무형 유산 때문에 잘 알려져 있다. 뉴올리언스의 마르디 그라(Mardi Gras), 시에나의 팔리오(Palio), 팜플로나의 산 페르민(San Fermín), 또는 리우데자네이루의 카니발(Carnival)이 그러한 좋은 예이다.

여러 다양한 방법으로 이러한 종류의 유산을 보존하고 복원할 수 있다. 사라질 위기에 처한 언어를 교과 과정의 일부로 채택하여 학교에서 가르칠 수 있고, 재정적 혜택을 제공하여 그 언어의 사용을 장려할 수 있다. 사라져 가는 전통 기술과 직업을 가진 장인들이 자신의 작업을 옛 방식으로 지속하고 또 다른 사람들을 가르치게끔 지원받을 수도 있다. 오래된 종교 의식을 등록 및 기록하고 어쩌면 경제적 행정적으로 지원받아 연구한 다음 재연할 수 있다. 물론 의식을 위해 도로 점용을 허가받을 수 있다. 연구자들에게는 장학금을 수여하고 정치가들은 자금을 책

정하여 재연을 지원할 수 있다. 그리고 언론은 그 무형 유산이 더 많은 사람들에게 알려지도록 하여 현지인들 또는 주민들의 자부심의 원천이 되게 하고, 외국인들을 유치할 관광 명소로 만듦으로써 무형 유산이 미래에도 지속되도록 도울 수 있다.

이런 대책과 여타 유사한 조치는 무형 유산이 완전히 사라지는 것을 예방하거나 잊힌 상태에서 회복되도록 돕는다. 다시 말해서, 무형 유산은 보전될 수 있고 복원될 수 있다. 하지만 그 과정은 보존가들의 일이 아니라 정치가, 인류학자, 언어학자, 연구원, 영화 제작자, 연기자, 교사 등 넓은 범위의 다양한 전문가들의 일이다. 보존가들은 도구, 오래된 가구, 오래된 의복 그리고 이와 유사한 대상을 직접 작업함으로써 도움을 준다. 그것들이 장차 무형의 목적으로 사용될지라도 보존가는 유형의 대상을 다룬다.

몇몇 저자들은 이러한 문제를 인식하고 보존 대상을 설명하기 위해서 '문화재(cultural property)'라는 개념을 제시했는데, '재산(property)'은 보다 물질성을 띤 용어로, 무형의 것을 배제한다.6 이런 의미에서 '재산'은 보존 대상을 더 적절하게 설명한다. 하지만 '문화'라는 단어는 앞서 설명한 개념적인 문제들을 여전히 모두 지니고 있기 때문에, 결국 그 개념('문화재' 개념)은 보존 대상의 공통점을 이해하는 데 그리 유용하지 않다.

허무주의자로의 전환

브루스톨론 역설과 머스탱 역설이 보여준 것처럼 보존은 수행되는 대상에 의해 정의되지만, 현재 수행되는 것처럼 보존 대상에서 공통 요소를 찾기는 어렵다. 보존은 예술 작품에 수행되지만 예술 작품이 아닌 것에도 수행된다. 골동품에도 수행되고 현

현대 보존 이론

대 작품에도 수행된다. 고고학적 유물은 역사적 증거와 마찬가지로 보존 대상의 일부일 뿐이다. 보존 대상을 지나치게 제한적으로 정의하는 데서 파생된 논리적이고 이념적인 문제를 다소나마 해결하고자 새롭고 보다 광범위한 개념('문화유산'과 '문화재')이 도입되었는데, 이 개념들은 결과적으로 너무 애매할 뿐만 아니라 수많은 비보존 대상도 포함한다. 그런데 보존 대상은 '문화적'일 수도 있고 아닐 수도 있다. 단, 인류학적 의미에서는 예외인데, 그 의미는 어느 사회 집단에 의해 생산되거나 수집된 거의 모든 상상할 수 있는 대상을 포함하기 때문이다.

보존 대상의 범주에 내재된 공통의 논리적 요인을 찾는 것은 쉽지 않다. 1992년 달렘 학술회의 참가자들처럼 일부 저자들은 보존 대상의 범주를 '정의하는 것이 사실상 불가능하다'는 것을 깨달았다.[7] 비슷한 맥락에서, 브루스톨론 역설의 장본인인 본산티는 논리적인 기준보다는 개념의 일반적인 사용에 근거를 두고 있기 때문에 이와 같은 문제점을 인정하는 듯한 정의를 제시했다.

> 보존은 예술 작품에 수행되기 때문이 아니라, 그것이 전개되는 과정에서 수반되는 작업들이 혁신과 전통 사이에 있고 기술적 방법론적 과학적 전문적 요인들로 구성되었을 뿐만 아니라 거의 존재 방식이나 다름없는 복합적인 태도와 일치하기 때문에 그런 것이다. 이는 우리 보존 세계의 사람들이 자신들의 것으로 잘 알고 인정하는 태도이다.[8]

이런 종류의 정의 이면에는 보존에 논리적인 근거가 부족하다는 생각이 자리한다. 즉, 보존은 보존가가 그렇게 인식하는 깃이다. 따라서, 보존은 수행되는 대로 정의되며, 보존의 사용과 반

복이 보존을 알고 이해할 수 있게 해 준다.

정보 전달로의 전환

1992년 달렘 학술회의 참가자들이나 본산티의 해답 모두 비슷한 핵심 개념에 응답한다. 즉, 대부분의 사람들이 실생활에서 이해하듯, 보존 대상이라는 개념 이면에는 명확한 논리가 없다. 보존 활동을 이해하도록 도움을 주거나 설명할 수 있는 실제 기준은 없다. 달렘 학술회의 참가자들은 작업 기준을 세우는 것이 실현 가능한지 의문을 제기함으로써 이런 비관적인 관점을 전적으로 지지했다. 또한 본산티는 보존에 선행하거나 유용한 논리적 원칙이 아닌 그것의 실제 행위에 근거해 보존을 정의했다. 순수한 논리와 현실이 완벽하게 일치하는 경우는 거의 없기 때문에 이런 종류의 논리적 '허무주의'가 아주 근거 없는 것은 아니다. 인간 활동에 대해 논리적이고 이해할 수 있는 기준을 찾는 것은 필요하고 때로는 보람있는 작업이다. 왜냐하면 과학자들이 물질세계를 더 이해하기 쉽게 만들기 위해 기술적인 패턴을 찾듯, 그런 작업은 인간 활동을 이해하는 데 도움을 주기 때문이다. 하지만 이같은 연구는 거의 끝이 없다. 그러므로 보존과 그 대상의 특성을 정확하고 깔끔하게 묘사하는 완벽한 논리를 찾거나 만들 가능성에 대한 비관적인 견해는 정당하다.

그럼에도 불구하고, 완전한 지식을 얻었기 때문에 과학적 철학적 발전이 존재하는 것이 아니다. 다시 말해서, 완전한 지식을 얻는다면 더 이상의 발전은 불가능할 것이다. 개선된 지식을 얻었기 때문에 발전이 존재하는 것이다. 어쩌면 완전하지는 않지만 어떤 대상을 보존 대상으로 만드는지 확실히 더 포괄적이고 이상적이며 개선된 대답이 있다. 몇몇 저자들이 제시한 것

처럼9, 그 대답은 박물관학(museology) 분야에서 찾을 수 있다. 1980년대에 다발롱(J. Davallon)10, 피어스(S. Pearce)11, 들로슈 (B. Deloche)12, 데스발레(A. Desvallées)와 그 외의 저자들13은 박물관과 그 소장품들이 가진 정보를 전달하는 특성을 강조하는 데 의견이 일치했다.

전통적인 박물관의 작품인 조각과 삼차원적인 요소는 박물관에서 생성된 정보의 복잡한 구조 안에 있는 일련의 자료일 뿐이다. 우리가 박물관을 소유하는 이유는 박물관의 소장품 때문이 아니라, 그 소장품들이 전달하는 개념과 생각 때문이다.14

보존에서 그 대상의 특성으로서의 '의의(significance)'에 주목하게 된 것은 베니스 헌장(Venice Charter)15이 발표되던 때와, 더 중요하게는, 1979년 국제기념물유적협의회(International Council on Monuments and Sites)의 호주위원회가 만들고 채택한 '버라 헌장'의 첫번째 판으로 거슬러 올라간다. 하지만 1990년대에 이르러서야 많은 저자들은 보존 대상으로 간주되는 어떤 대상과 정보 전달의 근본적인 관련성을 인정했다. 이 정보 전달 현상은 '상징주의(symbolism)'16 '의의'17 '문화적 함축(cultural connotation)'18 '은유(metaphor)'19 등으로 불릴 수 있다. 무엇으로 불리건 간에, 정보 전달 메커니즘의 존재는 보존 대상의 본질적 특성으로서 이십세기의 마지막 십 년 동안 널리 받아들여졌다.20 이처럼 그것을 수용했던 저자들과 그밖의 많은 이들이 모든 보존 대상은 공통적으로 상징적 특성을 가진다는 데 동의하게 되었다.21 보존 대상들은 모두 상징이며, 무언가를 전달한다는 것이다.

2 보존 대상

상징이란 무엇인가

넓은 의미에서 상징주의는 기본적인 정보 전달 메커니즘으로, 여러 다양한 방법으로 정의되어 왔다. 가장 보편적인 의미에서, 상징은 단순히 어떤 것을 나타내거나 나타낸다고 생각되는 것이다. 말하자면 세 개의 일정한 모양의 선은 특정 모음 소리('A')를 나타낸다. 눈 위의 발자국들은 동물을 뜻하며, 빨간불은 '차를 멈추시오'라는 표시이다.

기호학의 창시자 중 한 사람인 찰스 퍼스(Charles Peirce)는 '상징'이라는 단어보다 '기호(sign)'라는 단어를 선호했다. 퍼스에게 '상징'은 단지 기호의 한 종류였다. 그에 따르면 기호는 '지표(index)' '도상(icon)' 또는 '상징(symbol)'이 될 수 있고, 그 각각은 세부적 특성을 가진다. '지표'는 그 기호와 그것이 나타내는 의미 사이에 인과관계가 존재하기 때문에 정보를 전달한다(예를 들어 연기 기둥은 화재를 의미한다). '도상' 또한 정보를 전달하는데, 그 기호와 그것이 나타내는 의미 사이에 어떤 종류의 유사성이 있기 때문이다(예를 들어 초상화는 초상화에 그려진 사람을 나타내는데 그 둘이 형태상 유사하기 때문이다). 퍼스의 관점에서 '상징'은 완전히 임의적이며 오로지 이를 해석하는 사람들이 그런 정보 전달 체계나 규정을 알기 때문에 정보가 전달될 뿐이다. 길옆의 빨간색 팔각 표지판은 '일시정지'라는 뜻이며, 고개를 끄덕이는 것은 '긍정'을 의미하는데, 여기에는 그 기호들이 왜 그런 뜻인지 인과적이거나 형태적 또는 논리적 이유가 없다. 정보 전달은 단지 듣는 사람이 그런 특정한 규정을 알기 때문에 이루어지며, 그 상징들은 의미가 없다. 하지만 그 상징들은 다른 상징적 배경을 가진 사람들에게는 완전히 다른 의미일 수 있다.

퍼스의 분류는 여러 측면에서 흥미롭다. 동일한 대상이 의

현대 보존 이론

의나 해석의 정도에 따라 동시에 상징과 지표 또는 도상이 되기도 한다. 예를 들어서 포스터에 인쇄된 십자가는 기독교의 상징, 묘지 또는 교회로 해석될 여지가 있다. 하지만 이는 예수의 수난을 나타내는 도상이기도 한데, 그것이 그의 순교에서 가장 중요한 도구와 형태적 유사성을 띠기 때문이다. 퍼스의 개념은 구체적인 대상보다는 의미 전달의 방식으로 생각되어야 한다. 사물은 '상징'이나 '도상' 또는 '지표'가 아니며, 더 정확히 말하자면 상징적 지표적 또는 도상화의 과정을 통해 그 의미를 전달하기 때문이다. 사물에 적절하게 이름을 붙일 수는 있지만 이는 그 사물의 고유한 특성이 아니며, 많은 경우 그 사물은 여러 정보를 동시에 전달할 수 있다.

의미의 그물망

넓은 의미에서 상징은 매우 정확하게 규정될 수 있다. 대체로 상징의 의미는 잘 확립되어 있는 편이며 정해진 의미에서 거의 벗어나지 않는다. 노란색 삼각형에 번개 그림이 있는 기호는 오직 한 가지 방식으로 해석되기 쉬운데, 이는 '감전 위험'을 뜻한다. 이런 맥락에서 번개는 전기가 야기하는 위험을 나타낸다. 그것이 전자기기 상점이나 전기에서 파생된 기술적인 발전에 대한 생각 또는 전기를 연구하는 과학의 한 분야를 의미하진 않는다.

그런데 다른 상징들은 훨씬 더 미묘한 정보 전달 메커니즘으로 작동한다. 퍼스의 의미가 아닌 더 넓은 개념의 의미에서 상징은 다음과 같이 적절하게 묘사된다.

추상 관념을 가능하게 하는 모든 장치이다. (…) 사람들이 다른 사람들에게 그리고 그들이 소유하고 사용하는 것들에게 불어넣은 가치의 추상 관념은 상징성의 중심에 놓여 있

다. (…)

거의 모든 사회는 상징체계를 발전시켜 왔는데, 이 상
징체계는 언뜻 보면 이상한 물체나 특이한 유형의 행동이
그 사회에 속하지 않은 외부인들에게 비합리적인 것처럼
보이며 기이하고 터무니없는 지각과 감정을 불러일으키는
것 같다. 조사해 보면 각 상징체계는 특정한 문화적 논리
를 반영하며 모든 상징은 관습적인 언어와 거의 동일한 방
식으로 정보를 전달하지만, 그보다 더 미묘한 방식으로 그
문화의 구성원들 간에 정보를 전달한다. (…) 상징은 단독
적으로 언어라 할 수 없다. 오히려 공통된 방식으로 문화에
동화된 사람들 간에 일반적인 언어로 표현하기에는 너무
어렵고 위험하거나 불편한 생각을 전달하는 장치이다. 상
징의 개별적인 어휘를 수집하는 것은 불가능해 보이는데,
상징은 명확한 정의에 필요한 자연어에 존재하는 정확성과
규칙성이 부족하기 때문이다.[22]

무언가가 보존 대상으로 간주되려면 이러한 '추상적' 의미를 전
달해야 하지만, 더 정확한 의미를 가질 수도 있다. 진정한 퍼스
의 이론적 의미에서 그것은 '상징'이나 심지어 '지표'일 수 있으
며 그로부터 여러 추상적인 의미가 파생되기 때문이다. 예를 들
어서 미켈란젤로의 〈다비드〉는 일련의 생각들을 전달하는데,
아마도 가장 먼저 떠오르는 생각은 미켈란젤로에 대한 것이며,
이는 매우 정확한 개념이다. 이 의미는 임의적이지 않은 인과관
계에 기반한다. 미켈란젤로는 그 조각상을 만들었고 존재하게
한 주요 원인이기 때문이다. 퍼스 이론의 범주에서 이 조각상은
미켈란젤로의 지표로 간주될 수 있다. 한편 〈다비드〉는 다른 개
념들도 전달하는데, 그중 많은 것들은 훨씬 더 추상적이다. 그것

현대 보존 이론

은 개인의 천재성과 독창성, 그리고 예술의 개념을 전달한다. 또한 주요 예술로서의 조각의 개념과 피렌체나 르네상스의 개념을 전달한다. 미켈란젤로에 대해 더 잘 알고 있는 사람들에게는, 미켈란젤로가 〈다비드〉를 일종의 개인적인 도전으로 여겼다고 말했듯이, 아마도 노력에 대한 보상이라는 생각을 전달할 수 있다. 십오세기 말에 피렌체의 그 어느 누구도(일부 유명 예술가를 포함해서) 젊은 미켈란젤로가 그 대리석을 세상에서 아마도 가장 유명한 조형물로 조각하는 것이 가능하다고 생각하지 않았다. 물론 어떤 사람들에게 그 조각상은 다른 의미를 가질 수도 있다. 누군가 큰 기대를 품고 피렌체에 갔을 때, 그 조각상이 클리닝(cleaning) 중이거나 때마침 총파업이 일어나서 조각상을 보지 못했다면 그 사람에게는 분노와 좌절을 뜻할 수 있다. 혹은 이 훌륭한 대리석 작품을 보려는 소망이 어떤 특별히 행복한 만남의 이유가 되었다면 행복을 의미할 수 있다. 또는 〈다비드〉가 어떤 면에서 관람객에게 개인적으로 중요한 관계를 떠올리게 했다면 우정을 의미할 수 있다.

가상의 관람객이 있다고 가정해 보자. 〈다비드〉가 전달하는 의미는 구체적인 것에서 추상적인 것까지 여러 단계로 구성된다.

— 0단계 : 〈다비드〉 자체.
— 1단계 : 〈다비드〉의 창작자, 미켈란젤로.
— 2단계 : 피렌체. 미술품으로서의 조각상. 이탈리아 르네상스.
— 3단계 : 예술. 천재적인 개인. 노력의 보상.

사실 개인적인 의미는 무의식적으로 덧붙여지기 때문에, 이 짧

은 가상의 목록은 다음과 같이 개인이 처한 현실에 가까워진다.

- 0단계: 〈다비드〉 자체.
- 1단계: 〈다비드〉의 창작자, 미켈란젤로. 영화에서 찰턴 헤스턴(미켈란젤로 역)이 렉스 해리슨(교황 역)과 논쟁하는 장면.
- 2단계: 피렌체. 브루넬레스키호텔. 미술품으로서의 조각상. 이탈리아의 르네상스. 토런스 선생님의 미술 수업.
- 3단계: 예술. 천재적 개인. 노력의 보상. 나의 실패한 모형 점토 제작.

개인적인 기억과 의미는 대체로 고급문화 대상이 전달하는 복잡한 '의미의 그물망(webs of meanings)'과 밀접하게 얽혀 있다. 개인적인 의미는 어느 정도 중요할 수 있지만, 자신이 속한 사회의 사람들이 공유하는 의미에서 분리될 수 없을 때가 많다. 미할스키(S. Michalski)는 "우리는 인공물과 대면할 때, 평범하고도 심오한, 지각과 지식을 둘 다 떠올린다"고 지적했다. 이는 박물관에서 아티카 양식의 꽃병을 감상하는 관람객의 생각에 대한 묘사에 매우 분명히 나타난다.

음, 훌륭해. 난 박물관에 있어. 아, 여긴 조용하군, 그렇지? (냄새를 맡는다.) 그릇? 꽃병? 배고파. 이것은 그리스 작품이라고 씌어져 있군. 아티카 양식이야. 엄마의 꽃병과 비슷해 보여. 이건 더 오래된 거네. 정말 아름다워. 아주 매끄럽고 멋져. 이크, '만지지 마시오'라잖아.[23]

아티카 양식의 꽃병이 관람객에게 가까운 가족을 상기시키는 것처럼 개인적인 의미가 추가되는 일은 여러 보존 대상을 볼 때 제법 흔하게 일어난다. 대개 이런 의미는 어떤 물건이 보존 대상이 되는 데 결정적으로 기여하지 않지만, 어떤 경우에는 중요할 때도 있다. 물론 〈다비드〉가 보존 대상이 되는 데 개인적인 의미는 중요하지 않다. 왜냐하면 많은 사람들에게 그 조각상의 사회적 의미가 매우 강렬하기 때문이다. 반면에 삼십 년 전에 사랑하는 사람이 〈다비드〉 모형 점토를 보고 그린 91 × 61센티미터짜리 목탄화의 경우라면, 미적 가치가 거의 또는 전혀 없더라도 개인적으로는 매우 중요할 수 있다. 물건들은 '의미의 그물망'으로 부를 수 있는 것을 만드는데 이를 명확하게 풀어내는 것은 불가능하다. 어떤 물건들은 다른 사람들에게는 다른 의미를 전달하기 때문에 그 의미는 사람에 따라 변한다.

이 책은 단지 단어로 표현되는 의미만이 예시로 사용될 수 있는 글로 씌어졌다는 점에서 흥미롭다. 그런데 단어가 늘 느낌이나 생각을 적합하게 묘사하는 것은 아니다. 독자들은 틀림없이 실재하지만 단어로 쉽게 표현되지 않는 생각이나 의미의 예를 찾기 위해 자신의 내면을 들여다보거나 머릿속으로 그려 보아야 할 것이다.

너무나 많은 상징들

물론, 많은 대상들이 메시지를 전달하고 어떤 대상이든 진정 상징이 된다고 주장할 수 있다. 기호학자들은 모든 대상이 기본적이고도 물질적인 기능을 넘어 기호로서 기능한다고 말해 왔다. 일례로 바르트(R. Barthes)는 여러 실용적인 인공물의 '기호 기능(sign function)'이라는 것을 설명했고, 에코는 기본적이고 불질적인 기능과 부차적이고 함축적 기능의 차이를 구분했다.[24]

예를 들어, 자동차의 기본적인 기능은 사람과 물건을 한 장소에서 다른 장소로 운반하는 것이다. 그런데 자동차는 소유주의 사회적 지위를 나타내는 부차적 기능, 즉 많은 사람들이 기꺼이 대가를 지불하려고 하는 기능 또한 가진다. 이렇듯 상징적이라는 단순한 특징은 어떤 의미에서든 거의 모든 대상에 적용될 수 있기 때문에 보존 대상과 비보존 대상을 구별하기에 충분하지 않다. 상황은 그렇게 단순하지 않다. 상징으로서의 보존 대상에 대한 개념은 그 이상의 정확성을 요구한다.

정보 전달로의 전환 개선하기

기준으로서의 상징적 힘

첫째, 일반적인 규칙에서 어떤 대상이 의미를 전달하는 능력은 그것이 보존 대상으로 간주되기 위한 필요조건이라는 것을 알 수 있다. 많은 대상들이 상징성을 가지지만, 모든 대상이 동등하게 상징성을 띤다고 가정하는 것은 오류이다. 상징성이 매우 강력한 것도 있고 매우 약한 것도 있기 때문이다.

일반적으로 상징이 더 강력할수록 보존 대상이 될 가능성이 높아진다. 하지만 늘 그런 것은 아니다. 예를 들어 두개골과 십자로 놓인 정강이뼈(해골 표시)는 위험을 나타내는 극도로 강력한 상징이다. 그리고 두 개의 평행한 세로선이 대문자 'S'와 교차하는 인쇄물(달러 기호)은 한 국가의 통화뿐만 아니라 대체로 물질적인 부를 나타내는 강력한 상징이다. 그렇지만, 두개골이 있는 기호나 대문자 'S' 도형이 필수적으로 보존 대상이 되지는 않을 것이다. 두개골은 살충제에 찍힐 수 있고, 대문자 'S'는 신문 광고의 일부일 수 있기 때문에, 두 경우 모두 거의 의심의 여지없이 사용 직후 버려질 것이다. 상징의 개념은 매우

광범위해서 강한 상징성을 띤 비보존 대상의 다양한 예를 여전히 포함한다. 강력한 상징성을 가지고 있다고 해서 어떤 물건이 반드시 보존 대상으로 전환되는 것은 아니다.

어떤 의미가 보존 대상을 만드는가

사실 하나의 물건이 다양한 의미를 가질 수는 있지만 그 모든 의미가 그 물건이 보존 대상이 되도록 기여하는 것은 아니다. 그 물건이 가진 의미의 그물망을 구성하는 다양한 의미 중 극히 일부만이 실제로 그 물건을 보존 대상으로 고려하게끔 한다. 그 의미는 다음과 같다.

1. 고급문화 의미(hi-cult meanings)
2. 집단 식별 의미(group-identification meanings)
3. 이념적 의미(ideological meanings)
4. 정서적 의미(sentimental meanings)

고급문화 의미는 앞서 정의했듯 고급문화에서 널리 퍼진 개념이나 학문 분야와 직접적으로 관련된 것이다. 즉 한 사회에 속한 대부분의 구성원이 고상한 것으로 간주하는 과학과 예술 분야에서 적절하게 또는 유용한 것으로 생각되는 그런 의미들을 말한다.

고급문화 도상들 중에서, 예술 및 민족사에 관련된 도상들은 일반적으로 가장 가치있는 것들이다. 이런 의미에서 '민족사(ethnohistory)'는 시간적 또는 공간적 측면에서 우리 문화와 멀리 떨어진 문화를 다루는 모든 학문을 말한다. 즉 역사와 고고학, 고문서학 같은 과거를 연구하는 것과 연관된 학문뿐만 아니라 과거 그리고 현재의 외국 문화를 연구하는 민족지학(ethnog-

raphy)과 인류학(anthropology)도 포함한다. 게다가 예술의 역사, 과학의 역사 또는 언어의 역사와 같은 몇몇 특정한 역사도 아우른다. 이런 분야에 도움이 되는 (또는 도움이 될 법한) 일체의 의미가 그 물건을 보존 대상으로 고려하게 한다. 그러므로 거의 모든 회화, 소묘, 판화나 조각은 예술사가 다루는 전통 예술이기 때문에 그 자체로 자격을 얻을 것이다. 현대 예술 작품 또한 고급문화 작품으로 간주되기 때문에 그 작품들이 '역사적'일 수도 아닐 수도 있다는 사실은 흥미롭다. 마찬가지로 대포나 증기 기관처럼 전혀 예술적이지 않은 역사적 물건들이 여럿 있다.

집단 식별 의미도 같은 방식으로 작동한다. 집단 식별 의미는 집단 정체성을 만드는 특성에 관련된 것이다. 여기서 '집단(group)'이란 용어는 극도로 큰 집단(서양인, 아프리카인, 중국인)에서 극도로 작은 집단(오스트리아 작은 마을의 주민, 매킨토시 씨족과 임소브 일가)에 이르기까지 여러 다양한 집단을 포함할 수 있다. 집단의 규모와는 상관없이 그 집단의 구성원에게만 의미있는 물건들이 있다. 그 사람들에게 그런 다양한 물건의 보존은 매우 당연하다. 반면에 외부인들은 그 물건을 관리하는 것을 이상하게 여길 것이다. 이런 차이가 그들을 외부인으로 식별하는 한편 그 집단 구성원들 간의 결속력을 강화할 것이다.

유산은 저마다의 과거를 독점적이고 비밀스럽게 소유하도록 하는 종족의 규칙에 귀속된다. 집단의 이익을 창출하고 보호하기 위해 만들어진 유산은 다른 사람들에게 숨길 경우에만 이롭다. 외부인들에게 유산을 공유하거나 또는 보여주는 것만으로도 그것의 가치와 영향력을 약화시킨다. 포니족의 '신성한 꾸러미(sacred bundles)'처럼, 외부인들에게 불명료한 것이 유산의 가치이다.[25]

　　　　　　　　　현대 보존 이론

만약에 이런 물건이 그 자체의 식별적 가치 때문에 결국 보존 대상이 된다면, 그것은 그 물건들이 집단에 속한 사람들에게 어떤 의미를 가지고 있을 것이기 때문이고, 반면 외부인들에겐 특정 집단의 구성원들에게 영향을 미치는 기이한 것으로서 용인할 만하다고 생각될 것이기 때문이다. 종교적 물건이 좋은 예이지만, 역사적인 사건이나 영웅과 관련된 기념물, 공예품(지역 주민이 정기적으로 그 물건을 중심으로 모이거나 그것을 가지고 거리를 행진함으로써 기념하는 행사) 또는 할리우드 스타의 기념품(보통 스타의 팬들이 찾고 좋아하는 것) 같은 다른 예들도 있다.

보존 대상은 도덕적 종교적 또는 정치적으로 강력한 이념적 의미를 띠기도 한다. 어느 정도 직접적인 방식으로 이런 의미를 전달하는 작품은 보존 대상이 될 공산이 크다. 로마의 성베드로 대성당(Basilica di San Pietro in Vaticano)이 특정한 종교의 상징이듯, 예루살렘의 알아크사 모스크(Al-Aqsa Mosque)에 있는 바위의돔사원(Dome of the Rock)은 그와 다른 종교를 상징한다. 반면 아우슈비츠 강제수용소는 비록 다른 방식이지만 결코 있어서는 안 될 것을 보여줌으로써 동일한 목표를 이뤄낸다. 즉 도덕적으로 혐오스러운 행위를 분명하게 상징함으로써 인권의 중요성을 '긍정적인' 기념물로 전달하는 것보다 아마도 훨씬 더 직접적으로 전달한다.

정서적 의미는 아주 다양하다. 설명하자면, 정서적 의미는 개인의 감정과 기억에 호소하는 사적인 경험에서 만들어지는데 주로 집단적 수단(학교, 미디어, 전통과 관습의 영향 등)을 통해 '배우는' 의미와는 대조적이다. 가령 팝스타가 사인한 대규모 록 콘서트 표는 여러 사람들에게 어느 정도 의미를 가질 수 있지만, 그 스타의 관심을 얻기 위해 노력하고, 아수 오래 기나려 그것을 갖게 된 사람에게는 더 개인적이고 강한 의미를 가질 수

2 보존 대상

있다. 그 표는 소장 가치가 있는 물건이기에 보존 대상이 될 수도, 또 그 사람의 마음속에 있는 강렬한 느낌 때문에 보존 대상이 될 수도 있다. 비슷한 사례로 다섯 살 난 아이가 그린 시시한 연필 그림도 단지 사랑하는 사람이 그렸다는 이유만으로 보존 대상이 될 수 있다.

이런 범주들은 상호배타적이지 않다. 동일한 대상이 동시에 여러 범주에 속할 수 있고 이런 경우가 실제로 아주 흔하다. 실생활에서나 학자적 관점에서 이 범주들을 완벽하게 구분할 수 있는 것은 아니다. 즉 그것들을 분류의 유형으로 봐야 할 것이 아니라 오히려 하나의 물건이 보존 대상으로 간주되는 데 기여하는 일련의 요인으로 봐야 하며 이는 동일한 대상 안에서 우연히 함께 발생한다. 특히 서로 밀접하게 얽힌 세 가지 범주인 고급문화, 집단 식별, 이념적 의미의 경우 더욱 그렇다. 고급문화 의미의 경우 꽤 자주 집단을 식별하는 데 도움이 된다. 로저 테일러(Roger Taylor)나 부에노와 같은 몇몇 저자들은 심지어 고급문화나 예술이 그 점에 있어서 계층 차별의 가능성이 있음을 시사했다. 말하자면, 고급문화와 예술은 사회적 권력과 밀접하게 연결되어 있기 때문에 사회 내의 집단을 식별할 수 있게 한다. '훌륭한' 예술 작품을 알아차리고 감별하는 것이 관찰자의 좋은 취향과 교육을 증명하는 것처럼, 알려진 가치 높은 예술 작품을 소장하는 것은 소유주가 일정 수준의 경제력을 가지고 있음을 식별하는 데 도움을 준다. 그렇게 그 소유주나 관찰자가 특권을 가진 사회 내 집단에 속하는 것으로 구별한다. 고급문화 가치는 사회에 널리 받아들여지지만, 그 가치의 산물과 쓰임새는 대부분 그 문화가 식별하는 작은 집단의 사람들로 제한된다.[26] 이렇듯 고급문화 의미가 집단 식별이나 이념적 의미 없이 생산되는 예를 찾기가 쉽지 않다. 앙코르 와트(Angkor Wat)는 위대

한 예술 작품이자 캄보디아 사람들의 자부심의 근원이고 동양 종교에 대한 막연한 기억이다. 마찬가지로 술탄아흐메트 모스크 (Sultan Ahmet Camii)는 튀르키예의 도상이고 우아한 예술 작품이지만 동시에 이슬람교의 개념을 나타내는데, 앙코르 와트가 힌두교나 불교의 개념을 나타내는 것보다 훨씬 더 그렇다.[27] 실제로 세 가지 의미는 모두 동일한 대상 안에서 거의 동시에 발생하며, 그중 일부가 나머지보다 우세할지라도 나머지를 배제하지는 않는다.

이런 점에서 정서적 의미는 약간 다르다. 어떤 물건은 정서적 가치를 지닌다는 이유만으로 보존 대상이 될 수 있다. 예를 들어 1940년대에 만들어진 손상된 어린이용 흔들의자를 가지고 있는 사람은 그것이 자신의 어린 시절을 연상시킨다는 이유만으로 그것을 복원시킬 수 있다. 이런 종류의 의미는 반드시 종교적 정치적 또는 도덕적 이념과 관련되는 것도 아니며, 집단 식별이나 고등 교육 수준의 지식과도 상관이 없다. 정서적 의미가 다른 종류의 의미와 결합되어 발생하는 경우는 거의 없다. 이 때문에, 앞에서 설명한 범주들은 다음과 같이 요약될 수 있다.

1. 사회적 의미
 1-1. 고급문화 의미
 1-2. 집단 식별 의미
 1-3. 이념적 의미
2. 정서적 의미

상징화의 메커니즘

제유법(synecdoche)이란 단지 사물의 일부만으로 사물 전체를 가리키는 수사법이다. 어떤 사람이 "목장에 삼백 개의 머리가

있다"고 할 때, 일반적으로 그 목장에 젖소, 황소, 말과 같은 가축이 삼백 마리 있음을 뜻한다. 참수된 삼백 개의 머리가 목장 어딘가에 보관되어 있다는 생각이 들지는 않는데, 이는 화자가 제유법을 사용했다는 것을 이해하고 그에 따라 듣는 사람도 자동적으로 해독 메커니즘을 적절하게 사용했기 때문이다.

환유법(metonymy)은 비유적인 표현과 밀접하게 관련된다. 이는 사물의 일부 특성을 명명함으로써 사물을 표현한다는 점만 제외하면 제유법과 유사하다. "펜은 칼보다 강하다"는 잘 알려진 환유법의 예이다. '펜'은 '글로 쓴 생각'을 의미하는데 그이유는 생각이 보통 이 도구로 씌어지기 때문이다. '칼'은 그것이 사용되는 물리적 폭력과 힘을 가리킨다.

도나토(E. Donato)는 박물관의 역할에 관한 자신의 에세이[28]에서 박물관이라는 개념 자체가 관람객에게 재현적 환상을 일으키는 '환유'의 반복에 있다고 말했다. 보존 대상을 특징짓는 많은 의미가 그와 유사한 방식으로 만들어졌기 때문에, 이 흥미로운 단상은 보존 분야에 적용할 만하다. 미국의 독립전쟁 동안 특정한 순간에 울렸다는 종은 그 전쟁의 상징이 될 수도 있고, 자유와 국가적 자존심의 상징이 될 수도 있다. 최초의 원자 폭탄을 투하했던 비행기는 온 역사적 사건의 상징이자 실제 핵전쟁 참사에 대한 상징이 될 수 있다. 제이차세계대전 중에 프라하에 처음으로 입성한 소련의 탱크는 주추(柱礎)에 놓여 그 도시를 독일군의 점령에서 해방시킨 소련을 상징하는 기념물이 되었고, 이후엔 결국 소련이 많은 체코 사람들을 탄압한 상징이 되었다. 누군가가 쓴 편지는 편지 쓴 사람이나 그의 우정을 대표할 수 있다. 마치 쇼팽이 연주한 피아노곡이 그 자신의 상징이 되고 어쩌면 피아노의 기교나 낭만주의의 상징이 될 수도 있듯이 말이다.

특정한 물건이 가질 법한 여러 의미 중에서 오직 소수만이 그 물건을 보존 대상으로 만드는 데 결정적인 역할을 한다는 것에 주목할 필요가 있다. 그 의미는 상징화의 환유적 제유적 방식을 통해 생산되지만, 이것이 그 물건이 전달하는 다른 의미에도 반드시 해당되는 것은 아니다. 십사세기 플랑드르파 회화에서 인물의 머리 주위에 있는 황금색의 둥근 원은 그 인물이 성인(聖人)임을 뜻한다. 이 의미는 임의적인 이유로 전달되며, 잘 확립된 정보 전달 메커니즘임을 부정할 수 없다. 하지만, 그것이 그 대상을 보존 대상으로 받아들이게 하지는 않는다. 그 의미는 그 그림을 엉망으로 찍은 사진의 질 낮은 복사본으로도 전달될 수 있으며, 일반적으로 그 사본은 보존 대상으로 간주되지 않는다. 그 그림을 보존 대상으로 만들어 주는 것은 예술, 회화, 역사, 플라망 사람들의 비범한 재능, 고급문화 등을 전달하는 그 그림의 능력(사본에는 거의 전적으로 결여되어 있는 것) 때문이지, 누군가 신성함에 이르렀다는 것을 표현하는 능력 때문이 아니다.

변화하는 의미들

많은 보존 대상들의 의미가 원래의 의미에서 달라지는 변화를 경험했다는 점은 흥미롭다. 기자의 대피라미드는 더 이상 파라오의 시신을 안전하게 감추는 무덤도 아니고 이집트 황제의 권위를 과시하지도 않는다. 마찬가지로, 히에로니무스 보스(Hieronimus Bosch)의 〈세속적인 쾌락의 동산〉은 더 이상 도덕적인 목적으로 사용되지 않으며, 『켈스의 서(Book of Kells)』는 복음을 낭독하는 데 쓰이지 않는다. 관람객들의 태도와 교육의 변화로 그 작품들은 몇몇 기존의 의미를 잃었지만, 새로운 의미를 얻었고 결국 보존할 가치가 있다고 여기게 만들었다. 늘 그렇듯

이 새로운 의미는 앞에서 설명한 범주에 들어맞는다.

대부분의 보존 대상에서 그 대상이 가진 상징적이며 정보를 전달하는 기능은 그 대상이 가질 수도 있었던 원래의 물질적 기능보다 우선한다. 예를 들어, 베이클라이트 전화기(bakelite telephone)는 1970년대에 들어 기술적으로 쓸모없어졌지만 이십 년 정도 후에 수집할 만한 물건이 되고 또 보존 대상이 되었다. 이렇게 가치가 상승하게 된 원인은 전화기의 다이얼을 돌려서 주파수를 맞추는 방법이 신뢰할 만하다거나 소리의 품질이 우수하기 때문이 아니다. 오히려 독특함, 개성, 우아함, 세련미 등 그것이 전달하는 강한 메시지 때문이다. 이 전화기는 덧붙여진 메시지 때문에 어떤 사람들에게 유용하며 그 의미는 기본적인 물질적 기능보다 우선한다.

이런 동일한 현상이 오래된 자동차에서 고대 유적지, 구텐베르크 성서에서 런던탑에 이르기까지 많은 대상들에서 분명하게 나타나는데, 왜냐하면 이들 중 어느 것도 원래의 기능을 수행하지 않기 때문이다. 포드(Ford)의 모델 티(Model T)는 편안하지도 빠르지도 않다. 베로나에 있는 로마시대 원형경기장보다 연극, 음악회를 열고 스포츠 경기를 하기에 훨씬 더 나은 장소들이 많듯이 주위에 더 저렴하고 우수하며 한층 더 안전한 차들이 많다. 물론 구텐베르크 성서는 무겁고 다루기도 쉽지 않으며, 어떤 재소자도 런던탑에 감금되지 않는다. 이런 대상들은 아직까지 어느 정도 물질적 기능을 수행하지만(포드의 모델 티는 사람을 운송하고, 베로나의 원형경기장에서는 라이브 공연을 위해 사람들을 수용하며, 구텐베르크 성서는 여전히 읽을 수 있고, 런던탑에는 영국의 보물을 보관할 수 있다), 이 대상들은 이런 기능을 수행하는 능력 때문이 아니라 전하는 메시지 때문에 보존된다. 만약에 이 대상들이 보존된 이유가 물질적이거나 기술적

현대 보존 이론

인 유용성 때문이었다면, 현재의 어떤 기준으로도 더 이상 효율적이지 않기 때문에 오래전에 대체되거나 철거되었을 것이다. 하지만 이들은 본래는 없었지만 새롭게 획득한 상징적인 기능이 우선되면서 가치있는 보존 대상이 되었다.

두 가지 예외: 리글의 '의도적인 기념물'과 최근 예술 작품

한편 이런 규칙에는 주목할 만한 예외가 있다. 경우에 따라 어떤 대상은 의미를 전달하기 위해 만들어졌으며 그 의미는 여전히 유효한데, 리글이 '의도적인 기념물(deliberate monuments)'이라 일컫은 범주에 속한 몇몇 대상들이 이에 해당된다. 리글은 의도적인 기념물을 "한 인간의 공적(功績)이나 사건(또는 사건들의 조합)을 미래 세대의 마음에 생생하게 유지시키기 위해 특별한 목적으로 세운 인간의 창조물"이라고 정의했다.[29] 이 범주의 대상에는 러시모어산(Mount Rushmore)의 조각상과 파리의 페르라셰즈묘지(Cimetière du Père-Lachaise)에 있는 지미 헨드릭스(Jimi Hendrix)의 다소 눈에 띄지 않는 무덤이 포함될 것이다. 이 대상들이 보여지는 방식은 여전히 원래 의도했던 방식과 유사하다. 이 '기념물'들은 소중한 사람을 기억하기 위해서 또는 몇몇 가장 뛰어난 실천가들을 통해 미국 정치 제도와 가치를 높이기 위해서 만들어졌다. 따라서 그것들의 의미는 근본적으로 원래의 의미와 비슷하게 남아 있지만 여전히 보존 대상으로 간주된다.

현대미술 개념이 확립된 이후에 제작된 예술 작품들 또한 그것들이 가진 본래의 미적 기능을 유지할 수 있다. 이는 아주 뛰어난 개인이라는 예술가의 개념이 자기표현과 천재성의 결과라는 예술의 개념만큼이나 널리 퍼진 이십세기 조반 이후 세삭된 작품들의 경우에 특히 그렇다. 가령 반 고흐의 〈아를의 방〉

은 그림이 완성된 이후에 새로운 의미를 습득했다. 하지만 그 작품의 예술적 의미, 즉 미적 감각을 만들어내는 능력은 여전히 많은 사람들에게 소중하다. 따라서 보존 대상에서 원래 의미가 변화하는 것에 대한 규칙은 완벽하지 않음을 인정해야 한다. 주목할 만한 두 가지 가능한 예외가 있기 때문이다.

민족사적 증거

아주 유명한 고급문화 작품은 주로 상징으로 작용한다. 그들은 역사적으로나 예술적으로 가치가 있다고 여겨지지만, 그들의 역사적 가치라든가 심지어 관람자에게 미적인 감동을 불러일으키는 능력은 매우 제한적이다. 아도르노(T. Adorno)는 박물관을 "관람자와 더 이상 중요한 관계를 갖지 않고, 죽어 가는 과정에 있는 작품들"을 가지고 있는 "예술 작품의 가족 무덤"이라고 표현했다. 반면에 펠릭스 데 아수아(Félix de Azúa)는 박물관을 "단순한 문서 저장소"라고 묘사했다.[30]

물론, 꼭 그런 것만은 아니다. 심지어 아수아조차 "역사를 보는 수많은 관광객들 사이, 한 예외적인 시선은 돌연 예술 작품에 빛을 비출 수 있다"고 인정한다. 아서 단토(Arthur C. Danto)도 지적했듯이, 몇몇 특별한 감수성을 가진 사람들에게 박물관이란 늘 "죽은 예술 작품들로 가득 차 있는 것이 아니라, 살아 있는 예술적 선택지들로 채워져" 있다.[31] 하지만, 그런 사람들은 아수아가 묘사한 "예외적인 시선"만큼이나 드물다는 것을 인정해야 한다. 전통적인 박물관에 진열된 작품들 중 대부분의 방문객들에게 의례적인 문화 행위를 완수했다는 감정 이상을 불러일으키는 작품은 거의 없다. 확실히 이런 감정은 만족감을 주며, 다양한 개인적 뉘앙스들이 있지만; 일반적으로 이해되는 개

념처럼 적절한 미적 효과라고 보기는 어렵다. 예를 들어서 우피치미술관(Le Gallerie degli Uffizi) 관람객들은 보티첼리(S. Botticelli)의 〈봄의 우화〉를 미적 즐거움을 위해서라기에는 이상적이지 않은 조건에서 보도록 허용되지만, 많은 헌신적인 관람객들은 그 작품을 보기 위해 전 세계에서 계속 몰려든다. 〈봄의 우화〉는 실제 예술 작품으로서보다 상징으로서 역할을 하며, 달라져야 한다고 생각하지 않는 한 여기에는 아무런 문제가 없다.

〈시녀들〉에서 타지마할(Taj Mahal)에 이르기까지 많은 아름다운 명작들은 이와 동일한 효과를 가진다. 대부분의 경우 이 작품들은 주로 더 존경받고 추앙되는 예술사의 상징으로 간주될 수 있다. 이는 결국 역사의 중요한 일부이며 집단 정체성을 강화하는 데 도움되는 문화인 고급문화의 고귀한 일부가 된다. 보편적인 범주로서 예술에 대한 개념은 인류라는 개념을 강화하며, 서양 미술에 대한 개념은 서양 문화라는 개념을 강화하며, 유럽 문화에 대한 개념은 고유한 가치를 가진 존재로서의 유럽이라는 개념을 강화하는 식이다. 이런 상징들을 인식하고, 존중하고, 방문하는 것은 '시민권 의식(ritual of citizenship)'[32]이다.

또한 이런 대상들이 '역사적 가치'를 가진다고 말하지만, 이는 그 대상들의 상징적 가치를 가리키는 부적절한 표현이다. 사실 더 잘 알려진 작품일수록 더 철저하게 관찰되고, 분석되고, 연구되었을 가능성이 크다. 이런 작품들이 아직 밝혀지지 않은 역사적 정보를 가지고 있을 수 있다는 것을 부정할 수는 없지만, 이미 대부분의 정보들이 추출된 것 또한 사실이다. 사실상 그 작품들은 거의 고갈된 역사적 자원이라고 말할 수 있다. 〈모나리자〉(또 그 문제에 관한 다른 모든 작품들)가 자체의 물질적 구성 요소의 어딘가에 비밀스러운 역사적 정보를 삼켰을 수도 있고, 이 구성 요소들은 아직까지 알려지지 않은 고성능의 기술

로 접근할 수도 있을 것이다. 하지만 그 작품의 주된 가치는 더이상 연구자들을 위한 기록이 되는 것이 아니라 전 세계의 미술 애호가들에게 상징이 되는 데 있다.

그런데 강한 '역사적' 가치를 띠면서도, 약한 상징처럼 보이는 대상들이 있다. 대중에게 알려지지 않은 많은 고고학 유적지들 중 한 곳에서 발견된 유물이나 작은 마을의 이름 없는 교회에 있는 십칠세기 문서가 좋은 예이다. 이 대상들은 대부분의 사람들에게는 상징적 가치가 거의 없지만, 여전히 보존 대상이다. 이러한 대상들은 '민족사적 증거물'로 설명될 수 있다.

민족사적 증거물은 민족지학 및 역사과학에 연구자들이 해석할 원자료(raw data)를 제공했거나 앞으로 제공할 것이라 예상되는 물건들이다. 이 범주는 십구세기의 산업용 기계, 중세의 투구, 다른 시대의 잡지나 신문, 고대의 도자기 조각들, 오디오 음반들 또는 십칠세기 종교 의복과 같은 다종다양한 물건을 포함한다. 그것들의 공통점은 역사학자들과 과학자들, 그리고 기타 연구자들에게 유용하다는 것이다. 이런 물건들의 대다수는 일반인들에게 알려지지 않았다. 그 물건들이 유명한 그림이나 건축물처럼 상징으로 작용하지 않기 때문이다. 오히려 그것들은 대중의 눈에 띄지 않게, 지층 아래, 해저 또는 잊힌 기록보관소의 어두운 구석에 숨겨져 있다. 그것들은 주로 역사적 증거로서 기능하며 자격을 갖춘 전문가들에 의해 분석되기를 기다린다.

민족사적 증거물은 전문가들에게 의미하는 바 때문에 보존 대상이 되며, 따라서 보존되는 대상의 새로운 범주를 형성한다. 그 증거물이 학술적 과학적 정보를 제공하기에 그 의미는 앞서 설명한 어떤 범주에도 속하지 않는다.

흥미롭게도 모든 학문적 또는 과학적 증거가 보존 대상이 되는 것은 아니라는 점에 주목해야 한다. 거의 예외 없이, 이런

효과는 그 증거가 민족사적 학문(ethnohistoric sciences)에 유용한 경우에만 발생하는데, 즉 인류학, 민족지학 및 역사학, 그리고 역사학에서 파생된 미술사, 과학사, 고고학, 고문서학, 선사학과 같은 여러 학문이 그 경우에 해당한다. 하지만, 자연과학이나 재료과학에서 사용되는 증거들(예를 들어 광물 슬라이드, 물 견본 또는 화학 추출물)은 보존 대상이 아니다. 이런 증거들은 과학적으로 쓸모없어지면 폐기된다. 그들은 앞에서 설명했듯 몇몇 상징적이며 비증거적 의미를 전달할 때만 보존된다. 신경생물학자 라몬 이 카할(S. Ramón y Cajal)이 만든 현미경 슬라이드나 하버드대학의 유리꽃 컬렉션이 여전히 박물관에서 보존되고 있다면, 그것은 과학적 유용성 때문이 아니라 주로 그들이 가지고 있는 역사적이고 이상적이며 고급문화에 관련된 의미들 때문이다. 라몬 이 카할의 슬라이드는 여러 번 촬영 및 복제되었고 심지어 품질마저 여전히 뛰어나지만, 더 현대적인 것으로 쉽게 대체될 수 있다. 하버드대학의 유리꽃은 볼 만한 가치가 있는 진정 놀라운 작품인 반면, 과학적 정보는 그 극도로 섬세하고 멋진 작품을 보전하고 복원하는 데 수반되는 일체의 문제없이 보다 효과적인 방법으로 얻을 수 있을 것이다.

요약

따라서 문화적 예술적 역사적 또는 오래되었다고 보존 대상으로 간주되는 것이 아니라는 결론을 내릴 수 있다. 그것들은 민족사적 학문을 위한 상징이나 증거로 역할하기에 보존 대상으로 간주된다.

보존 대상들의 상징주의는 세 가지 소선을 충족하는데, 실펴보면 다음과 같다.

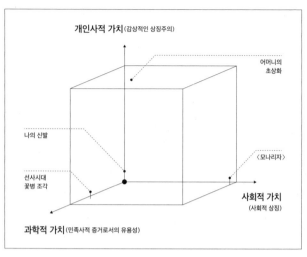

도표 2.1. 미할스키의 '보존 공간'. 각 축은 보존 대상의 주요 의미 중 하나를 나타낸다.

— 보통 물질적 기능에 우선하는 강력한 상징적 힘을 가지는 상징.
— 사적이거나 정서적 의미를 가지는 상징들. 고급문화, 집단 식별, 또는 이념적 의미를 띠는 상징(종종 그 의미들은 원래 의도된 의미와 다르다). 혹은 민족사적 학문을 위한 증거로서 가치를 갖는 상징.
— 환유적 또는 제유적 메커니즘을 통해 작용하는 상징.

하나의 물건이 수리되고, 점검되고, 재정비되기보다 보존 대상으로 간주되고 그에 따라서 보전되거나 복원될 가능성은 미할스키에 의해 '보존 공간'이라고 부를 수 있는 삼차원 공간에 정연하게 제시되었다.[33] 이 공간에서 각각의 축은 보존 대상을 구성하는 의미의 세 가지 주요 유형(개인사적, 사회적, 과학적) 중

현대 보존 이론

하나이다. 그리고 축의 원점에서 대상이 멀어질수록 그 대상은 점점 더 보존 대상으로 간주될 가능성이 높아진다.(도표 2.1)

하지만 이 삼차원 공간이 측정 도구는 아니다. 이 모델은 보존 대상을 구성하는 요인들을 더 잘 이해하게끔 하지만, 이 요인들 각각을 쉽게 또는 객관적으로 정량화할 수 있다는 뜻도 아니고, 보존 대상과 비보존 대상을 분리하는 정확한 경계가 존재한다는 뜻도 아니기 때문이다. 이 모델을 통해 보존 대상의 범주 이면에 있는 논리를 밝힐 수 있지만, 대상의 '보존 가능성(conservability)'을 정확하게 평가할 수 있다고 생각한다면 그 효율성의 일부를 잃을 것이다.

3 진실, 객관성, 과학적 보존

이십일세기 초에 보존 분야의 수많은 종사자에게 몇몇 고전 원칙, 특히 과학적 보존에 관한 원칙은 보존 활동 자체에 필수적이었다. 그중 몇 가지 이론은 널리 알려져 있지만 다른 이론들(아마도 가장 근본적인 이론들)은 그렇게 잘 알려지지 않았다. 그 이론들은 어느 정도까지 전체 보존 활동에 퍼져 있지만, 눈에 띄지 않는 기반을 구성한다. 이 장에서는 이러한 이론의 근원을 이루는 가정의 일부를 설명하고 분석하여 이 이론이 실제로 존재함을 증명하고 더 잘 이해할 수 있도록 할 것이다.

고전 보존 이론에서의 진실 추구

내가 말했던 것처럼[1], 고전 이론은 보존 작업을 '진실 시행(truth-enforcement)'으로 간주했다. 정확하게 진실이 어디 있는지에 대해서는 이견이 있음에도 불구하고, 보존이 처음 시작된 이후로 그 주된 목적은 대상의 진정한 본질이나 완전성을 유지하거나 드러내는 것이었다.[2] 이와 유사하게 오벨(M. Orvell)은 "보존과 보전(복원은 말할 것도 없이)은 실체(the real), 원본(the original), 그리고 진정성(the authentic)의 개념 없이는 의미나 목적이 없다"고 말했다.[3]

클라비르에 따르면[4], 고전적인 보존은 세 종류의 완전성(integrity)을 강조하는데, 그것은 물리적 미적 역사적 완전성이다. 물리적 완전성은 대상의 물질적 구성 요소를 뜻하며, 이는 작품을 훼손하지 않는 한 바뀔 수 없다. 미적 완전성은 관찰자에게 미적인 감각을 불러일으키는 대상의 기능을 말하며, 이 기

3 진실, 객관성, 과학적 보존

능이 수정되거나 손상된다면 결과적으로 대상의 미적 완전성도 바뀐다. 역사적 완전성은 역사가 대상에 남긴 증거로, 그 자체의 고유한 역사를 설명한다. 나의 경우, 조금 다른 맥락에서 고전 이론에서 대상의 '완전성'은 네 가지 주요 요인에 있음을 시사했다. 이를 정리하면, 첫째, 대상의 재료 구성 요소(material components), 둘째, 대상의 인지 가능한 특성(perceivable features), 셋째, 창작자의 의도(producer's intent), 그리고 넷째, 대상의 원래 기능(original function)이다.[5] 대부분의 고전 이론가들은 특정한 완전성이나 진실 요인의 타당성을 강조하며, 특정한 '완전성'의 조합이 그밖의 가능한 것보다 더 '진실'하다고 옹호하면서 그저 가끔 다른 것들을 언급한다. 그럼에도 이 모든 이론가들은 어떤 경우든 보존이 항상 진실에 기반한 활동이어야 한다는 기본 개념을 유지했다.

하지만 보존에서 이 관점들은 종종 충돌한다. 모든 관점을 동시에 충족시키는 것은 불가능하기 때문에 선택해야만 한다. 존 러스킨이나 찰스 모리스(Charles Morris), 고대건축물보호협회(Society for the Protection of Ancient Buildings)의 사람들은 물질적 구성 요소와 역사적 완전성을 중시했다. 건축물을 변경하는 것은, 복원 때문이라 할지라도 다음과 같이 간주되었다.

> 그것은 건축물이 겪을 수 있는 가장 완전한 파괴이다. 잔해도 모을 수 없는 파괴이자 파괴된 건축물에 대한 거짓된 설명이 동반된 파괴이다.[6]

이처럼 그들은 보전을 선호하고 쇠퇴를 건축물에 더해진 가치로 받아들임으로써 그 어떤 종류의 복원도 단호히 반대했다. 한편, 비올레 르 뒤크에게 건축물의 진정한 본질을 결정하는 것

현대 보존 이론

은 창작자의 의도와 그 건축물의 미적인 특성이었다. 비록 그 건축물이 본래의 이상적인 상태로 존재한 적이 없다 하더라도 말이다. 창작자의 진정한 의도를 충족시키고 그 건축물이 갖추고 있어야 할 양식적 완전성을 부여하려면 그 건축물의 물질적이고 역사적인 완전성은 전혀 필요하지 않았다. 비록 그의 작업들이 신뢰할 만한 학술적 연구에 기반했을지라도 그의 많은 복원 작업[파리 노트르담대성당, 아미앵대성당, 샤르트르대성당(Cathédrale Notre-Dame de Chartres), 랭스대성당(Cathédrale de Reims), 피에르퐁성(Château de Pierrefonds), 베즐레의 생트마리마들렌성당 등]은 오늘날 거의 디즈니와 같은 재창조물처럼 보인다.

십구세기 후반에 보이토의 과학적 보존(restauro scientifico)이 널리 받아들여졌다. 이 새로운 이론은 진실을 지침으로 하는 원칙을 유지하면서, 진실이란 객관적으로 결정 가능하고, 따라서 객관적인 방법으로 얻어야 한다고 강조했다. 이런 방식으로 보존은 개인적 감상에 의해 방해받지 않을 것이었고, 논쟁은 방지되거나 최소한 눈에 띄게 줄어들 것이었다. 물론 객관적 진실을 입증할 최선의, 아마도 유일한 방법은 과학적 방법이었다.

유미주의자의 이론들

이십세기 중반쯤에는 얼마간 새로운 보존 이론이 추진력과 지지를 얻었는데, 유미주의자의 보존 이론과 새로운 과학적 보존 이론이었다. 두 이론 모두 본질적으로 고전적인 면이 있는데, 보존 대상의 완전성을 보전하고 회복시키는 것을 추구하기 때문이다. 유미주의자의 이론은 미적 완전성의 개념이 그 핵심이다. 미적 완전성은 보존이 보전하기 위해 노력하고 복원이 작품에 남

아 있는 역사적 흔적을 보전하는 동시에 가능한 한 복구해야 하는 모든 예술 작품의 기본 자산이다. 이들은 상충되는 열망인데, 작품이 가진 역사적 흔적을 존중하면서 미적 완전성을 회복시키는 것은 거의 불가능한 작업이기 때문이다. 필리포(P. Philippot)는 이 근본적인 모순을 "복원 문제의 핵심"이라 설명했다.[7]

이러한 이항대립을 해결하기 위해 브란디나 발디니(U. Baldini) 같은 유미주의자 겸 보존이론가들은 보존가가 작업을 한 부분이 원작과 쉽게 구별되어야 한다고 강조했다. 그렇게 함으로써 보존가는 '역사적 위조'를 피하는 한편 작품의 미적 완전성을 복원할 수 있다. 진실을 존중하면서도 정당한 작업을 하고자 브란디는 다음과 같이 말한다.

> [복원이] 시간을 되돌리거나 역사를 지울 수 있다고 가정할 수 없다. 더욱이 예술 작품이 가지고 있는 복합적인 역사적 본질을 존중하기 위해 복원 행위는 비밀스럽게 또는 시간과 무관한 방식으로 전개되어서는 안 된다. 그것은 인간의 행위이기 때문에 진정한 역사적 사건으로 부각되어야 하며, 그 예술 작품이 미래로 전해지는 과정의 일부가 되도록 해야 한다.[8]

고전적인 유미주의자들의 이론은 역사적 진실과 예술성 사이의 간극을 메우려고 시도한다. 브란디가 말했듯이, '정당한' 보존 처리의 유일한 방법은 "과학적 기술의 가장 폭넓은 도움을 받아"[9] 실행되는 것이다. 더 나아가 예술성은 거의 작품의 객관적인 특성처럼 취급된다.

> 인간의 행위는 (…) 어떤 방식이든 예술 작품을 변경하는

것이 아니라 명료하게 부각시켜야 한다. 이는 작품의 실재에서 파생되고 개인적인 취향에 영향을 받지 않는 비판적 개입이어야 한다.[10]

이러한 객관주의에 대한 끌림은 이십세기의 고전적이며 진실을 추구하는 모든 보존 이론의 특징이다. 객관적 진실을 가장 가치있는 것으로 여기기 때문에 객관주의는 실제로 진실의 개념과 밀접하게 관련되어 있다. 유미주의자들의 이론은 진실 그리고 객관주의를 추구함으로써 다음 장에 간략히 서술된 이론적 문제에 상당히 시달린다. 한편 고전적인 유미주의자들의 이론은 실제 보존 분야에서 그 이론의 유용성을 크게 제한하는 고유한 문제를 갖고 있는데, 곧 예술 작품이라는 단일 범주의 보존 대상에만 적용되기 때문이다. 반면 과학적 보존 관점은 그와 같은 한계가 없다.

과학적 보존

보이토나 벨트라미는 보존 여부를 결정하는 과정에서 인문과학의 역할을 옹호했지만, 이십세기 전반기에 새로운 '과학적 보존'이 등장했다. 그것은 보존에서 자연과학을 중점적으로 사용하는 것이 특징이었다. 물론 일찍이 자연과학자가 보존 관련 문제를 해결하려 했던 사례[험프리 데이비(Humphrey Davy), 장 앙투안 클로드 샤프탈(Jean Antoine Claude Chaptal), 알프레드 보나르도(Alfred Bonnardot), 마이클 패러데이(Michael Paraday), 아서 필랜스 로리(Arthur Pillans Laurie), 프리드리히 라트겐(Friedrich Rathgen) 등]가 있기도 했지만, 보존에 대한 과학적 접근법은 1930년에서 1950년 사이에 널리 받아들여졌다. 1930년 로마에서 예술 작품의 조사 및 보존에 적용되는

과학적 방법 연구를 위한 국제회의가 열렸고, 1950년에는 국제 박물관유물보존연구소(International Institute for the Conservation of Museum Objects)〔현재는 국제역사및예술품보존연구소(International Institute for Conservation of Historic and Artistic Works)로 알려져 있으며, 자연과학적 보존을 강력히 옹호한다〕가 설립되었다. 이 두 중요한 사건 사이에 중앙복원연구소, 되르너연구소(Doerner Institut), 포그박물관(Fogg Museum), 루브르박물관(Musée du Louvre), 런던 내셔널 갤러리(The National Gallery)와 같은 전 세계의 주요 박물관과 보존 센터에 과학 실험실이 만들어졌다.

보존에 대한 이러한 과학적 접근법은 전성기를 맞이하게 되었고, 이십세기 후반에는 보존 문제를 해결하는 데 가장 적합할 뿐만 아니라 사실상 유일하고도 유효한 방법으로 어느 정도 인정받았다. 이는 비과학적 접근법이 많은 경우 기껏해야 쓸모없거나, 무지의 소치로 여겨졌기 때문이다. 대학에 보존 학과가 개설되었고 전문 단체들이 생겨났으며, 국가 및 국제 단위의 협회가 등장했고, 출판물이 쏟아져 나왔다. 보존에서 과학의 역할은 과학적 기술의 사용을 통해서 명확해졌지만 더 분명하게는 과학의 상징들을 통해서 뚜렷하게 나타났다. 이제는 '실험실'이 된 보존 작업실에 현미경이 급격하게 증가했고, 하얀 가운을 입은 보존가들을 흔히 볼 수 있게 되었으며, 시험관들과 반응성 화학 물질들이 실험실의 선반을 차지했기 때문이다.

한편 과학의 영향력은 단지 표면적인 것에만 머무르지 않았는데, 과학은 모든 활동에 그 자체의 목적을 부여했다. 일찍이 1947년부터 보존은 다음과 같이 간주되었다.

모든 종류의 문화유산 또는 그것들의 보관, 취급이나 처리

에서 재료의 성격이나 특성을 결정하는 데까지 취해진 모든 활동이자 손상 요인들을 이해하고 통제하는 데까지 취해진 모든 활동, 해당 소장품의 상태를 개선하는 데까지 취해진 모든 활동.[11]

따라서 보존은 실제 보존을 포함할 뿐만 아니라 재료의 특성을 알고 손상 요인들을 이해하는 '온갖 활동'까지 포함하게 되었다. 지식을 생산하고 물리적인 현상에 대한 이해를 높이는 것은 언제나 과학의 숭고한 목적이었기 때문에 이러한 관점은 과학자들이 보존 현장에서 적절한 위치를 차지하도록 보장했다.

보존을 연구 활동으로 보는 관점이 과학적 보존과 더 나아가 보존 전반에 오랫동안 널리 퍼져 있었다. 1984년 국제박물관협의회(International Council of Museums)가 선포한 윤리 규범에는 다음과 같이 명시되어 있다.

역사적이거나 예술적인 대상에 개입하는 것은 모든 과학적 방법론의 공통된 순서인 출처 조사, 분석, 해석 및 종합을 따라야 한다. 그래야만 완성된 처리가 대상의 물리적인 완전성을 보전하고, 그 대상의 의의에 접근할 수 있게 한다. 무엇보다 중요한 것은 이런 접근법이 대상의 과학적 메시지를 해독하는 우리의 능력을 향상시켜, 그 결과 새로운 지식을 제공한다는 것이다.[12]

이러한 진화는 보존에 강한 영향을 미쳤으며, 이는 기술적 사회적 측면 모두에서 유익했다. 보존 분야에 자연과학의 등장은 보존 직업의 발전과 형성에서 가장 중요한 요인늘 중 하나였다. 그런데 이런 연구법의 타당성을 정당화하기 위한 적절한 이론적

노력이 전혀 이루어지지 않았다는 것은 주목할 만하다. 이것은 십구세기 말과 이십세기 초에 '인문'과학 보존가들이 이룩해낸 이론적 정교화와는 현저히 대조를 이룬다. 기이하게도 '인문'과학 보존이론가들은 인문과학자도 아닐뿐더러 보존가도 아니었다. 그들은 건축가들이었다.

보존 이론에서의 건축가들의 역할에 대한 고찰

건축가들은 여러 이유로 원칙과 철학 관련 사안에서 보존 분야를 이끌어 왔다. 수 세기 동안 건축가들은 높은 사회적 지위를 누렸고, 이는 십구세기에 그들이 정식으로 학문적인 교육을 받고, 다른 직종의 전문가들이 접할 수 있는 것 이상의 문화적 자원에 접근할 수 있게 했다. 당시에 건축가들은 다수의 국내 및 국제 전문 단체들을 만들었고 그 직업의 다양한 측면에 관해 이론적이고 기술적인 논쟁을 기꺼이 장려했다. 보이토는 밀라노 건축가 조합의 대표이자 밀라노 공학 및 건축 대학의 교수였다.

그는 과학적 보존이 건축계 이외의 보존 분야에 효과적으로 영향을 미치기 오십 년 전 자신의 '과학적 보존' 이론을 정교화했다. 건축 보존과 다른 보존 분야 사이의 이러한 격차는 상당히 두드러진다. 이는 건축 보존이 나머지 보존 분야와 어느 정도 다르다는 것을 시사하는데, 실제로 몇몇 중요한 측면에서 차이가 있다.

— 사회적 인식: 건축 분야는 잘 정립되어 있고 고평가되는 직업인 반면에, 보존 분야는 최근까지 사회적으로 인정받지 못했다.
— 학문적 인식: 건축학은 항상 주요 예술 중 하나였다. 이런 오랜 전통은 건축학이 더 높은 수준의 교육 기관에

자리잡도록 보장했다.

— 정규 교육: 이십세기 중반까지 보존학은 도제 방식으로 습득된 반면, 건축학은 오랫동안 대학에서 가르쳐 왔다. 이는 건축가로서 준비하고 역량을 기르는 데 도움이 되고, 최근까지도 보존가들이 얻지 못한 권한을 부여받을 수 있도록 하는 공인된 자격 체계를 제공했다.

— 방대한 지식 체계의 선재(先在): 건축학은 여러 이유로 중요한 지식 체계를 만들었고, 이는 세월을 통해 검증되었다. 그밖의 보존 분야에 존재하는 지식 체계는 그 범위와 본질에서 건축학의 것과는 비교가 안 된다.

— 지식의 본질: 보존건축가(conservation architect)는 오직 숙련된 보존가만이 인지하는 극도로 민감한 현상을 즉시 감지하고 이해하는 능력이나, 성공적인 보존 프로젝트를 수행하는 데 요구되는 손재주가 필요하지 않다. 다른 보존가들이 '수술을 집도하는' 동안, 건축가들은 다른 사람들(석공, 목수, 화가 등)이 수행할 이론적인 보존 프로젝트를 설계한다.

— 건축물 보존에 참여하는 다양한 사람들: 실제 건축물의 보존 처리는 여러 다양한 전문가들의 작업을 요구하기 때문에 건축가는 팀의 관리자 역할을 해야만 한다. 그밖의 보존 분야에서 그 보존 처리의 대부분을 수행하는 사람들은 보존가이다.

건축물은 각종 이유로 여타 보존 대상들과 다르며, 이에 따라 건축 보존의 특수성을 설명할 수 있다.

— 건축물은 더 눈에 띄고 유화나, 판화, 고고학적 유물보

다 사회와 관련이 있다. 건축물들은 종종 강력한 지역
정체성의 상징이 된다.

— 거의 대부분의 경우, 건축물 보존은 다른 작품의 보존보
다 훨씬 비용이 많이 든다. 따라서 정밀하게 검토해야
할 범위가 다른 경우보다 넓은 것은 당연하다.

— 사용자들은 다른 보존 대상들보다 더 직접적인 방식으
로 건축물을 경험한다. 많은 경우에 사용자들(거주자,
방문객, 근로자)은 보존된 건축물을 단지 관조가 아닌
직접적이고 광범위한 접촉을 통해 경험한다. 건축물은
대개 시각적으로 보는 것에만 그치지 않고 만지고 걷고
밟고 냄새를 맡고 느끼고 여러 감각을 통해 다른 보존
대상들보다 더 다양한 방법으로 경험된다.

— 보존된 건축물은 다양한 물질적 기능을 수행한다. 건축
물은 보통 사람들을 수용하고, 작업 공간이나 진열실 등
의 기능을 하리라 예상된다. 보존 처리는 건축물을 보존
할 뿐만 아니라 다양한 요구와 기대를 가진 사람들에게
건축물의 유용함을 보장해야 한다.

— 보존된 건축물은 엄격한 기준을 적용받는다. 대부분의
사회에서 건축물은 안전과 효율성을 보장하도록 고안된
엄격한 기술 기준과 규격을 따라야 한다. 건축가들은 순
수한 보존 이익과 자주 충돌하며, 건축가의 업무를 더욱
복잡하게 만드는 이런 규범을 준수해야 한다. 그밖의 보
존 분야에서는 이런 규정들이 훨씬 더 완화되거나 보존
의 목적을 염두에 두고 고안되었다.

이런 차이점에도 불구하고, 건축물의 보존 원칙들은 나머지 보
존 분야의 원칙들과 크게 다르지 않다. 그 핵심 개념은 유효하

고 양쪽 모두에 적용될 수 있다. 보이토, 벨트라미, 데치 바르데스키(Dezzi Bardeschi), 러스킨, 보넬리 등이 건축물의 보존에 대해 저술했으나, 건축물 보존도 여전히 보존이다. 다른 보존 분야의 전문가가 쓴 첫번째 중대한 이론적인 역작은 이십세기(러스킨과 비올레 르 뒤크 이후로 백 년 후)에 나타났다. 이는 모든 보존 분야에 공통되는 주제에 대한 건축가들의 고찰에서 큰 도움을 받았지만 다양한 관점과 우려 또한 포함하고 있다. 따라서 현대 보존 이론은 건축가들에 의해서 (그리고 그들을 위해서) 발전했을 뿐만 아니라 많은 다양한 분야의 보존가들에 의해서 (그리고 그들을 위해서) 발전했기 때문에 더 넓은 영역을 가진다.

'과학적 보존'이란 무엇인가

이십세기 중반쯤 과학적 보존의 개념이 건축 분야에서 회화, 조각, 고고학적 유물이나 기록물과 같은 건축물이 아닌 유물을 다루는 보존 분야까지 서서히 퍼졌다. 어쩌면 과학적 보존은 건축 보존에서 당연하게 여겨져서 거기서 자주 언급되는 개념은 아니다. 그 대신 나머지 보존 분야에서는 널리 사용되는 개념이다.

현대의 과학적 보존은 더 다양한 종류의 유산에 적용되고, 자연과학과 재료과학이 더 광범위하게 사용되는 까닭에 보이토의 과학적 보존과 동일하지 않다. 이후 이 책에서 '과학적 보존'이라는 용어는 1950년대 이후의 현대적인 과학적 보존 개념을 뜻한다. 다음의 두 가지 이유로, 이 현대적인 과학적 보존을 상세하게 검토할 것이다. 무엇보다도 첫번째, 그 이론은 모든 고전 이론이 공유하는 여러 원칙들을 보여주며, 그 이론에 대한 나낭한 생각들은 다른 고전 이론에 안전하게 적용할 수 있기 때문이

다. 두번째로, 이는 어느 정도 현대 보존 이론이 반발해 온 지배적인 이론이기 때문이다.

과학적 보존은 잘 정의된 개념은 아니므로 다양한 형태로 실행될 여지가 있다. 이런 점에서 과학적 보존(scientific conservation)과 보존과학(conservation science) 사이에 예비 구별이 필요하다. 명백해 보일지 모르지만, 보존과학이 과학자들에 의해 수행되는 과학의 한 분야인 반면, 과학적 보존은 보존가들에 의해 수행되는 보존의 한 분야라는 것이 항상 분명한 것은 아니다. 이런 혼란은 두 가지 주요한 이유 때문인데, 우선 첫번째는 보존도 과학도 명확하게 정의된 활동이 아니라는 점이다. 두번째로 이 두 개념이 실제로 종종 섞이고 뒤엉켜서 어떤 주장이 과학적 보존, 보존과학, 순수과학(pure science) 또는 보존에서의 과학의 역할, 그 무엇에 관한 것인지 정확하게 규명하기 어렵다는 점이다.

보존의 막연한 본질에 관해 여러 저술이 있지만 과학의 막연한 본질에 관한 저술은 훨씬 더 많은 실정이다. 확실히 과학은 잘 정착된 개념이며, 누구든 무엇이 '과학적'인지 아닌지를 안다. 하지만, 그것은 단지 환상일 뿐이다. 대부분의 사람들의 인식 속에 무언가 과학적이라는 것(그것의 '과학성')은 신뢰, 믿음 그리고 흰 가운, 유리병과 유리관, 복잡한 버튼을 가진 기구, 전선들과 조명들, 이해할 수 없는 작은 라벨이 붙은 낯선 그래프 등의 도구(attrezzo)처럼 일련의 진부한 생각에서 기인한 것이다. 클라비르는 이런 믿음을 다음과 같이 요약했다.[13]

1. 조사할 수 있고 이해할 수 있는 자연법칙에 따라 작동하는 '저 밖에' 실제 세계가 있다(경험주의).
2. 원인 인자는 반복 가능한 결과를 낳는다(결정론).

현대 보존 이론

(…)

4. 해결책은 수용되기 전에 반드시 확인되어야 한다. 즉, 대조군, 반복 실험, 그리고 그밖의 방법들은 기타 요인들에 의해 결과가 발생할 가능성을 배제하기 위해 사용된다.

5. 가설을 인정하고 조사해야만 한다.

6. 모호한 진술은 허용되지 않는다. 하지만 절대적인 정밀도는 평균점보다 높거나 낮은 범위를 수용하면서 완화된다.

7. 세상은 과학적 지식에 따라 설명되어야 한다(즉, 종교적이거나 영적인 사상, 사람들이 과학적으로 증명할 수는 없지만 알고 있다고 주장하는 것에 의존하기보다는 과학자들에게 의존해야 한다).

8. 이미 과학적으로 입증된 폭넓은 지식 영역을 존중해야 한다(패러다임).

(…)

12. 통계적 확률을 포함한 정량화 및 수학적 표현을 과학의 언어로서 존중해야 한다.

신중히 검토해 보면, 실제 '과학성'이라는 특질은 그리 명확하지 않다. 과학적 지식을 경험(또는 심지어 반복할 수 있는 경험)에서 나온 지식과 연관시키는 생각은 논외다. 왜냐하면 여기에는 비과학적 장인들이 단순한 반복 경험으로 습득한 지식이 포함되기 때문이다. 아울러 과학이 과학적 수단을 통해 과학적 진실을 입증한다는 사실에 의해 규정된다는 생각 또한 정확하지 않다. 정의하려는 용어가 그 정의 안에 포함되어 있을뿐더러 일찍이 포퍼(K. Popper)가 1934년에 보여주었듯이 과학이 실체

를 증명한다는 사실이 옳지 않기 때문이다. 즉 과학적 진실은 사실로 입증된 것이 아니라, 오히려 사실이 아닌 것으로 입증될 수 없는 것이다.[14] 요약하자면, "물리학이 물리학 편람(Handbuch der Physik)에 포함된 것"[15]처럼 "과학은 사람들이 과학이라고 부르는 것"[16]임을 인정해야 한다.

'과학적 보존'뿐만 아니라 '보존과학'을 정의할 때도 혼란스러운 건 마찬가지다. 여기서는 광범위한 개념을 포괄하는 세 가지의 접근법이 논의된다. 그중 첫번째는 보존과학의 가장 개방적인 개념으로, 이는 보존 실습에 직접적인 영향을 미치거나 미치지 않는 광범위한 과학적 연구를 포괄한다. 이 관점은 아마도『스터디스 인 콘서베이션(Studies in Conservation)』『레스토라토어(Restaurator)』, 또는『더 콘서버터(The Conservator)』같은 여러 권위있는 보존 관련 정기 간행물이나 수많은 보존 회의 및 학회의 결과보고서나 조례를 조사하면 가장 잘 이해할 수 있다. 이런 간행물 및 다른 유사한 간행물들은 종종 실무 보존가들과 관련이 없는 연구 논문들을 수록하는데, 그 논문들 중 대부분은 보존과학자들과 관련이 있다. 그것은 과학자를 위한 과학인 엔도사이언스(endoscience)로 간주될 수 있다. 이것은 꼭 비판은 아니다. 그 논문들에는 아무 문제가 없지만, 보존과학이 무엇인가에 대한 광범위하고 개방된 개념에 기반한다는 것을 염두에 두고 접근해야 한다.

다른 이론가들은 이 주제에 보다 제한된 관점을 가진다. 그들의 관점에 따르면 보존과학을 규정하는 눈에 띄는 특징은 실험 절차에 실제 작품을 포함한다는 점이다. 기이하게도, 여기서 보존 실습과 보존과학의 실제 관련성은 그것을 특징짓는 요인이 아니다.

현대 보존 이론

보존 연구 주제를 한정하려면 그 연구에는 어떤 예술 작품이나 재료가 포함되어야 한다. 만약 점도, 밀도, 유통기한, 가스 유독성과 같은 변수들을 측정하여 몇몇 접착제의 근본적인 특성을 연구한다면, 그 주제는 접착제 화학이다. 그런 작업을 보존과학자가 진행하고 그 결과가 보존 실습과 관련이 있더라도 그것은 여기서 정의된 보존과학이 아니다. 같은 접착제를 어떤 예술 재료에 적용하고 나서 접착력이나 변색과 같은 특성을 측정한다면, 그 연구는 보존과학에 해당된다.[17]

세번째 관점은 앞선 두 관점과 다른데, 보존과학의 핵심적 특징을 보존과의 연관성으로 삼기 때문이다. 이 관점은 대부분의 실무 보존가들뿐만 아니라 토라카(G. Torraca), 드 기셴(G. De Guichen) 또는 테넌트(N. H. Tennent)와 같은 보존과학자들도 공유하는 관점이다.[18]

보존과학자의 가장 중요한 역할은 문화재가 부동산이든 동산이든 간에 문화유산을 보다 효과적으로 보전 및 보존해주는 지식이나 기술적인 정보를 제공하는 것이다. (…) 내가 보기에는 보존 실습에 직접적으로 도움이 되는 조사에서 결론을 이끌어낼 때만 그것이 진정으로 보존과학이라고 불릴 수 있다.[19]

과학적 보존의 (부족한) 이론적 실체

앞에서 언급했듯이, 십구세기 후반과 이십세기 초반에 제시된 이론들을 제외하고는 과학적 보존에 대한 중요한 이론석 성교화는 이루어지지 않았다. 많은 지지 선언이 있었지만 과학적 보

3 진실, 객관성, 과학적 보존

존의 원칙과 근거는 거의 논의되지 않았다. 산체스 에르남페레스(A. Sánchez Hernampérez)는 보존 이론의 발전에 관한 흥미로운 분석에서, 과학적 보존이 영향을 미치면서 실제 이론적 논쟁은 끝났다고 결론지었다.

> 보이토 이후 보존에서의 이론적 고찰은 단순히 증언일 뿐이다. (…)
> 이론적 논쟁은 이십세기 초에 잦아들기 시작했다. 오늘날, 소실 보정을 위한 기술, 원재료의 안정성, 처리의 적합성 및 가역성을 위한 기술 연구가 이론적 논쟁을 대체하는 듯하다. 심지어 이론적 논쟁을 단순히 재료적 논쟁으로 대체하려는 시도 또한 제법 두드러진다. 보존과 관련된 정기 간행물에서 철학적 질문들은 대부분 보이토의 관점에 따른 윤리 강령을 수립할 때를 제외하고는 현저히 부차적인 위치로 옮겨졌다.[20]

보이토는 보존 처리의 목표 상태는 개인적인 취향(러스킨이 낭만적인 폐허를 감상했던 것과 같이)이나 기념물이 과거에 어떠해야 했는지에 대한 개인적인 가설(비올레 르 뒤크의 경우)이 아닌, 객관적이고 과학적인 사실에 근거하여 결정되어야 함을 최초로 강조했던 인물이다.

그의 개념은 상당히 널리 퍼졌지만, 이십세기에 들어서 다소 왜곡되었다. 파이어아벤트(P. Feyerabend)가 묘사했듯, 과학은 '거의 미신적인 숭배'를 즐기는 '보편적 종교'가 되었기 때문에[21], 어떤 분야에서든 과학의 사용을 정당화할 필요가 있어 보이지 않았다. 그렇게 보존에서 과학을 사용하는 데 어떤 이론적 고찰도 선행되거나 설명되지 않았다.

이런 명백한 부재에 대한 또 다른 유력한 원인은 **객관성에** 대한 과학의 열망에 있다. 과학적 보존의 객관성(개념이 아니라 사물과 사실에 초점을 두는 특징)은 과학적 보존이 기능하기 위해 어떤 철학적 이론도 필요하지 않다는 믿음으로 이끌었을 수 있다. 과학적 보존은 개념이 아니라 물질을 다루고, 그 과정에서 자연과학의 방식처럼 물질세계를 이해하고자 과학적 도구를 사용한다.

과학적 보존은 보존 분야에서 가장 주목할 만한 객관성의 발현이지만 잘 정의되어 있지 않고 이론적이고 인식론적으로 일관된 체계가 결여되어 있다. 이런 불명확성으로 어떤 비판적이거나 분석적 고찰을 하는 데 어려움을 겪을 것이다. 논의의 중심이 무엇인지 완전히 명확하지 않을 때, 그 생각이나 논점 자체를 모조리 부정하는 것이 아니라 그 주제나 특성 일부를 부정함으로써 그것을 무시할 수 있다. 따라서 다양한 학술 회담에서 '과학적 보존'은 보존 이데올로기나 심지어 '새로운 패러다임'이 될 수 있고, 일종의 강화된 전통적 보존이나 그 사이에 있는 어떤 것도 될 수 있다. 하지만 대개 이런 혼란은 의도된 것이 아니며 무의식적으로 일어난다. 미술사학자, 심지어 비전문가가 생각하는 '과학적 보존' 개념은 언급할 것도 없이, 보존과학자의 '과학적 보존' 개념과 비보존과학자의 '과학적 보존' 개념은 상당히 다를 수 있기 때문이다.

이는 과학적 보존이 대부분의 서구화된 국가에서 우세한 보존 모델이라는 사실을 감안할 때 특히 흥미롭다. 더군다나 과학은 보존에 필수적이라고 주장되어 왔다. 보존이 존재하기 위한 본질적인 특성이며 필요조건이라는 것이다. 이 경우에 '비과학적 보존'은 존재하지 않기 때문에 '과학적 보손'이란 말은 불필요하다. 예를 들어 코레만스(P. Coremans)는 르네상스 이후에

3 진실, 객관성, 과학적 보존

번창했던 복원의 종류를 설명하기 위해 '심미적 수술(aesthetic surgery)'에 대해 말했는데, 주로 작품의 부서지고 소실된 부분들을 보수하고 완전하게 만드는 작업이었다.

> 심미적 수술(…)은 작품을 보기 좋은 외관으로 만들지만, 그런 수술은 작품을 빠르게 열화시킨다. 따라서 이 단계에서 복원가는 복원했지만 아직 보존하지는 않은 것이다.[22]

순수한 복원은 보존보다 앞서 이루어졌다. 즉 복원 기술에서 보존이 나왔다. 이는 두 가지 관련된 원칙들이 복원에 널리 퍼졌을 때 발생했다.

> 보존은 어떻게 그리고 왜 복원에서 비롯된 걸까? 복원의 가치에 (…) 현저히 대비되는 (…) 두 개의 가치에 따라 보존의 분야를 정의하게 된 까닭은 무엇일까? 이 두 가치는 첫째, 물리적 대상의 완전성(그것의 미적이고 기타 특성들까지)을 보전하려는 근본적인 필요성에 대한 믿음과, 둘째, 수집품의 적절한 보전과 처리를 위한 토대로서의 과학적 탐구에 대한 믿음이다.[23]

과학적 보존의 원칙

실제로 과학적 보존은, 그 정의가 애매하지만 대단히 강력한 일련의 원칙에서 비롯된다. 즉 과학적 보존은 암묵적인 보존의 재료 이론을 따르는데, 이 이론은 대상의 물질적 '진실'을 보전할 필요성과 과학에 근거한 지식에 대한 믿음에 기초한 것이다. 첫 번째 가정(대상의 물질적 진실을 보전해야 할 필요성)은 두 원

칙으로 나뉜다. 첫째, 과학적 보존은 대상의 완전성을 보전하기 위해 근본적으로 필요하며, 따라서 그것이 진실 시행 작업임을 강조한다. 둘째, 과학적 보존에 있어서 대상의 완전성은 근본적으로 대상의 물리적 특성과 구성 요소에 있다는 것을 강조한다. 두번째 가정(과학적 탐구에 대한 믿음)에서 보존 기술이 완전히 받아들여지려면, 특히 자연과학 및 재료과학에서 기인한 과학적 원리와 방법에 따라 보존 기술이 개발, 승인, 선정, 수행, 관찰되어야 한다는 생각이 뒤따른다.

첫번째 원칙인 진실을 추구할 필요성은 모든 고전 보존 이론에 공통된 것이며, 앞에서 논의되었다. 하지만 다른 원칙들은 추가 설명이 필요하다.

재료 숭배

1736년 9월 6일, 스페인의 카르카익센트에 있는 어느 교회의 일부가 화재로 소실되었다. 그로 인해 성가대 좌석과 오르간, 그리고 숱한 장식물과 가구 등 건물의 여러 곳이 손상을 입었다. 특별 기도를 위해 근처의 수도원에서 빌린, 대리석으로 된 작은 성모와 아기 예수상도 훼손되었다. 그 조각상은 매장되어 있던 것을 1250년에 한 농부가 발견했으며, 중요한 봉헌 대상이었다. 화재 다음 날 성모상의 일부 조각들이 재와 돌더미 사이에서 발견되어 마을 사람들이 기뻐했다. 그중 일부는 성모와 아기 예수의 머리에서 나온 것으로 보였으며, 식별을 위해 특별위원회가 소집되었다. 10월 5일, 시장은 새로운 조각상을 의뢰했다. 당시 기록물이 제작 과정을 보여준다.[24]

바로 만성절(萬聖節) 직전인 1736년 10월 31일, 앞서 언급한 신부가 시장, 두 명의 시 공무원, 공증인 및 촛불을 든

아구아스비바스수도원의 관계자와 함께 상자에 담긴 파편을 페드로 탈렌스의 과부 집으로 가져왔고, 부엌에 마련된 작은 가마에 넣었다. 그리고 분쇄하기 위해 진흙으로 덮고 뚜껑을 덮었다. (…) 아구아스비바스수도원의 관계자와 호세 히스베르트 수사는 부엌을 떠나지 않고 밤새도록 깨어 있었다. (…)

다음 날, 그 파편이 분쇄된 후 앞서 언급한 장인들이 아구아스비바스의 새로운 성모상을 제작하기 시작했다. 예수회의 수사인 파라디스(Paradis)는 그 파편으로 만들어진 가루에 넣을 물을 준비했고, 조각가 안드레스 로브레스(Andrés Robres)는 조각상을 만들고 가슴을 파서 그가 부수지 않은 아기 예수의 머리를 그 안에 넣었다. 그는 또한 성모의 머리에서 나온 조각을 분쇄하지 않고 조각상의 무릎 부분에 넣었고, 완전하게 불타서 먼지가 된 가루는 조각상의 기반에 사용했다.

이 새로운 석고상 이미지는 나무 받침이 추가되기는 했지만 오늘날까지 살아남았다. 2003년에 그 보존 상태를 검토하기 위해 몇 가지 분석 작업이 진행되었다. 컴퓨터 단층 촬영 결과, 1736년 문서가 전적으로 사실인 것이 확인되었는데, 원조각상의 특별한 기운을 보전하기 위해 원래의 고딕 양식 부분을 새로운 석고상에 포함시킨 것으로 드러났다. 게다가 원래의 받침대는 실질적으로 속이 빈 새 나무 받침 안에 보전되어 있었다.

이 이야기가 이십일세기 독자들에게는 신기할 수도 있다. 설사 관람객들이 원래 재료를 인지할 수 없다 해도, 거기에 어떤 특별한 기운이 있을지도 모른다는 생각은, 이것이 삼백 년 전에 일어났다는 것을 알고 있음에도 자애로운 미소를 불러일으

현대 보존 이론

킬 법하다. 하지만 이런 태도는 아직까지 많은 사람들에게 뿌리 내린 일부 현대적 개념에 만연한 태도와 크게 다르지 않다. 실제로 많은 사람들이 단지 **진짜** 작품을 보기 위해 먼 거리를 여행하고, 땡볕이나 비가 오는데도 긴 줄을 서서 기다릴 준비가 되어 있다. 비록 복제품과의 차이를 구분하는 것이 불가능할지라도 말이다. 투스케츠(O. Tusquets)는 많은 경우에 복제품이 진품보다 더 완벽한 경험을 제공할 수 있다고 주장하며 조금 더 나아갔다. 파리 에콜 데 보자르(École des Beaux Arts)의 석고 모형들, 알타미라동굴의 복제본, 부에노스아이레스의 칼코스박물관(Museo de Calcos)이나 레오 폰 클렌체(Leo von Klenze)가 파르테논을 모방해 만든 발할라(Walhalla)와 같은 여러 경우를 검토한 후, 투스케츠는 다음과 같이 질문한다.

> 루브르박물관에서 사진 촬영이 금지되어 있는데도 이리저리 밀리며 끊임없이 사진을 찍는 [관광객] 무리를 선명히 반사하는 여러 겹의 방탄유리 뒤 거의 알아볼 수 없는 원작을 감상하는 것보다, 원작이 그렇듯 보호유리 없이 약간의 바니시를 칠한 〈모나리자〉의 실물 크기 복제품을 여유롭게 감상하는 것이 다 빈치의 천재성을 더 잘 이해할 수 있지 않을까?[25]

확실히 그것은 사실이다. 하지만 대부분의 사람들은 여전히 품질에 상관없이 복제품보다 원작을 선호한다. 그들이 기대하는 것은 미적인 즐거움이 아니라 색다른 경험이다. **진짜** 재료는 복제품이나 가상의 경험과 비교할 때, 그 작품을 매우 강력하게 만드는 신비한 특성[아마도 발터 벤야민(Walter Benjamin)이 설명한 '아우라']이 있는 것이 사실이다. 이런 태도는 카르카익센

트 성모상의 경우와 그렇게 다르지 않다. 이 십팔세기의 조각상과 이십일세기 많은 예술 작품은 모두 유물로 간주된다.

> 만약 우리가 예술 작품에서 가치있게 여기는 것이 그 작품에서 얻을 수 있는 미적인 즐거움이라면, 원작처럼 보이는 모조품이 원작보다 열등한 이유는 무엇인가. 대부분이 느끼는 것처럼 미적 감상이 미술 시장을 움직이는 유일한 원동력이 아니라는 것은 예술 작품이 위작으로 밝혀졌을 때 분명해진다. '모네'의 작품이 가짜로 밝혀졌을 때, 그 외형은 변하지 않아도 유물로서의 가치는 잃는다.[26]

작품의 재료적 구성 요소에 대한 특별하고 때론 비이성적인 감상이 작품에 강렬하고 독특한 가치를 부여하는 것이다. 십팔세기 카르카익센트의 새로운 조각품을 만든 장인들이 원작의 파편들을 가능한 한 많이 남기려 했던 것처럼, 오늘날에도 많은 이들이 여전히 이와 같은 목적을 위해 힘겹게 노력한다. 그런 극적인 예가 1997년 9월 26일 이탈리아의 아시시에서 일어났다.

그날 새벽 두시 삼십삼분, 이탈리아 반도의 일부 지역에 지진이 발생했다. 그로 인해 곳곳이 피해를 입었는데, 그중에서도 산프란체스코대성당(Basilica di San Francesco)의 둥근 천장에 그려진, 치마부에(Cimabue)의 유명한 벽화가 손상되어 심각한 균열이 생겼고, 장식의 조각이 바닥에 떨어져 산산조각 나는 결과가 초래되었다. 오랜 세월 대성당의 보존을 위해 일해 온 세르조 푸세티(Sergio Fusetti)가 새벽 세시쯤 성당에 도착했고, 여섯시까지 석고 장식 조각의 파편을 육백 개 정도 모았다. 나중에 피해를 조사하기 위해 다른 전문가들이 도착했다. 그러고 나서 정오가 되기 이십 분 정도 전에 작지만 뚜렷한 굉음이 대성당을

현대 보존 이론

흔들었다. 천장 벽화에서 몇몇 파편이 떨어졌는데, 푸세티가 회상하듯 완전히 열린 문들을 통해 성당으로 들어오는 강렬한 햇빛 때문에 그것은 금가루처럼 보였다고 한다. 그러고 거의 이어서, 오전 열한시 사십삼분에 훨씬 더 강한 진동이 참사를 일으켜 모두를 놀라게 했다. 천장의 상당 부분이 떨어졌고, 네 사람이 압사당했다. 푸세티는 운이 좋아서 단지 몇 개의 갈비뼈만 부러진 채 살아남았다고 한다.

육백 개의 조각을 모은 푸세티의 앞선 노력은 훌륭한 시도였지만, 나중에 지진에 의한 혼란이 가라앉았을 때, 그것만으로는 불충분한 것이 드러났다. 복원 팀은 천장에서 떨어진 십만 개 이상의 미세한 파편을 모았는데, 이는 석고와 벽돌이 20미터 아래의 바닥으로 떨어지면서 생긴 것이다. 이 파편을 최대한 많이 모으는 것이 가장 중요한 관심사가 되었고, 컴퓨터 및 이미지 분석 전문가까지 참여하여 가능한 한 많은 원작 조각들이 관람객의 머리에서 20미터 이상 위에 있는 원래의 자리로 돌아갈 수 있게 했다. 그 정도 거리에서 파편을 알아차리는 것은 절대 불가능하다. 심지어 지진 이전에도 대성당을 방문한 많은 순례자들, 독실한 신자들, 그리고 미술품 애호가들은 '단순히 흐릿한 색'만을 볼 수 있었다.[27]

카르카익센트 조각상과 치마부에의 아시시 천장화, 두 경우 사이에는 밀접한 유사점들이 있다. 모두 귀중한 작품이 갑자기 훼손되었고, 작품의 재료 구성 요소가 그 자체로 가치가 있거나 영향력이 있다고 간주되었다. 카르카익센트 성모상의 파편은 아시시 천장화의 수많은 파편이 그렇듯 신자들과 방문객들의 눈에 보이지 않지만, 그럼에도 불구하고 그를 보전하기 위해 상낭히 특별한 노력이 기울여졌다. 두 가지 사례 모두 그런 노력의 결과는 눈에 띄지 않는다. 관찰자는 파편이 거기에 있다

는 것을 확신하며, 바로 그런 믿음이 노력을 가치있게 만드는 것이다. 여기서 교훈은 작품의 재료 구성 요소에 가치를 두는 것은 현대적인 태도도 과학적으로 뒷받침된 태도도 아니라는 것이다. 오히려 그 반대다. 페체트(M. Petzet)가 '재료 숭배(material fetichism)'[28]라고 적절하게 부른 이러한 믿음이 보존 분야에서 현대적인 과학적 태도에 대한 기반을 제공한다.

이런 재료 숭배 때문에, 대부분의 서양 사람들에게 대상의 재료 구성 요소를 보존하는 것은 설사 그것이 외적으로 눈에 띄지 않을지라도 가치있는 노력이다. 모조품이나 복제품이 주는 물리적 자극은 원작이 제공하는 것과 객관적으로 유사할 수 있지만, 원래의 작품 또는 정확히 말하자면 원래의 재료 구성 요소를 가진 작품이 주는 것만큼 강렬하고 완전하게 인식되지 않는다. 이러한 인식은 1930년과 1950년 사이에 등장한 절대적인 과학적 보존 이론에서 중요한 역할을 하는데, 보존이 원재료의 제거, 변경 또는 은폐를 가능한 한 피해야 한다고 지시하기 때문이다. 이는 원재료에서 떨어져 나온 파편을 제거하거나 원재료를 감추는 것을 막는다. 반면 이 원칙은 회화의 누렇게 변색된 바니시나 금속 조각의 부식된 표면과 같은 '원재료가 아닌' 재료의 제거를 장려한다.

과학적 탐구에 대한 믿음

과학적 보존의 다른 원칙(과학적 탐구에 대한 믿음)은 과학이 잘 정의되지 않은 데다 상당히 널리 퍼진 믿음이라는 점에서 설명하기가 더 까다롭다. 많은 이들이 과학에 대해 최소한의 일관성있는 정의도 제시하지 못하지만, 서양 문화권의 대부분 사람들이 흔히 과학이라는 것을 기본적으로 신뢰하는 것이 사실이다. 따라서 과학적 지식의 원리를 설명하거나 논의하기보다(이

러한 논의는 여기서 하기에는 훨씬 더 많은 노력과 시간이 필요한 작업이다), 오늘날 과학이 지식을 얻는 데 선호되는 방법이고, 예술적이거나 종교적인 방법을 거의 대체했음을 강조하는 것으로 충분하다.[29]

그럼에도 불구하고 특별히 언급할 만한 과학적 지식의 아주 중요한 특성이 있는데, 바로 객관성이다. 과학적 지식은 탐구를 수행하는 주체가 아니라 탐구 대상 자체에 관련되어야 한다. 과학적 지식은 주관적인 느낌이나 인상에 기반하지 않고, 엄격한 사실, 정밀한 측정 그리고 통제된 조건 아래 개발된 반복적인 실험에 기반한다. 이런 종류의 지식은 주체에 의존하지 않기 때문에 주관적인 지식보다 뛰어나다고 여겨지며 관찰자나 그 결과를 논의하는 사람의 사적 편견, 선호도 또는 신념에 영향을 받지 않기 때문에 거의 보편적인 타당성을 가진다.

따라서 객관성은 과학적 지식의 가장 중요한 장점이며, 과학적 지식의 탁월함을 보여준다. 분명 그런 탁월함의 근거를 굿맨(N. Goodman)[30], 파이어아벤트[31], 리오타르(J. F. Lyotard)[32]와 같은 철학자들이 주장해 왔지만, 이런 고찰은 철학자들의 영역, 기껏해야 고급문화의 영역을 넘어서지 못했다. 실로 이런 고찰은 사회 전반에 널리 퍼지지는 못했는데, 촘스키(N. Chomsky)나 하셰(P. Hachet)의 표현을 빌리자면, 실제로 과학이 "필요한 착각"이거나 "필수 불가결한 거짓말"이란 생각 때문일 것이다.[33] 1932년 영국과학진흥협회(British Association for the Advancement of Science)의 회장은 '과학은 아마도 우리 시대에 가장 분명한 신의 계시'라고까지 생각했다.[34] 오늘날, 많은 사람들에게 과학은 가장 분명한 진실의 계시로 남아 있기에 상황은 거의 달라지지 않았다.

3 진실, 객관성, 과학적 보존

실용적 논쟁

재료 숭배와 마찬가지로 과학적 지식에 대한 믿음은 많은 사람들에게 신념의 문제일 수 있다. 다시 말하자면 종교가 그것이 만들어내는 기적과 경이로움, 혹은 신자들에게 줄 수 있는 감정적 위안에 기반해 왔듯이, 과학적 지식에 대한 신념은 과학적 토대로 일궈낸 기술의 성취에 기반할 수도 있다.[35] 의료, 통신, 운송, 그리고 일상생활의 여러 다양한 측면에서 과학적 지식 덕분에 상당한 개선을 경험했으며 이것이 과학, 아마도 **기술과학**(technoscience)이 신뢰받는 이유에 대한 정당한 근거를 제공한다. 마찬가지로 과학적 보존도 이와 동일한 논거에 의존하는데, 이는 클라비르가 설명한 것과는 다른 성격을 가진다. 과학적 보존은 엄격하게 인식론적이거나 이론적이지 않고 오히려 **실용적**인 주장이다. 과학적 보존은 비과학적 보존이 제공하는 것보다 단순히 우수한 결과를 낳기 때문에 더 나은 형태의 보존으로 여겨진다. 그 결과는 더 가역적이고 효율적이며, 더 오래 지속되고 진실되며, 더 객관적일 뿐만 아니라 논란의 여지도 적다. 기술적인 분석은 원재료가 아닌 추가되거나 수정된 부분을 찾아낸다. 가속 노화 실험은 원재료와 보존 재료의 부식을 예측한다. 화학은 재료의 열화 과정을 이해하고 예방하도록 해 준다. 과학은 복잡하고 가치있는 방법과 기술 및 도구를 개발해 왔으며, 그것들을 사용하여 보존을 탁월한 새로운 수준으로 이끌었다. 그 결과 새로운 기술이 개발되고 새로운 기준이 정립되었으며 객관적이고 과학적인 지식이 주관적인 판단을 대체했다.

이러한 믿음은 객관적이고 과학적인 보존에 내재된 모든 원칙의 밑바탕이 되며, 어쩌면 과학적 보존에 대한 이론적인 고찰을 정교화하는 데 왜 별다른 노력이 없었는지에 대한 또 다른 이유가 된다. 사실들, 즉 엄격한 사실들이 스스로 증명하고 이야

기하기 때문에 다른 고찰은 불필요해 보이기 때문이다. 이같은 실용주의적 주장은 앞서 설명한 과학적 보존의 재료 이론을 보완하는데, 이를 두고 '보존의 물질적이며 실용적인 이론'이라고 다시 명명할 수 있을 것이다. 엄밀히 말하자면 '실용적인 이론'은 존재할 수 없기에 이는 어떤 의미에서는 모순이다. 하지만 이 표현은 과학적 보존의 우수성이 보존 대상과 방법의 특성과 목적에 대한 견고한 이론적 고찰에 근거할 뿐만 아니라 순수하고 객관적인 결과에 기반한다는 생각을 강조한다.

요약

과학적 보존은 이십세기 후반에 널리 받아들여진 보존의 한 형태이다. 그것은 객관성이라는 탁월함에 근거하며, 그 결과 일체의 보존 처리 단계에서 과학적 형태의 지식을 강조한다.

과학적 보존은 그에 선행되거나 유용한 문서화된 이론적인 체계가 부족하다. 그러나 과학적 보존은 필연적으로 보존의 재료 이론이라고 불리는 강력하고 절대적인 원칙들에 기반한다. 이 원칙들은 다음과 같이 요약할 수 있다.

1. 보존은 대상의 진정한 본질을 보전하거나 복원해야만 한다. 이것이 모든 고전 보존 이론에 공통되는 보존의 가장 중요한 원칙이다.
2. 대상의 진정한 본질은 주로 그 대상을 이루는 재료 구성 요소에 기반한다(재료 숭배).
3. 보존 처리에서 사용되는 기술과, 보존이 목표로 하는 대상의 상태는 과학적 수단에 의해 결정되어야 한다. 보존 기술은 과학적 원칙과 방법, 특히 자연과학 및 재료과학

3 진실, 객관성, 과학적 보존

에서 나온 원칙과 방법에 따라 개발, 승인, 선정, 수행, 관찰되어야 한다. 주관적인 인상, 취향이나 선호는 피해야 하며, 대신 의사 결정은 객관적 사실과 확실한 자료에 근거해야 한다.

4. 과학적 보존 방법과 기술은 실제로 전통적이고 비과학적인 기술이 제공하는 것보다 객관적으로 더 나은 결과를 낳는다.

4 진실과 객관성의 쇠퇴

이 장에서는 고전 보존 이론에 대한 비판들과 이십일세기 초반의 가장 중요한 사건인 과학적 보존에 대해 구체적으로 설명한다. 이러한 비판들은 주로 보존에서 객관성과 진실의 개념에 대한 분석을 토대로 하고 두 가지 중요한 논거에 의존한다. 첫번째는 진정성의 개념과 보존 이념의 틀 안에서 진정성의 역할을 신중하게 검토할 때 발견되는 문제점에 근거하고, 두번째는 보존에 관한 의사 결정에서의 주관적이고 개인적인 취향, 편견, 요구의 타당성을 강조한다.

동어 반복 논증[1]: 보존 대상의 진정성과 진실

고전 이론에서 보존은 '진실 시행' 작업이다. 보존의 목적은 대상의 진정한 본질이나 진정한 상태를 밝히고 보전하는 것이라고 해도 과언이 아니다.

이 개념은 널리 통용되며 압도적으로 많은 사례들에서 발견된다. 빈번하게 복원이 "작품의 진정한 상태를 드러냈다"는 글을 읽거나 말을 듣는다. 스페인에서는 보존 과정이 진정한 작품을 "우리에게 되돌려 주었다"고 자주 언급되는 반면에 이탈리아에서는 일반적으로 작품이 원래의 상태로 "돌아왔다"고 씌어진다. 어쨌든 이런 표현이나 그밖의 유사한 표현에 내재된 생각은 작품의 진정한 본질이 불행하게도 어떤 불명료한 요인 때문에 감춰지거나 은폐되었고, 보존이 그 문제를 해결해서 진실을 드러냈다는 것이다. 다시 말해서, 작품의 진실이 드러났다는 것이다. 나무 조각상에서 어둡게 변한 바니시를 제거하면 조

각상의 진정한 모습이 드러난다고 여겨지며, 렘브란트의 그림에 아주 넓게 칠해진 질 낮은 십구세기 가필(加筆)[2]을 제거하면 그 작품의 진정한 본질을 회복하는 데 도움이 된다고 간주된다.

이런 주장과 그밖의 유사한 주장들이 아무리 단순해 보일지라도 여전히 일련의 설득력있는 생각들을 전달하며, 매우 설득력이 있어서 종종 당연하게 받아들여진다. 일례로 용어의 선택은 아무 잘못이 없는데, 그것들이 객관성과 진실을 강조하는 함축적 의미를 강하게 담고 있기 때문이다. '폭로'는 이전에 숨겨져 있던 진실이 드러나는 것이기에 오직 진실한 것들만 폭로된다. 사물의 본질은 명백하게 그것의 본질적 특성, 즉 물리적 세계에 관련된 것, 주체에 관련이 없는 것, 따라서 본질적이고 객관적으로 실재하면서도 진정한 무언가에 기반하는 듯하다. 보존이 대상의 진정한 본질을 보전하거나 드러낸다고 가정하는 것은 전체 보존 처리가 진실에 의해 구속되며, 진실이 보존을 인도하는 원칙이 되는 것을 의미한다. 이런 의미에서 보존은 거짓말을 하지 말라는 윤리적 의무의 표현으로 보일 수 있다. 유미주의자들의 이론에서, 진실은 대상의 예술성과 밀접한 관련이 있다. 반면 과학적 보존에서 이 진실이라는 것은 미학적인 진실도 감정적인 진실도 아닌데, 이러한 종류의 진실은 과학적으로 검증될 수 없는 까닭이다. 다만 과학적 보존에서 진실은 물질적이고 객관적인 진실이다.

그런데 이보다 중요한 것은 대상이 진정한 본질을 가질 수 있거나 진정한 상태나 조건으로 존재할 수 있다는 가정인데, 이 가정은 대상이 다른, 참되지 않은 본질을 가지거나, 실제로 참되지 않은 상태로 존재할 수 있음을 암시한다. 만약 보존이 대상의 진정한 상태나 조건을 밝힐 수 있다는 것이 받아들여진다면, 이는 그 대상이 다른(참되지 않은, 즉 거짓된) 상태나 조건으로 존

현대 보존 이론

재할 수 있음이 앞서 가정되었기 때문에 필연적으로 그렇다. 진실의 이름으로, 대상의 진정한 본질을 가리거나 감추는 특징들은 복원을 거쳐 희생되고 제거된다. 고전 이론의 관점에서 보존가는 진실을 시행할 의무(어쩌면 도덕적 의무)가 있으며, 이 과정에서 대상이 거짓된 상태나 조건으로 존재하도록 한 재료적 특성, 대상의 거짓된 본질을 우세하게 만든 특성을 제거하거나 변경할 권한이 있다. 티치아노(V. Tiziano)의 〈바쿠스와 아리아드네〉의 어두워진 바니시층을 제거하고, 엘 그레코(El Greco)의 〈가슴에 손을 얹은 기사〉를 원래의 크기로 줄이는 것, 또는 줄리아노 데 메디치(Giuliano de' Medici)의 무덤을 클리닝하는 것은 이 명작들의 진정한 본질을 드러내기 위한 작업들이다.

하지만 이런 가정들이 얼마나 널리 퍼져 있든 간에, 그 이면의 논리에는 심각한 결함이 있다. 대상은 거짓된 상태로 존재할 수 없으며, 거짓된 본질을 가질 수도 없다. 대상이 실제 존재한다면, 그것은 본질적으로 진짜이다. 기대하는, 상상하는, 또는 선호하는 대상의 상태는 현재의 대상과 일치하지 않는 한 진짜가 아니다. 실제 존재하는 대상은 보존을 통해 다른 선호하는 상태와 일치하거나 근접하게 변경될 수 있지만 그 대상이 이전보다 더 진짜가 되는 것은 아니다.

1987년, 정신장애인 남성이 런던 내셔널 갤러리에 있는 레오나르도 다 빈치의 〈성모와 아기 예수, 성 안나, 성 요한 세례자〉에 총을 쐈고 그 결과 성모의 모습에 구멍을 남겼다. 총알은 작품을 보호하는 유리와 그림 자체를 관통했으며, 작품에 직경 약 12센티미터의 구멍을 만들었다. 보존가들이 그 작품을 살펴본 결과 바스러지기 쉬운 종이가 여러 개의 작은 조각으로 찢어지고, 자그마한 보호유리 파편이 종이의 구멍 주변으로 얽혀든 것을 발견했다. 이 어려운 복원 작업에는 종잇조각들을 찾아서

모으고 모든 유리 파편을 제거하는 것이 포함되었다. 그러고 나서 종잇조각들을 정밀하게 재배치하고, 씻어서 생긴 균열을 안료로 능숙하게 가렸다. 이 섬세한 복원 작업의 결과, 대부분의 관람객들에게 그 구멍은 보이지 않는다. 비로소 작품은 총격 이전과 거의 비슷해 보인다. 나를 포함한 대부분의 사람들은 이러한 복원 작업이 필요했고, 그 결과가 훌륭하다고 생각할 것이다. 하지만 과연 어떤 의미에서 이 복원이 레오나르도의 그림을 진정한 상태로 되돌렸다고 생각할 수 있을까? 이제 그 작품은 총격 후보다 더 진실된 상태일까? 그 대답은 분명 '아니요'이다. 작품의 연속적인 상태는 모두 동등하게 진실되며, 작품의 실제 진화에 대한 침묵의 증언이다. 우리는 구멍이 완전히 보이더라도 작품이 거짓된 상태라고 믿지 않는다. 그림이 총에 맞으면 진짜 구멍이 나기 마련이고, 이것이 실제 현실 세계에서 작품이 존재하는 방법이기 때문이다. 객관주의자의 관점에서 현재의 '구멍이 없는' 상태는 아마 작품의 복원 전보다 진정성이 떨어진 상태일 것이다. 왜냐하면 총격당한 그림은 실제로 확실하고 인지 가능한 손상을 입기 때문이다.

혹은 다시 생각해 보면, 그렇지 않을 수도 있다. 그 작품의 현재 상태는 실제로 복원 전 구멍이 있을 때만큼이나 진짜이다. 이전에 가까운 거리에서 총에 맞았을지라도, 복원된 그림은 손상이 전혀 보이지 않을 수도 있기 때문이다. 현재의 상태는 필연적으로 진짜이며, 더 나아가, 작품의 현재 상태만이 실제로 진정한 상태이다. 추정되거나, 선호되거나, 기대되는 다른 상태는 단지 사람들의 마음이나 상상, 기억 속에만 존재한다. 진짜가 아닌 상태는 현실 세계에 존재할 수 없다. 마찬가지로, 존재하지 않는 상태는 당연히 진짜가 아니다. 따라서 진짜가 아닌 상태로 존재하는 작품이라는 표현은 일종의 모순 어법이다. 어떤 것이 존재

현대 보존 이론

한다고 가정했을 때, 설령 그것이 구멍이 뚫린 만화나 바니시층이 변색된 그림, 중세시대의 녹슨 검, 일부 손상된 교회 또는 그 밖의 대상일지라도 그것은 진짜이다. 또 무언가가 어떤 상태로 존재한다면(예컨대 산화된 표면과 표면 전체가 연기 입자로 덮여 있는, 또는 총격에 의해 12센티미터의 구멍을 가진), 그 상태는 필연적으로, 동어 반복적으로 진짜이다.

보존이 처음 시작된 이래로 보존 처리는 대상을 수정해 왔고, 이러한 수정은 아마도 진정성을 위해 이루어져 왔을 것이다. 하지만, 동어 반복 논증이 증명하듯이 이는 사실이 아니다. 대상을 선호하는 상태로 만들고자 수정하는 것이 대상을 현재 상태보다 더 진짜인 상태로 만들 수는 없기 때문이다.(비록 이 수정 작업이 다른 의미에서 그 대상을 향상시킬 수 있다 하더라도 말이다.) 어떤 대상이 선호되는 상태가 진짜 상태라든지 실제 대상에 수행된 어떤 변경 작업이 실제로 그것을 더 진짜로 만들 수 있다는 믿음은 고전 보존 이론의 주요 결함이다.

결과적으로 객관주의자의 보존 이론에서 진정성의 역할은 허구이다. 이런 수정을 결정하는 주체들이 과학적 방법을 통해 얻은 결과를 따르기로 선택하더라도 대상을 수정하는 것은 진정성이란 명목하에 이루어질 수 없다. 이럴 때 과학의 역할은 부차적이다. 과학은 역사적이고 기술적인 사실을 이해하게끔 해주지만, 대상을 과거의(추측되거나 상상되거나 기억되는) 상태로 되돌리는 것과 같은 중요한 결정을 내리는 데 도움을 주지 않는다. 그런 상태를 선호하는 것은 객관적으로 합리적이지 않다. 〈랜스다운 헤라클레스〉의 복원에 대한 제리 포다니(Jerry Podany)의 고찰은 이에 대한 매우 흥미로운 사례이다.

〈랜스다운 헤라클레스〉는 초기 그리스 작품을 따라 로마의 예술가가 복제한 것으로 추정되는 대리석 조각상이다. 이 조

각상은 방망이와 네메아의 사자 가죽을 들고 있는 전설적인 그리스 영웅을 실제보다 더 크게 표현한 것인데, 십팔세기 말 이탈리아의 티볼리 근처에서 발견됐고 1792년에 랜스다운 경에게 팔렸다. 조각상의 상태가 나빴기 때문에, 매매된 시기 즈음에 카를로 알바치니(Carlo Albacini)에 의해 복원되었을 가능성이 크다. 복원은 그 당시에 유행하는 취향과 기준에 따라 이루어졌다. 조각상의 '원래' 또는 실제라고 짐작되는 상태(이 경우에는 그 작품이 조각가의 작업실을 떠날 때의 상태)로 되돌리기 위해 새로 만들어진 많은 부분이 원조각상에 더해졌다. 코, 오른쪽 팔뚝, 여러 개의 손가락, 방망이의 끝, 사자 가죽의 뒷면, 오른쪽 허벅지 부분, 왼쪽 종아리 전체, 그리고 다른 여러 파편들이 관람객이 알아차리지도 못하고 그들의 주의를 빼앗지도 않도록 섬세하게 조각되어 고대의 부분들 옆에 교묘하게 배치됐다. 이 복원된 조각상은 랜스다운 저택에 1930년까지 남아 있다가 그해 경매에 부쳐졌고, 1951년 존 폴 게티(John Paul Getty)가 구매함으로써 게티박물관(Getty Museum)의 소장품이 되었다.

1970년대에 복원된 조각들을 제자리에 고정시키던 철과 납 핀들이 부식되었다는 보고가 있었다. 금속 조각들이 부식되면서 크기가 증가한 탓에 발생된 균열과 녹 얼룩이 일찌감치 몇몇 결합 부위에서 보였고, 그대로 두었다가는 일부 연결된 대리석 조각들이 정말로 분리될 위험이 있었다.

조각상의 보존 처리는 1976년에 시작되었다. 조각상을 조심스럽게 분해했고 부식된 핀을 교체하기 위해 다양한 조각들을 따로 보관했다. 다시 조각들을 조립할 때가 되었을 때, 큐레이터와 보존가는 그 조각상을 십팔세기에 더해진 부분들로부터 '자유롭게' 만들기로 결정했다. 물리적인 안정성이나 '미적인 이

현대 보존 이론

유' 때문에 오직 몇 개의 새로운 부분만 더해졌는데, 그렇게 하지 않으면 몇몇 새로운 금속 막대들이 너무 눈에 띄기 때문이었다. 예를 들어서 코끝이나 방망이의 끝은 교체하지 않은 반면, 왼쪽 종아리나 팔꿈치를 포함한 왼쪽 팔의 중심 부근은 에폭시 수지, 폴리우레탄, 유리섬유로 만든 새로운 조각들로 교체했다. 보존가는 보고서에서 십팔세기 조각들을 제거한 이유를 다음과 같이 설명했다.

> 그 조각상의 새로운 복원은 기술적인 이유뿐만 아니라 가능한 한 외부로부터 추가된 부분들 없이 원작을 보여주는 방식으로 이루어졌다. 이제 주안점은 기술적 결합을 감추기 위해 불가피하게 추가된 부분들과 함께 남아 있는 원작에 있다.[3]

따라서, 진실을 위해 실제 역사의 진정한 흔적(이 경우, 신고전주의 조각가의 가치있는 작업)은 작품에 이질적인 것으로 간주되어 제거되었다. 이런 결정의 이면에 있는 논리적 근거란, 작품의 일부는 진실을 담은 특징을 가진 반면 그밖의 것들은 진실을 은폐하는 특성이기 때문에 제거할 만하다는 것이다. 이는 이십세기 후반에 널리 퍼진 고전 이론의 매우 전형적인 접근법이다. 이런 의미에서 1976년의 보존 처리는 이백 년 전 알바치니의 처리 못지않게 편향적이었다. 과감한 결정이 내려지고, 전문적인 기술을 적용했으며, 그 결과는 대부분의 사람들에게 만족스러웠다.

이 사례는 흥미롭지만 그렇게 특별한 것은 아니다. 이런 종류의 결정이 매우 빈번하게 내려지고 보는 경우에 '진정한'이라는 말은 '선호되는' 또는 '기대되는' 같은 말과 혼동된다. 비록

〈랜스다운 헤라클레스〉는 사실상 최소한 두 조각가의 작품이지만 로마시대 조각가의 작품으로 간주되었다. 그리고 그 두 작가의 작업이 동등하게 진실함에도 불구하고, 그 작품이 로마시대 조각가 한 사람의 작품이어야 한다는 것, 그리고 그 작품의 어떤 부분(알바치니가 추가한 부분들)을 거짓이나 진실하지 않다고 생각하도록 만드는 것은 우리 자신의 믿음과 기대이다.

　시스티나예배당(Cappella Sistina)의 〈최후의 심판〉도 최근에 복원된 후 전보다 더 원작에 가깝다고 할 수 없는데, 이는 오백 년 된 그림은 지금의 〈최후의 심판〉처럼 보이지 않기 때문이다. 그 그림은 주로 미켈란젤로의 작품이지만, 또한 다니엘레 다 볼테라(Daniele da Volterra)와 다른 화가들의 작품이기도 하다. 그들은 르네상스 이후의 정서에 모욕적으로 여겨진 나체를 교묘하게 감추기 위해 부분적으로 몇몇 인물들 위에 주름진 천을 그렸다. 이에 더해서 작품이 만들어진 이후로 색상을 '다시 선명하게 만들기 위해' 알려지지 않은 장인들이 아교(hide glue)를 여러 번 덧발랐고, 성당 내 켜진 촛불에 의해 그림 전체에 연기 입자들이 쌓이기도 했다. 특히 이 두 가지 요소가 결합되어 그림에 현저하게 특징적인 외관을 부여했다. 이렇게 더해진 것들은 그림의 나머지 부분만큼이나 진짜이며, 실제로 작품의 역사에서 중요한 부분이다. 하지만 연기, 아교 그리고 그 많았던 주름진 천(그중 일부는 기술적인 이유 때문에 남아 있다)이 적절히 제거되었고, 그 결과 급격하게 그림의 외관이 달라졌다. 이런 작업에는 아무런 문제가 없을지 모르지만, 그것이 진실을 위해서 행해졌다고 믿는 것은 확실히 무언가 잘못되었다. 많은 사람들의 기대나 선호와는 달리, 그 그림은 단지 미켈란젤로만의 그림이 아니다. 실제로 그 그림은 다른 화가들의 작업, 여러 층의 바니시와 미세하게 쌓인 그을음 자국(연기)을 포함하며, 이

것들은 많은 사람들에게 과거에도 그랬고 여전히 매력적인 데다, 크고 복합적인 작품에 필수적일 수밖에 없는 부분이었기 때문이다. 분명 복원된 후 이 오백 년 된 작품은 주름진 천을 그리기 전이나 바니시를 칠하기 전, 또는 수천 번의 미사가 거행되기 전의 외관에 가까울 수 있다. 확실히 많은 사람들은 복원된 미켈란젤로만의 그림을 보고 싶어 하는 것 같다. 하지만 이러한 복원 작업으로 그 그림이 이전보다 더 진실되거나 거짓되게 바뀌는 것은 아니다. 새로운 미켈란젤로만의 그림에 대한 기대는 현실과 거의 관련이 없다. 적어도 오백 년 된 작품을 마치 새것처럼 보이게 하는 것이 진실을 위해서라는 믿음은 잘못이다. 〈최후의 심판〉은 〈랜스다운 헤라클레스〉나 다른 복원된 작품들처럼 복원되기 전보다 더 진실한 것은 아니다. 복원은 대상을 복원하기 전보다 진실하게 만드는 것이 아니라, 단지 우리의 기대에 더 부합하도록 만들 뿐이다.

객관적인 관점에서 진위의 개념은 고의적인 위조의 경우일 때조차 무의미하다.[4] 사람들이 위조품을 알아보지 못했을지라도 그것은 논쟁의 여지없이, 동어 반복적으로 진품이다. 사람들이 위조품을 잘 식별하지 못하도록 의도적으로 만들었다는 사실이 그 작품의 기본 특성인 실존을 박탈하지는 않는다. 다시 말하자면, 사람들의 믿음이 실존하는 세계와 같을 수도 있고 그렇지 않을 수도 있지만, 그 세계는 어찌 됐든 실재한다. 과학은 실존하는 세계와 과거의 사실을 이해하는 데 도움을 줄 수 있지만, 십육세기에 그려진 것으로 추정되는 그림의 밑바탕이 공교롭게 타이타늄백으로 밑칠을 하고 카드뮴 안료로 그려졌다 해도(이것들은 이십세기 들어 사용되기 시작했다) 그것은 여전히 실재하는 그림일 것이다. 다시 말해서 그것은 현대 재료를 가지고 이전의 형식적 양식을 어느 정도 정확하게 모방한 현대 회화이다.

4 진실과 객관성의 쇠퇴

거짓으로 증명될 수 있는 것은 이 현대 회화가 십육세기에 만들어졌다는 사람의 믿음(감상자의 기대)이지, 그림 자체가 아니다. 아름다움 못지않게 거짓도 보는 사람의 눈에 달려 있다.

가독성

진실 시행 보존(truth-enforcement conservation)에 반대하는 동어 반복적 논증을 예상한 몇몇 저자들은 '가독성(legibility)' 개념을 보존 윤리에 도입했다. 이런 맥락에서, 가독성은 관찰자에 의해 정확하게 이해되거나 '읽히는' 대상의 능력이다. 따라서 보존을 추구한다는 것은 진실을 강요하는 것이 아니라 대상을 읽기 쉽게 하고 이해할 수 있게 만드는 것이다.[5]

가독성의 개념은 고전주의적 입장에서 조금 벗어난 입장으로 볼 수 있는데, 진실의 개념이 대상의 물리적 특징이 아니라 의미를 전달하는 능력과 관련있기 때문이다. 결과적으로 현대적 관점에서 필수적인 정보 전달로의 전환(communicative turn)이 어느 정도 받아들여진 것이다. 하지만 그것은 여전히 고전 이론의 범주에 속하는데, 이는 대상이 가치있는 의미인 가독성을 가지며, 손상이 이를 방해하거나 숨긴다고 생각하기 때문이다. 언뜻 맞는 것처럼 보일지 모르지만 그렇지 않다.

모든 대상은 의미를 갖는다. 스톤헨지(Stonehenge)는 관람객에게 오래된 과거, 한동안 잃어버린 문화, 알려지지 않은 종교나 불가사의한 의식을 떠올리도록 한다. 이 고고학 유적지의 퇴락은 그런 종교나 의식이 쓸모없어졌고 과거 어느 시점에서 새로운 것으로 대체되었음을 뜻한다. 십팔세기 어느 귀족의 조각상은 권력을 의미한다. 그러나 그 귀족의 불에 탄 조각상은 어쩌면 제이차세계대전 폭격, 농민의 반란 또는 혁명의 본격적인 발발 때문에 화재가 발생했음을 나타낼 수 있다. 가령, 뮬 방적기

(Mule Jenny)는 얼마 전까지 사용되었지만 아마 더 새롭고 효율적인 기계가 개발되었기 때문에 버려졌음을 뜻한다. 금속 갑옷의 딱딱한 표면은 그것이 수년간 사용되지 않았고, 어쩌면 실제로 땅에 묻혀 있었다는 것을 의미한다. 바니시가 칙칙해진 그림은 거의 또는 전혀 복원되지 않은 오래된 그림으로 '읽히게' 될 것이며, 복원되지 않은 이유는 아마도 그 그림이 숨겨졌거나 가치가 없는 것으로 여겨졌기 때문일 것이다. 또는 그 그림은 서투르게 복원된 것일 수 있다. 보존가들이 작품을 '읽을 수 있는' 것으로 만들 때, 실제로 선택을 한다. 그들은 여러 가독성 중 어떤 가독성이 우선돼야 하는지 결정한다. 만약 뮬 방적기나 갑옷이 새것으로 남아 있다면, 그것들은 앞에서 설명한 의미와는 다른 새로운 의미를 가질 것이다. 그것들은 이제 관찰자에게 처음 만들어졌을 때 어떤 모습이었는지, 또는 어떻게 작동했는지에 관한 정보를 알려 준다. 그러나 그것이 쓸모없어진 물건이라는 생각은 그 물건 자체가 아니라 다른 장소, 표지나 도록 등에서 '읽혀야' 할 것이다. 마찬가지로, 스톤헨지나 어둡게 변한 그림, 혹은 다른 보존 대상이 새것으로 남겨진 경우 '이해할 수 있는' 또는 '읽을 수 있는' 것이 되지 않고 오히려 새로운 의미를 얻을 것이다. 그들은 다른 방식으로 읽히게 될 텐데, 이전의 것들만큼 진실하지만 다르고, 잘하면 대부분의 사람들에게 더 적절하고 선호되는 방식으로 읽힐 것이다. 대상들은 텍스트(정보, 메시지, 의미)가 잇달아 기록되어 각각의 텍스트가 이전의 내용을 감추거나 수정하는 팰림프세스트(palimpsest)[6]에 비견된다. 보존가는 어떤 의미(어떤 가독성)가 우선돼야 하는지를 결정하는 사람이며, 이는 많은 경우에 그밖의 가능성을 영구적으로 배제하는 대가를 치른다. 불에 탄 그림이 화재의 증거인지 아니면 작가의 작업과 비범한 재능의 증거인지 결정하는 것도 보존가이

4 진실과 객관성의 쇠퇴

다. 폐허가 된 등대가 오래전에 그 기능이 상실되었다는 증거인지 고건축물과 조명 기술의 증거인지부터, 바스러지기 쉬운 오목 판화(intaglio)가 셀룰로오스가 열화된 증거인지 판화가의 기술에 관한 증거인지 판단하는 것까지 모두 보존가의 몫이다. 거듭 반복하지만, 이런 선택에서 객관적인 논거(대상의 물리적 속성과 특징에 관련된 논거)는 관련이 거의 또는 전혀 없을 수 있다. 주어진 대상이 새롭게 얻은 의미가 적합한지 또는 타당한지 결정하는 것은 관찰자이기 때문이다. 만약 그들이 그 의미가 적절하다고 생각하지 않는다면, 이런 변화는 '손상'으로 간주될 가능성이 크다.

손상 개념에 대한 신중한 검토

보존에서 손상은 중요한 개념이다. 실제적인 또는 잠재적인 손상이 없다면 어떤 보존 행위도 수행되지 않을 것이기에 손상은 보존이 존재하기 위한 전제 조건이다.

　그럼에도 불구하고, '손상'과 '변화(alteration)'가 다르다는 사실이 늘 분명하지는 않다. 애슐리 스미스(J. Ashley-Smith)가 말한 것처럼7, 보존 대상의 변화에는 세 가지 종류가 있다.

1. 고색(patina)
2. 복원(restoration)
3. 열화(deterioration)

이 용어들은 모두 대상의 변화를 뜻하며, 그 이면에 있는 기준은 의도와 가치이다. 따라서 고색은 원치 않은 변화이지만 대상에 가치를 더한다. 복원도 대상의 가치에 기여하지만, 그것은 의도된 변화이다. 반면 대상의 가치를 실제로 줄이는 변화만이 일반

도표 4.1. 애슐리 스미스가 분류한, 보존 대상에 발생 가능한 변화를 보여주는 도표. 완성도를 위해 저자가 '반달리즘(vandalism)'을 추가해 재작성함.

적으로 '열화'나 '손상'으로 간주된다. 이를 도표화해서 살펴볼 수 있다.(도표 4.1)

흥미롭게도 의도나 가치 모두 과학적으로 결정 가능한 물질적 요소가 아니기 때문에, 궁극적으로 손상에 대한 가장 중요한 개념은 과학이 미치는 범위 안에 있지도 않고, 대상의 속성도 아니다. 다만 개인적이고 주관적인 판단의 결과이다.

물론 일반적으로 손상이라고 여겨지는 일련의 변화들을 객관적으로 측정하는 것이 때때로 가능할 수도 있다. 설화석으로 만든 저부조(bas-relief)의 염분 농도를 얻는 것뿐만 아니라 오래된 직물의 변색을 측정하는 것은 가능하다. 심지어 목재 펄프 종이의 심각한 약화, 테르페노이드 수지 바니시(terpenoid resin varnishes)의 황변 등 어떤 대상의 특성이 진화하는 것을 어느

4 진실과 객관성의 쇠퇴

정도 정확하게 예측 가능하다. 하지만, 예측이 실현 가능할 때조차 손상 정도가 변화 정도에 비례할 필요는 없다. 셀룰로오스의 해중합화(depolymerization)[8]는 신문지를 조사할 때 찢어지는 원인이 될 수도 있어서 상당한 손상을 유발한다. 그런데 같은 정도의 화학적 변화가 다른 기술적 특성을 지닌[길이가 더 긴 섬유이거나 더 철저하게 사이징(sizing)[9]된] 종이에 발생한 경우, 손상이 덜할 수 있다. 사실 같은 정도의 약화라도 만약 그 신문이 도서관의 정기간행물실에 속해 있고, 액자에 넣은 판화처럼 여러 사람들이 다루게 되어 있다면, 심각한 손상으로 여겨지지 않을 수 있다. 더욱이 같은 정도의 화학적 변화가 같은 종이에 같은 수준의 약화를 일으켰다고 해도, 그 종이가 이미 소장 자료를 마이크로필름으로 보관하고 디지털화를 시행한 도서관에 속해 있다면 그 손상은 훨씬 덜 영향을 미칠 것이다. 마찬가지로 어느 예배당에 있는 바로크 회화에서는 거의 눈에 띄지 않는 먼지층이 말레비치(K. Malevich)의 〈흰색 위의 흰색〉에는 상당한 손상을 입힐 수 있다. 커피 얼룩은 문서보다 고야(F. Goya)의 판화에 훨씬 더 해를 끼치게 되는데, 문서는 계속해서 읽을 수 있지만, 판화는 제 미적인 특성을 급격하게 잃기 때문이다. 그리고 그 얼룩이 판화의 가장자리보다 눈에 잘 띄는 위치에 있다면 훨씬 해로울 수 있다.

이 동일한 추론을 좀 더 발전시킬 수도 있는데, 때로는 뚜렷한 열화가 실제로 유의미할 수 있기 때문이다.

실험실의 절차에 따라 만들어진 재료의 상태가 심미적 감상을 통해 시각적으로 자리잡은 예술 작품의 상태와 아무 관련 없을 우려가 있을 뿐 아니라, 재료의 극도로 열화된 상태가 그 작품의 미적 잠재력의 최대 표현과 일치할 가능

성이 있다. (…)

콜로세움을 떠올려 보자. 누구든 그것의 보존 상태가 끔찍하다는 것을 알 수 있다. 하지만 역사적 증거이자 예술 작품으로서의 콜로세움에 대한 우리의 이해가 이 절망적인 보존 상태에 의해 영향을 받았는지 여부와 그 정도를 우리에게 어떻게 말해야 할지는 아무도 모를 것이다.[10]

이러한 고찰은 손상의 개념이 주관적 인식의 결과임을 증명해 준다. 설령 아주 널리 퍼져 있는 인식이라고 해도 말이다. 유적지와 그밖의 여러 '손상된' 대상들은 그 변화 때문에 의미있게 될 수 있다. 코트의 얼룩이나 과거의 제복에 묻어 있는 진흙은 손상의 형태로 간주될 수도, 애써 보존할 만큼 가치있는 흔적이 될 수도 있다.〔그 얼룩은 죽은 영웅의 핏자국일 수 있으며, 진흙은 넬슨 제독의 코트나 호주전쟁기념관(Australian War Memorial)에 보관된 군인 제복의 경우처럼 제일차세계대전 중 참호에서의 극한의 삶을 뚜렷하게 상기시킬 수 있다.〕[11] 마니에리 엘리아(M. Manieri Elia)는 다음과 같이 썼다.

유적은 (…) 물질적 기록으로서의 가치를 넘어서는 의미가 (…) 유적으로서의 매력에 있기 때문에 과학적 보존의 본질을 역설적으로 드러낼 수 있다.[12]

이 역설은 '손상'과 '변화'가 동의어로 간주될 때, 즉 손상을 객관적인 개념으로 인정할 때 생긴다. 반면 손상이 주관적 가치 판단에 상당히 좌우된다고 인정하면 역설은 없다. 사실, 보존에 관한 많은 논쟁('클리닝 논쟁'부터 시스티나예배당에 관한 논쟁까지)들은 특정한 변화를 '손상'으로 여겨야 하는지 아니면 '고색'

으로 여겨야 하는지에 관한 것이다. 많은 경우 자연과학적 수단
이 논쟁에 도입됐고, 이는 흥미로운 효과를 가지기는 하지만 안
타깝게도 이 기본적인 질문에 관해 판단할 때 실제로 도움이 되
지는 않는다. 무엇보다, 손상이 가치 판단이라는 것을 깨닫지 못
하기 때문에, 객관주의자의 보존 이론은 과학과 보존 모두를 그
들이 해결할 준비가 되지 않은 문제를 풀도록 강요하는 국면으
로 몰아간다.

부적합성 논쟁: 보존에서의 주관적 및 무형적 필요성

보존에 관한 고전적 관점에 반대하는 첫번째 주장은 대상의 상
태나 본질의 진위 여부에 근거한 주관적인 판단에 의존한다. 두
번째 주장은 보존이 사람들의 (주관적인) 우선 순위, 취향, 필요
에 반응한다는 것을 상기시키며, 보존에서 객관적 지식이 부적
합하다는 것을 강조한다. 이 주장은 2장에서 설명했듯이 의미를
전달하는 보존 대상의 근본적인 능력에 크게 의존한다.

정보 전달은 비물질적 현상이자 주관적인 현상이다. 자연
과학은 이에 대처할 수 없고, 더 나아가 객관적인 보존 접근법
은 이와 같은 가장 중요한 요인들을 다루는 데 실패하기 마련이
다. 헬무트 루에만(Helmut Ruhemann)[13]은 중앙아메리카에서
의 경험을 회상하며 굉장히 순진한 예를 제시했다.

1956년, 나는 세 달간 유네스코를 대표해서 세 명의 예술
가에게 회화 복원을 가르치고자 과테말라에 갔다. 매력적
인 바로크풍 성당에는 종교화들이 많았고 비록 그 가치가
높은 것은 없으나 관리가 절실하게 필요했다. 복원되거나
클리닝된 것은 거의 없지만 몇몇 성화에서 칙칙해진 바니

현대 보존 이론

시를 제거할 때, 나는 망설였다. 사실상 마야족의 후손인 인디오족이 대다수인 상황에서 그들이 자신처럼 갈색 피부로 알던 성인(聖人)이 갑자기 유럽의 백인으로 나타나면 소름 끼쳐 하리란 생각이 들었기 때문이다.[14]

이 사례에는 상충하는 관점들, 즉 실제로 상충하는 의미들이 있다. 여기 한편으로 과학적 객관적 기준을 고수하고, 어둡게 변한 바니시가 대상의 진정한 상태를 감춘다고 생각하는 외국에서 온 전문가가 있다. 그의 생각에는 그림의 과거 외관이 매우 달랐다는 것을 객관적으로 증명할 수 있으며, '진정성'을 위해 그림은 과거의 상태로 되돌려져야 한다. 다른 한편으로는 그림의 법적이고 윤리적인 소유자이며 보호자인 인디오족이 있다. 그들에게 그 대상은 그 의미 때문에 중요하며, 그것이 '적절하게' 의미를 띠려면 어두워진 바니시를 유지해야 한다.

동어 반복 논증이 증명하듯이, 대상의 진정성을 그것의 원래 상태(또는 과거의 상태나 추정되는 상태)와 연관 짓는 것은 전적으로 주관적인 선택이다. 그렇지 않더라도 주관적 가치 때문에 인정되는(따라서 보존되거나 복원되는) 대상에 객관적 접근 방식을 적용하는 것이 적절한가(적합한가)에 대해서는 상당히 의문의 여지가 있다. 과학적이고 객관적인 기준이 우세해야 하는가? 왜, 그리고 무엇에 대한 대가로? 잘 알려진 '클리닝 논쟁'은 이런 문제의 또 다른 사례이며 그것은 잇따라 일어난 논의의 특성과 참신함, 논쟁의 공개성 때문에 특히 흥미롭다.

이 논쟁은 이십세기 중반, 런던 내셔널 갤러리에 있는 오래된 그림들의 클리닝 작업을 둘러싸고 일어났다. 그 당시 클리닝 작업은 과학적으로 입증된 기술이었는데도 많은 관람객들이 받아들일 수 없을 정도로 너무나 거슬리는 결과를 낳았다. 클리

4 진실과 객관성의 쇠퇴

닝 방법, 회화 기법, 그리고 회화의 진정한 상태에 관한 공개 논쟁이 잇따랐다. 그는 곧 자연과학자와 인문과학자 사이, 특히 화학자와 미술사학자 사이의 전문가들의 분쟁으로 번졌다. 화학자들은 칙칙해진 보호용 바니시의 클리닝은 채색층이 제거되지 않도록 과학적으로 고안 및 검토되었다고 했고, 반면에 미술사학자들은 자신들의 역사적 연구에 의하면 화가들이 유색 수지(resin)를 기반으로 하는 바니시를 의도적으로 칠했으며, 이 바니시는 칙칙해진 보호용 바니시를 제거하는 데 사용된 것과 동일한 용매로부터 영향받을 수도 있었다고 대응했다.15 하지만 양측이 수행한 연구의 과학적 우수성을 넘어서, 그림을 과학적으로 클리닝하는 것이 항상 안전하게 수행된다고 가정하더라도, 객관주의자적 접근법의 바로 그 적합성에는 의문의 여지가 있다. 많은 이들에게 그 그림들의 가치는 전문가들에게 의미있는 기록물로서가 아니라 자신들에게 의미있을 수 있는 미적이고 상징적인 가치에 달려 있다. 객관주의자적 접근 방식은 미적이고 상징적인 가치에 전혀 대처할 수 없기 때문에 단순히 이러한 가치를 무시한다.

이처럼 고전적인 유미주의 이론가들과 현대 이론가들 모두 객관적 접근 방식을 문제 삼았는데, 그 근거는 각각 다르다. 고전적인 유미주의 이론가들은 보존 의사 결정에서 미적인 가치와 인문과학이 점하는 역할의 타당성을 중요시하는 반면16, 현대 이론가들은 상징성과 정보 전달 기능을 강조한다. 따라서, 두 비평은 동일한 목적을 향해 협력하지만 서로 반대 방향에서 작동하는 하나의 핀셋이다. 그들은 반대 방향으로 행동하는데 고전적인 유미주의자의 이론은 여전히 전문가의 영역에 속하는 진실(미적이고 역사적인 진실)을 가장 중요한 목표로 간주한다. 그에 반해 현대 이론은 주관적 결정과 가치를 강조한다. 나의 경

현대 보존 이론

우, 보존(그것의 과학적 수준이 어떻든 간에)이 필수적으로 의존하는 '취향의 행위(acts of taste)'에 관해 다음의 예시를 들며 설명했다.[17]

보존은 특정 시기나 특정 사람에게 널리 퍼진 **취향**에 기반한 활동이다. 취향은 세 가지 방식으로 각 경우에 적용되는 보존 기준에 영향을 미친다.

— 일부 대상들의 보존을 우선적으로 고려하는 것.
— 대상의 진실한 상태를 그밖의 가능한 상태보다 우위에 두는 것.
— 특정한 방식으로 그 상태를 재현하게 하는 것.

일례로 스페인 발렌시아대성당(Catedral de Valencia)의 대부분은 지중해 고딕 양식으로 지어졌으며, 이후 화려한 신고전주의 양식으로 개조되었다. 1970년대에 성당의 보존이 결정되었다(첫번째 취향의 행위, 왜냐하면 이 결정은 다른 건축물과 대상을 보존하지 않는 것을 의미하기 때문이다). 이 보존 사업은 신고전주의 양식의 내부를 보존할지 아니면 원래의 고딕 양식을 복구할지를 놓고 딜레마에 빠졌다. 그런데 발렌시아 역사에서 십오세기는 영광의 시대로 간주되었고, 1970년대에는 고딕 양식이 찬란한 과거를 상징하는 일종의 '국가적 양식'으로 여겨졌다. 결과적으로 신고전주의 양식의 내부를 제거하기로 했다(이 결정은 취향의 행위 중 두번째에 해당한다). 석고층, 금박 장식, 그림과 기둥은 고딕 양식으로 된 중심부에 이를 때까지 점차 깎여 나갔다. 그 중심부는 별로 좋은 상태가 아니었고, 새로운 형태

에 적응해야 했다. 중심부에는 특정 결과를 도출해내고자 여러 다양한 선택지 중에서 선별된 특별 마감재가 사용되었다(세번째 취향의 행위).[18]

각각의 보존 처리에서 이런 **취향의 행위**는 불가피하게 수행되고, 환경 보전만이 일부 예외인데 이 경우에는 첫번째 취향의 행위만 실제로 발생하기 때문이다. 어떤 대상이 보존되거나 복원될 때마다 물리적 상태가 더 나쁜 다른 대상들이 있는지, 또 어째서 그 대상들이 방치되거나 심지어 버려져야 하는지 질문을 받을 수 있다. 그리고 일단 그 대상의 보존이 결정되면, 그다음으로는 다시 왜 그것을 현재의 상태로 보존하지 않는지 질문이 제기될 수 있다. 어떤 그림이 보존되고 복원된다고 했을 때, 과거 어떤 시점에서의 상태와 비슷하다고 여겨지는 새로운 상태에 이르도록 하기 위해서 그 그림은 잡아당겨지고, 클리닝되거나 심지어 완성될 수 있다. 이것은 이런 상태가 객관적으로 더 원본에 가깝기 때문이 아니라 처리를 한 보존가, 작품의 소유주와 관리인 또는 이해관계인의 취향에 더 잘 맞기 때문이다. 그 작품을 완성해야 한다면, 보존가는 어떻게 완성할지 결정해야 할 것이다. 예를 들자면 눈에 띄지 않는 방식, 점묘법, 트라테조(tratteggio) 또는 리가티노(rigattino)[19]를 사용하거나 추가된 조각에 오목한 표면을 남기는 방법, 또는 추가된 부분 주변에 선을 그리거나 모든 추가된 부분에 동일한 단색을 사용하는 방법[20] 또는 손상된 부분의 주변 색에 맞춰서 여러 단색을 사용하는 방법, 또는 소실된 부분에 컴퓨터로 인쇄한 종이나 플라스틱 조각을 삽입하는 방법으로 완성할 수도 있다. 보존가는 이 모든 방법은 물론 그밖의 방식들도 선택할 수 있으며, 여기에는 객관적으로 우열이 없다. 이 선택은 세번째 취향의 행위를 구성한다.

데이비드 로언솔(David Lowenthal)의 연구는 이 지점에서 적절한데, 그는 유산에 대한 주관주의의 역할을 적절하고 열정적으로 옹호했기 때문이다. 많은 저자들은 과거 사실을 해석하는 데 필연적으로 내재된 편견과 객관성의 부족을 다양한 관점에서 강조해 왔다.[21] 로언솔의 연구는 수많은 사례를 기반으로 오늘날 과거가 어떻게 조작되는지뿐만 아니라, 수 세기 동안 어떻게 '조작되어' 왔는지 보여준다. 그는 이전 작업에서 많은 부분을 발췌 및 요약한 글인 「유산의 조작(Fabricating Heritage)」(1998)[22]에서 한 가지 사례를 보여준다.

1162년에 밀라노가 마침내 프리드리히 1세에게 함락되었다. 정복에 도움을 준 대가로 쾰른의 대주교로 선출된 라이날트 폰 다셀(Rainald von Dassel)은 밀라노의 유물을 약탈한다. 그의 가장 주목할 만한 성과는 314년 성 에우스토르지오가 콘스탄티누스 대제의 동의하에 콘스탄티노플에서 황소가 끄는 수레에 실어 가져온 동방박사의 유해이다. 이제 그들은 다시 옮겨진다. 도중에 교황 알렉산드로 3세 부하들의 습격을 받았지만, 신성한 유해를 담은 세 개의 관은 쾰른에 무사히 도착했다. 그리하여 1200년경 베르됭의 니콜라(Nicolas de Verdun)가 만든 화려한 황금 유골함 안에서 그들은 쾰른의 주요 수호성인이 되었다.

십삼세기까지 동방박사는 왕실의 숭배 대상이었으며, 황제들은 아헨에서 대관식을 치른 후에 동방박사를 경배하러 왔다. 브룬스비크의 오토 4세는 유골함 위에 자신을 네 번째 왕으로 묘사하도록 했다. 밀라노 사람들은 뒤늦게 그 약탈에 대해 한탄했다. 십육세기에 카를로 보로메오(Carlo Borromeo) 대주교는 동방박사 유골함의 반환을 위한 운동

을 했다. 1909년에 동방박사 유골함의 일부는 쾰른에서 밀라노로 보내졌다.

그러나 그것들은 다시 돌려보내진 것이 아니었다. 즉 그것들은 밀라노에 있던 적이 없었다. 콘스탄티누스, 에우스토르지오, 쾰른으로의 이동을 포함한 이야기 전부 라이날트가 꾸며낸 것이었다. 밀라노의 동방박사에 대한 모든 이야기는 대주교의 말에서 유래한다. 밀라노의 사람들이 그 약탈을 뒤늦게 인식한 것은 당연한 일이었다. 십삼세기 후반에 이르러서야 라이날트의 이야기가 그들에게 전해졌기 때문이다. 그러자 밀라노 사람들은 한 번도 가져 본 적 없었던 유물의 상실에 대해 애도했다.

여기서 교훈은 두 가지이다. 첫째는 사실이 만들어졌다는 것이고, 둘째는 타당한 이유로 만들어졌으며 효과적이었다는 것이다.

라이날트의 목적은 분명했는데, 황제의 권력과 쾰른의 번영을 알리기 위함이었다. 구세주의 유물은 프랑크족이 이탈리아와 성지에서 얻은 가장 값진 것이었다. 그리스도의 주권과 신성한 왕권의 상징으로서 동방박사 유골함은 교부와 로마 순교자들의 유물을 능가했다. 그런데 그들은 계보가 필요했으며, 숭배의 유산은 쾰른에서의 권력을 위해 필수적이었다. 따라서 콘스탄티누스, 황소가 이끄는 수레, 밀라노에서의 관리, 이동 중에도 부패하지 않은 상태는 효과가 있었다. 심지어 밀라노에서도 효과가 있었는데, 비스콘티가(家)는 동방박사를 숨긴 장소를 프리드리히 1세에게 폭로했다는 혐의를 받은 공화주의자들과 토리아니가의 경쟁자들을 모두 좌절시킬 수 있었다.

이러한 조작은 여러모로 가치가 있었다. 그것은 제국의 신성한 근원을 입증했다. 그것은 성서의 유용한 전설을 갱신하고 확대했다. 그전까지 동방박사는 거의 알려지지도 않았고, 심지어 몇 명이었는지조차 알려지지 않았다. 그것은 다른 성스러운 이야기가 변형되는 데 본보기가 되었다. 즉 위조하기 쉽고, 훔치기 쉽고, 옮기기 쉽고, 그리고 필요하다면 새로운 성인들에게 다시 할당하기 쉬운 뼛조각들과 먼지 등. 그것은 희망적인 환상 속에서 중요한 가치를 얻었다. 그것은 아무것도 파괴하지 않고, 그 이야기가 가짜로 밝혀졌을 때 믿음조차도 파괴하지 않았다.

로언솔은 다음과 같이 말했다.

우리는 유산의 진실 못지않게 기만에 대해서도 생각해야 한다. 만들어진 것 중에 손대지 않은 채로 남아 있는 것은 없으며, 알려진 것 중에 변하지 않은 채로 남아 있는 것도 없다. 그러나 이런 사실이 우리를 자유롭게 해야지, 괴롭혀서는 안 된다. 과거가 늘 그대로였다고 가장하기보다 계속 바뀌었다는 것을 깨닫는 편이 더 낫다. 반드시 사물을 변하지 않게 보호하라고 요구하는 보전의 옹호자들은 승산이 없는 싸움을 하는 것이다. 왜냐하면 과거를 이해하는 것조차 그것을 변화시키기 때문이다. 모든 유물은 그 창시자뿐만 아니라 상속자에 대한 증언이며, 과거의 정신뿐만 아니라 현재의 시각에 대한 증언이다.[23]

이세 과서에 내한 소삭은 라이날르의 것만큼 대담하고 계획적으로 만들어지진 않는다. 조작은 미묘하고 덜 명백한 방식으로

진행되며 대개 보존이 수반된다. "현존하는 힘이 되기 위해서 과거는 반드시 다시 만들어져야 한다. (…) 유산은 튼튼하면서도 유연해야 한다. 단순히 보전하는 것보다 다시 만드는 것이 더 중요하다."[24] 로언솔은 '유산'이 현재의 필요에 적응하기 위해 과거를 바꾸는 방법을 다음과 같이 요약했다.

유산은 과거를 이전보다 더 낫게 (또는 동정을 이끌어내고자 더 나쁘게) 만들면서 개선한다. 그것은 우리가 과거의 우상이나 영웅에게서 찾고 싶어 하는 현대적 특성을 시대착오적으로 읽어내거나 혹은 현대적 선호에 따라 미켈란젤로의 그림을 마티스의 그림처럼 '복원하면서' 갱신한다. 그것은 과거를 공시적(共時的)인 대형 쓰레기통 안에서 뒤섞음으로써 갈리아족과 드골이 가까워지고, 엘리자베스 1세와 엘리자베스 2세가 합쳐지며, 주술과 악마적 박해 같은 유사 기억이 미국이라는 같은 무대를 누빈다. 그것은 망각의 행위와 불온한 것을 삭제하는 행위로 악행, 천한 것, 또는 이해할 수 없는 것을 선별적으로 잊는다. 그것은 자신들의 가문이 트로이에서 유래했다는 중세의 왕들과 고전적 원형으로 주장을 강화한 혁명가들처럼 혈통의 신비함을 충족시키기 위해 계보를 만들어낸다. 그것은 장자상속권, 필트다운인 (Piltdown Man)[25], 그리고 오늘날의 퍼스트 네이션(First Nations)[26] 사람들처럼, 소유권, 우월성 또는 미덕에 대한 선의로서 선행의 권리를 주장한다.(이러한 방식의 장치는 영화와 많은 공통점이 있으며, 이를 통해서 대부분의 사람들은 아니더라도 많은 사람들이 과거에 대한 설득력있는 개념을 이끌어낸다.)

현대 보존 이론

오늘날 유산에 대한 조작 대부분은 의도되지 않은, 종종 불확실한 방식으로 이루어진다. 여기서 보존은 '과학성'과는 상관없이 로언솔이 말하는 조작 기술에 기여하기 때문에 중요한 역할을 한다. 일부 물건들이 보존 처리를 위해 선택될 때마다 몇몇 물건들은 선택적으로 잊히고, 다른 많은 물건들은 보존 처리를 받지 못하고 완전히 잊히게 된다. 개선은 상당히 흔하다. 일례로 복원된 건물에 엘리베이터나 화재 방지 시스템이 추가될 때마다, 그리고 캔버스가 자체 장력 틀(환경 변화에 상관없이 간단하게 캔버스를 효과적으로 유지해 준다)에 고정될 때마다, 수제 종이로 만들어진 문서를 평평하게 만들 때마다, 보존 처리 전에는 존재하지 않았던 어떤 특성을 대상에 추가하는 결정이 내려질 때마다 대상은 개선된다. 계보의 조작은 더 미묘한 방식으로 발생하는데, 그 대상이 어떠해야 하는지에 대해 우리가 가진 선입견과 일치하는 상태로 대상을 만들기 위해서 보존 처리를 할 때마다 일어난다. 미켈란젤로의 천장화는 미켈란젤로의 그림처럼(마티스의 그림이 아니라) 보여야 하고, 건축물은 인식 가능한 양식과 일치해야 하는데 그렇지 않다면 가치가 없는 것으로 생각될 위험이 있기 때문이다.[27] 선행의 권리를 주장하는 것은 유산 보존에서 흥미로운 형태를 취한다. 그 결과는 발렌시아대성당이나 〈랜스다운 헤라클레스〉처럼 더 오래된 특성들이 전시되도록 대상의 어떤 특성을 빈번하게 파괴하는 것이다.

이런 조작 과정, 더 나아가 취향의 행위는 당연히 주관적이다. 일부 고전 이론가들에게 이는 불리하게 보일지 모르지만 그렇지 않다. 이는 보존을 받아들이기 위한 전제 조건이다. 객관적인 기준이 반드시 적절하거나 우월한 것은 아니기 때문에 순수하게 객관적인 방식으로 보존하려는 시도는 보손이 수행되는 이유가 되는 사람들에 의해 거부될 가능성이 높다. 보존에서 객

4 진실과 객관성의 쇠퇴

관적인 접근 방식의 기술적인 문제가 극복될 수 있다 하더라도 보존 대상의 주관적 본질과 기능으로 인해 그러한 객관석 기순은 작업에 부적합할 수 있다.

5 현실로의 짧은 여행

자연과학과 인문과학 모두 보존의 개선에 기여했다는 사실을 부정할 수 없다. 일반적으로 보존 기술은 이제 수십 년 전보다 더 안전하고, 보다 효율적이며 더 잘 수용되었고, 이렇게 개선된 많은 부분은 과학적 연구에서 비롯되었다. 많은 보존가들은 입체현미경, 리그닌 탐지기, 자외선 조명이나 차의 용해도 모형(Teas Chart solubility diagram)[1]처럼 원래 과학적 연구를 위해 제작된 개념적 물리적 도구나 기술을 지속적으로 사용하며 또 그에 익숙하다. 많은 사람들에게 과학이 보존 분야에 가져온 개선은 과학적 보존의 정당성에 대한 최상의 증거이다. 이 장에서는 이러한 논거를 검토하고, 그를 통해 이론에서 현실로, 보존철학에서 보존사회학으로 주의를 돌리고자 한다.

보존과 과학

과학은 아주 다양한 방법으로 보존과 관련되는데, 그 범위는 순수과학부터 순수 보존에 이른다. 심지어 과학의 개념이 자연과학에만 국한될지라도 보존 분야 내에서 온갖 역할을 수행한다.

— 과학은 특정 대상의 상태를 진단하는 데 도움이 된다. 가령 대리석 기둥에서 나온 일련의 샘플을 분석하여, 옥살산염이나 기타 유해한 화합물의 양을 정확하게 파악할 수 있다. 푸리에 변환 적외선 분광법(Fourier transform infrared spectroscopy)은 종이 안에서 일어나는 화학적 변화의 특성을 (일정한 범위와 정도까지) 밝혀낼 수 있다. 지면 관통 레이더(georadar)를 사용하여 성당의 목재 벽장식 내부에 부러진 부분이나 균열을 알아낼 수 있다.

— 과학은 특정 대상의 역사를 이해하게 해 준다. 채색층 안의 특정 안료를 식별하는 것은 분석가에게 그림이나 그 일부의 시기를 알아낼 때 도움이 되는 몇 가지 '전' 과 '후' 시점의 정보를 제공할 수 있다. 탄소 연대 측정 법은 고고학적 유물의 시기를 결정하는 데 일조한다. 또 석조 조각품의 미량 분석은 그것의 출처를 알려 줄 수 있다.

— 과학은 특정 보존 처리 기법이나 재료를 보증한다. 예를 들어서, 셀룰로오스에테르에 대한 연구는 카르복시메틸 셀룰로오스나트륨이 매우 안정적인 화합물이라 접착제 로 사용할 수 있고 습포제(poultice)나 클리닝 젤로 사 용될 수 있음을 보여준다. 바니시 샘플을 분석함으로써 그것을 안전하게 제거하는 방법을 찾는 데 도움을 준다. 주변 환경의 이산화황 농도를 파악하여 적절한 예방 보 전 전략을 고안하도록 도울 수도 있다.

이 범주 목록은 완전하지는 않지만 상당히 대표성을 띤다. 유 일한 예외 사항으로 '보존 엔도사이언스(conservation endoscience)'를 주목할 만한데, 이는 보존가보다는 보존과학자들을 대 상으로 하는 연구가 포함된 보존과학의 한 종류이다. 보존 엔도 사이언스는 그야말로 광범위한 범주인데, 보존 대상의 재료 구 성 요소를 식별하는 데 쓰이는 분석 방법의 개발 및 적용을 포 함한다(방대한 양이 문제로 보일 수도 있는 연구 계통[2] 또는 테 넌트에 따르면 '혼란을 주는 현상'[3]으로 볼 수 있는 연구 계통). 또는 특정한 화합물의 물리적 화학적 변화 메커니즘에 대한 연 구라든지 우리의 지식 기반을 늘리지만 보존에 실제적 영향을 미치지 않는 다양한 재료 반응에 대한 이론적 모형을 개발하는

현대 보존 이론

것이나 기타 연구(비록 가정이지만 이런 연구가 추가 연구를 통해 실제 보존에 영향을 미칠 수도 있다) 등을 포함한다.

몇몇 유형의 보존과학이 보존 실무와 관련은 없어도, 보존과학이 보존가들에게 유용하지 않다는 비판은 보편적이지 않으며 수많은 예외가 있다. 그러나 많은 사람들에게 이런 예외는 실용적 논증 자체를 괴롭히는 예외보다는 훨씬 적다. 보존과학의 실용적 관련성이 부족하다는 것을 강조한 다수의 저자들이 이 문제를 분석했다.[4] 이들의 분류에 따르면, 관련성이 부족한 이유는 크게 세 범주로 분류된다. 첫째는 보존가들과 과학자들 사이의 의사소통의 부족이다. 둘째는 과학이 실제 보존 문제에 대처하는 데 무능력하다는 것이고 셋째는 기술적인 지식의 부족이다.

의사소통의 부족

이십세기 중반 즈음에 과학과 보존 사이의 협력은 대단히 유망해 보였다. 보존 대상을 구성하는 재료 화합물에 대한 과학적 분석, 쇠퇴 과정에 관한 연구와 보존 기술의 평가는 실무를 개선하는 데 매우 생산적인 방법인 듯했다. 과학자들은 곧 대부분의 주요 보존 기관에서 흔히 볼 수 있게 되었다. 이들의 참여는 과학자와 보존가 간의 지식 교환을 증진시킬 것으로 기대되었고, 이는 유익하고 상호이득이 될 것이었다.

거의 오십 년이 지난 후, 예외적으로 몇몇 뛰어난 사례가 있었지만, 상황은 잘못된 것처럼 보인다. 마쓰다 야스노리(松田泰典)가 인정했듯이 "보존과학자들은 복원가들을 위한 지원 체계를 제공할 수 없다."[5] 보존가들과 과학자들의 의사소통의 어려움이 이런 결과를 가져온 주요 이유였던 것 같다. 이십세기 후반에 런던의 영국박물관(British Museum)은 실제로 상당히 심

각한 이 문제를 해결하기 위해 국제회의를 개최했다. 그 국제회의에는 '과학자들과 보존가들은 함께 일할 수 있는가'라는 적절한 제목이 붙었다.

이 질문에 대한 대답은 다양할 수 있지만, 많은 보존가들이 보존과학자들과 직접 접촉하는 것이 크게 도움되지 않는다고 생각했고 일부는 골칫거리라고까지 여겼다. 시스티나예배당 복원을 지휘했던 잔루이지 콜랄루치(Gianluigi Colalucci)는 다음과 같이 기록했다.

> 대부분의 경우 보존가들은 [과학위원회를] 골칫거리로 여긴다. 일반적으로 위원회를 임명하는 이들은 위원회를 비난의 폭풍을 막는 방패로 사용하기를 원하는 반면 위원회의 구성원들은 항상 어떤 보존 방법을 사용해야 하는지 결정하고 통제하기를 원한다. (…) 대개 이런 위원회는 그 자체가 문제일뿐더러 다른 사람들에게도 문제가 된다. 위원회를 임명한 사람은 자신의 결정을 후회하고, 그 구성원들은 자신들의 지시를 따르지 않을 때 분노하고 좌절한다. 보존가들은 이런 상황을 고통스럽게 견디면서 방해받지 않고 일하고자 위원회가 떠나기를 기다리며 애타게 시계를 본다.[6]

과학적 가치, 방법 및 기준을 보존가들의 그것에 부과하는 것은 종종 일종의 '식민지적' 강요처럼 느껴진다. 이 비유에서 과학자들은 그 분야에 대한 원주민들의 미신에 가까운 지식보다 우월하다고 느끼는 지식을 부과하려는 의지(선의)를 가진 이주민이라 할 수 있다. 사실 여러 저자들이 '제국주의자'로서의 과학의 개념을 다뤘고,[7] 통상 제국주의 과정에서 발생하듯 "원주민들은 흔히 적대적이다."[8]

현대 보존 이론

여러 저자들은 과학자들과 보존가들 사이의 의사소통이 부족한 이러한 이유와 그밖의 이유를 분석했다. 샤르티에, 한센 (E. Hansen)이나 리디(Ch. Reedy) 같은 몇몇 과학자들은 그런 문제의 원인이 보존가들에게 있다고 완곡히 말한다.

실험실 연구의 특성, 연구의 수행 방법이나 그 한계 및 실용적 이점, 연구의 결과가 보존 실무를 의미있게 개선시키는 방법에 관해 실무 보존가들의 인식(또는 교육)이 높아질 필요가 있다.[9]

하지만 다르게 생각하는 이들도 있다. 보존과학자인 토라카는 보존가들이 이미 "문화와 과학 사이의 최전선으로" 이동했다고 믿는다.[10] 보존가와 과학자 사이의 의사소통 부족은 다른 사람들이 보고서를 읽지 못하도록 과학자들이 "가장 난해하고 기술적인 전문 용어"를 사용하는 경우가 많기 때문일 수 있다.[11] 이는 커비 탤리(M. Kirby Talley)와 같은 저자들도 공유하는 관점이다.

유감스럽게도 많은 과학자들은 온갖 복잡한 세부 사항에서 보존가들이 자신들의 분야를 이해하기 쉽도록 해 주려는 어떤 수고도 하지 않는다. 대개는 그 세부 사항이 가장 중요한데도 말이다. 우리 업계에서 일하는 너무나 많은 과학자들이 우리에게 물체를 정말로 이해하고 싶다면 과학을 더 공부해야 한다는 입장을 취한다.[12]

이유야 무엇이는 간에, 이 상황은 극복하기 어려워 보인다. 많은 경우, 해결책은 더 나은 교육이나 더 많은 연구가 아니라 양쪽의

개인적인 기술과 능력, 특히 유용하고 지혜로운 태도라 할 수 있는 겸손과 열린 마음이다. 배우고 가르치기 힘든 것과는 별개로 이런 기술은 학위증명서나 이력서에 나타나지도 않고, 객관적인 수단으로 측정할 수도 없다. 그렇기 때문에 이런 재능을 가진 전문가들을 뽑는 것은 빈번히 운에 따른 문제가 된다.

보존가들과 보존과학자들 사이의 의사소통 부재로 인해 점점 더 많은 엔도사이언스가 만들어진다. 문제는 오늘날 실천되고 있는 과학의 실제적 한계에서 오는 또 다른 어려움 탓에 더 악화된다. 그 어려움이란 가장 단순한 기술적 보존 문제를 제외한 일체의 문제에 대처하기에는 자연과학의 역량이 부족하다는 것이다.

자연과학의 역량 부족

복잡성

과학 지식의 발전은 진정으로 인상적인 인간의 업적이다. 그 성장은 믿을 수 없을 만큼 빨랐다. 전 세계적으로 모든 수준에서 수많은 과학자들의 연구 결과로 무수히 많은 논문과 회의 기록, 서적, 데이터베이스가 놀라운 속도로 집적됐다. 그 모든 것이 의학에서 천문학, 생물유전학에서 전자공학, 컴퓨터공학에서 광학 등에 이르기까지, 상상 가능한 모든 과학 분야에서 인류의 지식을 증대하거나 완성하는 데 기여했다. 과학 지식의 성장은 굉장히 인상적이어서 심지어 완벽함에 대한 환상을 낳을 수 있다. 우리가 과학 지식의 성장이 거의 모든 것에 대처할 수 있고, 거기에는 빈틈이 없으며, 물리적인 세계에 대해 거의 완벽한 이해를 제공한다고 믿도록 이끌 수 있기 때문이다. 물론 이런 인상은 오해의 소지가 있다. 사실 우리는 우리의 지식이 완벽할수록 그 지

식에 큰 빈틈이 있음을 더 깨닫게 된다.

많은 경우에, 이런 빈틈은 현실 세계의 복잡성에 의해 발생한다. 과학자들은 보다 단순한 가설이 존재한다는 이유만으로, 효과가 있는 가설을 틀린 것으로 간주할 만큼 단순성을 높이 평가한다. 오컴(W. Occam)이 말한 것처럼 실체는 필요 이상으로 증식되어서는 안 된다.[13] 과학은 요인들을 분리하고, 현상을 해체함으로써 작동한다.(이는 '분석'을 의미한다.) 사실 과학은 단순한 체계와 마주했을 때 상당히 효과적이다. 대표적인 것이 천문학인데, 거기서 현상은 거의 완벽한 진공 상태에서 발생하며, 압도적으로 큰 시간 척도 내에서 일어나고, '비조직적'이고 우발적인 현상(일례로 행성의 궤도를 벗어나게 하는 거대한 유성)은 극히 드물다. 결과적으로 과학은 일식이 일어나는 시간이나 몇몇 행성들이 일정한 방식으로 나열되는 정확한 순간, 또는 터무니없이 긴 시간 동안 이동하는 중인 달의 정확한 위치를 측정할 수 있다.

하지만 과학자들은 다음 주에 비가 올지 안 올지(언제 또 얼마나 올지는 말할 것도 없이) 모를뿐더러 언제 전구의 퓨즈가 끊어질지 정확히 알지 못한다. 비와 전구는 어떤 행성이나 별보다 훨씬 친숙하고, 심지어 전구는 전부 알고 있는 재료로 엄격한 사양에 따라 인간이 설계하고 생산했다. 다시 말해 이는 만 년 안에 벌어질 사건을 예측하는 것이 아니라 몇 년 혹은 며칠 안에 일어날 사건을 예측하는 것인데, 어째서 과학은 이런 질문에 답할 수 없는가.

대답은 간단하다. 바로 복잡성 때문이다. 행성들과 항성계는 거의 완벽한 실험실(우주) 안에 있고, 아주 드물게 간섭을 받으면서 거의 순수한 물리적 힘의 영향을 받는 반면, 비는 여러 복잡한 방식으로 상호작용하며 끊임없이 변화하는 다양한 요인

5 현실로의 짧은 여행

(상대습도 및 절대습도, 기압, 기온의 분포, 바람, 지형 등)의 결과다. 마찬가지로 전구의 수명은 텅스텐 필라멘트의 순도, 그것의 일정한 두께, 전구 안의 진공 정도, 전원 장치의 안정성, 제조 공정의 우수성, 재료의 품질 그리고 그것이 장착된 기기의 구조 등에 달려 있다. 과학으로는 복잡한 현상을 다루기 어렵다. 그렇게 하기 위해 통계학에 의존하고 대개 확실성이 아닌 확률만을 만들어낸다. 그렇다 해도, 현실은 상당히 예측할 수 없는 방식으로 전개될 때가 많다. 카오스 이론이 제시하는 것처럼, 체계 안에서 불분명하거나 또는 제어할 수 없거나 측정할 수 없거나 단지 알려지지 않은 변수들의 작은 변화는 전체 체계의 전개에 중요한 영향을 미친다.

자연의 여러 현상을 연구할 때 아주 작은 세부 사항들은 종종 등한시되지만, 이것들은 큰 그림에서 보면 상당히 중요하다는 것이 증명된다. 물리학개론 교사들(어쨌거나 용감한 교사들)은 종종 교실에서 시연을 통해 물리학 공식을 보여주려 한다. 발사체의 움직임을 다룬다고 했을 때 강사는 탁구공이 일정량의 초기 속도를 가지고 일정한 각도로 투석기에서 발사된 후, 정확히 얼마나 멀리 이동할지 칠판에 계산할 수 있다. 어떤 입문서든 뉴턴의 고전역학 법칙을 사용하여 공이 어디에 떨어질지 정확하게 계산할 수 있다고 단언할 것이다. 그런 다음, 교실에 활기를 불어넣으려고(수업에서 발사체의 움직임을 다룰 때, 이미 상당수의 학생들이 집중력을 잃었기에) 교사는 실제 투석기를 꺼내 칠판에 씌어진 각도와 초기 속도를 정확하게 설정한 뒤 교실을 가로질러 공을 쏜다.

교사는 그런 시연을 열 번 반복하고 공은 매번 뉴턴이

예상한 위치가 아닌 약간 다른 지점에 떨어진다. 어떻게 그럴 수가 있을까. 고전 물리학의 주장에 따르면 공은 매번 정확히 같은 위치에 떨어져야 한다. 하지만 물론 그렇지 않다. 한 번은 예상되는 착지 지점에서 약간 왼쪽이고, 다른 한 번은 약간 오른쪽에 떨어진다. 여러 번 실행하는 동안, 공은 예상만큼 멀리 날아가지 않기도 하고 조금 더 멀리 날아가기도 한다. 무슨 일이 일어난 것인가.

실험 결과가 다른 이유는 세상이 완벽하지 않다는 사실과 관련있다. 투석기의 스프링 상수는 99.9퍼센트 정확했을 뿐이고 칠판의 공식은 100퍼센트 정확도를 가정했다. 따라서 탁구공의 실제 초기 속도는 기대했던 만큼 크지 않았다. 게다가, 교실 뒤쪽에는 가동 중인 에어컨이 기류를 형성하여 공을 중심에서 약간 벗어난 궤도로 보냈다(그리고 에어컨은 열 번의 실험 동안 여러 차례 켜졌다가 꺼졌다). 탁구공 자체는 계산에서 사용된 질량보다 약간 더 무거웠는데, 공이 오염되고 표면에 아주 얇은 먼지층이 쌓였기 때문이다. 시연이 전체적으로 완벽한 조건을 가진 진공 상태에서 실행되지 않은 탓에, 공은 그것이 떨어질 것으로 '예상되는' 지점에 정확히 착지하지 않았다. 이런 일체의 작은 요인들, 즉 투석기의 스프링, 에어컨, 공의 오염 정도는 개별적으로는 그다지 중요하게 생각되지 않았지만 한데 모였을 때 공을 예상 착지 지점에서 벗어나게 했다.(결과적으로 이는 그 교사를 상당히 어리석어 보이게 만들었으며, 뒷줄에 앉은 학생들 중 한 명이 '우리가 이 원칙들을 이론적으로 이해하는 건 좋은 일이야. 왜냐하면 그것들을 정말로 증명할 순 없거든'이라고 외친 경솔한 발언은 의심할 여지없이 교사를 더 어리석어 보이게 만든다.)[14]

이런 복잡한 메커니즘은 많은 것들을 과학의 접근 범위 밖에 둔다. 짐 요크(Jim Yorke)는, '우리는 달이 지구를 어떻게 공전하는지 설명했을 때 과학이 모든 걸 설명해냈다고 생각하는 경향이 있다. 하지만 시계같이 규칙적인 우주에 대한 이런 생각은 현실 세계와 아무런 상관이 없다'고 말했다.[15]

현역으로 활동하는 실무 보존가들도 자신들의 분야에 대해 비슷한 결론을 내렸다. 재료는 너무도 자주 예상했던 방식대로 반응하지 않는다. 한 전문 보존가가 표현했듯이, "보존과학자가 우리에게 특정 처리 중 발생할 것이라고 말한 일과 실제로 일어난 일 사이에는 종종 큰 차이가 있다. 때때로 우리가 들은 것과 실제로 일어난 것이 극과 극일 때도 있다."[16] 보존 대상의 물리적이고 화학적인 반응을 규정하고 이해하기 위해 실험실에서 많은 연구가 이루어졌지만, 도너휴(M. J. Donahue)가 설명한 탁구공처럼, 현실은 이론적인 공식을 따르기를 완강히 거부한다. 필사본에 사용된 수용성 잉크는 필사본 전체를 몇 분 동안 물에 담근 후에도 그대로 남아 있을 수 있는 반면, 그밖의 재료들은 영향을 미치지 않을 것으로 여겨졌던 용매와의 접촉으로 심각하게 영향을 받을 수 있다. 어떤 함침제(含浸劑)는 특정한 다공성을 가진 석상에 깊이 침투하여 그것을 강화하지만 유사한 다공성을 가진 다른 석상에는 거의 침투하지 못한다. 동일한 화학적 성분을 가진 두 개의 제품은 같은 공급자로부터 구입했다 해도 다른 반응을 보일 수 있다. 많은 실무 보존가들(과학적 교육을 받았든 그렇지 않든)은 종종 이런 종류의 문제를 경험한다. 이런 경우 정해진 예산으로 정해진 최종 기한 안에 문제를 해결하는 것은 주로 보존가들에게 달려 있다.

보존과학자 메리 스트리겔(Mary Striegel)은 '과학자는 진실을 찾는다. 보존가는 해결책을 찾는다'고 썼다.[17] 보존가들은

현대 보존 이론

과학적 문제가 아니라 보존 문제를 해결하도록 요청받는다. 예컨대 그들은 셀룰로오스 퇴화에서 사슬 절단 경로를 연구하거나 가속화된 노화 조건 아래 주어진 화학 혼합물의 동역학을 연구할 필요가 없다. 보존가의 의무는 대상을 기대대로 유지하거나 기대되는 상태로 변경하는 것이다. 과학은 시행착오를 거쳐 진화하기 때문에, 과학에서 실수는 용인된다. 즉, 이전 가설의 가치를 떨어뜨리는 새로운 가설을 세우고, 다른 과학자들의 실수를 증명함으로써 말이다. 하지만 보존에서 실수는 거의 용납되지 않는데, 특히 그 실수가 단기간에 인지할 수 있는 결과를 불러온다면 더 그렇다. 어떤 특정한 보존 기술 해결책이 새로운 과학 지식을 생산하는 데 도움이 될 수 있듯, 특정한 과학적 문제에 대한 해결책이 특정한 보존 문제에 대한 해결책을 찾는 데 도움이 될 수 있는 것은 확실하다. 하지만 간혹 보존가가 과학적 지식에 기여하고 과학자가 주어진 보존 문제를 해결하는 데 실제로 도움을 준다 해도, 이는 흔히 각 활동에 따른 부산물일 뿐이다.

대상의 무한한 다양성

실제 보존 대상이 과학적으로 예측 가능한 범주를 가장 자주 벗어나는 주요한 이유는 두 개의 동일한 물건이 없기 때문이다. 모든 물건은 최소한 두 가지 이유로 유일무이하다.

1. 품질 관리나 엄격한 재료 분석, 조립 라인 생산을 강조하는 산업 기술로도 두 개의 완전히 유사한 물건을 생산하는 것은 극도로 어렵다.
2. 어떠한 물건도 동일한 환경에 놓이지 않기에 개개의 물건은 서로 다른 변화 과정을 거친다.

컴퓨터의 마이크로칩은 첫번째 이유의 좋은 예이다. 이 놀라운 물건은 극도로 철저한 품질 관리와 엄격한 기준에 따라 무균 환경에서 생산된다. 그럼에도 그것들은 상당히 다른 방식으로 작동할 여지가 있다. 어떤 것은 정해진 중앙처리장치(CPU) 속도로 작동하지만 어떤 것은 그 두 배의 속도로 작동할 수도 있고 하물며 전혀 작동하지 않기도 한다. 보존 대상의 경우 이런 현상은 훨씬 더 심각한데, 대부분의 보존 대상들이 훨씬 덜 통제된 방식으로 만들어졌기 때문이다. 보다 일반적인 예를 들자면, 십칠세기 유화의 오일결합체(oil-binding medium)[18]는 그 근원지에 따라 크게 달라질 수 있다. 같은 종류의 식물에서 나온 씨앗(가령 아마씨)이라도 씨앗에서 추출한 지방산의 파생물과 기타 천연 불순물의 비율이 변하면서 약간씩 다른 제품들을 생산할 수 있는데, 이런 불순물은 씨앗이 완전히 세척되지 않았거나 압착기 자체에 의해 발생될 수 있다. 그렇게 나온 오일은 다양한 정제 기술과 다양한 기간 동안 다양한 온도에서 가열되고, 다양한 산화 단계를 거쳐 다양한 방식으로 처리된다. 그렇게 처리된 오일은 다른 재료로 만들어진 용기에 보관된 후, 다른 온도, 기압 및 상대습도를 갖춘 장소에서 다양한 기간 동안 보관되었을 수도 있다. 그러고 나서 수제 안료나 염료, 그리고 수지, 건조제, 용매, 그밖의 오일 등과 결합되기도 하는데, 이 각각의 재료들도 뜻밖의 통제할 수 없는 불순물을 가진다.

그 오일을 캔버스에 칠하면서 일련의 새로운 변수가 등장한다. 첫번째 층은 다양한 불순물, 밑칠, 질감 등을 가진 캔버스에 직접 닿는다. 맨 위층은 다른 물감층으로 덮이며, 따라서 오일의 건조 시간과 미래의 습성이 변하게 된다. 더군다나 오일이 그림의 표면에 고르게 발리거나 두께가 같아야 할 이유도 없다.

작품이 만들어지면 그때부터 그 역사가 생기는데, 모든 작

품은 다양한 상황에 놓이고 그에 따라 각기 다른 방식으로 변화한다. 두 작품이 정확하게 동일할 가능성은 없지만, 심지어 그 둘이 같다 해도 정확하게 같은 조건에 노출될 가능성은 없다. 그 그림은 자기 역사의 어느 시점에 아마도 한 번 이상 바니시가 칠해졌을 가능성이 있다. 아마도 특정한 환경 조건에서 보관되었으며 한 장소에서 다른 장소로 여러 번 옮겨졌을 수 있다. 그것은 오십 년간 햇빛에 노출된 다음, 한 세기 동안 어둡고 습한 방에 보관되었다가 나중에 기후가 다른 지역에 사는 다른 소유주의 집으로 옮겨졌을 수도 있다. 또한 미숙한 가정부가 다양한 제품(물에서 표백제, 암모니아에서 타액까지)을 사용해서 그 그림을 닦았을 수도 있다. 심지어 보존가가 처리했을 수도 있는데 그가 그림 표면에 화학 약품을 사용하여 채색층의 일부가 분리되었을 수도 있다.

이런 조건 아래, 그 그림에 사용된 오일은 도너휴가 예로 들었던 탁구공에 비견된다. 카오스 이론의 핵심인 체계의 작동에서 미세한 변화들이 맡은 역할 또한 작용한다. 이러한 재료들이 동일하게 일반적인 용어(오일 혹은 아마씨 오일 또는 양귀비씨 오일 내지는 호두 오일)로 묘사된다 하더라도 그것들이 엄밀하게 같다거나 동일한 방식으로 변할 거라고 생각하는 것은 실수이다. 마치 공이 계속해서 같은 지점에 떨어질 거라 예상하는 것이 실수이듯 말이다. 모든 오일은 동일한 상위 개념(오일) 아래 포함되고, 그 용어들을 설명하는 데 동일한 단어가 사용되지만, 현실은 여전히 복잡하며, 심지어 같은 그림에 사용된, 비슷한 근원지의 두 오일이 여전히 다르고 반응할 때 차이가 있음을 증명한다. 사실 모든 오일은 중요한 유사점을 공유하고 종종 상당히 비슷한 방식으로 반응하지만 차이점은 있을 수 있고 실제로 있다. 과학은 건성유(유화에 사용되는 것과 같은)가 특정 용매에 닿을

때 어떻게 반응할지 어느 정도 정확성을 가지고 예측할 수 있지만, 실험실 표본으로 사용된 오일의 상태는 실제 오직 하나뿐인 그림의 오일 상태와 같지 않다. 보존가들은 실제 작품에 실습을 통해서 자신들의 실험을 수행한다. 숙련된 보존가들은 현실에 가까운 조건에서 자체 실험을 하고 스스로 그 결과를 예측해 내는데, 대개 그 예측은 매우 정확하다. 한편으로 과학적 방법이 최대한 보편적인 타당성을 가진 규칙을 만들려고 노력하는 반면, 보존가는 항상 구체적이고 개별적인 사례를 다뤄야 한다는 점은 강조될 필요가 있다. 몇몇 고전적 이분법을 다시 가져오자면, 전통 과학 실무자들은 그것을 이상적이고 플라톤적인 방식으로 생각하는 경향이 있고, 보존가들은 개별적이고 복잡한 인공물을 다루다 보니 본질적으로 아리스토텔레스적이어야 한다고 할 수 있다. 빈델반트(W. Windelband)의 개념을 사용하자면, 보존과학자의 작업은 '법칙정립적(nomothetic)'인 반면 보존가의 작업은 필연적으로 '개성기술적(idiographic)'이라고 말할 수 있다.(자연과학과 같은 전자의 경우는 일반적이고 재현 가능한 규칙을 찾는 반면, 역사나 고고학 같은 후자의 경우는 특정한 사례들을 연구한다.[19])

실제로, 보존가는 화학적 또는 물리적 법칙에 완전히 들어맞지 않는 구체적인 문제들을 해결해야 한다. 보존가는 작업 중인 대상을 단순히 통계의 문제로 생각할 수 없다. 보존가는 대상의 재료 구성 요소에 대해 현재의 과학적 지식에 충실한지 여부와 상관없이, 해결해야 하는 문제를 제기하는 고유한 대상으로 생각한다. 미국의 한 보존가는 다음과 같이 말했다.

과학적 연구는 필연적으로 제한적인 것 같고 (…) 반면에 보존가들이 직면하는 문제는 매우 복잡하다. 우리는 결론

의 한계를 명확하게 확인하고 연구실 실험에서 실제 처리로의 전환을 도와줄 연구자들이 필요하다.[20]

가교 역할은 반드시 필요하다. 연구실에서 얻은 결론에서 실제 보존 세계로의 전환은 믿음의 도약으로 여겨진다.

> 과학적 결과를 얻기 위해 우리가 변수들을 분리하고 충분히 관찰한 후, 실제 대상과 실제 환경에 대한 보편적인 진술을 향해 믿음의 도약을 해야 하는 것은 분명하다. 하지만 연구실에서 얻은 결과로 실제 상황을 추론하는 것은 매우 어렵다. 만약 이런 분석이 늘 한 개나 두 개의 변수에만 영향받는 폐쇄된 환경 안에서 수행되는 것을 염두에 둔다면 더욱 그렇다.[21]

과학적인 지식과 현실 세계 사이의 차이는 보존과학에 중대한 결과를 야기한다. 과학자는 종종 실제 보존 대상에서 나온 샘플로 작업할지 아니면 표준화된 샘플로 작업할지 선택해야 한다. 실제 보존 대상에서 채취한 샘플로 작업할 경우에는 실험을 거의 반복할 수 없으며 그 샘플을 추출한 대상 이외에는 아무런 쓸모가 없을 결과를 만들어낸다. 표준화된 샘플로 실험할 경우 반복 가능한 결과를 얻지만, 그 결과를 다시 만들 수 없는 실제 보존 대상에는 거의 적용할 수 없다. 전형적인 예가 와트만 여과지(Whatman filter paper)이다.

와트만 여과지는 화학 실험실에서 분석 목적으로 쓰이며 보존과학 실험에서 빈번히 시료(試料)로 사용된다. 보존가들이 다루는 종류의 종이들과는 거의 상관이 없지만 분석하기에 좋다는 장점이 있다. 와트만 여과지는 오염되지 않은 새것이며, 가

장 단순한 형태의 종이로 매우 엄격한 기준에 따라 생산되기 때문이다(물론 쉽게 구할 수 있다는 사실은 말할 필요도 없다). 한 전문 종이 보존가는 과학적 보존 연구의 결과로 '우리는 와트만 여과지에 대해 많은 것을 배웠다'고 불평하면서 이 점을 비꼬아 요약했다.22

보존가들의 기술 지식에 대한 증명

많은 과학자들이 이런 문제들을 인식하게 되었다. 포르투갈의 보존과학자인 주앙 크루스(João Cruz)도 "만약 개개의 예술 작품이 독특하다면, 왜 우리는 예술 작품군을 연구하는가?"23라고 문제를 제기했다.

보존에서의 과학적 연구는 본질적으로 일반적인 과학 법칙의 발견이나 연구에 관한 것이기 때문에, 크루스는 보존과학에서 예술 작품군을 연구하는 것이 과학자에게 유용하다는 결론에 도달했다. 그 이유는 다음과 같다.

> 과학 실험실과의 협업을 통해 예술 작품군(많은 수의 예술 작품)을 연구하는 것만이 특정 예술 작품의 화학적(및 비화학적) 분석 결과와 대조하여 비교할 수 있는 자료의 집합을 만들 수 있게 한다.24

그러나 예술 작품군에 대한 연구가 실험실과 성공적으로 협력하기 위한 유일한 방법이자, 과학이 만족스러운 결과를 만드는 필수 조건임에도 불구하고, 실제로 이루어지는 경우는 극히 드물다. 그 주된 이유는 단지 체계화에 적합하지 않은 그 예술 작품들의 다양성과 복합성 때문일 것이다. 크루스는 다음과 같이 말했다.

현대 보존 이론

일반적으로 보존 문제는 단일 예술 작품, 정확히는 해결되어야 하는 문제를 제기하는 해당 예술 작품에 대한 분석을 통해 접근할 수 있다.[25]

단일 작품에 대한 이러한 접근법은 필수적인데, 과학적 법칙은 대개 극도로 보편적이고, 작품들은 그 반응이 '적절한' 경로에서 벗어날 수 있는 복잡한 체계이기 때문이다. 다른 분야의 사람들이나 보존을 처음 배우기 시작한 사람들은 이 개념을 이해하기 어려울 수 있다. 실무 경험이 적은 보존가들, 즉 실제 상황에서 실제 작품을 직접 처리해 본 경험이 많지 않은 보존가들에게는 확실히 이해하기 어려운 개념이다. 이런 문제에 대처하기 위해, 실무 보존가들은 실시간 적응 지능(adaptive intelligence)[26]이라는 것을 적용한다. 그들은 보존 처리의 매 순간에 예외적이고 예측 불가한 반응을 다룰 준비가 되어 있으며, 그런 반응에 실시간으로 적응할 수 있다.

보존 처리를 성공적으로 마치기 위해선 이 실시간 적응이 결정적이다. 계획했던 처리는 상당히 자주 부적절해지고, 거의 모든 경우에 예상하지 못한 새로운 문제가 발생하면 계획을 조정해야만 한다. 작업 중인 보존가는 지속적으로 보존 대상에서 감각 데이터(sensory data)를 모은다. 전부는 아닐지라도 대부분의 데이터는 보존과학자인 아쇽 로이(Ashok Roy)가 말했듯, 예술 작품에 대해 "가장 많은 정보를 알려 주는 조사 형태" 즉 "시각(looking)"에서 나온다.[27] 하지만, 이것이 유일한 정보의 출처는 아니다. 다른 감각들은 많은 과학적 분석 기기들보다 더 효율적일 뿐만 아니라 더 정확하게 가치있는 정보를 제공하기도 한다. 그리섬(C. A. Grissom), 차롤라(A. E. Charola), 바호이아크(M. J. Wachowiak) 같은 연구자들은 석재 표면의 거친 정

5 현실로의 짧은 여행

도를 측정할 때 첨필 표면 형상 측정기(stylus profilometry), 반사광 컴퓨터 이미지 분석, 그리고 극소량의 물 흡수 시간 측정의 정확도를 과학적으로 비교한 후 "아주 넓은 석재 표면에서 (…) 촉감을 통해 평가하는 것이 가장 성공적인 방법이었다"[28]고 결론을 내렸다. 따라서 이런 종류의 데이터는 보존가에 의해 거의 즉석에서 분석되고 실시간으로 결정된다. 샤슈아(Y. Shashoua)는 이런 의사 결정을 다음과 같이 설명한다.

> 보존가가 재료의 작업 특성을 최적화하고 처리 대상에 필요한 요건을 갖추기 위해서는 기정 공식의 변경이 필요할 수 있다. 그런 변경에는 색맞춤한 표면의 광택을 줄이기 위해 아크릴 물감에 무광택제를 첨가하고, 강화제가 균열이 있는 부분에 흘러드는 속도를 늦추기 위해 용매의 양을 줄이거나 계절에 따른 높은 온도를 보완하기 위해 용매의 혼합물을 변경하는 것이 수반될 수 있다.[29]

상당히 흥미롭게도 샤슈아는 이러한 사소한 변경이 불가피함을 인정하지만 대부분 제대로 기록되지 않는다는 것을 애석하게 여긴다.

> 이같은 공식에서의 사소한 변경은 충분한 당위성이 있지만 빈번하게 보존 보고서에 기록되지 않으며 그 결과 나중에 재현하는 것이 더 어렵다. 게다가 공식을 변경하는 것이 보존 재료의 장기적 안정성을 변화시키기 쉽다는 점이 늘 인식되지는 않는다.[30]

이런 접근법은 공식을 약간 변경하는 것이 미래의 재료 반응과

관련있을 수 있다는 점을 강조하기 때문에 전통적인 자연과학적 접근법보다 실제 보존 실무에 더 가깝다. 대상의 성공적인 처리를 더 쉽게 재현하기 위해서, 샤슈아는 배합에 있어서 또는 처방할 때 충분한 당위성이 있는 '사소한 변경'을 보존가가 기록해야 한다고 말한다.

널리 인정되고 있는 것처럼 다양한 유형의 사소한 변경은 각각의 경우에 사용된 보존 재료의 장기적 안정성에 확실히 영향을 끼치지만, 이 안정성 또한 기타 기록할 수 없는 요인들에 의해 유사하게 영향받을 수도 있다. 따라서 이러한 '배합에서의 사소한 변경'을 기록하는 것을 거의 쓸모없게 만들 수 있다. 샤슈아는 상업적인 보존 제품에 '사소한 일괄처리 간의 편차'가 있음을 인정한다. 그러나 보존 대상을 구성하는 재료는 항상 바뀌며 대상을 둘러싼 보존 환경 또한 다양하다는 것을 참작해야 한다.

이제, 두번째 요인들의 집합을 고려해야 한다. 보존가는 그런 배합에서의 사소한 변경을 어떻게 기록할 수 있는가. 일반적인 예를 상상해 보자. 한 보존가가 다공성 석재로 만든 작은 조각상의 심각한 균열을 보강하고 있다. 보존가는 어떤 이유에서든 각 강화제 용기에 들어간 모든 변경 사항을 기록하면서 각 용기의 배합을 메모할 수 있다. 그런데 조각상에 생긴 균열에 침투하기 위한 강화제의 점도는 조각상의 부분에 따라 달라질 수 있으며, 실제로는 균열된 부분에 따라 달라질 가능성이 있다. 이러한 변경에 대처하기 위해 보존가는 붓을 접착제 용기에 담그고, 각 부분에 적합한 점도를 얻기 위해 이어서 용매 용기에 담근다. 그리고 나서 강화제가 충분히 침투할 수 있도록 각 부분에 여러 차례 조심스럽게 붓질을 한다. 어떻게 접착제와 용매의 비율을 기록할 수 있는가. 각 부분에 바른 접착제의 농도를 정확하게 기록하기 위해서는, 각 붓질 후에 접착제가 남아 있지 않도록 붓을

완전히 세척하고, 어쩌면 붓질을 할 때도 일정한 각도와 압력으로 발라야 할 것이다. 적절한 삼차원의 좌표계를 만들고 매번 접착제를 바른 최소한의 정확한 위치를 파악할 수 있도록 작품에 적용해야 한다. 그리고 붓질을 할 때마다 이런 모든 세부 사항을 기록해야 한다. 전체적으로 이 기록은 엄청나게 비합리적인 작업이 될 것이다.

따라서 보존 처리 중 보존가가 얻은 정보의 일부만이 효과적으로 (또는 유용하게) 기록될 수 있다. 이는 실무 보존가들이 일반적으로 취하는 적응적 태도의 본질에서 비롯된다. 보존(정확히는 '보존가'의 보존)은 매우 다양한 차원에서 결정을 내리는 직업이다. 가능한 모든 수단(과학적 수단까지)을 사용하여 대상을 조사한 후, 보존가는 전반적인 주요한 결정을 한다. 회화의 경우 그림의 배접, 배접에 사용할 기술, 사용할 접착제, 색맞춤의 종류, 낡은 액자의 교체 등을 결정하는 과정이 포함된다. 이 결정은 모두 기록될 수 있고, 이는 그 과정에서 기록할 수 있는 다른 정보(흠의 위치, 그림 뒷면에 있는 글귀의 존재, 캔버스 섬유의 특성 등)만큼 유용할 것이다. 그 후 보존가는 소위 미세결정(microdecisions)을 내리기 시작한다.

미세결정은 실시간으로 내려지며 주요한('더 큰') 결정 방식에 영향을 미친다. 그림에서 오래된 바니시를 제거할 때 보존가는 지속적으로, 그리고 종종 무의식적으로 그림 표면의 작은 부분에 대한 특정 용매의 반응을 평가한다. 보존가는 면봉 끝에 일정한 양의 용매를 묻히는데, 그 양이 중요하다. 양이 너무 많으면 용매가 그림에서 흘러내릴 가능성이 크다. 너무 적으면 아무 작용도 하지 않거나, 더 나쁜 경우 면봉이 그림 표면을 손상시킬 수도 있다. 이런 용매의 양은 단순히 과학적 방법으로 측정될 수 없다(가령 면봉에 흡수된 용매의 무게를 재거나 눈금을

매긴 피펫을 가지고 면봉에 묻히는 것은 전체 과정을 극도로 더디게 하여, 아마도 더 나은 점이 없을 것이다). 더 나아가, 그 정보가 의미를 갖기 위해서는 적용된 용매의 양을 측정할 때 면봉도 비슷한 형태, 무게, 면섬유의 크기, 밀도를 가져야 하는데 이 시점에서 맞추기 어려운 요구 사항들이다.

그렇게 면봉에 용매가 흡수될 때마다 보존가는 적절한 양의 용매가 포함됐는지 여부를 판단한다. 그 양이 적절하다고 결정되면(이전에 바니시를 제거할 때의 경험에 근거한 미세결정), 보통 면봉으로 문지르게 된다. 이 문지르는 동작은 상당히 다양할 수 있다. 직선 패턴을 따라 짧게 앞뒤로 움직일 수도 있고, 원형 패턴으로 움직일 수도 있다. 그 패턴은 더 작거나 더 클 수도 있고, 또는 패턴이 전혀 존재하지 않을 수도 있다. 면봉은 또한 한 방향으로만 이동하거나 그림 표면에 따라 움직이고 방향을 바꿀 수도 있다. 물론 면봉의 움직임은 문지르는 시간이나 그림 표면에 가해지는 압력과 마찬가지로 만족스러운 결과를 얻는 데 가장 중요하다. 하지만 실제로 그 어떤 요인도 과학적으로 측정할 수 없다. 결과를 평가하고 실시간으로 미세결정을 내리기 위해 보존가는 '가장 많은 정보를 알려 주는' 조사 도구인 눈뿐만 아니라 면봉 손잡이에서 계속 느껴지는 촉각이라든가 어쩌면 문지르는 동작의 소리 또는 바니시 냄새처럼 그밖의 매우 가치있는 도구에도 의존해야 한다. 보존가는 이런 도구를 가지고 수집한 정보를 분석하고, 움직임의 패턴을 바꾸거나 압력을 조절하고, 용매를 더 첨가하거나 면봉을 바꾸는 등 즉각적으로 대처한다. 때때로 수집된 정보를 통해 보존가는 용매를 다시 만들거나, 심지어 완전히 새로운 것으로 대체하거나, 아마도 클리닝을 완전히 중단하거나 그림 표면의 어떤 부분에만 용매의 농도를 더 높이는 등 '더 큰' 결정을 내려 문제에 적응하게 된다.

5 현실로의 짧은 여행

미세결정은 실재하며, 가장 전문적인 실무 보존가 행위의 핵심에 자리한다. 그 이면에 있는 논리적 근거가 고전적 합리주의를 넘어서거나 그것과 다르다고 할지라도 말이다.

계몽주의 관점에서 합리성을 볼 때, 한 가지 중요한 원칙은 논리와 확률을 지속적으로 사용하여 합리성을 확인하는 것이다. 심리학의 틀 안에서 합리성의 고전적 정의가 가진 주된 문제는 맥락에 대한 무지이다. 또 다른 문제는 의식에 과도한 요구를 한다는 점이다. (…) 복잡한 환경에서 사람들의 추론이 고전적인 합리적 규범에 부합할 것이라고 기대하는 것은 (…) 인간의 정신이 무한한 시간, 지식 및 계산 능력을 가진 슈퍼 컴퓨터라고 믿도록 요구한다.[31]

고전적 의미에서는 비합리적이라고 하더라도 미세결정은 효율적이다. 사실 정기적으로 적절한 미세결정을 내리는 것은 많은 보존 처리에서 만족스러운 결과를 얻기 위한 요건이다. 그런데 '더 큰' 결정(용매를 대체하거나 오래된 바니시를 제거하는 일)은 비전문가들에게도 분명하게 눈에 띄는 반면 미세결정은 그렇지 않다. 미세결정은 쉽게 평가되지 않을뿐더러 전달되거나 기록될 수 없다. 이는 요리에서 수술, 교육에서 음악 연주에 이르기까지 다종다양한 활동의 경우에도 마찬가지이다.

실용적 기술을 사색적 지식의 언어 형태로 정리할 때 심각한 문제가 있다. 이러한 이전이 시도될 때 상당한 양의 유용한 유동체를 잃게 되는데, 이는 언어적 및 비언어적 특성일 수 있는 특정 상황을 파악하는 것에 대한 고유의 어려움에서 파생된다.[32]

폴라니(M. Polanyi)의 표현을 빌리자면, 많은 활동들(건축에서 법 제정까지, 배관 설비에서 교육까지, 기업 경영에서 치의학까지)은 정량화하거나 단어나 공식으로 표현할 수 없는 종류의 지식인, 암묵적 지식에 크게 의존한다.[33] 실제로 수술을 기다리는 대다수의 사람들은 교과서 내용을 대부분 기억하는 미숙한 외과 의사보다 대학에서 배웠던 것을 거의 잊어버렸지만 숙련된 외과 의사를 선호할 것이다. 마찬가지로, 대다수의 사람들은 공기 역학에 대해 깊은 지식을 가지고 있지만 비행 시간이 아주 적은 조종사보다 차라리 실무 지식뿐이지만 경험이 많은 조종사를 선택할 것이다.

과학적 관점에서 봤을 때 어떤 지식의 암묵적 특성은 심각한 단점이다. 왜냐하면 "과학적 방법의 특징은 소위 측정할 수 있는 것을 포함하는 띠인 (…) 진실의 특정 범위를 분리하는 것"이기 때문이다.[34] 한편 암묵적 특성은 보다 실용적인 측면에서도 불리하다. 이를테면, 보존 교사들은 이런 종류의 정보를 전달하기가 매우 어렵다는 것을 알며, 종종 학생들을 그런 지식을 배울 수 있는 상황에 두고 실제로 그 지식을 습득하도록 격려해야 한다. 반면에 과학자들은 이러한 지식이 완전히 주관적이고 전달될 수 없다는 이유로 무시한다. 심지어 일부 과학자들은 그것이 지식으로 간주된다는 사실조차 부정한다. 예를 들어, 리디(T. Reedy)와 리디와 같은 이들에겐 그것은 단지 기술일 따름이다.

> 예술 보존 실무는 철학, 기술, 지식을 결합한 것이다. 철학은 미학의 문제, 복원 대 보전의 문제, 가역성 대 영속성의 문제를 포함하는 보존 실무의 목적과 평가를 다룬다. 기술은 견습과 훈련 프로그램에서 읽은 실전 경험에서 비롯된다. 지식은 전달될 수 있다.[35]

요인들을 측정하고 격리 및 분석하는 것은 대부분의 과학이 이행되기 위한 매우 중요한 요건이므로, 성공적으로 기록되고 전달되는 지식의 범위(즉 정확하게 표현되거나 공식화될 수 있는 지식의 범위)만을 진정한 지식으로 간주하는 것은 타당하다. 실제 대부분의 과학자들은 라일(G. Ryle)이 '주지주의자 신화(intellectualist legend)'라 일컬은 깊은 신념을 공유한다. 이 신념은 모든 결정과 지식은 의식적이고 말로 표현될 수 있는 사고에서 나온다는 것이다.[36]

이러한 신화는 다양한 관점에서 여러 저자들에 의해 논의되어 왔으나, 라일은 그중 가장 탁월한 저자 중 한 명이다. 그의 주장에 대해 간략하게 설명하자면 다음과 같다.

> 지적으로 행동한다는 것이란 정신적인 일과 육체적인 일, 각기 다른 두 가지 일을 수행하는 것이 아니다. 오히려 하나의 일을 하지만 예상치 못한 장애에 직면했을 때 효율적이고도 현명하게 혹은 성공적으로 수행하는 것이다. 따라서 지식이란 본질적으로 일을 하는 방법이다.[37]

후안 리베라(Juan A. Rivera)는 리디와 리디가 구분한 지식과 기술에 대해 논쟁하기 위해 의도적으로 만든 것처럼 보이는 방식으로 자신의 생각을 드러냈다. 이는 대다수의 보존가들이 지식의 많은 부분을 발전시키는 방식을 설명하는 데 상당히 유용하다.

> 실용적인 지식과 기술은 우리가 생각하는 것보다 더 암묵적인 지식에 기반하고, 우리가 상상하는 것보다 명백한 지식에 덜 기반한다. 보다 정확하게는, 모방할 수 있는 모델

현대 보존 이론

뿐만 아니라 각 행위가 선행 행위의 기계적인 반복이 아닌 결과에 따라 조정되는 이력에도 기반한다. 그 결과는 매번 행위가 반복될 때마다 그에 따른 반응을 개선하고, 그 행위를 최적화한다. 이 점진적 조정 과정에는 비록 주체의 의식적인 참여가 요구되지는 않지만, 이전 경험의 지적인 사용이 드러난다. 표적 사격이나 체스 게임은 축적된 경험을 통해 실행력이 향상되는 실용적 기술의 사례들이다. 실용적 기술은 규칙에 대한 이론을 상기시키거나 언술하는 것이 선행되지 않고 그런 규칙을 적용해 얻어낸 결과가 아니라고 해도 지적인 활동이다. 상당한 양의 지식이 요구되거나 일반적으로 요구되는 음악 연주나 수술과 같은 실용적인 기술을 가지고 있는 사람들조차 지적인 개인으로 생각되지 않는데, 그들이 이론적인 지식을 가지고 있지만 무엇보다도 축적된 연습을 통해 실행력을 향상시키는 그들의 능력 때문이다.

이런 암묵적 지식은 언어의 형태가 아니며, 이는 합리주의적 사고로는 그것을 인정하기 어렵도록 만든다. 이런 방식으로 사고하는 사람에게 지식은 책 표지 사이에 넣을 수 있는 지식의 파편일 뿐이다.[38]

미세결정을 책 표지 사이에 기록할 수는 없지만 그것은 보존가들의 직업에서 매우 중요한 '사소한 변경'을 소개한다. 만약 라일에게 미세결정 개념이 번개처럼 빠르고 신중한 논리적 과정의 결과로 이해된다면 아마도 부정확한 개념이 될 것이다. 왜냐하면 그는 그런 과정이 거의 모든 행위의 핵심에 놓여 있다는 것을 부정했기 때문이다. 사실상 특정 행위에 특별히 이론적이고 분석적인 주의를 기울이는 일은 그 행위의 효율적인 전개를 방

5 현실로의 짧은 여행

해할 수 있다. 이십세기 과학의 패러다임인 아인슈타인은 이러한 현상을 지네가 여러 개의 발을 움직이는 정확한 순서를 알아내려고 할 때면 걸을 수 없어지고 만다는 것에 비유하며 설명했다.[39] 폴라니도 만약 피아니스트가 각 손가락을 움직여야 하는 정확한 순서에 집중하려고 한다면, 실제로 연주가 느려질 수 있음을 상기시켰다.[40] 이는 깊이 생각하는 행위가 실제로 존재하지 않는다고 말하는 것이 아니라, 단지 중요한 많은 활동들을 효과적으로 전개하기 위해서는 너무 깊게 생각하지 않는 행위가 필요하다는 것이다. 따라서, 이 행위들은 매우 중요한 종류의 지식이다. 즉, 미세결정은 어떻게 불리든 간에 현실에서 실물만큼의 타당성을 가진다.

지식이건 기술이건 어떻게 불리건 간에, 장기간에 걸쳐 입증된 실무 보존가의 지혜와 능력의 유효성을 인정하지 않는 것은 잠재적인 갈등의 원천이 된다. 아마도 세계에서 가장 유명한 조각상이라 볼 수 있는 미켈란젤로의 〈다비드〉 클리닝이 이러한 좋은 예이다. 젊은 미켈란젤로는 〈다비드〉를 베키오궁 앞 시뇨리아광장에 세웠고, 그렇게 조각상은 수 세기 동안 찬양받았다. 1873년 원본은 실내에 보관하고 실물 크기의 복제품으로 대체하는 것이 더 안전하겠다는 결정이 내려졌고, 그 이후 조각상은 피렌체아카데미아미술관(Galleria dell'Accademia di Firenze)으로 옮겨져 지금까지 남아 있다. 옮겨진 뒤에 〈다비드〉는 오백 주년 기념으로 클리닝이 결정되었던 2002년까지 복원되지 않았다.

이 조각상을 클리닝하는 데 몇 가지 걱정스러운 선례가 있었다. 1843년 클리닝을 위해 염화수소산(hydrochloric acid)을 전체에 도포했는데, 그 기술은 작품에 눈처럼 하얀 멋진 마감을 준 동시에 섬세한 대리석의 표면을 의심할 바 없이 손상시켰다.

현대 보존 이론

1810년 대기 중에 있는 열화를 촉진시키는 매체에 대비해 보호막 역할을 하도록 왁스를 발랐음에도 불구하고 말이다. 산성 클리닝은 그 당시에 너무 공격적이라고 비판받았으며, 그런 실수는 되풀이되지 않아야 했다. 자극적이지 않은 처리를 선호한다고 알려진 숙련된 보존가인 애그니스 파론치(Agnese Parronchi)가 그 복원을 담당하게 되었다. 파론치는 작품에 대한 예비 조사를 하고, 〈다비드〉의 표면을 자세히 촬영하고, 일련의 테스트를 실행했다. 그 후 가장 안전하고 효과적인 방법으로 붓이나 특수 지우개, 섀미(chamois) 가죽 헝겊처럼 아주 부드러운 재료를 사용한 간단한 건식 클리닝이 선택되었다. 많은 보존가들이 주지하듯, 이러한 간단한 기술은 느리고 번거롭지만 대리석에 미치는 영향을 최소화하고 과정을 극도로 엄격하게 통제할 수 있어서, 원치 않는 효과가 발생할 가능성이 급격하게 줄어든다.

한편 그 복원 작업을 지원하고자 국립연구소(Consiglio Nazionale delle Ricerche)와 정부 미술 복원 연구 기관인 오피피초 델 피에트르 두레(Opificio delle Pietre Dure) 소속 과학자들, 대학 교수들로 구성된 과학위원회가 출범되었다. 위원회는 자체 테스트와 분석을 실행하고 파론치의 결론과 다른 결론에 도달했다. 위원회는 클리닝 작업에 증류수로 적신 습포제를 사용해야 한다고 보았다. 그 습포제를 조각상 표면 전체에 바르고 그 상태를 십오 분 동안 유지해야만 하는 것이다.

메디치가(家)의 무덤이나 카사 부오나로티(Casa Buonarroti)에 있는 저부조 같은 미켈란젤로의 다른 명작들을 성공적으로 복원해 온 파론치는, 위원회가 제안한 '습식' 방식이 통제하기 어렵다고 생각해 그 지시를 따르지 않았다. 결국 2003년 4월, 파론치는 자신의 경력에서 가장 큰 기회였을 프로젝트에서 사임했다. 후에 위원회의 지시를 따르는 새로운 보존가가 고용

되었지만, 두 기술의 적합성에 대한 기술적 논쟁과 별개로 이 이야기는 보존가와 보존과학자 사이에서 발생할 만한 갈등을 보여준다.41

이런 갈등의 대부분은 책 표지 너머에 지식이 있다는 것을 인정하지 않을 때 발생한다. 그런 '전문적 지식(know-how)', 개성기술적이고, 암묵적인 지식은 존재한다. 그리고 다른 여러 전문가들과 마찬가지로 보존가들은 책의 표지 사이에 꼭 맞는 '보편적 지식(know-that)', 법칙정립적이고 명백한 과학적 종류의 지식보다 앞서 언급했던 종류의 지식에 결정적으로 의존한다.

기술 지식의 부족

1989년에서 1993년 사이, 미국보존협회 특별대책위원회는 실제 보존에서의 과학의 역할을 연구했다. "초기에 명백해진 것은 많은 보존가들이 보존 처리에서의 과학적 연구가 자신들의 실무와 무관하다고 느낀다는 것이었다." 다양한 실무 보존가들의 의견이 이 점을 강조한다.

화가 날 정도로, 대부분의 연구는 그것이 적용되는 재료의 측면에서 너무 일반적이거나, 너무 구체적인 것 같다. 나는 내 작업실에서 그 둘 중 하나로 분류할 만한 것을 거의 볼 수 없다. 이런 점에서 많은 연구가들은 실망스러운데, 조명을 사용한 표백과 셀룰로오스의 열화, 색의 환원 등과 같은 흥미로운 주제를 다룰 때조차도 마찬가지다.42

일반적으로 볼 때 과학적 연구와 실제 적용 사이에는 상관관계가 없다. 경험에 의하면, 연구 결과로 제시된 정보는 흥

미롭지만 실제 처리 중에 적용하기는 어렵다.[43]

기초 연구를 실제 종이에 그려진 예술 작품을 처리하는 데 직접 적용할 수 있는 경우는 거의 없는 것 같다. 왜냐하면 실험에는 대부분 종이 샘플만이 사용되고 종이는 단지 작품의 일부이기 때문이다. (…) 내가 듣는 많은 강연들의 제목과 초록은 기대는 되지만, 실무를 개선하는 데 사용할 만한 정보를 전달하지 못한다는 것을 안다. 거기에는 아직 더 많은 연구가 필요한 제한 조건과 결론이 나지 않은 결과가 너무 많다.[44]

과학적 연구는 실제 보존이 필요로 하는 것을 더 잘 반영해야 한다. 일례로 종이 실험 절차 중 일부는 보존가나 문서 사용자의 필요가 아니라 업계의 관심사를 반영하고 있다.[45]

의사소통의 부재와 보존 문제에 대처하는 과학의 근본적인 결함은 왜 이런 문제가 발생하는지에 대한 두 가지 주된 원인이지만, 그것들이 유일한 원인은 아니다. 드 기센은 과학자의 직무와 지위도 이런 현상에 기여한다고 지적했다. 과학자들은 연구를 하도록 교육받았고, 그들의 성취는 실제로 해결된 문제의 양과 관련성에 의해서가 아니라 과학 잡지에 발표된 논문의 양에 의해 평가되기 때문이다. 이는 전문 보존가가 실질적인 문제 해결 능력에 따라 평가받는 것과는 전적으로 대조된다. 이 경우 많은 보존과학자들은 결국 "특수한 임무를 가지고 궤도로 발사된 위성은 지구의 인력을 벗어나 점점 더 해독할 수 없는 메시지를 지속적으로 보내면서 다른 행성을 향해 나아간다"와 같은, 대남하지만 효과적인 묘사로 끝맺는다.[46] 유럽연합 심포지엄 「과학,

기술 및 유럽의 문화유산(Science, Technology and European Cultural Heritage)」에서 드 기셴은 '과학자들은 우리의 유산을 보호하는 데 왜 그토록 제한적으로 기여하는가'에 대해 숙고했고 열 가지의 이유를 찾았는데, 특히 과학자와 보존가 사이의 의사소통의 부재와 과학자들의 지위, 요구 사항 그리고 문제에 대한 접근 방식이 다르다는 점을 강조했다.[47]

1. 과학자들은 심화된 훈련 없이 대학에서 보존 업무로 이동한다.
2. 과학자들은 대개 혼자 일한다.
3. 과학자들은 보존에 대해 매우 개인적인 견해를 가지고 있다.
4. 과학자들은 복원가들과 토론하는 것이나 공식화가 늘 잘 되는 것은 아닌 질문에 답하는 것을 두려워한다. 그들은 자신의 실험실이나 상아탑으로 달아났다가, 마침내 동료 과학자들과 공통의 언어로 대화할 수 있는 주요 학술회의에 참석할 뿐이다.
5. 문화유산 담당 기관에서 일하는 과학자들과 대학 및 그 유사 기관에서 일하는 과학자들 사이의 경쟁. (…) 복원가에 대한 신뢰성은 그가 보전하고 복원한 대상에 달려 있는 반면, 과학자는 전문가로서 인정받으려면 발표를 해야 함을 기억해야 한다.
6. 과학자들 사이의 의사소통은 거의 없으며, 과학 외 분야의 상황과 달리 논문이 같은 분야의 사람들에 의해 비판받는 경우가 거의 없다. (…) 만약 복원가가 어떤 의문을 표현한다면, 그는 퉁명스럽게 이런 핀잔을 듣는다. "당신은 과학자가 아니며, 당신은 내 결과를 비판할 수

현대 보존 이론

없습니다.”

7. 실행되고 발표된 오류를 인정하는 경우가 거의 없다. 일반적인 과학적 행위의 일부여야 하는 것이 보존 분야에서는 예외적인 문제가 된다.

8. 협의와 협동은 드물다. 모임, 위원회, 실무 단체들이 많음에도 불구하고, 연구가 가장 유용하고 필요한 분야를 파악하려는 진정한 협의는 거의 이루어지지 않는다.

9. 이 분야에서 일하는 다양한 전문가들 중에서 아직까지 연구와 응용 사이의 간극을 메울 수 있는 사람은 없다.

10. 마지막으로, 보존과 복원 작업에 관련된 사람들은 종종 과학자들에게 전권을 위임하고, 그들의 연구에 대해 질문하거나 연구 방향을 제시하려 하지는 않는다.

그밖의 저자들은 보존가들의 교육, 시간 또는 의지의 부족을 비난하며 거기서 이 현저한 기술적 지식이 부재하는 원인을 찾았다.[48] 반면 스태니포스(S. Staniforth)는 사실 사용할 수 있는 지식이 있어도 여러 이유 때문에 적용되지 않는다고 말한다.

현재의 지식은 다양한 이유로 현재의 실습에 적용되지 않는다. 시간의 부족, 품질을 최우선으로 두고 싶지 않음, 비용 부족, 잘 훈련된 전문가들의 부족이 그 이유다.[49]

이유가 무엇이건 간에, 매우 다양한 배경을 가진 대부분의 보존가들이 오늘날 일반적으로 실행되고 있는 바와 같이 과학적 연구에서 실질적인 도움을 얻기가 어려운 것이 사실이다. 명백한 결론은 보존과학이 그다지 실제 보존에 유익한 것으로 입증되지 않았다는 데 있다.

그러나 보존과학이 기술적 사회적 의미 모두에서 중요한 이점이 있다는 데는 의심의 여지가 없다. 보존가들에게는 실제로 도움이 되는 과학 일부분을 무시할 변명의 이유가 거의 없다. 그것은 어떤 현상을 이해하고 예측하는 데 도움이 되기 때문이다. 특히 실무를 하지 않는 보존가에게 그것은 여러 보존 기술의 학습 곡선을 단축시켜 주고, 전통적인 기술이나 절차보다 안전하고 나은 대안을 제공해 왔다. 그리고 보존과학은 때때로 보존가가 보존 처리 방법을 결정할 때 보완할 수 있도록 유용하고 새로운 정보를 줄 수 있다. 하지만, 실제 보존에 관련된 지식의 대부분은 여전히 과학의 영역 밖에 남아 있다. 전문 보존가들은 과학적 지식이 아니라 오히려 기술적인 해결책인 기술과학(엔도사이언스에 반대되는) 또는 '표적 연구(targeted research)'를 필요로 한다. 테넌트는 이를 다음과 같이 말했다.

나는 '표적 연구'라는 용어가 보존에 유용하다고 믿는다. 주요 목표는 만족스러운 기간 내에 어떤 보존 프로젝트든 더 잘 처리할 수 있는 능력이어야 한다.[50]

기술과학

과학적 보존에 대한 주장을 비판하는 것이 보존에서의 과학 전체를 비판하는 것을 의미하지는 않는다. 보존에서의 과학이 완벽하지는 않지만 여러모로 이롭다는 사실은 거듭 강조되어야겠다. 커비 탤리의 말을 빌리자면, "문제는 과학과 과학적 방법이 우리를 위해 무엇을 할 수 있는지가 아니라 오히려 그것들이 우리를 위해 무엇을 할 수 없는가"이다.[51] 과학적 보존에 대한 비판은 과학이라는 개념을 반대하는 것이 아니라 과학, 특히 자연과학이 대부분의 단계에서 보존 결정의 지침이 된다는 생각에

현대 보존 이론

반대하는 것이다.

이런 비판은 무지에 대한 변명이 아니라 단지 열린 마음에 대한 호소이다. 과학은 여러 가지 방법으로 보존에 기여할 수 있다. 과학은 보존의 개선에 기여했고 앞으로도 그럴 것이다. 여기서 문제가 되는 것은 보존 실무에서 과학이 갖는 실질적인 관련성과 유효성이다. 과학적 지식, 특히 일부 과학적 지식은 보존 실무에서 유용하며 더 나은 결과를 만들어내도록 할 수 있지만 실무가 증명하듯, 전문 보존가들이 습득한 지식이 훨씬 더 중요한 역할을 한다.[52] 몇몇 저명한 보존과학자들이 지적했던 것처럼 "과학적으로 분석된 절차를 부적절하게 적용하는 것보다 성능이 낮은 재료로 완벽하게 처리하는 것이 전반적으로 더 나은 결과를 가져올 수 있다."[53] 사실 "훌륭한 과학자를 부르기 전에 감각을 적절히 활용하는 것이 때때로 더 낫다."[54] 보존과학은 보존의 일부 영역에서는 비중있는 역할을 할 수 있는 반면, 그 나머지 영역은 보존과학이 미치는 범위 밖에 남아 있다. 보존과학은 미세결정을 내리는 데 도움이 될 수도 없고 모든 보존 처리에 내재된 '취향의 행위'를 대체할 수도 없다. 하지만 보존과학은 나무 강화제나 종이에서 산성을 제거하는 기술을 선택하는 것과 같은 어떤 '중간 크기'의 전문적인 결정을 내리는 데 도움을 줄 수 있다. 때때로 보존과학은 결정권자가 주어진 작품의 이력을 알 수 있게끔 하기에 복원 처리가 목표로 하는 작품 상태를 설정하는 데 미미한 역할을 할 수도 있다. 따라서, 자연과학이 보존에서 맡은 역할은 오히려 사소한 것이다. 자연과학은 실제로 보존의 전체 활동을 적절하게 '과학적인' 것으로 바꾸기에는 턱없이 부족하다.

보존과학을 더 과학적으로 만들려는 노력이 실제로 그 영향력을 확대시키지는 않을 것이다. 그 대신 보존과학이 '기술과

학적' 학문이 되기 위해서는 전반적인 접근 방식을 바꿔야 한다. 오건(R. Organ)이 강조했듯이, 보존에서 가장 시급하게 필요한 것은 과학자들이 아니라 '공학자들'[55] 또는 '기술자들'[56]이다. 보존에는 순수한 지식을 유용한 해결책으로 바꾸고 그것을 보존가들이 이용할 수 있도록 돕는 전문가들이 필요하다. 즉 보존에는 '보편적 지식'을 경험에 의해 얻은 '전문적 지식'으로 바꿀 수 있는 사람이 필요하다.

현대 보존 이론

6 대상에서 주체로

보존에서 정보 전달로의 전환은 보존의 논리 전반에서 중요하다. 정보 전달은 물리적이거나 화학적인 현상이 아니고, 대상의 고유한 특성도 아니다. 오히려 그것은 대상에서 전언을 이끌어내는 주체의 능력에 달려 있다. 따라서 현대 보존 이론에서 주요 관심은 더 이상 대상에 있지 않고 오히려 주체에 있다. 보존에서의 객관주의는 이 장에서 설명되고 논의될 특정 형식의 주관주의로 대체된다.

급진적 주관주의

보존에서의 객관성에 대한 비판은 보존을 이해하는 새로운 대안을 이끌어냈다. 만약 보존이 실제로 대상과 그 의미를 보존하기보다 의도적으로 변경한다면, 또 보존이 의미나 대상을 복원하지 않고 오히려 현재의 기대와 필요에 따라 각색한다면, 그리고 진실이 더 이상 보존의 필수적이고 궁극적인 목표가 아니라면, 보존가는 무엇을 할 수 있을까. 보존가는 무엇을 해야 하는가.

논리적으로 대답하자면 어떤 객관주의의 유혹도 완전히 거부하는 것이다. 보존이 창의적인 활동(단순히 기술적인 의미에서뿐만 아니라 예술적인 의미에서도)이 되도록 하면 보존은 해결해야 할 문제에 더 잘 대응할 수 있을 것이다. 코스그로브(D. E. Cosgrove)[1], 매클린(J. MacLean)[2] 또는 제비(B. Zevi)[3] 같은 저자들은 급진적 주관주의(radical subjectivism)로 설명될 수 있는 이 입장을 능숙하게 옹호해 왔다. 코스그로브는 자신의 글「우

리는 모든 것을 심각하게 받아들여야 하는가? 현대의 문화, 보존 및 의미(Should We Take It All So Seriously? Culture, Conservation, and Meaning in the Contemporary World)」에서 몇 가지 뛰어난 질문을 제기했다.

결국 왜, 원작 〈모나리자〉에 콧수염을 그려선 안 되는가. 원한다면 나중에 지울 수도 있다. 또는 왜 〈건초 마차〉[4]를 예찬하는 일반인들에게 도서관 책처럼 대여할 수 있게 배포하면 안 되는가. 만약에 이러한 행위가 관례적으로 이 작품들에 부여된 의미를 파괴하는 것으로 생각되어 충격적이라면, 이미 그 작품들에 가해진 파괴를 생각해 보라. 런던 내셔널 갤러리에 있는 조반니 벨리니(Giovanni Bellini)의 〈목초지의 성모〉 앞에서 묵주를 든 채 무릎 꿇고 그 그림의 이전(원래?)의 의미에 응답하는 사람에 대한 우리의 반응은 어떨까? (…) 이런 행위는 예술 작품의 삶의 과정에 그저 추가로 개입하는 것이다. 작품을 '원래'의 상태로, 그리고 과거 어느 시점의 상태로 복원하거나 또는 단순히 작품의 추가 변화를 막기 위해 특정 기술을 사용하려는 어떤 결정도 당연히 자유재량에 의한 것이며 그렇게 인정되어야 한다. 따라서 보존은 그 자체로 창의적 개입으로 간주되며, 다른 모든 행위와 마찬가지로 의미와 표현에 대한 개인적 및 사회적 협상과 투쟁의 대상이 된다. (…) 왜 보존과 보전이 문화유산을 '진정성'이라는 이념적 구속 안에 가둬 두는 게 아니라, 이상향으로서의 예술이라는 관념에 내재된 의미의 유동성을 해방시키려고 해서는 안 되는가.[5]

코스그로브에 따르면 보존은 대상의 일부 가능성이 개발되는

현대 보존 이론

것을 허용하지 않는다.

> 보존 행위는 인공물을 이상향이 아닌 이념으로, 예술에서 문화로 전환한다. (…) 보존은 예술로서의 대상에 내재된 이상향적 가능성을 위협한다.

그 대신 그는 다음과 같이 창의적인 복원을 주장한다.

> 현대 문화의 창조 행위가 요구하는 유동성과 유연성 모두를 허용하고 문화를 단일 규범에 속박하는 것을 피하라. 그것은 또한 보존가들에게 더 자유롭게 창의적으로 작업할 수 있는 가능성을 열어 준다. 즉, 진정한, '실재하는 작품'이라는 왜곡된 개념에 대한 노예적 종속에서 벗어날 가능성을 열어 준다.[6]

흥미롭게도, 코스그로브는 보전을 보수주의(conservatism)에, 그리고 복원을 진보주의(progressiveness)에 관련짓는데, 이는 매클린의 견해와 같다.

> 복원은 사람에 관한 것이다. (…) 그것은 보존의 평형 상태를 기리는 것이라기보다 보존의 과정과 상호작용을 기리는 것이다. (…) 보존은 '보수주의'와 어원을 공유하며, 현상을 유지하기 위해 작동한다. 그것은 오늘날 선량한 시민들이 전통적 가치를 재확인하려는 것과 같은 방식으로 유물을 호박(琥珀) 속에 가둔다.
> 그러나 사람들의 참여와 처리를 통한 복원은 본질상 정치적으로 불안정한데, 복원이 현재와 대화하며 삶의 흐

트러지고 무정부주의적인 상호연결성을 옹호하기 때문이다. 여기에는 쇠퇴와 파괴의 현실을 받아들이는 것이 잠재되어 있다. 과정은 추진력을 암시하며, 따라서 미래를 암시한다. 그러나 짐작하건대 미래의 역사적 분석을 위한 유물 보전은 옹호될 필요가 없을 것이다. 역사의 천사(Engel der Geschichte)[7]처럼, 보존은 과거를 직시하며 미래를 향해 공허 속으로 스스로를 던진다.[8]

매클린은 과학적 보존 작업이 보수적인 방식, 곧 보전을 선호하되 창의적이고 '불안정한' 복원을 제한하는 방식으로 작동한다고 말했다. 우르바니(G. Urbani)는 다소 상이한 논조로 창의적인 보존 내에서의 과학의 역할을 강조했다.

> 은하가 수백만 광년 동안 갈라지는 속도를 측정하는 것이 가능하고, 스펙트럼의 반대편에서 한 물질이 그것의 방사능을 절반으로 줄이는 데 걸리는 시간을 측정하는 것이 가능하다면, 왜 콜로세움의 열화 속도를 측정하는 것이 불가능한가.
>
> 누구든 이런 종류의 측정에 필요한 이론을 정교화하는 데 성공한다면, 복원의 결과가 무엇이든 상관없이 보존 문제를 분명하게 해결할 것이다. 이는 입증된 과학적 상상력이 과거의 예술품에 새겨진 창의성 못지않게 인상적일 것이기 때문이다. 그리고 마침내 그 예술 작품들은 더 이상 단순한 연구나 미적 감상의 대상이 아닌 창조적 예술의 새로운 경험의 모체로서, 의미있는 유일한 방법으로 보전될 것이다.[9]

이런 생각에 대한 보다 겸손한 표현은 역사적 주장을 따르는데, 이는 과거에는 기존의 기념물들을 자유롭게 수정하는 것이 일반적인 관행이었음을 상기시킨다. 다음 예는 명쾌함과 간결함이라는 장점을 갖고 있다.

> 여러 해 전에, 예술과 건축을 좋아하고 성베드로대성당에 대해 어느 정도 권한이 있는 대주교가 대성당 아래의 바티칸 동굴에 대한 몇 가지 작업과 변경을 의뢰했다. 하지만 그 결과가 의심스러웠기 때문에 그가 그 작업을 할 수 있는 권한이 있는지 물었을 때 그는 답했다. "베르니니(G. L. Bernini)는 했는데, 왜 나는 할 수 없습니까?"[10]

물론, 취향과 생각은 시간이 지남에 따라 변한다는 게 명백하기 때문에 이런 종류의 주장이 그렇게 설득력있진 않다. 노예 제도가 미국 역사의 어느 시점에 존재했기 때문에, 또는 종교재판이 스페인 제국에 존재했기 때문에 그것을 정당화하는 사람은 없을 것이다. 그들의 주장과는 관계없이 대주교, 매클린, 코스그로브 또는 제비는 모두 기본적으로 유사한 결론에 도달했다. 즉 보존에서 창의성은 허용될 뿐만 아니라 바람직하다는 것이다. 진정한 재창조는 가능하지 않지만, 순수한 창조는 가능하며, 보존이 그런 가능성 자체를 부정해야 할 이유는 없다.

문제의 재검토: 상호주관주의

어떤 형태로든, 급진적 주관주의는 순수한 논리 아래 옹호될 수 있지만, 어떤 면에서는 상식에 어긋난다. 코스그로브가 제안했듯이 〈모나리자〉에 콧수염을 더하는 것은 충격적인 가능성이지

만, 그것은 교회에서 제단 뒤 벽장식을 제거한 후 완전히 새로운 환경에 놓는 것과 그렇게 다르지 않다. 새로운 장소에서 그 벽장식은 촛불로 밝혀지지도 않고 경의를 표하는 독실한 신자들의 묵상도 없다. 그 대신 그것은 종교적인 관심사가 없을 수도 있고 종종 다른 나라나 문화권에서 온 수많은 사람들로 둘러싸이는데, 그들은 거기 묘사된 성인에 대해 특별한 신앙심이 없다. 새로운 장소에서 그 벽장식은 전쟁의 승리를 그린 그림이나 초상화 혹은 정물화, 그리고 금연 표지판 및 화재 비상벨에 둘러싸인다.

존 러스킨은 고대 건축물에 대해서 "우리는 그것들에 개입할 아무런 권리도 없다. 그것들은 우리의 것이 아니다. 부분적으로는 그것을 지은 사람들의 것이고, 부분적으로는 우리를 뒤따를 모든 인류 세대의 것이다"[11]라고 직설적으로 말했다. 하지만 대부분의 유산과 고대 건축물은 우리의 조상들과 후손들의 것일 뿐만 아니라, 우리 역시 누군가의 조상이자 후손이기 때문에, 조상들이나 후손들의 것인 만큼 우리의 것이기도 하다. 우리의 권리는 다른 사람들이 가졌거나 앞으로 가질 권리보다 더 많지도 적지도 않다. 그렇다면 어째서 우리는 적절하다고 여겨지는 수준에서 유산을 이용하면 안 되는 것인가.

그 주된 이유는 이 문구 자체에 숨겨져 있다. 유산은 나나 우리 중 일부가 아닌, 우리에게 속해 있다. 우리는 그것을 적합하다고 생각하는 대로 사용할 수 있지만 여기서 '우리'는 단지 권한이 있는 의사 결정자들과 나를 포함한 소수의 집단으로 구성되는 것이 아니다. 그것은 훨씬 더 큰 집단의 사람들을 나타낸다. 사실 제단 뒤 벽장식을 원래의 장소에서 옮기는 것이나 시신을 매장지에서 제거하는 것, 또는 눈부신 조명으로 조각품을 밝혀 인지 방식을 크게 바꾸는 것은 사회적으로 받아들여진 결정이다. 〈모나리자〉에 콧수염을 그리는 것은 대부분의 사람들

현대 보존 이론

에게 노골적인 공격으로 보일 것이다. 어떤 사람들(뒤샹을 포함한)은 정말로 그것을 창조적인 자유 행위로 여길 수도 있다. 심지어 그것이 뛰어난 결정이며, 보통 사람들이 이해하기에는 어느 정도 시간이 필요한 매우 놀랍도록 지적인 결정이라고 정말로 믿을지도 모른다. 하지만, 그것은 여전히 대다수 사람들의 의지에 반하여 개인이나 소수의 사람들이 강요한 결정이 될 것이다. 다행히 보존의 이론적 틀 안에서 주관주의를 통합해야 할 필요성에 대한 대답, 주관주의와 상식을 조화시키는 해결책이 있다. 이름하여 '상호주관주의(inter-subjectivism)'이다.

다양한 분야의 저자들이 상호주관주의를 옹호해 왔다. 현대 보존의 접근 방식에서 의의의 역할이 중요하다는 점을 감안할 때, 매우 흥미로운 예는 찰스 모리스가 제시한, 다수의 규칙에 따라 사용되는 일련의 '상호주관적 기호(inter-subjective signs)'로서의 언어 개념이다.[12] 대부분의 기호학자들은 주체 간의 의사소통이 종종 그 과정에 참여한 모든 주체가 알고 있는 일련의 관습적인 규칙에 기반한다는 데 동의한다. 일반적인 예를 들자면, 대부분의 사람들은 사각형의 붉은색 십자 표시가 흰색 배경에 놓여 있을 때 그것의 의미를 안다. 이 상징의 주된 의미, 다시 말해서 그 강력한 정보 전달력은 이것이 굉장히 많은 사람들에게 의미가 있다는 사실에 기반하며, 여러 요인들(단순한 디자인, 빈번한 출현, 대개 그 상징과 관련된 극적인 상황 등) 덕분에 매우 잘 알려져 있다. 혹여 사람들이 단순히 그 상징의 의의에 동의하지 않는다면 어떻게 될까? 또는 그 십자 표시가 사람들에게 다른 의미를 갖는다면 어떻게 될까? 그러면 그 상징은 잊혀지거나, 만에 하나 그 의미가 유지된다면, 다른 상징(가령 붉은 초승달)에 의해 대체될 것이다. 공동의 의미는 하나의 상징이 무엇을 의미하는지에 대해 사람들의 기본

6 대상에서 주체로

적인 동의가 있기 때문에 발생한다. 사회적 합의가 없을지라도 계속 의미를 띨 수 있지만, 그 경우에는 더 개인적 차원에 머무를 것이다. 강조되어야 하는 것은 주체가 이해하기 때문에 의미가 존재한다는 점이다. 의미는 주체에 의존하며 주체에 의해 만들어진다.

2장에서 설명했듯 객체는 메시지를 전달하기 때문에 보존 대상이 된다. 객체의 물질적인 특성 때문이 아니라 그것들이 바람직한 사회적 사적 또는 과학적 의미를 가지고 있다는 점에 많은 사람들이 동의하기 때문에 보존 대상이 된다. 즉 사회적 상징이 되려면 사회적으로 받아들여져야 한다. 과학적 의미를 띠려면 과학자들에게 인정받아야 한다. 그들이 사적인 보존 대상이 되려면 한 가족이나, 한 무리의 친구들 또는 비록 한 개인에게라도 어떤 특별한 의미가 있어야 한다. 또 대상이 주체에게 더 이상 의미가 없다면, 그 대상은 그저 제 의미를 잃을 것이다. 보존에서 상호주관주의는 그 대상에 의미를 두는 주체 간 합의의 결과로 볼 수 있다. 게다가 대상의 보존에 대한 책임은 영향을 받는 사람들 또는 그 대리인들에게 있다. 그런 대상들을 보전하거나 복원하는 것은 그들의 의무이며, 보존이 수행되는 것 역시 그들을 위한 것이다.

의미있는 객체로서의 보존 대상이라는 개념은 고전 보존 이론과 관련하여 치명적인 부작용을 가진다는 점도 주목할 가치가 있다. 그것은 진실의 개념을 정보 전달의 개념으로 대체하기 때문이다. 의미의 타당성이 인정되면 간단하게 진실은 보존 활동의 지침 기준이 되기를 멈추며, 정보 전달의 효율성이 그 대안이 될 가능성이 있다. 이는 진실이 더 이상 추구되지 않는다고 말하는 것이 아니다. 왜냐하면 많은 경우 어떤 대상의 정보 전달 효율성을 위해서는 일종의 진실이 구현되어야 하기 때문이다

(예를 들어서 역사적인 증거를 보존할 때). 그 대신 이는 진실이 추구될 수도, 그렇지 않을 수도 있음을 의미한다.

전문가의 구역: 객관주의와 권한

과학적 발견은 물리적인 세계와 관계되어 있기 때문에 관찰자에 의한 어떤 오염도 발생되지 않아야 한다. 데이터는 관찰자의 성별, 국적, 선호도, 문화적 배경이나 어떤 다른 특수한 성격에 관계없이 동일하기 때문이다. 관찰자는 이와 전혀 관련이 없기 때문에 과학적이고 객관적인 진실은 보편적으로 유효하다. 이런 종류의 보편적인 진실은 신념이 아닌 사실로 여겨지는데, 이는 주관적인 토론을 넘어서거나 적어도 훈련받지 않은 사람들의 토론을 넘어서는 것이다. 리오타르의 용어를 사용하자면, 과학적인 담화는 다른 사회적 언어게임(jeux de langage)[13]에서 고립되어 있다. 과학적 진실은 오직 과학자들, 말하자면 논쟁 중인 지식을 만들어낸 과학자들과 훈련과 핵심 믿음(core beliefs)을 자주 공유하는 사람들에 의해서만 논쟁될 수 있다. 사실 이것은 보존 처리에 대한 실제 논쟁 가능성을 상당히 줄이는 결과를 낳는다.

이런 제한된 논쟁 가능성은 과학이 분석 절차나 실험 데이터의 해석을 논의할 수 없거나 이해할 수 없는 수많은 관찰자들의 실제적 또는 잠재적 비판에 대항하여 일종의 '보호막'[14]으로 사용되도록 할 수 있다. 보존 처리에 관한 결정은 과학적인 데이터에 기반한 것으로 보이기 때문에 충분한 과학적 지식을 가진, 그리고 처리에 사용된 분석 기술에 관한 실무 지식을 가진 한정된 집단의 사람들만 그 처리 결과를 논할 수 있는 것 같다. 즉 그들은 그러한 기술의 원리뿐만 아니라 실실석인 한계(분석의 실제 정밀도, 결과의 재현성, 원자료의 통계적 조정 정도, 불순물의

6 대상에서 주체로

영향, 결과의 신뢰성 등)를 아는 사람들이다.

과학자들만이 보존 결정을 논의하는 데 필요한 전문 지식을 가지고 있기 때문에, 보존에서의 보존가의 역할 또한 크게 줄어들 수 있다. 거의 선택의 여지없이 과학자들만 과학을 논의할 수 있다는 점, 그리고 대부분의 보존가는 과학자가 아니라는 점 때문에, 보존가들은 다른 이들이 내린 결정을 실행하는 단순한 운영자로 간주될 수 있다. 이는 보존 분야에서 일하는 많은 사람들에게 달갑지 않은 결과이다. 그것은 '끔찍한 현상'15 혹은 이전 장에서 언급했듯 과학이 보존 영역을 '식민지화'하는 '제국주의'의 과정으로 묘사되어 왔다.16

다른 한편, 보존가는 영향을 받는 사람들이 아닌 대상 자체에 책임이 있다는 말을 듣거나 읽는 경우가 드물지 않다. 무의식적으로 처리된 대상을 의인화할 정도로 보존을 의학에 비유함으로써 객관성의 개념도 한 단계 더 나아간다. 객관적 보존은 대상에 '귀 기울이고' 그 대상이 필요한 것을 충족시키는 데 있다. 만약 대상이 처리를 '요구하고', 대상이 '말하면', 그러한 지시를 듣고 따르는 보존가는 주관적인 선택을 하는 것이 아니라 단지 그 대상이 요구하는 대로 수행하는 것이다. 사실상 그 보존가는 선택의 여지없이 그 대상의 지시를 따를 수밖에 없기 때문에 다른 주체들은 이런 결정에 이의를 제기할 수 없다. 이것은 생명력 있는 대상들에 대한 호의적인 관점에 기반을 둔 일종의 수사학적 객관주의이다. 하지만 파이(E. Pye)가 말한 것처럼 대상은 보존가의 '고객'도 아니고17 보존가가 대상에게 책임이 있는 것도 아니다.

제아무리 결함이 있더라도 수사학적 객관주의는 예기치 않은 형식의 비과학적 객관주의를 구성하기 때문에 흥미롭다. 수사학적 객관주의는 종종 비과학적 보존가에 의해 사용되지만,

실제로 과학적 보존가들과 보존과학자들도 유사한 일을 한다는 점에 주목해야 한다. 먼저 그 대상을 조사하거나 그 대상에 '귀 기울이고', 그러고 나서 대상에서 얻은 데이터에 따라 선택을 하기 때문이다.

수사학적 객관주의와 과학적 객관주의 사이에는 분명 차이점이 있는데, 각각 대상이 전하는 데이터를 수집하기 위해 다른 종류의 도구를 사용하기 때문이다. 과학적 보존은 공초점 현미경(confocal microscopy), 엑스선 회절(X-ray diffraction) 또는 라만 분광법(Raman spectroscopy)과 같은 복잡한 분석 도구를 사용하는 반면, 수사학적 객관주의의 경우 육안이 가장 일반적인 도구이다. 그럼에도 불구하고 그 둘의 기본 태도는 현저하게 유사하다. 근본적으로 보존은 대상을 위해서 실행되며, 따라서 대상의 상태, 구성 요소 및 실제적 진화 같은 대상의 고유한 특성에 근거해야 한다. 프라도미술관(Museo Nacional del Prado)의 한 보존가는 다음과 같이 말했다.

> 회화 보존은 보존가가 마음대로 그림을 바꾸는 주관적이고 변덕스러운 행동이 아니다. 작품을 감상하면서 "보존하기 전이 더 좋았다"고 말하는 이들의 미적 주관적 견해 또한 도움이 되지 않는다.
>
> 예술 작품은 작가가 역사의 특정 순간에 구상했던 그 대로 존재한다.[18]

이 말에는 명백한 모순이 있다. 작품이 '그대로'라는 데는 동의하지만, 그것이 '그대로'이면서도 '작가가 구상한 대로'인 것은 인정하기 어렵다. 이는 동어 반복 논증이 폭로하는 송뉴의 모순이다. 하지만 이 진술은 수사학적 객관주의 개념을 함께 가져온

6 대상에서 주체로

다. 즉 보존가들은 실제로 결정을 하는 것이 아니라, 오히려 변덕스럽지 않고 주관적인 방법으로 물리적 대상의 증상을 '듣고' 해석한다는 것이다. 따라서 과학적 객관주의와 수사학적 객관주의 모두 보존 선택의 책임을 대상에 전가하는데, 이는 보존가의 직무가 의사 결정자라기보다 매개자에 가깝기 때문이다. 보존가 마크 레너드(Mark Leonard)는 다음과 같이 말했다.

> 과거에는 수많은 보존이 과학적 객관성이라는 명목하에 이루어졌다. 사실, 우리가 실제로 하던 것은 우리 자신을 모든 책임에서 면제해 주는 것이었다.[19]

이러한 전제에 따르는 또 다른 즉각적인 결과는 보존 결정이 대다수 사람들의 이해 범위 밖에 있게 된다는 것이다. 왜냐하면 오직 극히 일부 전문가 집단만이 보존 대상의 증상('언어')을 해석하는 방법을 알기 때문이다. 그러므로 보존은 전문가만의 전용 구역이 되며, 대다수 사람들은 특별한 권한이 없는 청중으로 여겨질 따름이다. 독일의 보존가인 쿠르트 니클라우스(Kurt Niclaus)는 "보존 기준에 대한 지침을 결정하는 책임은 누구에게 있습니까?"라는 질문을 받았을 때, 이러한 관점을 다음과 같이 요약했다.

> 일반인들(사회 대부분)은 우리 전문가들처럼 과학이나 작업 현장을 이해하지 못할 수 있다.
> 물론 보존가들만이 [보존] 기준의 지침을 정할 수 있다.[20]

보존 대상을 은유적으로 '병든' 주체로 전환함으로써 대상은 심

현대 보존 이론

지어 생득적인 '권리'를 가진 것으로 생각될 수 있다. 이런 관점을 잘 보여주는 예로 제임스 벡(James Beck)의 '예술 작품의 권리 선언(Declaration of the Rights of the Works of Art)'[21]이 있다. 그런데, 비록 의도는 좋지만, 이는 동일한 수사법의 또 다른 예에 불과하다. 대상은 단지 그것들이 우리에게 유익하기 때문에 만들어지고 유지되고 관리된다. 우리는 그것을 사용하다가 더 이상 유용하지 않으면 버린다. 거기에는 잔인함도 없고, 어떤 대상이 손상되었다는 이유로 도덕적 판단을 내릴 수도 없다. 대상에게는 권리가 없으며 주체에게 권리가 있다.

하지만 물건을 손상시키는 것은 실제로 사람들에게 해로울 수 있다. 만약 누군가가 다른 사람의 집을 불태웠다면, 이 행위에 대한 윤리적 판단의 근거는 그 집이 불에 타서 피해를 입었다는 데 있지 않고 그것이 누군가의 재산이었다는 데 있을 것이다. 그 집만 물리적으로 피해를 입었을지라도 소유주는 당연히 피해를 입은 당사자일 것이다. 더욱이 도덕적이고 윤리적인 관점에서도, 그 상황에서 가장 피해를 입은 당사자는 소유주일 것이다. 그 집은 불타지 않았어야 했는데(도덕적 판단), 그것은 그 집이 존재할 권리가 있기 때문이 아니라(대상에는 권리가 없다) 소유주가 집을 가지고 또 사용할 권리를 가지고 있기 때문이다(주체가 권리를 가지고 있다). 보존의 봉사를 받는 것은 주체이다. 이 단순한 생각에 대한 깨달음은 대부분의 현대 보존 이론 표명에서 주체의 타당성이 증가하는 데 바탕이 되는 기본 원칙 중 하나이다.

전문가의 구역에서 거래 구역으로: 주체의 등장

영향받는 사람들

보존 처리는 여러 방면에서 많은 사람들에게 영향을 미친다. 특

6 대상에서 주체로

히 소유주에게 확실한 영향을 미치는데, 소유주는 눈에 띄게 또는 미묘하게 변화된 대상을 갖게 될 가능성이 있다. 기념물의 경우, 보존 처리가 진행되는 동안이나 혹은 그 이후에 방문객과 인근 주민에게 영향을 미치고(접근이 제한되거나, 단수나 단전의 우려 등), 또한 그 작업은 관광에 관련된 특정 직업에 경제적인 영향을 줄 수도 있다. 어떤 특별한 경우에는 이런 영향이 아주 클 수도 있다. 만약 폐허가 된 도시가 복원되고 상당수의 방문객들을 끌어들이는 세련되고 그림 같은 지역으로 탈바꿈된다면, 그 도시의 작은 상점 주민들은 큰 이익을 얻을 것이기 때문이다. 그렇지만 보존 과정에서 상점 출입이 엄격하게 제한될 수도 있고 상점이 철거될 건물 안에 있을 수도 있다.

이런 유형의 영향과는 별개로 보존 처리는 또한 무형의 정보 전달 효과를 가진다. 하지만 이런 효과가 모든 사람들에게 동일하지는 않다. 대상에 더 깊이 관련된 사람들(그 대상이 특히 중요한 사람들)은 대상에 거의 의미를 두지 않은 사람들보다 더 많은 영향을 받을 것이다. 가령 몇 년 전 사망한 사람의 수기로 된 편지는 그의 친척들에게 큰 의미가 있지만, 다른 이들에게는 다른 의미를 띨 수 있다. 또는 언젠가는 역사적인 가치를 얻게 될 수도 있다. 예를 들어서, 스타니스와프 렘(Stanisław Lem)의 기묘한 환상처럼 박테리아가 모든 종이를 파괴하는 미래가 현실이 된다면, 남아 있는 종이 샘플은 결국 기술을 연구하는 역사학자들에게 매우 의미있어질 것이다. 그것이 먼 과거에 관한 귀중한 증거가 될 것이기 때문이다.[22] 만약 편지에 씌어진 글이 케네디 암살에 대한 음모가 존재했음을 증명하는 자료처럼 가치있고 역사적인 정보를 담고 있다면, 역사학자들에게도 특별한 의미가 있을 것이다. 만약 그 편지를 쓴 사람이 역사적으로 중요한 인물이라면, 그 편지는 필히 그가 대표하는 가치의 상징

이 될 수도 있다. 모든 역경에 맞선 인간의 의지와 천재성의 승리를 상징하는 베토벤의 「하일리겐슈타트 유서(Heiligenstädter Testament)」가 그 명백한 예이다. 건축물 또한 여러 다양한 의미를 띤다. 오래된 공장은 이웃 주민들에게 상징이 될 수 있고, 예술 작품은 미술사학자들에게 상징이 될 수 있으며, 역사적인 증거는 산업고고학자들에게 상징이 될 수 있다.

이런 종류의 상징이 바뀔 때 영향을 받는 사람들의 수는 한 가족이나 심지어 개인[와이스만(M. Waisman)이 묘사한 품위 있는 유산[23]]에서 인류 전체로 달라질 수 있다(세계유산 목록에 등재된 대상은 보편적 가치를 가지는 것으로 여겨진다). 의미는 전적으로 주관적인 현상이며, 대부분의 경우 상호주관적인 현상이다. 이와 같이 의미는 실재하며 도덕적 윤리적 기준에 따라 판단될 수 있음에도, 객관적인 기준에 근거하지도 않고 객관적으로 측정될 수도 없다. 대부분의 법률 제도에서는 의미가 개인이나 사회에 해로운 영향을 끼친다고 여겨질 때, 그 생성을 방지하기 위한 규정이 마련되어 있다(거짓 증언이나 위서, 명예 훼손, 국기 훼손, 나치 상징의 전시 등은 종종 금지되고 처벌받는다). 사회적 가치가 있는 문화유산 또한 이와 동일한 이유로 보호받는다. 공식적으로 인정된 문화유산이 개인의 재산이라고 할지라도 그 개인의 의사에 따라 그것을 자유롭게 팔거나 처분 또는 변경할 수 없다.

사회가 이런 문화유산을 보호하는 것은 문화유산 자체 때문이 아니라 그것의 부적절한 변경이 그 사회를 구성하는 주체들에게 미칠 무형의 상징적인 영향 때문임이 거듭 강조되어야 한다. 문화유산에 대한 광범위한 법적 보호는 그 문화유산이 사회 내 상당수의 사람들에게 갖는 의의에 기반한다(그리고 그에 대한 증거이다). 즉, 이런 보호는 문화유산을 자유롭게 수정할

때 만들어질 수 있는 바람직하지 않은 의미를 방지하기 위해 발전되었다.

이해관계자들

대상의 상징적인 가치는 대상에 내재된 것이 아니라 오히려 사람들에 의해 만들어진다. 만일 반 고흐가 천재로 여겨지지 않았다면, 그의 작품은 그렇게 많은 이들에게 여러 면에서 인정받지 못했을 것이다(실제로 그가 생전에 인정받지 못했던 것처럼). 대부분의 사람들이 예술 작품의 가치를 널리 인정하는 것(많은 주체가 그 예술품의 미적 역사적 의미를 공유하는 것)이 그것을 현재의 중요한 문화유산으로 만드는 것이다. 물론, 모든 주체들이 유산의 가치에 동일하게 기여하는 것은 아니다. 권력(방송, 고급문화 분야, 미술 시장 등에서)은 대상에 가치를 부여하는 데 중요한 역할을 한다.[24] 하지만 이런 경우조차 대상의 의미는 주관적인 메커니즘을 통해서 결정된다. 권력은 권력이 없는 사람들 사이에서 이런 메커니즘을 시행할 수 있지만, 이러한 경우에서도 그 결과는 합의를 통해서 이루어진다. 대상이 가진 의미를 보존하는 데 동의하는 이들의 수가 증가하면, 그 대상의 중요성은 커질 수 있다.

따라서 사람들이 문화유산에 대해 가지는 권한은 밀접하게 관련된 두 가지 요인에서 파생되며 그에 비례한다.

1. 대상의 전반적인 중요성에 대한 기여 정도.
2. 대상의 변경에 의해 받는 영향.

여러 저자들은 문화유산에 의미를 두는 사람들을 이해관계자 (stakeholders)라고 부르는데, 이 용어는 아주 적절하다.[25] 즉 그

들이 공유물의 일부 지분을 보유하기 때문이다. 그들은 해당 유산과 관련된 결정에 영향받고, 그와 연관해서 의견을 말할 권리를 가진다. 사람들이 자신의 견해를 강요할 수 있는 권리는 그들이 대상에 개입하는 정도에 비례한다.

의미에 대한 이견은 복원 과정에 관련된 수많은 판단과 논쟁의 근거가 된다. 사실 이런 논쟁의 대부분은 대상의 특정한 의미가 일부 사람들에게 갖는 상대적인 이점에 관한 논의로 요약될 수 있다. 앞에서 언급한 '클리닝 논쟁'이나 시스티나예배당의 복원에 관한 논쟁에서처럼 대상의 역사적인 의미는 예술적인 의미와 대립한다. 그런데 그 대상의 사적 사회적 가치는 거의 고려되지 않는다. 이것이 개연성있는 이유는 이런 종류의 의미가 전문가의 구역 너머에 있으며, 보존 처리에 대한 대부분의 논쟁이 그 구역에서 벌어지기 때문이다. 건축가, 보존가, 미술사학자, 고고학자, 과학자 그리고 소수의 기타 교육을 받은 전문가들은 보존 처리를 논의할 수 있는 사람들이다. 왜냐하면 보존은 전문가 전용 구역이어야 하고, 그들이 그 '전문가'들이어야 하기 때문이다. 더 많은 사람들이 보존 처리에 관해 의견을 낼 수 있는 권한이 있음을 인정하는 것은 전통적으로 보존가와 다른 전문가에게 주어졌던 권한의 상실을 가져올 수 있다.

그런데 전문가들의 일은 보통 수많은 사람들에게 영향을 주기 때문에, 그 사람들은 의견을 말할 도덕적 권리가 있다. 확실히, 기술적인 근거와 전문성이 필요한 결정들이 있다. 어떤 비전문가도 캔버스 배접을 할 때 접착제의 가장 좋은 비율이 무엇인지 또는 보강벽이 어느 정도 두께를 가져야 하는지 결정할 권한이 없다. 하지만 그들은 배접("그것은 포스터처럼 보이는데, 나는 그것이 그렇게 평평하지 않았을 때 더 좋았다") 또는 보강벽("성역의 입구가 흉한 보강벽으로 막혔다")의 관찰 가능한

결과에 대한 보존 처리의 다양한 측면에 관해 의견을 말할 권한이 있다.

비전문가들의 의견을 참작하는 것은 전문가만의 구역이 영향받는 사람들 모두의 구역이 되는 것을 의미한다. 이 구역은 인구 밀도가 매우 높을 수 있고, 일부는 다른 사람들보다 더 많은 이해관계를 가질 것이다. 그 대상이 나머지 사람들보다 그들에게 더 의미있을 수 있기 때문이다.

이 두 요인들은 이러한 이해관계를 객관적으로 측정할 수 없기 때문에 결정에 도달하는 것을 어렵게 만들 수 있다. 실제로 파르테논 신전에 의미를 두는 사람들의 정확한 숫자를 확실하게 아는 것은 불가능하며, 헤라클리온, 밀라노 또는 캘커타에 사는 사람들보다 아테네인들이 파르테논 신전에 얼마나 더 의미를 두는지 아는 것도 불가능하다. 또한 이들이 그런 건축물에 더해진 특정한 변경 때문에 얼마나 크게 영향받는지 측정하는 것도 불가능하다.

이런 영향을 측정할 수 없다는 사실이 그 영향이 없다거나 무시할 수 있다는 믿음으로 이어져서는 안 된다. 그 영향은 분명 존재하며 상당히 중요하다. 그것의 순전한 복잡성은 보존 의사 결정을 극도로 어렵게 만들 수 있으며, 객관주의를 통해 그 어려움에서 벗어나려는 것은 현실 도피이다. 그 대신에 보존은 전문가만의 구역을 떠나 쇠를린(S. Sörlin)이 거래 구역(trading zone)[26]이라고 부른 곳으로 들어가야 한다.

거래 구역

비전문가가 과학적 보존 작업을 비판해야 하는가에 관해 숙고하며, 드 기센은 다음과 같이 물었다. "살인자를 판결하기 위해

현대 보존 이론

서 당신이 살인자가 될 필요가 있는가?"[27] 대답은 두말할 필요도 없이 '아니요'이다. 물론 보존가의 일은 당연히 전문가만의 측면이 있지만, 기술적인 지식을 수반하지 않는 다양한 측면도 있다. 감정, 정서, 기억, 편견, 호감 그리고 흥미(산도, 굴절률, 안전성, 상대습도 변화, 산화 또는 접착 강도보다도)는 고려해야 할 핵심 요인들이다. 결정은 궁극적으로 전문가들이나 기술적, 정치적, 경제적, 그리고 언론의 영향력을 가진 개인이 내리지만, 다른 이해관계자들의 관점을 고려하지 않는 것은 실수이다. 이는 단순하게 어떤 상충되는 견해가 가장 대중적인지 또는 어떤 이해관계자들 집단을 만족시켜야 하는지 결정하는 것을 의미하지 않는다. 가능한 한 상충되는 견해들을 합리적으로 통합하려 애써야 한다. 따라서 이는 몇몇 상반되는 관점을 고려하고 그중 가장 힘있는 관점을 채택하는 '호전적' 보존 의사 결정 방식에 동의하지 않는다. 거래 개념은 보존 내에서 영향받는 사람들 사이의 합의에 이르기 위한 권력 투쟁을 감소시키는 경향이 있다. 현대 보존 이론은 협상[28], 균형[29], 논의[30], 합의[31]에 기초한다.

전문가들은 자신의 분야에 관해서는 비전문가들에게 어느 정도 권한을 행사할 수 있다. 그러나, 이 권한은 대중이 그 전문가들의 능력과 선의를 인정하는 데 있으며, 그렇기 때문에 결정적으로 전문가들의 능력에 대한 대중의 인식, 즉 대중이 기꺼이 전문가들에게 양보할 것이라는 믿음에 달려 있다.

대중이 신뢰하는 우리 기술자들과 전문가들은 [보존 대상의] 가장 직접적인 사용자들의 의견을 바꾸는 데 기여할 수 있으며, 사용자들 사이에서 우리의 벙싱이 높을 때, 다시 말해 사용자들이 부여한 권한이 클수록 더 그렇다. 하지만

6 대상에서 주체로

우리는 본질적으로 이러한 권한을 소유하지 않으며 오히려 부여받는다. 권한의 근원은 궁극적으로 사용자들에게 있다.[32]

보존 의사 결정은 외딴 실험실에서뿐만 아니라 '거래 구역'에서도 이루어지기 때문에 점점 더 많은 보존가들이 의사소통 기술의 중요성을 인식하고 있다. 조이스 스토너(Joyce H. Stoner)가 진행한 설문 조사에서 보존가들은 "당신이 받은 교육 과정에 포함되지 않아서 스스로 배워야만 했던 것은 무엇입니까?"라는 질문을 받았다. 대부분은 관리, 대인 의사소통(interpersonal communication), 정치 항목에 응답했다.[33] 1996년 코펜하겐에서 열린 국제보존협회(International Institute for Conservation)의 마지막 토론회에서 콜린 피어슨(Colin Pearson)은 '대중을 설득해야 할' 필요성을, 라이즈 테일러(Rise Taylor)는 '다른 사람들이 이해하는 새로운 언어'를 개발할 필요성을 강조했으며, 다이앤 돌러리(Diane Dollery)는 보존가가 '전략과 외교의 기술'을 배워야 한다고 말했다. 예르겐 노르드크비스트(Jørgen Nordqvist)는 다음과 같이 결론지었다.

좋은 보존가는 소통하는 보존가이고, 사람들은 그 보존가의 말을 들을 것입니다. 나는 이것이 우리가 전념해야 하는 기술이라고 생각합니다.[34]

의미의 충돌: 보존에서의 문화 내 및 문화 간 문제들

하나의 대상이 다양한 사람들에게 다양한 의미를 가질 수 있음을 고려할 필요성에 대한 가장 명확한 사례들 중 일부는, 보존

가가 현존하는 여러 문화의 대상을 다룰 때마다 발생한다. 미리엄 클라비르는 이러한 문제를 생생하게 묘사하고 분석했다. 인류학 박물관의 보존가로서 그는, 박물관에서 전시되거나 보존되는 대상의 경우 그 대상에 대해 원래의 제작자들과 사용자들이 가지는 의미가 그 대상을 박물관에 전시한 사람들과 우리가 '서양 문화'라고 부르는 문화적 환경에서 빈번하게 성장하고 교육받은 관광객들이 가지는 의미와는 완전히 다르다는 것을 알았다. 대부분의 서양인들에게 이런 대상들은 외래 문화의 상징이다. 대상은 우리에게 다른 존재 방식, 다른 신념, 다른 태도의 모형에 관한 정보를 제공한다. 그렇게 해서 그 대상들은 인류학적 기록이 되고, 아마 우리가 우리의 문화를 더 잘 이해하도록 도우며, 우리는 우리 자체의 존재 방식, 신념, 태도의 모형을 가지고 있지만 이것들이 유일하게 가능한 것은 아님을 깨닫도록 한다. 그것들은 유리 진열장 안에서 전등으로 밝혀지며 해설 표지판에 둘러싸인 채로 우리가 야생의 세계를 안전하게 경험할 수 있게 하고, '다른 문화의 사람들'을 엿볼 수 있게 하며, 우리 자신의 정체성을 상기시키면서, 우리가 '그들'이 아니라는 것을 증명한다. 하지만 만약 관람객들이 그 물건을 만든 사람들의 집단에 속해 있다면 어떨까. 그들에게 이 물건은 다른 사람들이 자신의 목적을 위해서 사용하고 있는 그들 문화의 잃어버린 상징이자 고통스러운 '문화적 상실과 박탈을 상기시키는 것'이다.[35] 이러한 관점은 시를 통해서 더 잘 묘사될 수 있을 것이다.

버펄로 빌은 원주민 보호 구역에 전당포를 열어
주류 판매점 바로 건너편에
그리고 하루 스물네 시간, 일수일에 질 밀을 일시

그리고 원주민들은 보석들을 가지고 달려와

텔레비전, 비디오테이프리코더, 전신이 비즈 장식인 벅스
　　킨 옷

이네스 뮤즈가 완성하는 데 십이 년이 걸렸지. 버펄로 빌은

원주민들이 내준 모든 것을 가져가고, 계속해

모두 분류하고 기록해 수장고에 보관했지. 원주민들은 그
　　들의 손을 담보 잡히고, 마지막을 위해 엄지손가락을
　　남기고, 그리고 담보 잡히고

그들의 뼈는, 피부로부터 끊임없이 떨어지고

마지막 원주민이 모든 것을 담보 잡혔을 때

버펄로 빌이 이십 달러에 가져간, 그의 심장만이

전당포를 닫고 낡은 간판 위에 새로운 간판을 칠하지

그의 모험을 **아메리카 원주민 문화 박물관**이라 부르네

원주민들에게 일인당 오 달러의 입장료를 받고 [36]

빈정대듯 「진화(Evolution)」라고 이름 붙인 이 시의 작자는 아메리카 원주민인데, 이 사실은 아마도 시에 약간의 가치를 더할 것이다. '모두 분류하고 기록해 수장고에 보관한' 이러한 대상들은 가능한 한 좋은 환경에서 확실히 보전된다. 또한 물리적으로 손상되지 않을 것이며, 서양식 사고방식에 따라 우리의 지식을 늘리기 위해 과학적인 방식으로 사용될 것이고, 모든 시민들이 접근할 수 있게끔 '민주적인' 방식으로 전시될 것이다. 보존은 이러한 대상들이 최대한 오래 지속되도록 보장하고 심지어 그것들을 더 진실한 상태로 복원함으로써 이러한 계획에 기여한다.

하지만 이러한 대상들이 손상되지 않을 것이라는 주장은 일부만 사실인데, 그 주장이 객관주의적이고 과학적인 관점에서 만들어졌기 때문이다. 이러한 관점은 순전히 과학적이고 객관적이고자 하는 시도에서 대상들의 특성 중 일부, 즉 '유형적(有形的)'이고 측정 가능한 특성만을 고려한다. 지식에 민주적으로 접근한다는 명목하에, 이 관점은 원작자들이 의도한 의미를 제한하는 한편 특정한 의미를 강화하는 상황에 그 물건들을 두는 것이 적절하다고 여긴다.

보존은 이와 동일한 효과를 가져온다. 무형의 것을 간과한 채 오직 대상이 가진 물질적인 특성만을 유지하고 복구하는 데 최선을 다함으로써, 어떤 사람들에게는 그 대상을 중요하게 만드는 요소를 제거할 수 있다. 종교적이거나 의식적인 의의를 가진 물건들이 가장 대표적인 예이다. 뉴질랜드의 테파파통가레와 박물관(Te Papa Tongarewa Museum)의 몇몇 물건들은 음식 근처에 있으면 그것들의 영적인 생명이 없어진다고 여겨진다. 그런데 만약 보존 연구실 옆에 음식 자판기가 있다면 어떻겠는가. 서양인들은 그 물건들을 당연히 물질적 대상으로서 보존 연구실에서 처리할 것이고, 이는 실제로 다른 사람들에게 특별하게 생각되는 것을 박탈할 것이다. 유사하게 미국 남서부 지역에서는 일부 가면들에 옥수수가루와 꽃가루를 정기적으로 '먹이'며, 뉴멕시코박물관(Museum of New Mexico)에 속하는 박물관들은 원주민이 살아 있는 존재로 여기는 몇몇 물건들을 보관하고 있다. 그 물건들은 신선한 공기와 접촉할 수 있도록 개방된 장소에 보관되어야 하는 한편, 다른 물건들은 의례적으로 연기에 노출되어야 한다.[37]

물론 고전적인 원칙을 엄격하게 준수하는 보존가들은 이런 모든 현행 관습을 무시할 것이다. 신선한 공기는 상대습도에 급

격한 변화를 가져올 가능성이 높으며, 이는 대부분 대상의 안정
성에 유해하다고 생각된다. 옥수수가루와 꽃가루 때문에 곤충의
알이 박물관에 유입될 수도 있고 연기는, 최소한, 그 대상을 오
염시킬 것이기 때문이다.[38] 보존가는 선택을 해야만 하며 거기
에는 그 선택에 수반되는 윤리적 고려 사항들이 있다. 이러한 선
택은 그 대상에 영향을 미칠 뿐만 아니라 그 대상이 의의가 있
는 사람들에게도 영향을 주기 때문이다.

이러한 문제에 대한 클라비르의 묘사는 지적으로 그리고
감정적으로 서양 독자들에게 호소하며, 그들은 그 문제에 대한
퍼스트 네이션 사람들의 관점과 감정을 접하게 된다. 이 연구의
강점을 꼽자면 우리와는 분명히 다른 문화권의 관점을 가진 사
람들의 문제를 다룬다는 데 있다. 이는 보존 실무에서 '의미의
충돌'이 일어나는 문제를 보여줄 때 특히 두드러진다. 게다가 문
화적으로 큰 격차가 이런 관점을 뚜렷하게 구분시켜 보통의 서
양 기준으로 그 대상들을 생각하는 것이 불공평하다는 것을 명
백하게 한다.

이는 대부분의 보존 윤리에 관한 논쟁에는 해당되지 않는
데, 그 논쟁들은 문화 내의 문제이기 때문이다. 퍼스트 네이션
사람들은 보존을 다른 제국주의 문화에서 온 관습으로 볼 수도
있는 반면, 제임스 벡, 존 러스킨, 세라 월든(Sarah Walden) 그
리고 그밖의 비평가들은 그들이 비판하는 보존가들과 같은 서
양 문화에 속해 있다. 클라비르는 문화 간 문제(다른 문화에 속
한 구성원들 간의 문제)를 설명하며, 반면에 보존 윤리에 대한
논쟁은 보통 동일한 문화 내에서의 문제(말하자면, 같은 사회와
문화에 속한 사람들 간의 불일치)이다.

이것은 차이를 만들며, 실제로 많은 사람들은 이 문제가 자
신들 문화의 경계 너머에 있는 소수의 사람들에게만 영향을 미

칠 것이라고 생각할 수 있다. 이런 가정은 그 문제를 동떨어진 것으로 간주하도록 할 수 있다. 하지만 그 문제는 결국 그렇게 동떨어져 있지 않은데, 사실 보존의 의사 결정 과정에서 문화 간 및 문화 내에서의 문제는 단지 동일한 주제의 변형으로 볼 수 있다. 즉 다양한 사람들에게 각각 다른 의미가 있는 대상과, 그 중 어떤 의미가 우선되어야 할지 결정할 권한을 가진 의사 결정 자가 있기 때문이다.

보존에서 이러한 선택들은 정기적으로 이루어진다. 십구세 기 판화에 수집가가 남긴 크레용 자국을 제거할 때마다, 보존가 는 예술 작품으로서의 판화의 의미가 판화 자체의 역사(또는 소 장품의 역사)에 대한 증거로서의 의미보다 중요하다고 본다. 보 존가가 그림을 더 밝게, 더 새롭게 또는 더 아름답게 보이려고 바니시층을 제거할 때마다, 그는 그 그림을 골동품보다는 예술 작품으로 본다. 건축가가 고딕 양식으로 지어진 교회 천장을 밝 게 밝히기로 결정할 때마다, 그는 그 중세 교회의 신자들이 실제 로 경험한 방식에 대한 증거로서의 의미보다 현재 조명에 의해 선명하게 보이는 리브(ribbed) 건축 기법의 증거로서의 의미가 우선되어야 한다고 결정한다.

이런 종류의 선택에 관한 좋은 예로 윌리엄스칼리지미술 관(Williams College Museum of Art)에 있는 성녀 루치아의 패 널화를 들 수 있다. 그 그림은 세 명 또는 네 명의 다른 화가들 이 그렸다. 첫번째로 가장 중요한 화가는 전형적인 십오세기 템 페라 그림을 그린 곤살 페리스(Gonçal Peris)였다. 높이가 거 의 1.5미터에 달하는 그 그림은 금박을 배경으로 성녀 루치아 가 한 손에는 순교의 상징인 종려나무잎을 잡고, 다른 손에는 그 녀가 순교하며 잃은 것으로 전해지는 두 눈이 담긴 접시를 늘고 서 있는 모습을 묘사했다. 하지만 그 작품 역사의 어느 시점에

서, 눈을 담은 접시 위에 책이 그려진 뒤 성녀 루치아는 성녀 세실리아로 바뀌었다. 포스트(Post)는 이러한 변경이 일찍이 아르테스 마스테르(Artés Master)에 의해 십육세기 전반기에 있었을 거라고 한다. 이 작품은 다시 십팔세기에 익명의 화가가 약간의 세부 사항을 조정하며 수정되었다. 그리고 마지막으로 십구세기에 이름도 알려지지 않은 화가가 이 작품을 아주 넓게 덧칠했다. 책, 로브 그리고 순교자의 얼굴은 동시대 사람들의 취향에 맞게 대대적으로 수정되었다. 1953년에 윌리엄스칼리지미술관의 소장품이 되었을 때 그 패널화는 십구세기의 미적 취향과 회화 기법, 그리고 유산을 대하는 일반적인 태도에 관한 흥미로운 증거였다. 하지만 1983년에 그림이 복원되었을 때, 페리스의 것을 제외한 다른 작가들의 작업은 완전히 제거되었다.[39] 관람객에게 이 작품은 이제 국제적인 고딕 양식의 멋진 패널화가 되었다. 실제로 많은 사람들이 십구세기 그림보다는 십오세기 그림을 선호하기 때문에 대다수는 이 처리를 매우 만족스럽게 생각했다. 하지만 이제 그 패널화는 복원 처리 전에 가졌던 의미와는 완전히 다른 의미를 가지게 됐다. 보존은 그 작품의 의미를 바꿨다. 보존은 그 대상이 가진 모든 가능한 의미 중 하나를 우세하게 만들고, 그밖의 의미들을 희생시켰다.

보존 의사 결정에서의 문화 간의 문제는 본질적으로 이런 문화 내 사례들과 유사하다. 그 이유는 누군가에게 민속지학적 의미를 띠는 몇몇 대상들이 다른 이들에게는 종교적이거나 정서적 의미, 또는 집단 식별 등 완전히 다른 의미일 수 있기 때문이다. 쟁점이 문화 간의 문제인지 또는 문화 내의 문제인지 관계없이, 보존가들의 결정 이면에 있는 첫번째 질문은 대상이 무엇을 '요구하는지' 또는 어떤 권리를 가졌는지의 여부가 아니어야 한다. 대상의 복원된 부분이 '원본'과 얼마나 구분 가능한지도 아

현대 보존 이론

니고, 전시실 안에서 자외선을 어떻게 더 잘 통제할 수 있는지에 대한 것이어서도 안 된다. 그 대신, 그 어떤 고려 사항에 앞서 보존 처리가 왜 그리고 누구를 위해서 수행되는지 질문해야 한다.

　이 질문에 대한 답은 2장에서 설명한 정보 전달로의 전환과 밀접한 연관이 있다. 하나의 대상이 보존 대상이 되는 것은 누군가가 그 대상에 의의를 두기 때문이다. 이런 의미는 고정된 것도 아니고 보편적인 것도 아니다. 그래서 동일한 대상일지라도 어떤 사람들에게는 강력한 의미를 띨 수도 있고 또 어떤 사람들에게는 무의미할 수도 있다. 보존은 그 대상을 의미있게 생각하는 사람들을 위해 수행되며, 그들 때문에 우리가 보존이라고 부르는 복잡한 일련의 작업에 그토록 많은 섬세한 작업과 수많은 노력, 매우 다양한 자원이 사용되는 것이다. 따라서 그들의 관심사(그들의 요구, 선호 및 우선순위)는 그들이 받은 교육에 관계없이, 의사 결정과 관련하여 가장 중요한 요소로 간주되어야 한다. 그들의 권한은 교육 수준에서 비롯되는 것이 아니라, 다른 사람들이 자신들이 의미를 두는 대상에 수행하는 행위에 의해 직접적으로 영향받는 데서 비롯된다.

7 보존의 이유

어떤 활동이 수행되는 이유를 이해하는 것은 그 활동 자체를 이해하는 일에 매우 가깝다. 그것은 활동의 목적과 그 목적을 어떻게 더잘 이해할 수 있는지, 어떤 규칙을 준수해야 하는지, 왜 그 규칙들을 따라야 하는지 밝힐 수 있다. 보존 대상의 정보 전달 효과를 인정하는 것은 그 목적에 유용하다. 이 장에서는 보존 이면의 이유를 검토하고 논의하며, 현대 보존 이론의 두 가지 중요한 징후(기능적 보존, 가치주도적 보존)에 대해 설명한다.

보존의 이유

보존은 흥미로운 활동이다. 특정한 대상의 불가피한 쇠퇴를 해결하거나 지연시키기 위해서 많은 비용이 드는 정교한 행위가 수행되기 때문이다. 대부분의 국가들은 경제적 자원의 많은 부분을 유산 보존에 쏟아붓고 개인은 종종 수입의 일부를 단지 사적으로 의미있는 대상을 보존하는 데 바친다. 이런 활동의 실체를 설명하기 위해서 다양하고도 수많은 이유가 제시되었다. 가령 보존의 이유로 '신앙심'이 제시되기도 했다.[1] 심리적인 이유뿐만 아니라 유전적인 이유 또한 언급되었다.[2] 왓킨스(C. Watkins)에게 보존은 오래 살고 싶고 내내 젊어 보이고 싶은, 현대인의 끊임없는 욕망을 반영한다.[3] 자신의 문체에 충실한 보드리야르(J. Baudrillard)는 대상이 아버지의 형상, 어머니의 자궁으로의 퇴행을 불러일으키기 때문에 보손되고 복원되는 것이라고했다.[4] 하지만 윌든은 명작을 우리 자신의 평범함에 맞추기 위

해 보존이 수행된다고 생각했다.

복원의 타당성은, 우리가 무의식적인 면에서 의심의 여지 없이 현대의 최고 수단인 과학과 기술을 매개로 이전 시대의 예술적 탁월성에 과도하게 간섭함으로써 현재의 단점을 보완하려는 것인지도 모른다.

　심지어 우리는 과거 회화 학파들의 우월성을 다소 불쾌하게 여기며 그들을 우리의 의도에 맞게 조용히 축소하고, 그들의 신비로움을 어느 정도 비워내고, 우리의 현 상황이 모호하게 불만족스럽기 때문에 그 과정에서 우리 스스로에게 복수한다고 생각할 수도 있다.[5]

마찬가지로 피에르 릭만스(Pierre Ryckmans)는 '현재를 창조할 수 없는 우리 자신의 무능력'에 대처하기 위해 보존이 행해진다고 강조[6]한 반면, 마크 존스(Mark Jones)는 불안과 자신감의 부족을 언급했다.

이십세기는 역사와 관련하여 이전의 어느 시대보다 더 불확실하고 불안하다. 현재에 대한 자신감이 떨어지면서 과거를 보존하고 되살리려는 충동을 훨씬 더 제어할 수 없게 되었다.[7]

덜 비관적인 맥락에서, 데이비드 호크니(David Hockney)는 보존이 '사랑'을 위해 이루어진다고 말했지만, 그 사랑이 무엇을 위한 것인지 설명하지는 않는다.[8] 벡은 보존이 돈에 대한 사랑 때문에 이루어진다고 주장하기도 한다.

현대 보존 이론

물론, 대부분의 [보존] 활동의 근저에는, 십오 년 전 내가 이 주제에 직접 관여하기 시작했을 때부터 이해했던 요인이 있다. 사람들은 먹고살기 위해서 집세를 내야 한다.[9]

한편, 로드리게스 루이스(Rodríguez Ruíz)는 권력에 대한 애정 때문에 보존이 행해진다고 주장한다.

유산 보존은 (⋯) 역사학자들, 건축가들 또는 예술가들이 문화의 특권 안에서 자신들의 존재와 지위를 지키기 위해 유지하는 몇 안되는 논쟁 중 하나가 되었다.[10]

이런 의견들은 아무리 이상하고 도발적이더라도 전혀 이유가 없는 것은 아니지만, 보존을 완전하게 또는 깊이있게 설명하지는 않는다.(또는 어쩌면 그들 중 몇몇은 보존을 너무 깊이있게 설명해서 아무 쓸모가 없다.) 다행히 보존이 수행되는 이유에 대한 보다 유용한 견해가 있으며, 이 장에서 그를 분석할 것이다.

진실의 보존에서 의미의 보존으로

고전적 관점에서 생각할 때 대부분의 보존 처리에 의해 제기되는 윤리적 쟁점에 대비하기 위해, 케이플(C. Caple)은 '알아이피(RIP)'라는 모델(도표 7.1)을 개발했다. 거기에서 보존은 대립하는 세 가지 주요 목적에 의해 추진되는 것으로 이해된다.

진행 중인 보존 처리가 '가역적'인지 또는 '최소 개입적'인지 우려하기에 앞서 이를 통해 성취하고자 하는 바가 무엇인지 분명히 하는 것이 가장 중요하나. 보존의 목적과 원칙은 (⋯) 공개(revelation), 조사(investigation), 보전(preser-

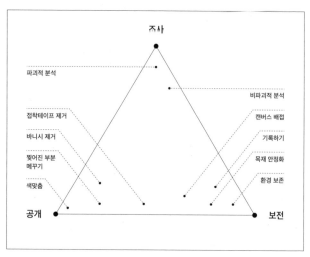

도표 7.1. 케이플의 '알아이피' 모델.

vation)이라는 거의 대립하는 세 가지 목적의 형태로 표현될 수 있다.

공개: 과거 어떤 시점에서의 대상의 원래 형태를 드러내기 위해, 대상을 클리닝하고 노출시키는 것. 전형적으로 박물관 관람객인 관찰자에게 대상의 원래 형태나 기능에 대한 명확한 시각적 인상을 주기 위해서 대상의 시각적 형태를 복원할 수 있다.

조사: 시각적 정보와 엑스선 촬영에서부터 완전한 파괴적 분석에 이르기까지 대상에 관한 정보를 밝혀 줄 모든 형태의 분석을 뜻한다.

보전: 대상을 더 이상 열화시키지 않고 현재와 같은 형태로 유지시키기 위해 추구하는 행위. 여기에 일반적으로 모든 범위의 예방 보존 실행과 실제 처리를 통한 안정화 과정이 포함될 것이다.

어떤 보존 처리도 이 세 가지 활동의 균형으로 볼 수 있다.[11]

케이플은 계속해서 고전적인 입장을 옹호하는데, 진실이 모든 처리의 핵심 목표로 남아 있기 때문이다. 하지만 알아이피 모델은 충분히 현대적인 관점을 향한 지적(知的)인 일보를 나타내는데, 이 모델은 진실이 다양한 방법으로 실현될 수 있다는 점을 강조한다. 이는 동일한 대상 안에 여러 '진실'이 존재할 수 있다는 인식 이후의 논리적 단계이다.

> 모든 물건은 제작과 사용을 거치며 진화해 왔다. 따라서 물건이 존재하는 동안의 모든 순간이 그 물건의 '진정한 본질'이라고 말할 수 있다. 모든 칼은 언젠가 고철 조각이 되며, 두 상태 모두 칼의 진정한 본질을 나타낸다. 그렇기 때문에 모든 물건은 수많은 진실을 담고 있으며, 하나의 시점만을 물건의 진정한 본질로 정의하는 것은 불가능하다.[12]

각각의 경우에서 어떤 진실, 그리고 어떤 목적이 우선되어야 하는지 정하는 것은 보존 결정의 근본적인 준비 단계이다. 더욱이 윤리적 원칙(가역성, 최소 개입)은 실제로 원칙이라기보다 처리의 목적과 관련된 부가 가치, 즉 모든 보존 처리가 위치할 수 있는 삼각형 공간 내의 '영향력'으로 인식된다.

> '최소 개입'이나 '가역성'과 같은 윤리적 개념은 보전의 극단을 향하여 나아가는 영향력으로 설명될 수 있는 반면에, '진정한 본질'과 같은 개념은 조사와 공개를 지향하는 것으로 볼 수 있다.[13]

현대 보존 이론은 보존을 진실이 아니라 의미와 결부시킨다. 보존은 미할스키의 삼차원 공간에서 표현된 세 가지 종류의 의미를 보전하고 개선하는 데 기여한다. 따라서 이론적 관점에서 볼 때, 보존에는 세 가지 주된 이유가 있다.

1. 대상의 과학적 의미를 보전하거나 개선하기 위해, 즉 그 대상이 현재와 미래에 과학적 증거로 사용될 수 있도록 확실히 하기 위해.
2. 많은 사람들이 대상에 두는 사회적 의미, 고급문화의 상징적 의미를 보전하거나 개선하기 위해.
3. 소수의 집단이나 개인이 대상에 두는 정서적이고 상징적인 의미를 보전하거나 개선하기 위해.

이러한 이유들은 상호배타적이지 않은데, 다른 많은 이유들이 함께 작용할 수 있는 것처럼, 두 가지 이유가 특정 보존 대상에 영향을 미칠 수 있기 때문이다. 탐욕, 허영심, 정치적 사안, 또는 심리적 문제마저도 특정 대상이 보존될지 또는 복원될지 결정하는 역할을 할 수 있는 것은 확실하지만, 이러한 이유들은 보존에만 국한되거나 보존만의 문제는 아니다. 보존이 주로 탐욕이나 허영심 때문에, 또는 심지어 개인이나 집단의 심리적인 문제를 경감하기 위해 수행된다는 생각은 오해이다. 외과학의 존재 이유가 외과 의사의 탐욕 때문이 아니고, 건축학, 예술, 역사, 목공의 존재 이유가 허영심 때문이 아니듯 보존의 존재 이유는 보존가의 탐욕 때문이 아니다. 하지만 실제로 어떤 의사 결정자들에게는 대부분의 다른 인간 활동과 이러한 활동에서 이는 적절한 요인이 될 수 있다.

표현하는 보존

무언가를 돌보는 것은 그 대상에 대한 존중과 종종 그 대상이 상징하는 것에 대한 존중을 표현한다. 따라서, 보존은 불가피하게 표현하는 기능을 수행한다. 예를 들어서, 그림을 클리닝하는 것이나 사진을 평평하게 만드는 작업은 그 대상의 실제 보전에 매우 적은 영향을 미칠 수도 있다. 사실 이런 경우에 그 대상의 보존은 그 집단의 가치와 신념 그리고 특정 문화, 지식, 예술품, 자신의 정체성, 자신의 역사 등에 대한 존중을 표현하는 역할도 수행한다. 가령, 코스그로브는 "문화유산이 보존을 요구하는 것이 아니라 보존 행위 자체가 대상을 문화유산의 일부로 만드는 것이다"[14]라고 말했다. 그리고 왓킨스가 말했듯이 "액자 속 투명한 코팅과 선명하게 채색된 균일한 표면이 주는 인상은 대중에게 강렬한 아름다움뿐만 아니라 그 대상을 적절하게 잘 관리하는 기관의 모습을 분명하게 표현한다."[15] 사실 이러한 표현 기능은 대상에 대한 **재평가**로 이어지는데, 우리는 실제로 "보전 행위를 통해 유물에 금전적 사회적 가치를 부여하기 때문이다."[16]

진실 추구에 기반을 두는 고전 보존 이론들은 그 개념적 틀에서 벗어난 정보 전달 현상에 잘 대처할 수 없다. 객관주의적 관점은 보존에 내재된 표현 효과를 인정하지 않는데, 단지 대상이 보존을 필요로 하기에 보존이 발전된다고 생각하기 때문이다. 그럼에도 불구하고 이러한 보존의 표현 기능은 그 활동에 내재되어 있다. 보존의 표현 기능이 부산물로 간주될지라도, 그것은 항상 존재하고 때때로 바람직하며, 따라서 보존이 존재하는 또 다른 이유가 될 수 있다.

기능적이고 가치주도적인 보존

의미는 현대 보존 이론에서 중추적인 개념이다. 논리적인 관점에서 볼 때, 의미에는 두 가지 중요한 미덕이 있다. 첫째, 의미는 어떤 대상들이 보존 대상으로 여겨지는지에 관한 훌륭한 기준을 제공한다. 둘째, 상호주관주의 개념과 거래 및 협상의 개념은 의미에서 자연스럽고 유동적인 방식으로 파생되었다. 하지만 문제가 없는 것은 아니다. 무엇보다도 의미는 종종 설명하기 어렵다. 그것은 복잡하게 얽힌 '의미의 그물망'을 형성하는데, 거기엔 경계가 선명하지 않다. 한편, 앞에서 설명한 보존 의미들은 실제 보존 의사 결정에서 고려되어야 하는 유일한 요인은 아니다. 거래, 합의 및 협상이 진정으로 이루어지려면 다른 성격의 요인들을 참작해야 한다. 이와 관련하여 여러 현대 저자들이 제안한 '가치'와 '기능'의 개념은 주목할 만하다.

기능적 관점은 보존이 문화유산의 미적이고 역사적인 기능뿐만 아니라, 보다 일상적인 기능도 고려해야 한다고 강조한다. 예를 들어서, 관광 명소인가? 소유주들에게 경제적인 가치가 있는가? 사람들이 안에서 일을 하는가? 어떤 의미에서 사회적 상징의 역할을 하는가? 개인적인 상징으로 작동하는가? 보존에서 이런 기능은 여러 관점에서 생각될 수 있다.

체계적인 관점에서 보전은 세 가지 종류의 이해관계와 연관이 있으며, 이들은 서로 밀접하게 관련되어 있다. (⋯) 하나는 정치적 이해관계이다. (⋯)

둘째는 경제적 측면의 이해관계로, 이는 어느 정도는 사적이고 어느 정도는 공적이다. 경제적 이해관계들은 공적 예산뿐만 아니라 민간 시장을 포함하며, 정치적 전통과 이

현대 보존 이론

넘에 따라 다양한 정도로 정치적 이해관계들과 얽혀 있다.

세번째는 문화적인 것으로, 이는 문화 활동을 다루는 '분야'의 이해관계로 정의된다. (…) 보전 작업은 주로 문화적 이해관계들과 관련되어 있지만, 또한 지속적으로 정치적이고 경제적인 이해관계들과 연결되어야 한다.[17]

이런 분류는 사적 정서적 종교적 이해관계들과 같은 다른 이해관계들을 감안하진 않지만, 문화유산이 여러 방식으로 기능할 수 있기 때문에 어째서 '문화유산'이 단지 '문화적'이지만은 않은지를 보여주는 데 유용하다. 보존을 통해 수리하거나 예방할 수 있다고 여겨지는 손상조차도 기능성과 직접적으로 관련된 것으로 생각할 수 있기 때문에, 보존 처리의 수행 여부와 방법은 그 대상이 수행하는 모든 가능한 기능들을 고려한 후에 결정하는 것이 좋다. 우르바니는 다음과 같이 제시했다.

우리는 오직 그 물품이나 유물이 가지고 있는 고유한 기능의 관점에서만 그것들의 보존 상태를 정확하게 평가할 수 있다.[18]

'가치주도적 보존(value-led conservation)'은 보존의 기능적 관점과 밀접하게 관련된 현대 보존 이론의 또 다른 형태이다. 이 경우에 지침이 되는 기준은 의미도 기능도 아닌, 사람들이 특정 대상에 부여하는 가치의 집합이다. 가치주도적 보존은 게티 보존연구소(Getty Conservation Institute)와 연관된 여러 저자들에 의해 강조되었으며, 그들의 고찰은 단지 흥미로울 뿐만 아니라 상당한 수준의 내적 일관성도 가지고 있다. 2000년 게티 보존연구소에서는 『가치와 문화유산 보존(Values and Heritage

Conservation)』[19]을 출간했는데, 이는 현대적 관점이 충실하게 표현된 보고서이다. 뒤이어 2002년에는 『문화유산의 가치 평가 (Assessing the Values of Cultural Heritage)』[20]가 출간되었고, 여기에선 문화유산의 가치에 관한 몇몇 접근법을 전문적인 어조로 설명했다. 가치주도적 보존의 핵심 개념은, 보존 의사 결정이 관련된 모든 당사자 간에서 균형을 이루기 위해 다양한 사람들이 대상에 두는 가치의 분석에 기반해야 한다는 것이다.

예전에 보존은 전공자들과 전문가들로 구성된, 비교적 자율적이고 폐쇄적인 분야였다. 미술사학자들, 그리고 고고학자들과 함께 이 전문가들은 무엇이 중요한지를 결정했다. (⋯) 이 전공자들에게 결정권이 있다는 것을 그 작업에 자금을 지원한 사람들은 암묵적으로 인정했지만, (⋯) 새로운 단체들이 유산의 창작과 관리에 관여하게 되었다. 이러한 시민 단체(일부는 관광 및 경제 분야의 전문가들이며, 다른 일부는 지역 사회의 이익을 옹호함)는 그들 자신의 기준과 의견을 가지고 왔다. (⋯)
　　그럼에도 불구하고 민주화는 바람직한 발전이며 이러한 발전은 유산 분야를 변화시켰다. (⋯) 전문가들의 의견은 신념으로 받아들여지지 않으며, 유산에 관한 결정은 다양한 이해관계자들이 자신들 각자의 가치를 가져오는 복잡한 협상으로 인식된다.[21]

가치의 개념은 극도로 광범위해서, 가치주도적 보존은 쉬운 일이 아니다. 몇 가지 흥미로운 분류학적 시도뿐만 아니라 통계적 경제적 관점과 과학적 접근까지, 매우 다양한 관점에서 가치를 정량화하려는 시도가 있었다. 하지만 이런 접근 방식은 객관적

　　　　　　　　현대 보존 이론

이고 과학적인 방법에 기반하기 때문에 4장과 5장에서 설명한 몇 가지 문제들로 인해 비난받는 듯하다. 사실 가치주도적 보존이 주목받을 만한 이유는, 가치의 정확한, 수치적 평가를 허용하기 때문이 아니라 가치에 대한 개념이 광범위한 보존 윤리 문제에 적용 가능하기 때문이다.

기능적 그리고 가치주도적 보존 둘 다 전적으로 현대적인데, 고전적인 진실의 개념을 유용성과 가치의 개념으로 대체하기 때문이다. 둘은 서로 다른 방법으로 대상을 사용하고 평가하는 주체에 의존한다. 고전 이론은 유용성과 가치의 개념이 진실에 기초하지 않기 때문에 공식적으로 두 개념을 무시한다. 이런 무관심의 가장 명확한 표현 중 한 예를 체사레 브란디의 『보존 이론』에서 찾을 수 있다.

> (…) 그러나 몇몇 예술 작품이 구조적으로 기능적인 목적을 가졌을지라도(건축물이라든가, 소위 응용미술이라고 불리는 대상), 기능적 특성의 재건은 궁극적으로 복원의 부차적 또는 부수적인 측면에 불과할 것이다.[22]

사실 기능과 가치는 밀접하게 연관된 개념으로, 애슈워스(G. Ashworth)를 포함한 연구진이 말한 것처럼 "대상에 가치를 부여하는 것은 그것들[대상]이 제공하는 유용성이다."[23] 따라서 가치는 특정 기능을 수행하는 대상의 능력에 직접적으로 관련될 것이다. 그리고 실제로 보존 이론의 담론 내에서 가치주도적 보존과 기능적 보존은 그 근거와 원칙이 매우 유사하다. 이들의 차이점은 대부분 용어의 문제이다. 상징적인 가치를 띤 대상은 상징적인 기능을, 그리고 경제적인 가치를 띤 대상은 경제적인 기능을 수행한다. 만일 어떤 대상이 역사적이나 예술적인 가

치가 있다고 한다면, 이는 그 대상이 역사적이나 예술적인 기능을 수행하기 때문이다. 대부분의 경우에 두 개념은 상호교환 가능하다. '의미'의 개념 또한 상당히 쉽게 대체될 수 있다. 예술적 가치가 있는 대상은 예술적 의미가 있고 경제적 기능을 수행하는 대상은 경제적 의미가 있다.[24]

이제 의미, 가치, 기능의 개념을 중심으로 발전된 이론이 서로 유사한 결론을 가진다는 것은 놀라운 일이 아니다. 보존은 흔히 다른 기능이나 가치를 감소시키는 대가로, 대상이 가지고 있는 가능한 기능 또는 가치의 일부를 증대시키기 때문이다. 역사적인 건물을 복원하는 중에 현대식 냉방 시스템을 설치한다면 사람들이 그 건물에 거주하기에는 더 편리해지지만, 건물 원래의 부분 중 일부를 변경해야 하거나 몇몇 장소에 설치된 단열관이 눈에 띌 수도 있다. 이런 상황에서, 그 건물의 편리한 주거로서의 유용성(그것이 편리한 주거로서 기능하는 능력, 그것의 기능적 의미, 그것의 기능적 가치)은 향상되지만, 그 건물의 역사적 증거로서의 유용성(역사적 증거로서 기능하는 그것의 능력, 그것의 역사적 가치, 그것의 역사적 의미)은 떨어진다. 마찬가지로, 십구세기 후반에 사회적 저항 중에 발생한 화재로 표면이 벗겨지고 일부가 소실된 그림은 이전의 상태로 복원될 수 있으며, 그에 따라 그림의 예술적 가치나 의미가 증가할 수 있고, 이전보다 예술적 기능을 더 잘 수행할 수도 있을 것이다. 하지만, 이전에 손상을 일으킨 저항의 증거로서 그 그림이 가졌던 의미나 그 역사적 가치, 역사적 기록으로서의 기능은 현저하게 떨어질 것이다. 어느 때든 이런 주제에 대한 최종 결정은 가치나 의미, 기능 개념의 사용 여부와 관계없이 타협과 협상, 대화의 결과물이어야 한다.

　　　　　　　　　　　　현대 보존 이론

8 지속 가능한 보존

일단 보존이 수행되는 이유를 알게 되면 그것이 어떻게 수행되어야 하는가에 대한 질문이 생긴다. 보존의 주요 목표를 어떻게 가장 유익한 방식으로 달성할 수 있을까? 현대 이론은 전체 과정에서 주체와의 관련성을 강조하기에, 직관적인 대답은 단순히 가장 영향받는 주체가 결정하는 대로 하는 것일 수 있다. 하지만 거기에는 또한 고려해야 하는 다른 사용자, 즉 우리의 후손들이 있기 때문에 상황은 그렇게 단순하지 않다. 그들의 이익을 대비하기 위해서 지속 가능성 (sustainability)의 원칙이 발전해 왔고, 이는 실제 현대 보존 이론의 기초를 이루는 중요한 개념이 되었다. 현대 보존 윤리에서 보존가에게 (9장에서 언급될) 과도한 처리를 피하라고 요구하는 것은, 이 지속 가능성의 개념 때문이다.

가역성에 대한 비판

보존가는 의사, 컴퓨터 프로그램 설계자, 또는 택시 운전사만큼이나 완벽하지 않다. 보존 처리는 부실하게 계획되고 전개될 수 있으며, 그 처리가 끝난 직후 실제로 대상의 재료 구성 요소를 손상시킬 수 있는데, 이는 바로 명백하게 드러날 수도 있고 그렇지 않을 수도 있다. 게다가 보존 처리는 그 실행의 이유가 되는 사람들에게 불쾌감을 줄 수 있다. 즉, 그들의 취향이나 믿음에 상반될 수도 있고, 마르티네스 후스티시아(Martínez Justicia)가 미하일 바흐친(Mikhail Bakhtin)에게 빌린 개념에 따르면, 그들의 기대 지평[1]을 넘어설 수도 있다. 가령 일라리아 델 카레토(Ilaria del Carreto) 무덤의 클리닝이 제임스 벡에게 불쾌감을 줬듯, 스페인 사군토에 있는 로마 극장(Teatro romano de Sagunto)을 복원한 것은 많은 사람들에게 불쾌감을 줬다. 마찬가지로, 정복자 메흐메트가 1453년 콘스탄티노폴리스에 입성한

후 아야소피아(Ayasofya)에 추가되었던 이슬람의 상징들이 지금 제거된다면 많은 이들의 개인적인 선호는 침해될 것이다. 이 경우에 그들이 원래의 건물에 추가된 것이 확실하다 하더라도 말이다.

과학은 불쾌해하는 사용자들에게 과학적 근거를 이유로 그러한 '침해'를 받아들이기 쉽게 만드는 권한을 제외한다면, 취향, 신념, 선호, 기대와 연관된 결정과는 거의 관계가 없다. 그러나 과학은 보다 능률적인 보존 기술을 개발하는 데 협력할 수 있기 때문에 기술적인 결정에서 중요한 역할을 한다. 그럼에도 보존 및 다른 여러 활동과 마찬가지로 과학도 완벽하지는 않기 때문에, 과학에 의존하는 것도 완전한 해결책은 아니다. 현실은 너무 복잡해서 완전히 이해할 수 없으며, 기기는 적절한 양을 측정하는 데 필요한 정밀도가 떨어질 수 있다. 그리고 가설은 현실과 직면했을 때 틀릴 수도 있다.

잘못된 가설의 매우 적절한 사례는 실제 대상들이 실질적으로 아레니우스식(Arrhenius equation)을 따른다는 생각이다. 이는 유감스러운 일인데, 이 가설은 모든 가속 노화 실험의 이론적인 핵심에 있고, 가속 노화 실험은 재료의 반응에 관한 과학적 예측의 핵심에 있기 때문이다. 토라카는 다음과 같이 말했다.

> 과학자가 보존 처리를 제안하고 그 처리의 신뢰성과 내구성을 보장할 때, (최상의 경우에) 그는 의식적으로 허세를 부리고 있거나 경험의 부족에 의한 망상으로 고통받고 있는 것이다.[2]

따라서 재료가 실시간 노화 실험을 거치지 않는 한, 과학자들은 그 재료가 특정한 방식으로 노화될 것이라고 보장할 수 없다. 그

현대 보존 이론

결과는 과학자들이 '망상으로 고통받거나', '허풍을 떨거나' 혹은 잠정적인 방식으로 가속 노화 실험을 해석한다는 것이다. 그런데 의식적으로든 무의식적으로든 보존가들은 실시간 노화 실험을 거치지 않은 재료를 사용할 때 위험을 무릅쓴다. 사실 다른 여러 활동처럼 대부분의 보존 활동에는 일종의 위험이 수반되는데, 대상의 재료가 손상되거나 대상이 얻은 의미가 훼손되는 경우도 있다. 보존 활동의 오류 가능성에 대한 인식은 많은 보존가들이 가역적(可逆的) 처리에 대한 필요성을 강조하는 충분한 이유가 된다.

가역성은 명확하지 않은 개념이다. 이는 보존 문헌에 빈번하게 등장하고, 실제 많은 보존가들의 머릿속에 존재하지만 정의하기는 쉽지 않다. 아주 기본적인 측면에서 가역성은 대상을 처리하기 전의 상태로 되돌리는 것이 가능해야 한다는 윤리적 원칙으로 설명될 수 있다. 만약 보존가가 보호층으로서 덧바른 바니시가 불안정하여 결합체를 손상시킨다면, 그 바니시를 안전하게 제거하는 것이 가능해야 한다. 또는 고대 그리스 및 로마시대의 조각상에 분실되었던 손가락이 추가된 경우, 어떤 이유 때문이든 원래의 조각상에서 그것을 분리하는 쪽이 선호된다면 그것이 가능해야 한다.

가역성은 보존 전문가들과 보존 대상의 사용자들 모두에게 다양한 이점이 있다. 보존 전문가들에게는 위험과 책임을 덜어주고, 보존 대상의 사용자들에게는 자신들이 가장 선호하는 바에 따라서 대상의 형태를 바꾸는 것이 이론적으로 가능하다는 것을 암시하기 때문이다.

하지만 가역성은 다소 부정적인 영향도 있다. 가역성이 클수록 책임감은 줄어든다. 보존 대상의 사용자들이 선호하게 된 어떤 것도 요구할 권한이 있다고 느끼듯, 보존가들은 처리를 되

8 지속 가능한 보존

돌릴 수 있는 한, 원하는 것은 무엇이든 할 권한이 있다고 느낄 수 있기 때문이다. 보존가와 권한이 있는 사용자들(결정권을 행사함으로써 다른 이들에게 영향을 미치는 사람들)은 다른 사용자들에 대한 책임이 거의 없으며, 자신들의 후손에 대한 책임도 거의 없다. 만약 무엇이든 잘못된다면, 그 처리를 안전하게 원상태로 되돌릴 수 있기 때문이다. 보존은 일종의 '문화 엔터테인먼트' 직업이 될 수 있으며, 이에 따라 오늘날 보존이 수행되고 이해되는 방식이 근본적으로 바뀔 수도 있을 것이다.

그럼에도 불구하고 가역성은 어려운 목표임이 증명되었기 때문에 이런 일이 발생할 가능성은 거의 없다. 과학적 관점과 보존 관점 모두에서 논의되었던 것처럼, 보존에서 완전한 가역성을 달성하는 것은 불가능하다. 물리학 법칙은 물체를 이전 상태로 되돌리는 것이 절대적으로 불가능하다는 것을 증명하며[3], 보존가의 관점에서 이 원칙과 관련하여 몇 가지 현실적인 관찰이 가능하다.

1. 모든 형태의 클리닝은 되돌릴 수 없다. 나무로 된 소년 상에서 어두워진 바니시를 제거하는 것처럼, 스웨이드 헝겊으로 대리석 조각상의 먼지를 닦는 것은 되돌릴 수 없는 과정이다. 제거된 일체의 물질을 과학적 목적을 위해 보관한다고 해도 조각상의 원래의 특성은 영원히 사라질 것이다.[4]

2. 대부분의 다공성 물질에서는 모세관 현상과 흡착 현상에 의해 사용된 재료의 완전한 제거가 불가능할 것이다.[5]

3. 보존가라면 누구나 실무 경험을 통해 알고 있으며 과학적으로 확인된 바와 같이, 수많은 재료의 물리적인 특성

현대 보존 이론

과 반응은 시간이 지나며 변화한다. 이는 많은 보존 제품의 가역성이 크게 의존하는 특징인 용해도에서 특히 그렇다. 용해도는 보통 시간이 지남에 따라 감소하며, 다양하고 특수한 환경은 특정 물질이 점차적으로 불용성이 되어 가는 속도에 영향을 미칠 수 있다. 따라서 어떤 물질이 미래에 실제로 제거 가능할 정도로 충분한 용해성있는 상태를 유지할지 여부를 아는 것은 불가능하다.

4. 어떤 재료가 영원히 용해 가능한 상태로 남아 있더라도, 그것의 존재만으로도 여전히 처리된 대상의 재료에 되돌릴 수 없는 화학적 영향을 미칠 것이다. 가역적인 보호용 바니시를 칠하면 종이는 잠재적인 표면 마모로부터 보호된다. 하지만, 시간이 지남에 따라 바니시에 닿은 셀룰로오스 분자는 바니시 내의 화학 물질에 의해 다른 방식으로 변화될 수 있다. 바니시층은 또한 그 종이가 자유롭게 움직이는 것을 방지할 가능성이 있어서, 주변의 상대습도가 오르내리며 종이를 둥글게 접히도록 하기 쉽다. 결국 이 둥글게 접힌 상태는 종이의 내구력에 영향을 줄 수 있다. 종이의 일부가 보호 유리와 같은 인접한 재료에 닿을 수 있고, 이는 그 부분에 수분이 응결될 가능성을 높이고 종이의 국부적인 변경을 가속화한다. 여기서 강조되어야 할 점은 나중에 바니시가 안전하게 완전히 제거될 수 있을지라도 이런 모든 변경은 되돌릴 수 없다는 것이다. 이상적으로 가역적 보존 처리는 이후에 처리를 '되돌린다'고 하더라도 대상에 돌이킬 수 없는 영향을 남긴다.

이런 실질적인 이유 때문에 보존 이론 안에서 가역성의 위치는 상당히 바뀌었다. '기본 원칙'[6] '기본 신조'[7] 또는 심지어 모든 보존 처리의 '신성한 교리'[8]에서 '망상'[9] '유령'[10] 또는 '신화'[11], 즉 일종의 '성배(聖杯)'[12]가 되었다. 진정한 가역성을 달성할 수 없을지도 모른다는 인식은 가역성 원칙의 축소판인 '제거 가능성(removability)'[13] 또는 '재처리 가능성(retreatability)'[14] 같은 대안적이고 덜 엄격한 개념들의 발전으로 이어졌다. '제거 가능성'은 재료가 접촉하는 대상에 영향을 미칠 수 있으며, 그 재료가 제거된 후에도 그러한 영향은 완전히 사라지지 않음을 인정한다. '재처리 가능성'은 더욱 완화된 개념으로, 주어진 처리가 미래의 처리를 불가능하게 만들지 않도록 요구한다.

이러한 비판에도 불구하고 가역성은 필수적이거나 절대적인 개념으로 이해하지 않는 한 이는 여전히 유효한 개념이다. 오히려 그것은 부사가 수식하는 형용사로 사용될 때 더 유용하다. 즉 '가역적인' 처리 같은 것은 없지만, 현대의 일반적인 처리와 비교했을 때 '상당히 가역적인', '약간 가역적인' 또는 '매우 가역적인' 등과 같은 처리가 있다. 가역성은 필수조건이 아니며(필수조건이 될 수 없으며), 실은 일종의 보너스이며, 모든 보존 처리에 추가되는 가치로서 보존 처리의 전체적인 질을 높여 준다. 그것은 추구되어야 하지만 어떤 희생을 치르고서라도 따라야 하는 것은 아니다. 스미스(R. D. Smith)가 제시했듯이, "전문적 판단이 가역성의 철학을 대체할 때가 왔다."[15]

최소 개입

어떤 의미에서는, 제거 가능성과 재처리 가능성 개념은 가역성이 이룰 수 없는 목표라는 것을 미묘하게 인정하는 것이다. '최소 개입'(어떤 보존 처리도 최소한으로 유지되어야 한다는 원

　　　　　　　　　　현대 보존 이론

칙)의 개념은 처음에는 이와 동일한 방향으로 한 단계 더 발전하는 것이라 볼 수 있다. 하지만 이 마지막 단계는 마침내 최소 개입을 가역성의 초기 개념과 정반대되는 지점으로 가져간다. 만약에 보존이 실제로 가역적이라면 처리를 최소한으로 유지할 필요가 거의 없을 것이기 때문이다. 마찬가지로, 진정 최소의 개입이 가능할 때마다, 다시 말해서 개입이 전혀 발생되지 않을 때, 가역성에 대한 걱정은 존재하지 않는다. 따라서 최소 개입 개념은 가역성 개념의 실패를 바탕으로 번성한다고 할 수 있다.

최소 개입 원칙은 다양한 이유 때문에 흥미로운데, 가장 중요한 이유는 그것이 상대성의 의미를 도입하기 때문일 것이다. 엄밀히 말하자면, 이 원칙이 요구하는 '최소' 보존 개입은 어떤 식으로든 대상의 진화를 수정하지 않고 대상을 그대로 두는 것이다.

이는 온갖 보존 처리의 종말을 의미할 것이다. 분명한 것은 최소 개입의 원칙이 처리 자체의 목표에 관련된 것으로 이해되어야 한다는 점이다. 케이플이 말했듯이, "최소 개입이 가진 문제는 그것이 완성된 진술이 아니라는 것이다. 최소 개입은 무엇을 달성하기 위한 것인가."[16] 모든 처리가 결과적으로 영향을 미친다면 '최소 개입'은 최소일 수 없는 것이 사실이다. 따라서 이 원칙은 보존 처리가 그 목표를 달성하는 데 요구되는 최소 개입으로 구성되어야 한다는 것으로 요약될 수 있다. 이는 근본적인 질문을 야기한다. 왜 어떤 것은 보존 및 또는 복원되는가. 이 질문에 답할 경우에만 이 '최소 개입' 개념이 유용해질 수 있다. 예를 들어서, 작은 대리석 조각상을 복원하는 데 요구되는 최소 개입은 경우에 따라 상당히 달라질 수 있다. 만약 그 조각상이 가정집에 있는 장식품이라면, 그 복원은 그 조각상에 발생한 모든 손상을 수리하기 위해서, 또는 단순히 그것을 '보기 좋게' 만들

　　　　　　　　8 지속 가능한 보존

기 위해서 이루어질 수 있다. 이 목적을 달성하기 위한 최소 개입은 철저한 표면 클리닝, 소실된 부분의 완성, 또 어쩌면 표면에 바니시를 바르고 광택을 내는 것으로 이루어질 수 있다. 그 조각상이 대학 실험실에서 연구될 고고학적 발견물이라면, 개입의 주된 목적은 역사적 증거로서 그 조각상의 의미를 강화하는 것이 된다. 따라서 이 목표를 이루기 위해 필요한 최소 개입은 앞의 경우와는 아주 다를 것이다. 클리닝은 매우 부드럽게 이루어지고, 어떠한 바니시도 그 조각상에 칠해지지 않을 것이다. 재료 분석 전에는 새로운 부분이 추가되지 않을 가능성이 높다. 그러므로 동일한 대상에 대해 서로 다른 여러 '최소 개입'이 있을 수 있으며, 이런 개입의 목적이 여기서 핵심적인 개념이다.

　가역성과 최소 개입의 원칙은 어떤 면에서는 반대지만, 그 둘은 공통의 목표를 추구하는 것처럼 보인다. 그들은 동일한 문제에 대한 다른 접근 방식이며 유사한 이유로 만들어졌기 때문이다. 물론, 이런 이유 중에는 보전 효율성이 있다. 보존 처리는 내구력이 있어야 하며 실제로 대상의 보전에 기여해야 한다. 이는 가역성이라는 개념이 만들어졌을 때 단연코 최우선의 관심사였다. 하지만 최소 개입은 어떨까. 소실된 부분을 추가하는 것처럼 최소가 아닌 개입은 원본 대상의 실제 보전에 미미한 영향을 미친다. 그렇기 때문에 최소 개입의 원칙은 대상의 재료적 보전을 위해서 유용할 수도 있고 그렇지 않을 수도 있다. 그런데 이 원칙은 다른 의미에서 언제나 유용하다. 즉 대상의 불필요한 수정을 배제하며, 대상을 그대로 유지하는 데 도움이 되기 때문이다. 이 원칙은 보존가의 개입을 가능한 한 제한함으로써, 보존가의 개입이 프리들렌더(M. Friedländer)의 표현처럼 '필요악'[17]이라는 것을 암시한다.

　최소 개입 개념의 밑바탕이 되는 이런 생각은 여러 측면에

서 흥미롭다. 첫째, 이는 보존 처리가 '전부 긍정적인' 작업은 아님을 강조한다. 보존은 위험을 야기하고, 대상의 재료에 부정적인 영향을 끼친다. 그럼에도 불구하고 수행되는 이유는 긍정적인 효과가 부정적인 효과보다 훨씬 더 중요하게 여겨지기 때문이다. 다시 한번 보존을 의학에 비유하자면, 의사나 외과 의사 또한 '필요악'으로 간주될 수 있다. 왜냐하면 대부분의 의학적인 치료는 인체에 부정적이고 바람직하지 않은 부작용을 일으키기 때문이다. 보다 분명한 예를 꼽자면, 일반적으로 수술은 환자에게 인공 수면을 유도하기 위해 몇몇 화학 물질을 주입하고, 그 때문에 환자는 치유되는 데 몇 주나 걸리는 절개에 의한 즉각적인 통증을 느끼지 못한다. 어째서 대부분의 사람들이 이런 해로운 수술을 기꺼이 받아들이는 걸까. 보존이 통상 받아들여지는 것과 같은 이유로, 즉 일반적으로 이익이 손해보다 훨씬 더 크기 때문이다. 사실 최소 개입 원칙은 수술에서도 보존에서와 마찬가지로 필수적이다.

그러나 보존 대상의 쇠퇴는 질병에는 없는 긍정적 가치를 가질 수 있다. 그것은 바로 역사적 진실의 가치이다. 조각상의 부러진 팔, 폭격받은 건물, 기록보관소의 말린 양피지처럼 손상은 어떤 형태이건 대상의 역사적 진화의 결과이다. 그런 손상을 수리하는 것은 손상 자체가 전달하는 역사적 증거를 그 대상의 미래 사용자들이 사용할 수 없다는 것을 의미한다. 복원은 언제나 이런 부정적인 결과를 가져온다. 복원은 대상의 진정한 본질을 감추거나 변형시키며, 그 역사적 증거를 파괴함으로써 역사적 진실과는 반대로 작동하기 때문이다.

고전 이론에서는 복원이 진실을 위해 여러 다양한 형태로 실행된다고 여겨진다. 그 담론에 따르면 진실은 복원에 의해 회복되거나 망각의 위험에서 구제된다. 하지만 고전 이론의 관점

에서 볼 때, 어떤 미묘한 의미에서는, 최소 개입의 원칙은 그렇지 않다는 점을 인정하는 것으로 생각될 수 있다. 실제로 동어 반복 논증이 아니었다면 그 반대가 더 사실에 가까울 것이다. 보전이 대상의 자연스럽고 진정한 진화를 멈추려 시도하듯, 복원은 역사적인 증거를 파괴하거나 숨기기 때문이다. 이런 의미에서 역사적 진실(대상에 남겨진 역사의 흔적)은 복원의 희생양이며 빈번히 보전의 희생양이기도 하다. 이는 대상을 더 기능적이고, 더 가치있고, 더 의미있는 것으로 전환하기 위해 지불되는 대가이다. 최소 개입 개념은 외과 의사가 필요 이상으로 피부를 잘라내선 안 되는 것처럼 보존가도 이런 증거의 은폐나 파괴를 최소화해야 한다는 것을 상기시킨다. 이렇게 함으로써 작업의 혜택은 극대화된다.

최소 개입에서 최대 이익까지

가역성 개념과 최소 개입 개념 모두, 적절하게 활용한다면 매우 유용한 개념이다. 만약 엄격하게 적용한다면, 가역성은 너무 경직된 개념이 되고 최소 개입의 원칙은 보존 처리의 목적에 달려 있어 너무 유연할 수 있다. 가역성은 필요조건이 아니라 가능하다면 언제든지 따라야 하는 이상적인 개념이다. 최소 개입의 원칙은 보존이 특정한 이유로 수행되며 과도하게 할 필요가 없음을 떠올리게 한다. 또한 보존이 본질적으로 부정적인 영향을 미친다는 사실을 조용히 상기시킨다.

고전적인, 진실 기반의 이론이 가진 주된 결함은 보존을 항상 진실 시행 작업으로 생각한다는 것이다. 하지만 대상이 가진 진실의 일부를 보존하거나 복원하는 것은 그 작업이 과학을 위해 이루어졌을 때조차 다른 특징이 희생될 수 있음을 의미한다. 예를 들어, 매장지를 발굴하고 보존 작업을 통해서 발견물을 처

현대 보존 이론

리하는 것은 시체의 실제 역사를 상당히 바꿔 놓는다(시체는 진실과 지식을 위한다는 명목하에 과학자들의 연구 목적 또는 방문객들의 관람을 위해 유리 진열장에 전시될 수도 있다).

현대 보존 이론은 이러한 결함에 시달리지 않는다. 진실이 보존의 최종 목표가 아님을 인정함으로써 이 이론적 문제를 극복한다. 보존은 개개인의 특정한 요구를 만족시키기 위해 실행된다. 대상은 특정한 의미(사회적 정서적 과학적 의미)를 한층 잘 전달하기 위해, 특정한 상징적 기능을 더 잘 이행하고 또 그 가치를 끌어올리기 위해 수정된다. 물론 어떤 경우에는, '진실'이라는 개념(선호되는 의미에서의)이 몇몇 사용자들에게 가치 있을지도 모르나, 유일하게 고려되어야 할 가치도 아니고 심지어 가장 중요한 가치도 아니다. 그보다, 진실은 그 최종 목표가 현재와 미래의 이해관계자들의 만족인 공식의 다양한 요인들 중의 하나이다. 그 공식에는 진실에 대한 '의무'는 없다.[18] 진실은 이해관계자들이 원할 때, 그리고 원하기 때문에 요구되며 그 것이 반드시 이론적으로 윤리적 의무이기 때문에 요구되는 것은 아니다.

보존을 비용 편익 관점에서 생각해 볼 수도 있다. 보존에는 유형의 비용과 무형의 비용이 있다. 대상의 복원은 일부 자원이 다른 목적(신호등 설치, 새로운 의료 기기 구매 등)에 사용되지 않으리라는 것을 의미한다. 일부 사람들은 이 대상에 한동안 접근할 수 없을 것이며, 이는 결국 간접적으로 경제적인 결과를 초래할 수 있다. 그 대상이 관광 명소일 경우에 더욱 그렇다. 이런 비용은 숫자로 정확히 표현할 수 있기 때문에 평가하기가 상당히 쉽다. 하지만 보존에는 무형의 정보 전달 비용이 있다.

앞서 설명했던 것과 같이, 대상이 보존 및 또는 복원될 때마다 역사적 증거 중 일부가 손상되거나 파괴될 수 있다. 따라서

　　　　　　　　　　8 지속 가능한 보존

그 대상이 가진 가독성의 범위(즉, 가능한 의미의 범위)는 줄어들 것이다. 이런 상징적 또는 증거적 비용은 평가하기가 더 어렵지만 여전히 실재하며 참작되어야만 한다. 물론, 의미는 주관적인 현상이고 각 개인이나 단체의 구성원들은 하나의 대상을 매우 다른 방식으로 해석할 수 있다. 서양의 수집가들은 니콜라에 차우셰스쿠(Nicolae Ceauşescu) 대통령 동상이 소장하거나 판매하기에 인기있는 작품일 수 있기 때문에 그 동상의 구입을 높이 평가할 수 있다. 하지만 많은 루마니아 사람들에게 차우셰스쿠 동상은 다른 의미를 전달한다(차우셰스쿠 정권이 무너졌을 때, 그의 동상들 대부분이 그 의미 때문에 파괴되거나 원래의 위치에서 제거되었다). 마찬가지로, 대다수의 사람들은 '적당히 오래되어' 보이는 것보다 오래된 그림을 선호하며, 미묘하게 고풍스러워 보이는 것보다 골동품을 선호한다. 한편 다른 사람들(역사학자나 고고학자 같은)은 손상된 상태 그대로의 물건들을 보는 것을 선호한다. 이런 오래된 물건들은 복원을 통해서 시대를 초월한 미적 화려함을 전할 수도 있고, 보전을 통해서 고풍스러움 또는 파괴의 의미까지도 전달할 수 있다. 실제 보존에서는 보전과 복원의 조합이 적용된다. 모든 경우에 대상이 가진 어떤 의미들은 우세해지고, 이 때문에 그 대상이 그밖의 의미를 전달할 가능성을 방해받거나 완전히 불가능해지는 경우가 많다. 특히 복원 작업에서 그렇지만, 많은 보전 작업에도 이런 효과가 있다. 따라서, 보존 작업은 중요한 정보 전달의 비용을 초래할 수 있다.

비용 편익 분석 비교를 계속하기 위해, 가장 좋은 보존 작업이란 대부분의 사람들에게 가장 큰 만족을 주는 것임을 짚고 넘어가야 한다. 보존가나 의사 결정자들은 자신들의 관점만이 유의미한 것처럼 일할 수 없다. 그들의 관점이 적절한 이유는 그

들이 다른 이들보다 보존 대상을 더 잘 이해하도록 교육받았기 때문이지만, 그 관점이 대표적으로 여겨질 이유는 없으며, 사실 그들의 관점이 대표적이지 않은 이유 중 하나이다. 다양한 사람이 동일한 대상에 두는 의미, 기능, 가치가 여러 개일 가능성을 인정하려는 노력은 다른 사람의 관점도 포함하도록 더욱 확장되어야 한다. 칸트의 정언명령(Kategorischer Imperativ)[19]은 보존에서 유용하지 않을 수 있다. 의사결정자에게 좋은 것이 대상의 다른 **사용자들**에게는 그렇지 않을 수 있기 때문에 선의만으로는 충분하지 않을 수 있다. 보존은 영향받는 사람들이 후회하거나 괴로워하거나 단순히 '용인'해서는 안 되며, 도리어 가능한 많은 사람들이 칭찬하고, 즐기고, 존중해야 한다. 보존은 강요되어서는 안되고 합의되어야 한다.

지속 가능성의 원칙

현대 보존 이론은 현재의 민주주의적 서사를 중심으로 발전되었는데, 그렇지 않았다면 대중에게 전혀 받아들여지지 않았을 것이다. 한편으로 현대 보존 이론은 다른 현대적인 개념 도구인 '지속 가능성'에도 의존한다. 일반적으로 '지속 가능성'이라는 용어는 경제적이고 생태학적인 울림이 있지만, 보존에서도 지속 가능성의 유용성이 인정되었다. 많은 저자들이 보존 처리의 경제적인 지속 가능성을 요구해 왔는데[20], 이러한 종류의 지속 가능성은 대부분의 보존 대상에는 적용될 수 없으며 대중적 매력이 강한 대상의 경우에만 가능하다. 그런데 더 흥미로운 접근법은 대상을 가치있는 것으로 바꾸는 대상의 특성, 즉 대상의 의의에 지속 가능성의 개념을 적용하는 것이다. 이 개념은 여러 저자들에 의해 채택되고 사용되며 옹호되어 왔다.[21] 스태니포스는

다음과 같이 그것의 원칙과 관련성을 요약했다.

> 지속 가능성은 단지 보존뿐만 아니라 미래를 위한 열쇠
> 중 하나이다. 지속 가능한 개발에 대한 브룬틀란(G. H.
> Brundtland)의 정의는 '미래 세대가 자신의 필요를 충족시
> 킬 수 있는 능력을 손상시키지 않으면서 현재의 필요를 충
> 족시키는 개발'이며, 이는 미래 세대에게 최대한의 의의를
> 전달하려는 문화유산 보존의 목표에 반영된다.[22]

이런 형태의 지속 가능성은 아주 흥미로운데, 주요한 관련성이
있지만 간과될 수 있는 요인인 미래 사용자들을 현대 보존 이론
으로 가져오기 때문이다. 대상이 수정될 때마다 그 대상의 가능
한 의미 중 일부는 강화되는 데 반하여 다른 의미들은 영구적으
로 제한된다. 보존에서의 지속 가능성 원칙은 결정을 내릴 때 미
래 사용자들을 고려하라고 명령한다. 대상은 다양한 수준에서
활용될 수 있는 '의미의 원천'으로 여겨진다. 만약 보존에서 현
재의 사용자들만을 고려한다면, 급진적 주관주의가 제안하는 것
처럼 원하는 만큼 자유로운 방식으로 대상을 바꾸는 것이 지극
히 자연스러울 것이다. 지속 가능성의 개념이 없다면 현대 보존
이론은 민주적으로 합의하는 한 '무엇이든 하는' 일종의 '민주적
인 급진적 상호주관주의'가 될 것이다. 결국 그 대상은 단지 원
작의 작은 핵심만 남을 때까지 반복적으로 덧붙여지고 다시 만
들어질 수 있다.

만약 보존이 현재 이해되는 방식에서 그런 급진적인 변화
가 일어난다면, 지속 가능하지 않은 '보존' 작업이 기준이 될 것
이며, 우연히 다른 의미를 선호하게 될 미래 사용자들을 위한 대
상의 유용성은 극단적으로 줄어들 것이다. 이는 전혀 불가능한

현대 보존 이론

시나리오가 아니다. 지속 가능하지 않은 보존은 실제로 십구세기까지 기준이 되었으며 변화하는 취향과 요구가 당연하게 받아들여졌다. 후기 고딕 양식의 성녀 루치아가 후기 고딕 양식의 성녀 세실리아로, 그리고 다시 십구세기 양식의 성녀 세실리아로 바뀌었듯, 교회는 모스크로, 모스크는 교회로 바뀔 수 있다. 그리고 우리가 그것을 깨닫든 깨닫지 못하든 간에, 우리는 그런 동일한 방침에서 멀리 벗어나 있지 않다. 반은 로마 양식이고 반은 신고전주의 양식인 〈랜스다운 헤라클레스〉가 막대하게 손상된 로마 양식의 〈헤라클레스〉로 바뀐 것처럼, 십구세기 성녀 세실리아는 이십세기 후반에 십오세기 고딕 양식의 성녀 루치아로 다시 개조되었다. 지속 가능성의 원칙은 보존가들, 의사 결정자들, 그리고 사용자들 모두를 향한 경고이다. 이는 미래 사용자들이 상징적이고 의미있는 방식으로 기능하는 대상의 능력을 빼앗기지 않도록, 그들에게 대상을 남용하지 말 것을 요구한다. 지속 가능성 원칙의 요구는 다음과 같다.

> 유물이 변화하는 역사적 맥락의 일부임을 인식하는 사학자들이 되기 위해서 (⋯) 그들은 또한 미래의 세대가 다른 태도를 가질 수 있다는 것을 이해해야만 한다.[23]

보존에서의 지속 가능성은 가역성이나 최소 개입과 유사하지만, 미래의 사용과 사용자들을 고려해야 한다고 보다 명확하게 인정하기 때문에 더 완전한 개념이다. 그것은 미래의 사용자들이 불평하거나 자신들의 의견을 말할 수 없다는 사실에서 파생될 수 있는 협상 개념의 남용을 방지하며 현대 보존 이론에 장기적 합목적성을 부여한다.

이 문제는 보존 전문가들에게 매우 중요한데, 아직 사용자

가 되지 않은 사용자들을 대변해야 하는 사람은 전문가들일 것이기 때문이다. 이 크고 숭내한 책임은 보존이 왜 그렇게 흥미롭고 매력적인 활동인지, 즉 사회적 인정을 받을 만하고 실무자들이 최고의 교육을 받을 것을 요구하는 활동인지에 대한 이유 중하나이다.

> 상징적이고 무형적인 지속 가능성은 오직 신중함과 절제로 이어질 수 있다. 여기서는 이런 주요 개념 간의 대화적 관계가 핵심이다. 현대 보존 이론이 필요로 하는 '협상'에는 미래 사용자들이 참여해야 하며, 아마도 전문가들이 그들을 대변해야만 할 것이다. 물론 쉬운 일은 아니지만 확실히 매력적인 일이다.[24]

확실히 사람들은 적응할 시간이 주어진다면 거의 모든 상징에 익숙해질 수도 있다. 〈밀로의 비너스〉나 〈사모트라케의 니케〉는 매우 좋은 예인데, 그것들의 막대한 손상이 예술성을 지닌 특징으로 인식되기 때문이다. 피사의 사탑도 마찬가지이다. 기술적으로 가능할지라도 아무도 그 탑이 원래의 상태(즉 수직 상태)로 복원되기를 원하지 않을 것이다. 마찬가지로, 손상된 상징적 대상은 그러한 새로운 상태에서도 계속 상징성을 띨 수 있다. 이런 사실은 보존 자체의 존재 이유에 대해 의문을 불러일으킬 수 있다. 코스그로브와 함께 우리는 보존을 '그렇게 심각하게' 받아들여야 하는지 질문을 받을 수도 있다.

하지만 보존이 궁극적으로 성취하려는 것이 무엇인지 생각한다면 대답은 상당히 간단하다. 그것은 대상 사용자의 만족이다. 보존은 매우 진지하게 받아들여져야 하는데, 그렇지 않을 경우 심각하게 영향받을 사람들이 있기 때문이다.

현대 보존 이론

단순해 보이지만, 이 생각은 현대 보존 윤리의 전부와 보존가에게 방대한 종류의 지식과 기술을 요구하는 보존 활동의 복잡성을 요약한다. 보존가는 암묵적이고 명시적인 충분한 기술적 지식과 확고한 과학적 예술적 역사적 교육 및 훌륭한 의사소통 기술을 갖춰야 한다. 나아가 이 모든 것들은 현재 사회 전반의 요구 및 감정을 지속적으로 파악하는 능력과 우리가 현재 돌보고 있는 대상에서 후손들이 무엇을 기대할지를 상상하는 능력으로 보완되어야 한다. 더욱 어려운 점은, 보존가들이 자신들의 의견을 내세우지 말아야 할 때를 알 만큼 충분히 현명해야 한다는 것이다.

9 이론에서 실천으로: 상식의 혁명

이전 장에서 설명한 윤리적 원칙들은 보존에서 결정을 내릴 때 중요한 결과를 가져올 수 있다. 이 장에서는 식별 가능한 복원의 필요성이나 소위 '단일 관리 기준'과 같은 원칙들 중 일부를 간략하게 논의하려 한다. 현대 보존 이론은 유연한 기준을 적용하며, 주체의 요구에 응하기 위해 스스로를 적응시킨다. 하지만 이것들은 측정될 수 있는 요인이 아니기 때문에 중요한 결정을 내릴 때 이 이론은 어느 정도 남용될 수 있다. 이런 윤리적 남용의 범위는 독창적인(천재성과 관련있는), 증거에 의거한, 또는 선동적인 보존을 포함한다. 이런 남용을 방지하기 위해 권한은 신중하고 지적으로 행사되어야 하며, 요인들은 정직하고 정확하게 평가되어야 한다. 이를 적절하게 하기 위해서는 어떤 이론도, 어떤 책도, 어떤 교리문답도 훌륭하고 오래된 상식을 대체할 수 없다. 어떤 형태로든 현대 보존 이론은 아마도 상식의 혁명에 지나지 않을 것이다.

식별 가능한 복원

현대 윤리는 모든 것을 바꾸려 하지 않는다. 그것은 단지 대상 자체에서 그 대상이 유용한 (그리고 앞으로 유용할) 사람들 쪽으로 관심을 돌리도록 제안한다. 이 범주에는 보존가와 틀에 박히지 않은 방법으로 작품을 감상하도록 교육받은 다른 전문가들이 포함된다. 또한 여기서 전통적 의미에서의 진실 개념이 반드시 지배적이라 예상되지는 않는다.

이는 보존가에게 거짓말할 권한이 있다는 의미는 아니다. '거짓말을 하지 말지어다(Thou shalt not lie)'는 이 책에서 다루는 범위를 훨씬 넘어서는 원칙이다. 예를 들어 처리 비용의 견적은 필요 이상으로 비싸선 안 되고, 보고서는 사실에 충실해야 하며, 분석에 대한 해석은 정직해야 하는 것이 당연히 여겨진다. 이런 문제 및 다른 비슷한 문제들은 보존 윤리에 속한 게 이니라 일반 윤리의 일부이며 이는 당연하게 받아들여져야 한다.

그럼에도 불구하고, 고전적인 보존이론가들의 견해가 분명하게 보여주듯, 이 원칙이 보존 실무의 다른 측면에서 구현되는 방식은 논쟁의 여지가 있다. 비올레 르 뒤크의 노트르담대성당 복원은 기만적이었는가. 만약 누군가가 그렇다고 말했다면 아마도 그는 모욕을 느낄 것이다. 하지만 많은 사람들이 그때나 오늘날에나 그가 기만적이었다고 믿는다. 보존가가 화재에 의해 연기로 덮인 그림을 깨끗하게 만들 때 이 보존가는 거짓말을 하는 것인가. 만약 보존가가 아주 큰 그림의 한쪽 구석에 떨어져 나간 몇 제곱센티미터의 채색층 부분을 눈에 띄지 않게 다시 칠한다면, 절차에 따라 매우 상세한 보고서를 작성했다고 하더라도 이보존가는 거짓말을 한 것인가. 더 극단적인 예를 들자면, 십구세기에 칠해진 채색층이 그 아래 존재하는 더 오래된 채색층만큼이나 진짜임에도 불구하고 십구세기의 색맞춤을 영구적으로 제거하는 것이 왜 진실을 드러내는 것으로 생각되는가. 보존가는 고전 보존 이론이나 현대 보존 이론에서 거짓말을 할 권한이 없다. 고의적인 위조는 어떤 경우에도 허용되지 않으며, 실제로 추가된 모든 부분은 정확하게 기록되어야 한다. 그러나 이런 일반적인 원칙과는 별도로, 보존 처리에서 진실이 어떻게 구현되어야 하는가에 대한 생각은 그 처리의 정직성 또는 보존가의 정직성에 대한 평판에 손상을 주지 않는 선에서 상당히 달라질 수 있다.

진실은 보존 윤리에서 핵심 논점이 아님에도 불구하고, 그렇다고 말해지곤 한다. 십칠세기 그림의 불과 삼분의 일만이 실제로 십칠세기 작품이며, 나머지는 숙련된 보존가의 작품이라는 것을 알게 된다면 대다수는 속았다고 느낄 것이고 그에 따라 보존가를 비난하고 싶을지도 모른다. 하지만 다시 말하자면, 이런 '거짓말'에 대한 책임은 보존가에게 있는 것이 아니라 그런 사

현대 보존 이론

실이 대부분의 사람들에게 유의미하다는 것을 알면서도 그 정보를 조심스럽게 숨기거나 무시한 딜러와 경매인 혹은 미술관 큐레이터에게 있다. 그런 점에서 '거짓말'은 표지에 작게 씌어진 글씨나 입구에서 판매되는 도록을 읽지 않은 관람객의 탓으로 전가될 수도 있다.(도록에는 그림이 막대한 손상을 입었으며 많은 부분이 현재의 전시 가능한 상태로 복원되었음이 분명히 명시되어 있어야 한다.) 그렇기 때문에 이십세기 고전 보존 이론에 따르면 소실에 대한 모든 보정은 반드시 가시적인 방식으로 이루어졌다. 즉 리가티노, 트라테조, 점묘법, 단일 배경색, 또는 그 부분을 오목하게 남기는 방식을 통해서 이루어졌다. 진실의 이름으로 보존가가 대상에 추가한 것들은 어떠한 경우든 대상을 단순하게 육안으로 검사하는 것만으로 원래의 부분과 구별될 수 있어야 한다.

이와 대조적으로, 현대 이론은 예술적 가치, 양식, 색상, 형태, 재료 등이 의미를 지닌 특징들이라고 강조한다. 그것들은 '진실'에 관련되어 있기 때문이 아니라 사람들에게 '의미하는' 바 때문에 가치가 있다. 현대 윤리는 이 원칙을 융통성있게 적용하기를 요구하는데, 이는 많은 경우에 기술적인 이유로 또는 대상에서 진실이나 재료 숭배가 중요한 역할을 하지 않으므로, 식별 가능한 것을 요구하는 복원 원칙이 부적절한 경우가 제법 있다는 것을 깨달았기 때문이다. 이런 관점에서 본다면, 만약 종교적 조각상의 소실 부분을 식별 가능한 방식으로 재건하는 것이 신자들에게 받아들여지지 않는다면 그렇지 않은 방식으로 처리하는 것이 옳다. 극소수의 사람들에게만 중요한 오래된 가족사진을 손상이 눈에 띄지 않도록 완전하게 만들기를 그들이 진정으로 선호한다면 그렇게 하는 것이 윤리적으로 맞는 것처럼 말이다. 대상이 어떤 의미를 가지고 있는지, 그런 의미를 어떻게

전달할 수 있는지를 가장 잘 아는 사람은 영향받는 사람들이다. 따라서 누군가 미술사, 유기화학, 또는 석재 보존 기술에 대한 얼마간의 전문 지식을 가졌다는 이유만으로 다른 관점을 강요하는 것은 윤리적으로 옳지 않을 것이다.

적응적 윤리

과학적 보존에서 결정은 객관적인 근거와 기준에 따라 내려진다. 그러므로 의미 또는 주관적인 감정이나 선호도는 결정 단계에서 아무런 역할도 해서는 안 된다. 다시 말해 특정한 선호 대상이 없어야 하며 어떠한 대상도 특별한 방법으로 처리되어서는 안 된다. 과학적 보존이 가치가 아니라 재료와 물리적 특성을 중심으로 이루어지는 탓에, 가치에 기반한 판단은 비과학적인 것으로 도외시된다. 따라서 보존된 대상 모두 똑같이 중요하게 생각되어야 하고 대상의 보존에는 '단일 기준'이 적용되어야 한다. 이 '단일 관리 기준'[1]을 적용할 때는 위대한 예술가의 걸작일지라도 유사한 기준에 따라, 그리고 저자 미상의 중요하지 않은 그림이나 1940년대에 만들어진 양철 장난감에 쏟는 것과 비슷한 관심을 가지고 취급되어야 한다.

이와 달리 현대 윤리는 훨씬 더 유연하며, 이른바 '적응적 윤리(adaptive ethics)'를 요구한다. '적응적 윤리'는 보존 처리가 매우 다양한 이유로 아주 다른 상황에서 실행될 수 있음을 인정한다. 물질적 상황(재료를 구성하는 요소나 대상의 주변 환경)은 실제로 역할을 한다. 하지만 일반적으로는 주관적인 요인들이 보존 활동의 핵심에 놓여 있기 때문에 더욱 관련이 있다. 이런 요인들은 다양하며, 최소한 다음의 두 가지 중요한 측면을 포함한다.

현대 보존 이론

1. 영향받는 사람들이 대상에 두는 의미(또는 '기능'이나 '가치').
2. 보존 처리에 자원을 할당하려는 의사 결정자의 의지.(케이플은 이 중대한 요소를 설명하기 위해 '비용 윤리'[2]라는 표현을 만들었다.)

주관적 요인들은 보존 작업에 영향을 미치는 유일한 변수는 아니지만, 윤리적이고 기술적인 의사 결정 과정에서 상존하며 기본적이기 때문에 가장 중요하다. 기능이나 자원 할당에 대한 단일 기준이 없기 때문에 주관적 요인들을 인정하는 것은 '단일 관리 기준'을 쓸모없게 만든다. 각각의 보존 처리는 특정하고 반복 불가능한 종류의 수많은 기대와 요구를 충족시키기 위해 수행되기 때문에, 거기에 단일 기준을 부과할 이유는 없다. 아마도 보존가를 책임감에서 상당히 자유롭게 해 주는 편리함을 제외한다면 말이다. 보존가가 기술적인 결정을 내릴 때 적용해야 하는 다양한 환경 변수가 있는 것처럼 사람이라는 변수도 고려해야 한다. 케이플은 반(半)현대적인 입장에서조차 다음과 같이 결론지었다.

> 어떤 단일한 윤리 개념을 따라야 하는 정도는 그 개념을 단독으로 적용할 때 판단하기 어렵다. 예를 들어서 '대상의 원형을 손상시키는 어떤 작업도 수행되어서는 안 된다'는 오디(A. Oddy)의 원칙에 따라 모든 증거를 보전하려는 욕구는 (…) 경험이 없는 보존가가 부식 생성물에 보전된 증거를 너무 걱정한 나머지 부식된 철제 작품의 클리닝을 시도할 수 없게 할 수 있다. 데싱의 보존에 대해 윤리적으로 고려해야 할 사항에 접근하는 보다 건설적인 방법은 보존가가 공개,

조사, 보전 사이에서 이루고자 하는 균형을 확인하는 것이다. (…) 그러고 나서 그것을 성취할 가장 윤리적인 방법을 모색하는 것이다.[3]

현대 윤리는 첨단 보존 기술(hi-tech conservation)이 아니라 고효율 보존(hi-efficiency conservation)을 요구한다. 막대한 자원을 한 대상의 보존에 바치는 것은 일부 대상들이 불가피하게 잊히는 것을 의미하기 때문에, 결정을 내리는 것은 어려운 일이다. 첨단 기술은 그 자체로는 가치있지 않다. 그것은 보존에 유용할 때 그리고 결국에는 보존이 수행되는 이유인 사람들에게 유용한 경우에만 가치가 있다. 미국 헌법에 대한 첨단 보전 기술에 많은 자원을 소비하는 것은 합리적일 텐데, 그 헌법이 대부분의 미국인들에게 매우 관련성이 큰 상징이기 때문이다. 그러나 모든 공식 문서들을 그와 같은 방법으로 처리하게 하는 것은 합리적이지 않을 것이다. 비록 이런 믿음을 뒷받침할 과학적인 근거는 없음에도 불구하고 말이다. 그 이유들은 주관적이며, 고전 이론에서는 이런 개념들을 무심코 언급할 수 있는 반면 현대 보존 윤리는 그 중요성을 분명하게 인정한다.

보존에서의 다른 윤리적인 문제에도 이 동일한 유연성이 적용된다. 예를 들어서, 더 나은 방안이 존재하지 않는다면 비가역적인 처리의 실행뿐만 아니라 어떤 경우에는 복제품의 사용도 정당화될 수 있다. 가역성(제거 가능성이나 재처리 가능성, 또는 최소 개입)은 부가 가치로 간주되어야 하며, 어떤 경우에도 의무로 여겨져서는 안 된다. 다른 경우에 그것들은 오히려 무시될 수도 있는데, 대상의 의미가 너무 강해서 그 역사적 증거로서의 가치가 대상이 상징적 기능을 수행할 필요성에 의해 압도될 수 있기 때문이다. 현대 윤리는 근본적으로 협상적이고

현대 보존 이론

주체 지향적이며, 결과적으로 적응성이 뛰어난 것으로 정의될 수 있다.

경험에 따르면 고전 이론이 제시하는 원칙들은 상징이 '사회적'일수록 더욱 엄격해진다. 다른 극단적인 경우 사적인 상징들(사회적 상징이면서도 개인적으로 소유될 수 있기 때문에, 사적인 대상들)은 엄격한 규제를 요구하지 않을 수 있다. 과학적으로 가치있는 대상들은 대개 보전이 필요하지만, 때로는 그 대상이 과거 어떤 시점에 실제로 어떠했는지를 보여주기 위해 복원이 필요할 수도 있다. 이런 대상들의 의미, 기능 및 가치는 상당히 다양할 수 있고, 따라서 윤리적 접근 방식 또한 단일하고 선입견을 가진 방식일 수 없다. 보존가는 대상의 유용성을 손상시킬 만한 결정을 하기 전에 대상이 보존되어야 하는 이유를 찾고, 그 대상의 유형적 무형적 용도에 대해 알아야 할 도덕적인 의무가 있다. 갈등이 발생했을 때는 협상이 뒤따라야 하며, 그 목표는 작업의 이점을 최대화하면서 유해한 영향은 최소화하는 것이다.

이는 어려운 작업이 될 수 있기 때문에, 손쉬운 방법으로써 전적인 권한을 사용하려는 유혹은 늘 존재한다. 그럼에도 불구하고 만약 보존 처리가 지속 가능성의 원칙을 따라야 한다면 반드시 보존가 측에 권한이 있어야만 한다. 몇 번이고 환영받기 힘든 것임에도, 미래 사용자들의 이익을 대변할 가능성이 높은 사람은 보존가이기 때문이다.

일단 이런 권한이 인정되면 조심스럽게 행사해야 한다. 지나치면 처리 전체가 사용자들의 의지에 반하여 적용될 것이고 이는 '독창적인' 또는 '증거에 의거한' 보존으로 이어질 수 있다. 반면에 너무 소극적으로 행사하면 '선동적' 보존에 의헤 대상이 가진 미래의 유용성은 손상될 것이다.

9 이론에서 실천으로: 상식의 혁명

협상적 보존의 위험

증거에 의거한 보존

만약 대상의 의의가 "대상이 가진 과학적인 메시지를 해독함으로써 새로운 지식에 기여하는 우리의 능력"[4]에 달려 있다고 인정된다면 지속 가능성은 과격한 극단으로 치달을 수 있다. 실제적인 또는 잠재적인 과학적 증거를 보전한다는 것은 오직 환경 보전만이 허용될 수 있음을 의미한다. 따라서 바니시는 항상 제자리에 있어야 하고, 변색된 염료는 그 상태로 유지되어야 하며 찢어진 종이 문서도 수리되면 안 된다. 가장 가벼운 형태의 클리닝조차도 대상에 포함된 역사적 증거를 실제로 변경할 수 있기 때문에 배제될 것이다. 이런 입장의 한 예가 미켈란젤로의 〈다비드〉를 클리닝해서는 안 된다는 주장이다. 가장 조심스러운 클리닝조차 그 조각상에 남아 있을지도 모를 미켈란젤로의 '모낭이나 피부 조직' 같은 역사적 증거를 제거할 수 있기 때문이다. 이러한 증거들은 "디엔에이(DNA)에 관한 연구와 함께 (…) 미래에 뜻밖의 정보를 줄 수도 있다."[5]

이처럼 극단적인, 신(新)러스킨주의적 입장이 진정으로 지속 가능한 형태의 보존이라고 주장될 수 있다. 하지만 이 경우에 현재 사용자들의 요구는 전혀 충족되지 않아서, 아마도 보존 처리나 대상 자체에 대한 불만이 야기될 것이다. 이런 종류의 보존은 일반 대중보다는 역사학자, 고고학자 또는 과학자들에게 도움이 된다. 오직 그들만이 해석하고 가치를 둘 수 있는 종류의 정보를 보전하는 데 도움이 되기 때문인데, 예를 들자면 꽃가루, 지문, 부식 생성물 등의 보전이 그러한 경우이다. '증거에 의거한' 보존을 통해 대상의 과학적 의미는 강조되고, 과학적 증거로서 기능하는 대상의 능력이 우세하게 된다.

독창적인 보존

자신의 견해가 다른 사람들(비전문가나 통찰력이 없는 전문가들)의 견해보다 더 충분한 근거가 있다고 느끼는 것은(이러한 견해가 아무리 정직하고 진실하다고 해도) 선의의 강요로 그리고 전문성과 지식에 기반한 일종의 예증된 전제주의적 보존으로 이어질 수 있다. 보존 작업의 적합성을 논의할 때, 보존가나 의사 결정자는 그 작업이 현재와 미래에 영향받는 사람들을 위해 이루어졌다고 주장할 수 있다. 관찰자들은 아직 알지 못하지만, 보존 작업은 반복되어 왔듯이 마땅히 올바른 평가를 받게 될 것이다. 일부 비범하고 재능있는 개인들은 일반적이고 표준화된 관점과 다른 관점을 갖고 있다. 따라서 보통 사람들의 기준으로 그들의 작업을 판단하는 것이 부당하지만, 시간이 지나면 현재의 거부 반응은 감탄과 존경으로 바뀔 수 있다. 이런 종류의 보존은 창의적인 천재의 번뜩이는 영감의 결과로 여겨지기 때문에 '독창적인 보존'으로 불릴 수 있다.

독창적인 보존은 거의 독점적으로 복원 과정에서 발생하며, 특히 "건축 유산에 대한 헌신이 현저하게 창의성을 억제하는 것으로 여겨지는"[6] 건축 복원 분야에서 일어난다. 여기에는 다양한 이유가 있다. 건축은 대개 단순히 기술적인 학문이 아니라 창조적이고 예술적인 학문으로 간주되며 또 사람들도 그렇게 교육받는다. 따라서 보존 문제를 다루는 건축가가 모든 저명한 건축가에게서 기대되는 예술적 감각으로 **창조할** 권한이 있다고 느끼는 것은 당연하다. 마치 보존이 오늘날의 전문화된 수준에 도달하기 전, 복원 장인들이 보존을 위해 맡겨진 오래된 그림을 개선하고자 그것을 **창작**의 기회로 생각했던 것과 같다.

독창적인 보존은 종종 예술적 수수성 때문에 찬사를 받는데, 이는 보존 처리가 단지 보존에만 국한된 것이 아님을 아주

자연스럽게 인정하는 것이다. 예술적인 장점 때문에 보존 처리를 옹호하는 것은 '녹이 는 사랑'과 같다. 많은 사람들이 의미를 두는 대상에 영향을 주지 않으면서도 한 사람의 예술적 능력을 증명할 방법은 수없이 많기 때문이다. 이런 경우, 많은 보존가들이 자신이 처리하는 작품을 만든 작가들의 천재성을 바탕으로 번창한다는 월든의 직설적인 말을 기억하는 것이 시의적절할 수 있다.7

어떤 의미에서 독창적인 보존은 굿맨의 유명한 그루(grue) 역설에 나오는 그루 대상들과 유사하다. 그는 이 역설을 통해 과학적 지식 습득에서의 몇 가지 문제점을 증명하고자 했다. 그 역설은 다음과 같이 요약될 수 있다. 그루 대상이란 녹색으로 보이는 대상이고, 2100년까지는 계속 녹색으로 보일 것이다. 그해가 지나면 그루 대상은 파란색으로 보일 것이다. 이는 정말로 이상한 속성이고, 그런 그루 대상이 존재한다는 것을 믿기 어려울 수 있다. 하지만 에메랄드가 그루 대상이라는 것을 반박하는 것이 가능한가? 그것은 불가능하다. 현재까지의 모든 관찰 결과에 따르면 2100년 이전까지 모든 에메랄드는 실제로 녹색으로 보이기 때문이다.8 이 역설은 독창적인 보존과 관련하여 상당히 유용할 수 있다. 이와 유사한 이유에서 특정한 개인의 작업이 미래의 사용자들에게 받아들여질지 아닐지를 입증하거나 반박하는 것도 불가능하기 때문이다.

고전 이론은 '독창적인 보존'을 그것이 진실에 반하여 작동하기 때문에 비판한다. 예를 들어 르네상스 건축물에 유리창과 콘크리트 탑을 추가하는 것은 그 건축물의 진정한 본질이나 역사를 거스르는 것으로 비판받을 수 있다. 이런 비판은 탑이 추가되는 동안의 보존 처리가 다른 보존 개입과 마찬가지로 단순히 그 건축물의 삶에서 또 하나의 단계일 뿐임을 증명하기 위한 동

현대 보존 이론

어 반복 논증의 왜곡에 의해 매우 빈번하게 (그리고 편리하게) 거부된다.

그러나 현대 보존 윤리에서 독창적인 보존은 그것이 진실에 어긋나기 때문이 아니라 틀렸음을 밝히기 더 어려운 두 가지 이유 때문에 거부되어야 한다. 첫째, 독창적인 보존은 많은 사람들에게 혼란을 줄 수 있기 때문이다. 간단히 말하자면 보존 처리가 특정 대상의 삶의 한 단계라는 사실이 그 과정의 합리성과 적절성을 증명하지는 않는다. 둘째, 독창적인 보존은 지속 불가능한 과정일 수 있기 때문이다. 그것은 미래의 사용자들에게 대상이 가질 수 있는 상징적 힘을 수용할 수 없을 정도로 손상시킬 수 있다. 정직하고 독창적인 보존가들, 즉 자신의 창작물이 결국 사람들에게 도움이 될 것이라고 진심으로 믿는 사람들을 위해 보존에서의 지속 가능성은 두 가지 상식적인 원칙, 즉 겸손함과 신중함의 원칙으로 요약될 수 있다. 결국 겸손함이란 보존가 자신이 창의적인 천재가 아닐 수 있음을 인정하는 것이고, 신중함이란 자신이 천재라고 할지라도 역사는 여전히 불공평하며 자신의 천재성을 인지하지 못할 수 있다는 가능성을 받아들이는 것이다. 결국 베르니니가 판테온에 추가한 두 개의 종탑조차 제거되었고, 이에 많은 사람들이 안도했다.

선동적 보존

독창적인 보존의 다른 측면은 '선동적 보존'이라고 부를 수 있다. 여기서 보존가는 책임을 사람들에게 위임하고 어떤 책임도 지지 않는다. 다른 고려 사항들을 거의 또는 전혀 생각하지 않고 사람들의 선호도에 따라 결정을 내리며, '테마파크 효과'를 만든다.[9]

정말 묘하게도 선동적인 보존은 과학적 보존의 이면에 있

는 논리적 근거와 어느 정도 닮았는데, 두 경우 모두 보존가가 외부 요인들에 의해 내려진 지침을 기꺼이 준수하기 때문이다. 다른 점이 있다면 선동적 보존에서의 결정 요인은 사람들의 선호이지만, 과학적 보존에서의 결정 요인은 대상의 일부 재료적 또는 역사적 특징이라는 것이다. 두 경우 모두 책임을 위임하며 단기적으로는 매우 편리할 수 있다. 하지만 장기적으로는 보존가가 약간의 기술적 책임을 가진 단순 운영자로 바뀌기 때문에 그 직업에 해를 끼칠 가능성이 있다. 물론 대상의 미래 유용성에 미칠지도 모르는 해로운 영향은 말할 것도 없다.

권한의 행사: 현대 보존에서 전문가의 역할

현대 윤리는 선동적 보존이 아니라 협상적 보존을 요구한다. 권한이 있는 의사 결정자들의 의지가 반드시 지배적이어야 하는 것이 아니듯, 대규모 사용자 집단의 의지도 반드시 지배적이어야 하는 것은 아니다. 특히 거기엔 요구가 충족되어야만 하는 두 개의 특별한 이해관계자들 집단이 있다. 그들은 학술적이거나 교양있는 사용자들과 대상의 미래 사용자들이다.

학술적이거나 교양있는 사용자들은 정말로 소수의 집단이다. 그들은 그밖의 사람들과는 다른 선호와 욕구를 가진다. 고급 문화와 관련된 대상과 과학적 증거를 이해하는 것이 이 집단의 고유한 특징이며, 이들 중 대부분은 대개 다른 사람들이 생각하지 않는 대상의 보존을 장려할 것이다. 거래 구역에서 이들은 두 가지 이유로 특별한 이해관계자라고 여겨질 수 있다. 첫째, 그들은 소위 민족사적 예술적 의미나 가치를 가진 다양한 보존 대상의 매우 특별한 사용자이다. 말하자면, 그들이 유일한 사용자는 아니지만 실제로 이런 대상들의 특별한 사용자들이다. 그들은

현대 보존 이론

그 대상들을 사용하고 이해하도록 교육받았고, 많은 경우 대상과 대중 사이를 중재한다. 즉 그들은 대중을 위해 대상의 의미를 해석하고, 대중은 결국 그들의 중재 덕분에 대상을 감상하는 법을 배운다. 마찬가지로, 숙련된 전문가들은 대중을 위해 고고학적 발견물을 해석하고, 결국 그밖의 사람들은 그것들을 감상하는 법을 배운다. 예를 들어 숙련된 전문가들은 〈아가멤논 마스크〉나 〈포틀랜드 꽃병〉이 왜 그토록 특별한지 설명하고, 결국 대중은 그것들에 대한 특별한 인식을 갖게 된다.

의미를 전달하는 이러한 능력은 숙련된 전문가에게 권한을 부여하고 그들을 특별한 이해관계자로 전환시킨다. 그들은 이런 대상들을 이해하고 사용하고 여러 번 즐기도록 교육받았고, 따라서 이 대상들은 그밖의 사람들보다 그 전문가들에게 어떤 특별하고 더 강렬한 의미를 가진다. 〈오줌싸개 소년〉 동상이 핀란드인보다 벨기에인에게 더 강한 의미가 있듯이, 후기르네상스시대의 세밀화는 일반적으로 유전생물학자보다 미술사학자에 의해 더 높이 평가되며 더욱이 북아메리카의 포스트모던 조각 전문가보다는 르네상스 전문가에 의해 더 높이 평가된다.

보존 결정이 이루어질 때 그것은 단순히 '투표 집계'의 문제가 아니다. 왜냐하면 일부 이해관계자들은 다른 이해관계자들보다 주장할 것이 더 많기 때문이다. 전문가들은 특정 작품에 우선권을 가진 사용자들이므로 주장할 것이 더 많다. 박물관의 그림, 침수된 배의 잔해, 또는 역사적 기록보관소에 있는 일련의 수기 문서를 다룰 때, 전문가들의 의견은 협상 테이블에서 큰 힘을 가질 것이다. 하지만 사회적 상징을 다룰 때 예술 작품이나 '자유의 여신상' '빅 벤' 또는 '레닌의 시체'처럼 그 대상이 역사적 증거로 사용될 수 있다 해도, 일반 대중의 발언권은 더 강해질 것이고, 심지어 전문가들의 의견보다 더 클 수도 있다. 또한

9 이론에서 실천으로: 상식의 혁명

복원된 대상은 사적 기념품이나 지극히 지역적인 상징(역사적이거나 예술적 관련성이 서의 없는 찍은 마을의 광장에 있는 십자가, 또는 친척이 남긴 유서)의 경우처럼 한 가족이나 작은 집단에게 강한 의미가 있을 수 있다. 가족이나 집단 내의 사람들에게 강한 상징성을 가지는 대상의 미래를 협상할 경우, 전문가들은 그들에 비해 강한 의견을 낼 수 없을 것이다.

대상이 메시지를 전달하는 능력의 지속 가능성은 선동적인 보존에 반대하는 논거이지만, 또한 전문가들이 보존 의사 결정에서 전문적인 의견을 낼 자격이 있는 이유이기도 하다. 4장에서 논의한 것처럼, 하나의 대상에 하나의 해석만 있다는 생각은 틀린 것이다. 현대 보존 윤리는 이런 다의성 자체를 가치로 여긴다. 지속 가능성은 결정을 내릴 때 이런 능력이 하나의 가치로 간주되기를 요구한다. 예를 들어서, 바로크 그림의 오래된 바니시를 제거하는 것은 그것의 가능한 해석 중 하나(전형적인 십구세기 바니시로 처리되어, 아주 오래된 그림의 특징인 황금빛 인상을 주는 바로크 그림으로서의 해석)를 영원히 제거하는 행위이다. 이로써 상징적 자원이 영원히 소모되었다고 말할 수 있다.

이같은 결정을 내릴 때 이러한 소모는 대상이 미래에 사용될 가능성을 제한할 것이기 때문에 반드시 고려되어야만 한다. 그림으로 계속 예를 들자면, 가까운 장래에 오래되고 누렇게 변한 바니시를 가진 그림이 더 진실된 것으로 여겨지거나 다른 이유로 선호될 수 있다. 이 경우 우리의 결정, 우리의 특별한 필요에 따라 작품을 변경하는 일은 우리의 후손에게서 동일한 작품의 가능한 해석 일부를 박탈할 수 있다. 제이콥스(J. Jacobs)의 말을 빌리자면, 보존 대상은 케이크와 같다.

우리는 문화라는 케이크를 동시에 먹고 가질 수 없다. 이

는 단지 지금 먹느냐 아니면 나중에 먹느냐의 문제일 뿐이다.[10]

이 비유는 상당히 유용한데, 보존 대상을 한정된 자원으로 보는 관점을 적극적으로 전달하기 때문이다. 결과적으로 이는 지속 가능성의 생태학적 또는 경제학적 개념에 매우 가깝다. 그런데 이 비유는 후손들처럼 우리도 케이크를 좋아한다는 것을 시사하므로 더 확장될 수 있다. 우리는 우리의 후손보다 권한이 더 많거나 적을 이유가 없다. 따라서 그 대상을 소모하는 모든 행위를 받아들이거나 거절해야 할 이유도 없다. 다행히도 우리는 케이크를 조금 먹어도 나중에 먹을 사람들을 위해 충분히 남길 수 있으므로, 이 문제에 관해서는 절대적인 규칙이 있을 수 없다. 그보다는, 강력한 의미의 원천이거나 그럴 가능성이 있는 대상을 소모하는 어떠한 보존 결정도 신중하게 평가되어야 한다. 다시 말하자면 비용과 편익은 검토되고, 서로 균형을 이뤄야 하며, 또한 이런 결정이 대다수의 사람들에게 받아들여지도록 통찰력, 신중함 및 겸손함을 가지고 접근해야 한다.

이러한 미덕(통찰력, 신중함 및 겸손함)은 전문가들이 옹호할 가능성이 가장 크다. 이는 확실히 전문가들에게 기대되는 종류의 지혜이다. 이런 역할, 즉 당연한 것 너머를 보는 현명한 사람의 역할은 보존 의사 결정에서 매우 중요하다. 또한 때로는 인기가 없어서 극도로 어려운 역할이기도 하다. 베스트하임과 그외 저자들이 말했듯이, 근시안적인 결정에서 "보존가는 '방해하는 사람'의 역할을 받아들여야 한다."[11] 이 불쾌한 역할을 할 때, 그들은 보존이 실험실이나 강의실이 아닌 거래 구역에서 일어난다는 것을 명심해야 한다 그리고 자신의 권위가 다른 사람들을 설득하는 능력에서 나온다는 사실을 받아들여야 한다. 이

런 이유 때문에 보존가들이 의사소통 기술을 향상해야 할 필요성이 상소뇌어 왔다.[12]

결론: 상식의 혁명

현대 보존 이론은 '상식'과 신중한 결정, 합리적인 행동을 요구한다. 이를 결정하는 것은 무엇인가. 그것은 진실이나 과학이 아니라, 사람들이 대상에 두는 용도, 가치 그리고 의미이다. 이는 사람들이 결정한다. 예를 들어 예술 작품의 화학적 변화를 예측하는 것은 더할 나위 없이 타당하지만, 보존 처리에 의해 사람들이 어떻게 영향받을지 예측하는 것이 보존에서는 훨씬 더 중요하다. 셀룰로오스의 단위체가 어떻게 노화되는지를 밝히고자 자원을 할당하는 것은 그것이 사람들에게 영향을 미치는 탓에 사회적으로 받아들여진다. 가령 셀로비오스 단위에 있는 하이드록실기(oxhydril)의 치환은 종이 한 장의 인장 강도와 내접 강도에 영향을 미치는 것으로 여겨지는데, 그로 인해 종이의 완전성을 손상시킬 수 있고, 결국 무형적이고 상징적인 이유에 의해 종이 사용자에게 영향을 미칠 수도 있다. 전체적으로 보존의 궁극적 목적은 그 종이를 보존하는 것이 아니라, 사람들이 종이에 두는 의미를 유지시키거나 향상시키는 데 있다. 물론 이는 그 종이를 현재 상태로 유지시키는 것을 의미할 수도 있지만, 달리 말해 그 종이를 변경하는 것을 의미할 수도 있다(얼룩을 제거하고, 찢긴 부분을 수리하고, 접착테이프를 제거하고, 보강하고, 반듯하게 펴는 것 등). 하이드록실기 그룹의 산화를 연구하는 것은 목적을 위한 수단일 뿐이며 그 자체가 될 수는 없다. 보존가의 관점에서 볼 때, 이런 노력의 결과는 인간의 지식 체계를 향상시키는 데 기여한 것이 아니라 그 대상에 의미를 두거나, 그 대상의 상

징적 기능이 수행되는 이유가 되거나, 그 대상에 상징적 가치를 두는 사람들의 만족도를 높이는 데 기여한 것에 따라 평가되어야 한다.

사실 보존은 수단이며 그 자체가 목적이 아니다. 그것은 대상의 의미를 유지하고 강화하는 방법이다. 심지어 작품이 상징하는 것에 가치를 부여하고 그것을 존중하는 표현의 수단이기도 하다.

하지만, 현대 보존 윤리는 '주문형 보존(conservation à la carte)'을 의미하지 않는다. 보존가도 대중도 원하는 대로 결정할 수 없다. 보존가들(또는 권한이 주어진 의사 결정자들)은 자신이 정직하다고 여기는 대로 혹은 대상이 자신의 것일 때 할 수 있는 대로 행동할 수 없다.

현대 보존 윤리는 고전 이론보다 더 나은 해답을 제공하지만, 이것이 쉬운 해답을 의미하지는 않으며 오히려 그 반대이다. 현대 이론은 보존 의사 결정에 관련된 모든 사람들에게 고전 이론이 제시하는 것만큼 일이 수월하지 않다고 말해 준다. 의사 결정은 잘 알려진 여러 지침을 어떻게 수행할지 결정하는 것으로 구성되지 않는다. 의사 결정자들은 대상이 가진 진실을 어떻게 시행시킬지를 연구하는 데 국한되지 않는다. 현대 보존 윤리는 의사 결정자들이 다른 집단의 사람들이 대상에 두는 다양한 의미를 고려하고, 단지 어떤 의미가 우세해야 하는지뿐만 아니라 가능한 한 많은 관점을 만족시키기 위해 그들을 어떻게 통합할지를 결정하도록 요구한다.

비록 어려운 작업이지만, 현대 보존 윤리의 의도는 논의를 배제하는 것이 아니라 권장하는 데 있다. 또한 이런 논의가 실제 보존 과정이 시작되기 전에 이루어지도록 외도한다. 현대 보존 윤리는 보존의 윤리적인 문제를 이해하고 그 문제를 실제로 해

결하기 위해 더 효율적이고 현실적인 고찰 도구를 제공한다. 또한 사람들의 필요와 감성에 기반하기 때문에, 현재의 보존 실무에서 급격한 변화를 암시하지는 않는다. 과학, 재료 숭배, 리가티노 또는 중성적 복원(neutral reintegration) 및 현재 보존 실무에서의 보편적인 특징들은 많은 경우에 여전히 유효할 것이다. 영향받는 사람들이 가치있고 적절하다고 생각하는 한, 이 특징들은 가치있고 적절할 것이다.

현대 보존 윤리는 적응력을 지니고 있다는 게 또 다른 장점이다. 이는 사용자의 요구에 적응하고, 그런 요구가 어떤 과학적 원칙보다 윤리적으로 훨씬 유의미하다는 것을 보여주며, 객관적 또는 과학적 원칙은 오직 그 대상의 사용자들이 그렇게 받아들이는 한에서만 적절하다는 것을 보여준다.

따라서, 영향받는 사람들이 보존 실무에 의해 불쾌감을 느끼는 경우를 제외하고는 현대 보존 윤리가 보존 실무를 실질적으로 바꿀 이유는 없다. 이는 거의 혁명이라고는 할 수 없지만, 만약 혁명이라면 상식의 혁명일 것이다. 왜, 그리고 누구를 위해서 대상이 보존되는지를 이해하는 혁명일 것이다.

현대 보존 이론

주 註

저자명과 연도로 약기된 문헌의 자세한 서지사항은 '참고문헌'에 밝혔다.

책머리에

1 조지 스타우트(George L. Stout)의 말. 1945.

1 보존이란 무엇인가

1 1744-1821. 이탈리아의 화가이자 복원가이며 1778년부터 1797년까지 베네치아공화국의 공공 회화를 관리하는 일을 맡았다. 가역성의 원칙, 원작자의 의도에 대한 고려, 과학적 연구 등 복원에 대한 그의 이론적이고 실무적인 접근 방식이 현재 전문 보존가의 실무 기준과 상당히 유사하다는 점에서 최초의 예술 작품 전문 보존가로 평가받는다.—옮긴이

2 Viollet-le-Duc, 1866.

3 McGilvray, 1988.

4 Clavir, 2002.

5 AIC, 1996a.

6 WCG, s.d..

7 McGilvray, 1988.

8 Guillemard, 1992.

9 AIC, 1996b.

10 Kosek, 1994.

11 MGC, 1994.

12 프레스코화를 그리기 위해 채색 전에 마지막으로 바탕에 얇게 칠하는 회반죽을 뜻하는 이탈리아어. 안료가 인토나코에 침투할 수 있도록 인토나코가 젖은 상태에서 작업이 진행된다.—옮긴이

13 브래킷의 일종으로, 건축에서 벽 위의 구조물을 지지하기 위해 돌, 나무, 쇠 등으로 만든 구조적 장식물을 말한다.—옮긴이

14 Feilden, 1982; Guillemard, 1992.

2 보존 대상

1 안드레아 브루스톨론(Andrea Brustolon, 1662–1732)은 십칠세기에 활동한 이탈리아의 목세공가로, 베네치아풍 바로크 양식의 가구 및 종교 조각을 만든 것으로 유명하다.—옮긴이.

2 Bonsanti, 1997.

3 Muñoz Viñas, 2003.

4 Riegl, 1982.

5 Eco, 1964; Wolfe, 1975; Bueno, 1996.

6 Müller, 1998.

7 Leigh et al., 1994.

8 Bonsanti, 1997.

9 Minissi, 1988; Cosgrove, 1994.

10 Davallon, 1986.

11 Pearce, 1989.

12 Deloche, 1985.

13 Desvallées et al., 1994.

14 Alonso Fernández, 1999.

15 ICOMOS, 1964.

16 Ballart, 1997.

17 Australia ICOMOS, 1999; Washington Conservation Guild, s.d..

18 Vargas et al., 1993.

19 Myklebust, 1987.

20 다음의 예를 참고. Cosgrove, 1994; Michalski, 1994; Müller, 1998; Avrami et al., 2000.

21 다음의 예를 참고. Caple, 2000; Burnam, 2001; Pye, 2001; Clavir, 2002.

22 Gordon, 1998.

23 Michalski, 1994.

24 Barthes, 1971; Eco, 1997.

25 Lowenthal, 1996.

26 Taylor, 1978; Bueno, 1996.

27 술탄아흐메트 모스크는 본래 이슬람교 사원으로 지어진 반면, 앙코르 와트는 힌두교 사원으로 지어졌으나 이후에 불교 사원으로 바뀌며 그 상징성이

현대 보존 이론

덜하게 되었다는 의미로 볼 수 있다.—옮긴이

28 Donato, 1986.

29 Riegl, 1982.

30 Adorno, 1967; Azúa, 1995.

31 Azúa, 1995; Danto, 1998.

32 Duncan, 1994.

33 Michalski, 1994.

3 진실, 객관성, 과학적 보존

1 Muñoz Viñas, 2003.

2 다음을 참고. UKIC, 1983; Fernández-Bolaños, 1988; Caple, 2000; Clavir, 2002.

3 Orvell, 1989.

4 Clavir, 2002.

5 Muñoz Viñas, 2003.

6 Ruskin, 1989.

7 Philippot, 1996.

8 Brandi, 1977.

9 Brandi, 1977.

10 Baldini, 1978.

11 Staniforth, 2000.

12 ICOM, 1984.

13 Clavir, 2002.

14 Popper, 1992.

15 Bueno, 1996.

16 Wagensberg, 1998.

17 Hansen and Reedy, 1992.

18 Torraca, 1991, 1999.

19 Tennent, 1997.

20 Sánchez Hernampérez, s. d..

21 Kirby Talley Jr., 1997.

22 Coremans, 1969.

23 Clavir, 2002.

24 Guerola, 2003.

25 Tusquets, 1998.

26 Jones, 1992.

27 Leech, 1999.

28 Stovel, 1996.

29 Wagensberg, 1985.

30 Goodman, 1965.

31 Feyerabend, 1975, 1979.

32 Lyotard, 1979.

33 Chomsky, 1989; Hachet, 1999.

34 Clavir, 2002.

35 Burke and Ornstein, 1995; Noble, 1997.

4 진실과 객관성의 쇠퇴

1 동어 반복 논증(tautological argument)이란 논증이 입증해야 하는 결론을 전제로 하여 시작되는 논증이다. 순환 논증(circular argument)이라고도 불린다.—옮긴이

2 회화 보존 처리에서 소실된 물감층을 남아 있던 원본의 물감층과 일치시키는 채색 작업을 말한다. '색맞춤'과 동의어로 사용되기도 한다.—옮긴이

3 Podany, 1994.

4 Eco, 1990.

5 MPI, 1972; Guillemard, 1992; Keene, 1996; Bergeon, 1997; ECCO, 2002.

6 여러 층으로 겹쳐서 쓴, 양피지로 된 두루마리나 책. 양피지는 어린 양, 송아지 또는 새끼 염소의 가죽으로 만들어져 가격이 비싸고 쉽게 구할 수 없었기 때문에 이미 쓴 글자를 긁어내거나 씻어내고 새로 쓰는 방식으로 재활용되었다.—옮긴이

7 Ashley-Smith, 1995.

8 중합체가 단위체로 분해되는 현상으로, 여기서는 셀룰로오스가 화학적으로 약화되며 나타나는 현상을 뜻한다.—옮긴이

9 사이징은 종이 제조 과정에서 잉크와 같은 수성 물질이 종이에 바로 흡수되거나 번지지 않고 종이 표면에 남을 수 있게 하기 위한 처리 공정이다.—옮긴이

10 Urbani, 1996.

11 Pearce, 1990; Eastop and Brooks, 1996; Jaeschke, 1996.

12 Manieri Elia, 2001.

13 1891~1973. 이십세기 최고의 복원가 중 한 사람으로, 베를린 카이저프리 드리히박물관[현 보데박물관(Bode-Museum)], 런던 내셔널 갤러리 등에 서 일했다. 다른 복원가들이 회화의 복원 처리를 할 때 보수적으로 접근한 것과는 다르게 그림을 클리닝할 때 오래된 바니시를 완전히 제거하는 것을 선호했다.─옮긴이

14 Ruhemann, 1968.

15 Brandi, 1977; Walden, 1985; Conti, 1988; Daley, 1994.

16 이에 관한 예시는 다음을 참고. Carbonara, 1976; Brandi, 1977; Baldini, 1978; Walden, 1985; Bonelli, 1995; Kirby Talley Jr., 1997; Philippot, 1998.

17 Muñoz Viñas, 2003.

18 Muñoz Viñas, 2003.

19 트라테조 또는 리가티노는 '작은 선'을 의미하는 이탈리아어로, 소실된 부 분을 다양한 색상의 짧은 선을 여러 번 사용하여 채우는 기법이다. 일반적 으로 감상하는 거리에서 원본의 대략적인 모양을 점차적으로 구축하여, 자 세히 살펴볼 때 원본과 구별 가능한 상태로 만드는 색맞춤 방법이다. 체사 레 브란디의 보존 이론에서 영감을 얻어 1940년대에 중앙보존연구소에서 개발되었다.─옮긴이

20 소실된 부분에 동일한 단색을 사용하여 색맞춤을 하는 기법은 이탈리아의 미술사학자인 조반니 카발카셀레(Giovanni Cavalcaselle)가 제시한 것으 로, 1920년대에 독일에서, 그리고 이십세기 중반에 유럽 전역에서 큰 성공 을 거두었다. 이는 당시에 예술 작품이 역사적 기록으로만 인식되고 미적인 가치는 거의 고려되지 않았기 때문이다.─옮긴이

21 이에 관한 예시는 다음을 참고. Walden, 1985; Dezzi Bardeschi, 1991; Bomford, 1994; Kosek, 1944; Leitner and Paine, 1994; Stopp, 1994; Mansfield, 2000; Pizza, 2000.

22 Lowenthal, 1998.

23 Lowenthal, 1985.

24 Lowenthal, 1996.

25 1912년 영국 이스트서식스의 필트다운에서 찰스 도슨(Charles Dawson)이 라는 아마추어 고고학자에 의해 발견되어 오십만 년 전의 화석 인류라고 주

장됐으나 1953년 조작으로 판명되었다.—옮긴이

26 이누이트, 메티스와 함께 캐나다 헌법에서 인정하고 있는 원주민 집단.—
옮긴이

27 Longstreth, 1995.

5 현실로의 짧은 여행

1 일반적인 용매와 유사한 특성을 가진 용매 그룹의 용해도 특성을 보여주는
삼각형의 도표이다.—옮긴이

2 Child, 1994.

3 Tennent, 1997.

4 이에 관한 예시는 다음을 참고. Sánchez Hernampérez, s.d.; De Guichen,
1991; Hansen and Reedy, 1994; Tennent, 1994; Keck, 1995; Torraca,
1999.

5 Matsuda, 1997.

6 Colalucci, 2003a.

7 De Guichen, 1991; MacLean, 1995; McCrady, 1997; Clavir, 2002.

8 이는 토라카의 표현으로, De Guichen, 1991에서 인용.

9 Hansen and Reedy, 1994.

10 Torraca, 1999.

11 Torraca, 1999.

12 Kirby Talley Jr., 1997.

13 "Entia non sunt multiplicanda praeter necessitatem." 영국의 철학자 오컴
이 제시한 '오컴의 면도날(Occam's Razor)' 이론에 등장하는 라틴어 문
구.—옮긴이

14 Donahue, s.d..

15 Donahue, s.d..

16 Hansen and Reedy, 1994.

17 McCrady, 1997.

18 유화 물감을 만들 때 가루 형태의 안료와 섞는 용액으로, 주로 아마씨 오일
이 사용되었다.—옮긴이

19 Windelband, 1894.

20 Hansen and Reedy, 1994.

21 Sánchez Hernampérez, s.d..

22 Hansen and Reedy, 1994.

23 Cruz, 2001.

24 Cruz, 2001.

25 Cruz, 2001.

26 이 용어는 다음에서 참고. Beer, 1990.

27 Roy, 1998.

28 Grissom et al., 2000.

29 Shashoua, 1997.

30 Shashoua, 1997.

31 Martignon, 2001.

32 Rivera, 2003.

33 Polanyi, 1983.

34 Brooks, 2000.

35 Reedy and Reedy, 1992.

36 Ryle, 1984.

37 Chemero, 2002.

38 Rivera, 2003.

39 Viereck, 1930.

40 Polanyi, 1983.

41 Beck, 2002; Colalucci, 2003; Riding, 2003.

42 Hansen and Reedy, 1994.

43 Hansen and Reedy, 1994.

44 Hansen and Reedy, 1994.

45 Hansen and Reedy, 1994.

46 De Guichen, 1991.

47 De Guichen, 1991.

48 Hansen and Reedy, 1994.

49 Staniforth et al., 1994.

50 Tennent, 1997.

51 Kirby Talley Jr., 1997.

52 De Guichen, 1991; Torraca, 1991; Hansen and Reedy, 1994.

53 Torraca, 1996.

54 De Guichen, 1991.

55 Organ, 1996.

56 Torraca, 1996.

6 대상에서 주체로

1 Cosgrove, 1994.

2 MacLean, 1995.

3 Zevi, 1974.

4 십구세기 영국 화가 존 컨스터블(John Constable)이 1821년 제작한 그림 으로, 130.2×185.4센티미터에 달하는 대작이다.—옮긴이

5 Cosgrove, 1994.

6 Cosgrove, 1994.

7 벤야민이 1940년에 쓴 「역사의 개념에 대하여」라는 글에서 언급한 표현으 로, 파울 클레(Paul Klee)의 〈새로운 천사(Angelus Novus)〉라는 작품에 붙 인 것이다.—옮긴이

8 MacLean, 1995.

9 Urbani, 1996.

10 Colalucci, 2004.

11 Ruskin, 1989.

12 Charles Morris, 1938.

13 Lyotard, 1979.〔언어는 규칙이 있는 게임과 같이 상황과 맥락 속에서 그 의 미가 확보된다는 비트겐슈타인(L. J. Wittegenstein)의 개념. 리오타르는 『포스트모던의 조건』에 이를 빌려와 포스트모던의 조건 중 하나로 제시하 였다.—옮긴이〕

14 이 표현은 Colalucci, 2003a에서 인용.

15 Colalucci, 2003b.

16 De Guichen, 1991; MacLean, 1995; McCrady, 1997; Clavir, 2002.

17 Pye, 2001.

18 Alonso, 1999.

19 Considine et al., 2000.

20 Gironés Sarrió, 2003.

21 Beck, 1994; 1996.

22 Lem, 1986.

23 Waisman, 1994.

24 Dickie, 1974; Taylor, 1978; Ramírez, 1994; Thompson, 1994; Bueno, 1996.

25 Avrami et al., 2000; Cameron et al., 2001.

26 Sörlin, 2001.

27 De Guichen, 1991.

28 Avrami et al., 2000; Staniforth, 2000.

29 Jaeschke, 1996; Bergeon, 1997.

30 Molina and Pincemin, 1994.

31 Jiménez, 1998; Cameron et al., 2001.

32 Muñoz Viñas, 2000.

33 Stoner, 2001.

34 Nordqvist et al., 1997.

35 Tamarapa, 1996.

36 Alexie, 1992.

37 Clavir, 2002.

38 Welsh et al., 1992.

39 Watson, 1994.

7 보존의 이유

1 Yourcenar, 1989.

2 Carlston, 1998.

3 Watkins, 1989.

4 Baudrillard, 1985.

5 Walden, 1985.

6 Nys, 2000.

7 Jones, 1992.

8 Constantine, 1998.

9 Beck, 2000.

10 Rodríguez Ruíz, 1995.

11 Caple, 2000.

12 Caple, 2000.

13 Caple, 2000.

14 Cosgrove, 1994.

15 Watkins, 1989.

16 Vestheim et al., 2001.

17 Vestheim et al., 2001.

18 Urbani, 1996.

19 Avrami et al., 2000.

20 De La Torre, 2002.

21 Avrami et al., 2000.

22 Brandi, 1977.

23 Ashworth et al., 2001.

24 이에 관한 예시는 다음을 참고. Clark, 2000.

8 지속 가능한 보존

1 Martínez Justicia, 2000.

2 Torraca, 1999; Shanani, 1995; Porck, 1996, 2000.

3 Seeley, 1999.

4 Oddy, 1995; Jaeschke, 1996.

5 Appelbaum, 1987.

6 Cordaro, 1994; Bergeon, 1997.

7 Oddy, 1995; Appelbaum, 1987.

8 Smith, 1999.

9 Child, 1994.

10 Palazzi, 1999.

11 Melucco Vaccaro, 1996.

12 Charteris, 1999.

13 Charteris, 1999.

14 Appelbaum, 1987.

15 Smith, 1988; 1999.

16 Caple, 2000.

17 Friedländer, 1996.

18 Leigh et al., 1994.

19 행위의 결과나 목적에 관계없이 행위 그 자체의 선의에 의해 무조건적인 수
 행이 요구되는 도덕적 명령.—옮긴이

20 Bluestone et al., 1999; ICC Kraków, 2000; Knowles, 2000; Staniforth,
 2000;Vantaa Meeting, 2000.

21 Baer, 1998; ICC Kraków, 2000; Staniforth, 2000; Burnam, 2001; Muñoz
 Viñas, 2003.

22 Staniforth, 2000.

23 Vestheim et al., 2001.

24 Muñoz Viñas, 2002.

9 이론에서 실천으로: 상식의 혁명

1 Clavir, 2002.

2 Caple, 2000.

3 Caple, 2000.

4 ICOM, 1984.

5 Beck, 2002.

6 Lowenthal, 1985.

7 Walden, 1985.

8 Goodman, 1965.

9 Solà-Morales, 1998.

10 Baer, 1998.

11 Vestheim et al., 2001.

12 Leigh et al., 1994; Nordqvist et al., 1997; Frey, 2001; Stoner, 2001.

참고문헌

Adorno, T. (1967). "Valéry-Proust museum," *Prisms* (T. Adorno, ed.), London: Garden City Press. pp. 175–185.

AIC (American Institute for Conservation) (1996a). "AIC definitions of conservation terminology," *Newsletter of the Western Association for Art Conservation*, 18(2). Available at http://palimpsest.stanford.edu/waac/wn/wn18/wn18-2/wn18-202.html, accessed on 7 February 2002. Also available at http://aic.stanford.edu/about/coredocs/defin. html, accessed on 3 May 2004.

AIC (American Institute for Conservation) (1996b). "Definitions of conservation terminology," *Abbey Newsletter*, 20(4–5). Available at http://aic.stanford.edu/about/coredocs/defin.html, accessed on 3 May 2004.

Alexie, S. (1991). "Evolution," *The Business of Faydancing* (Brooklyn, ed.), New York: Hanging Loose Press.

Alonso Fernández, L. (1999). *Introducción a la nueva museología*, Madrid: Alianza.

Alonso, R. (1999). "En defensa de una restauración," *El Mundo*, 8 June, 60.

Appelbaum, B. (1987). "Criteria for treatment: reversibility," *Journal of the American Institute for Conservation*, 26, pp. 65–73.

Ashley-Smith, J. (1995). *Definitions of Damage*. Available at http://palimpsest.stanford.edu/byauth/ashley-smith/damage.html, accessed on 8 November 2002.

Ashworth, G., Andersson, Å.E., Baer, N.S., et al. (2001). "Group Report: Paradigms for Rational Decision-making in the Preservation of Cultural Property," *Rational Decision-making in the Preservation of Cultural Property* (N.S. Baer and F. Snickars, eds.), Berlin: Dahlem University Press. pp. 277–293.

Australia ICOMOS (International Council on Monuments and Sites) (1999). *The Burra Charter: the Australia ICOMOS Charter for the Conservation of Places of Cultural Significance*. Available at http://www.icomos.org/australia/burra.html, accessed on 3 May 2004.

Avrami, E., Mason, R., and De La Torre, M., eds. (2000). *Values and Heritage Conservation. Research Report*, Los Angeles: The Getty Conservation Insti-

tute. Available at http://www.getty.edu/conservation/publications/pdf_publications/assessing.pdf, accessed on 7 February 2002.

Azúa, F. de (1995). *Diccionario de las artes*, Barcelona: Planeta.

Baer, N. (1998). "Does conservation have value?," *25 Years School of Conservation: the Jubilee Symposium Preprints* (K. Borchersen, ed.), Kobenhavn: Konservatorskolin Det Kongelige Danske Kunstakademi. pp. 15–19.

Baldini, U. (1978). *Teoria del restauro e unità di metodologia* (2 vols), Florence: Nardini.

Ballart, J. (1997). *El patrimonio histórico y arqueológico: valor y uso*, Barcelona: Ariel.

Barthes, R. (1971). *Elementos de semiología*, Madrid: Alberto Corazón.

Baudrillard, J. (1985). *El sistema de los objetos*, Mexico, DF: Siglo XXI Editores.

Beard, M. (2003). *The Parthenon*, Cambridge, MA: Harvard University Press.

Beck, J.H. (1994). *Art Restoration: the Culture, the Business and the Scandal*, London: J. Murray.

Beck, J.H. (1996). "A Bill of Rights for Works of Art," *'Remove Not the Ancient Landmark': Public Monuments and Moral Values* (M. Reynolds, ed.), Amsterdam: Gordon and Breach Publishers. pp. 65–72.

Beck, J.H. (2000). "The 'Have you seen it?' myth, or how restorers disarm their critics," *Art Review*, May, 26.

Beck, J.H. (2002). "What does 'Clean' mean?," *Newsday*, 6 October, A26.

Beer, R.D. (1990). *Intelligence as Adaptive Behavior: An Experiment in Computational Neuroethology*, Boston: Academic Press.

Bergeon, S. (1997). "Éthique et conservation-restauration: la valeur d'usage d'un bien culturel," *La conservation: une science in évolution. Bilan et perspectives. Actes des troisièmes journées internationales d'études de l'ARSAG*, Paris, 21–25 avril 1997, Paris: ARSAG. pp. 16–22.

Bluestone, D., Klamer, A., Throsby, D., and Mason, R. (1999). "The economics of heritage conservation," *The Getty Conservation Institute Newsletter*, 14(1). pp. 9–11.

Bomford, D. (1994). "Changing taste in the restoration of paintings," *Restoration: Is It Acceptable?* (A. Oddy, ed.), London: British Museum. pp. 33–40.

Bonelli, R. (1995). *Scritti sul restauro e sulla critica architettonica*, Rome: Bonsignori.

Bonsanti, G. (1997). "Riparare l'arte," *OPD Restauro*, 9. pp. 109–112.

Brandi, C. (1977). *Teoria del restauro*, Turin: Einaudi.

Brooks, H.B. (2000). "The measurement of art in the essays of F.I.G. Rawlins," *IIC Bulletin*, 2. pp. 1–3.

Bueno, G. (1996). *El mito de la cultura*, Barcelona: Editorial Prensa Ibérica.

Burke, J. and Ornstein, R. (1995). *The Axemaker's Gift*, New York: Penguin Putnam.

Burnam, P.A.T.I. (2001). "What is cultural heritage?," *Rational Decision-Making in the Preservation of Cultural Property* (N.S. Baer and F. Snickars, eds.), Berlin: Dahlem University Press. pp. 11–22.

Cameron, C., Castellanos, C., Demas, M., Descamps, F., and Levin, J. (2001). "Building consensus, creating a vision. A discussion about site management," *Conservation. The Getty Conservation Institute Newsletter*, 16(3), pp. 13–19.

Caple, C. (2000). *Conservation Skills. Judgement, Method and Decision Making*, London: Routledge.

Carbonara, G. (1976). *La reintegrazione dell'immagine. Problemi di restauro di monumenti*, Rome: Bulzoni.

Carlston, D. (1998). *Storing Knowledge*. Available at http://www.longnow.com/10klibrary/TimeBitsDisc/snpaper.html, accessed on 3 May 2004.

Charteris, L. (1999). "Reversibility–myth and mis-use," *Reversibility—Does it Exist?* (A. Oddy and S. Carroll, eds.), London: British Museum. pp. 141–145.

Chemero, A. (2002). "Reconsidering Ryle," *Electronic Journal of Analytic Philosophy. Special Issue on the Philosophy of Gilbert Ryle*. Available at http://ejap.louisiana.edu/EJAP/2002/Chemero.pdf, accessed on 3 May 2004.

Child, R. (1994). "Putting things in context: the ethics of working collections," *Reversibility—Does it Exist?* (A. Oddy, ed.), London: British Museum. pp. 139–143.

Chomsky, N. (1989). *Necessary Illusions. Thought Control in Democratic Societies*, Boston: South End Press. Also available at http://www.zmag.org/chomsky/ni/ni-overview.html, accessed on 4 April 2004.

Clark, K. (2000). "From regulation to participation: cultural heritage, sustainable

development and citizenship," *Forward Planning: The Functions of Cultural Heritage in a changing Europe*, Cambridge: Cambridge University Press. pp. 103–110. Available at http://www.coe.int/T/E/Cultural_Co-operation/Heritage/Resources/ECC-PAT(2001)161.pdf, accessed on 3 May 2004.

Clavir, M. (2002). *Preserving What is Valued. Museums, Conservation, and First Nations*, Vancouver: UBC Press.

Colalucci, G. (2003a). "Los comités científicos," *Restauración & Rehabilitación*, 78. p. 18.

Colalucci, G. (2003b). "Ciencia y sabiduría," *Restauración & Rehabilitación*, 80. p. 20.

Colalucci, G. (2004). "Aún más sobre el tema de la restauración," *Restauración & Rehabilitación*, 84. p. 12.

Considine, B., Leonard, M., Podany, J., Tagle, A., Khandekar, N., and Levin, J. (2000). "Finding a certain balance. A discussion about surface cleaning," *Conservation. The Getty Conservation Institute Newsletter*, 15(3). pp. 10–15.

Constantine, M. (1998). "Preserving the legacy of 20th century art," *Conservation. The Getty Conservation Institute Newsletter*, 13(2), pp. 4–9.

Conti, A. (1988). *Sul restauro* (A. Conti, ed.), Milan: Einaudi.

Cordaro, M. (1994). "Il concetto di originale nella cultura del restauro storico e artistico," *en Il cinema ritrovato: Teoria e metodologia del restauro cinematografico*, Bolonia: Grafis Edizioni.

Coremans, P. (1969). "The training of restorers," *Problems of Conservation in Museums. Joint Meeting of the ICOM Committee for Museum Laboratories and the ICOM Committee for the Care of Paintings*, Held in Washington-New York, September 17–25, 1965, London: Allen and Unwin. pp. 7–31.

Cosgrove, D.E. (1994). "Should we take it all so seriously? Culture, conservation, and meaning in the contemporary world," *Durability and Change. The Science, Responsibility, and Cost of Sustaining Cultural Heritage* (W.E. Krumbein, P. Brimblecombe, D.E. Cosgrove, and S. Staniforth, eds.), Chichester: John Wiley and Sons. pp. 259–266.

Cruz, A.J. (2001). "Se cada obra de arte é única, porquê estudar materialmente conjuntos de obras?," *Boletim da Associação para o Desenvolvimento da Conservação e Restauro*, 10/11. pp. 28–31.

Daley, M. (1994). "Oil, tempera and the National Gallery," *Art Restoration: The Culture, the Business and the Scandal* (J.H. Beck, ed.), London: J. Murray. pp. 123–151.

Danto, A.C. (1998). *After the End of Art: Contemporary Art and the Pale of History*, Princeton: Princeton University Press.

Davallon, J., ed. (1986). *Claquemurer, pour ainsi dire, tout l'univers: la mise en exposition*, Paris: Centre Georges Pompidou.

De Guichen, G. (1991). "Scientists and the preservation of cultural heritage," *Science, Technology and European Cultural Heritage*, Proceedings of the European Symposium, Bolgona, Italy, 13–16 June 1989 (N.S. Baer, C. Sabbioni, and A.I. Sors, eds.), Oxford: Butterworth-Heinemann. pp. 17–26.

De la Torre, M., ed. (2002). *Assessing the Values of Cultural Heritage*. Los Angeles: The Getty Conservation Institute. Available at http://www.getty.edu/conservation/publications/pdf_publications/assessing.pdf, accessed on 3 may 2004.

Deloche, B. (1985). *Museologica. Contradictions et logique du musée*, 2nd edn. Paris: J. Vrin.

Desvallées, A., Bary, M.-O., and Wasserman, F., eds. (1994). *Vagues: Une Anthologie de la Nouvelle Muséologie*, Lyon: Diffusion, Presses universitaires de Lyon.

Dezzi Bardeschi, M. (1991). *Restauro: punto e da capo. Frammenti per una (impossibile) teoria*, Milan: Franco Angelli.

Dickie, G. (1974). *Art and the Aesthetic: An Institutional Analysis*, Ithaca, NY: Cornell University Press.

Donahue, M.J. (s.d.). *Chaos Theory: The Mergence of Science and Philosophy*. Available at http://www.duke.edu/~mjd/chaos/Ch3.htm, accessed on 5 May 2004.

Donato, E. (1986). "The museum's furnace: notes toward a contextual reading of *Bouvard et Pecuchet*," *Critical Essays on Gustave Flaubert* (L.M. Porter, ed.), Boston: G.K. Hall. pp. 207–222.

Duncan, C. (1994). "Art museums and the ritual of citizenship," *Interpreting Objects and Collections* (S.M. Pearce, ed.), Londres: Routledge. pp. 279–286.

Easton, D. and Brooks, M. (1996). "To clean or not to clean: the value of soils

and creases," *Preprints*, ICOM Committee for Conservation, 11th Triennial Meeting, Edinburgh, Scotland, 1–6 September 1996 (J. Bridgland, ed.), London: James James Science Publishers. pp. 687–691.

Eco, U. (1965). *Apocalittici e integrati. Communicazioni di massa e teorie della cultura di massa*, Milan: Bompiani.

Eco, U. (1990). *I limiti dell'interpretazione*, Milan: Bompiani.

Eco, U. (1997). "Function and sign: the semiotics of architecture," *Rethinking Architecture. A Reader in Cultural Theory* (N. Leach, ed.), London: Routledge. pp. 182–202.

Feilden, B.M. (1982). *Conservation of Historic Buildings*, London: Butterworth Scientific.

Fernández-Bolaños Borrero, M.P. (1988). "Normas de actuación en arqueología," *V Congreso de Conservación y Restauración de Bienes Culturales*, Barcelona: Generalitat de Catalunya. pp. 369–373.

Feyerabend, P. (1975). *Against Method: Outline of an Anarchistic Theory of Knowledge*, London: NLB.

Feyerabend, P. (1979). *Science in a Free Society*, London: Routledge.

Frey, B.S. (2001). "What is the economic approach to aesthetics?," *Rational Decision-Making in the Preservation of Cultural Property* (N.S. Baer and F. Snickars, eds.), Berlin: Dahlem University Press. pp. 225–234.

Friedländer, M. (1996). "On restorations," *Historical and Philosophical Issues in the Conservation of Cultural Heritage* (N. Stanley Price, M. Kirby Talley, and A. Melucco Vaccaro, eds.), Los Angeles: The Getty Conservation Institute. pp. 332–334.

Gironés Sarrió, I. (2003). *Knut Nicolaus. Entrevista. Restauración & Rehabilitación*. 74. pp. 66–68.

Goodman, N. (1965). *Fact, Fiction and Forecast*, Indianapolis: Bobbs-Merrill.

Gordon, G.N. (1998). "Communication," *Britannica CD 98® Multimedia Edition* © 1994–1997.

Grissom, C.A., Charola, A.E., and Wachowiak, M.J. (2000). "Measuring surface roughness on stone," *Studies in Conservation*, 45(2). pp. 73–84.

Guerola, V. (2003). "La visión privilegiada. Documentación de archivo y tomografía computarizada aplicada en el análisis de la imagen de Ntra. Sra.

de Aguas Vivas," *Restauración & Rehabilitación*, 80. pp. 70–75.

Guillemard, D. (1992). "Éditorial," *3ᵉ Colloque International de l'ARAAFU*, Paris: ARAAFU. pp. 13–18.

Hachet, P. (1999). Le mensonge *indispensable. Du trauma social au mythe*, Paris: Armand Colin Éditeur.

Hansen, E. and Reedy, Ch.L. (1994). *Research Priorities in Art and Architectural Conservation*. A report of an AIC membership survey. Washington DC: American Institute for Conservation.

ICC Kraków (International Conference on Conservation 'Kraków 2000') (2000). *Charter of Cracow 2000*. Available at http://home.fa.utl.pt/~camarinhas/3_ leituras19.htm, accessed on 3 May 2004.

ICOM (International Council of Museums) (1984). *The Code of Ethics. The Conservator-Restorer: A Definition of the Profession*. Available at http://www. encore-edu.org/encore/documents/ICOM1984.html, accessed on 3 May, 2004.

ICOMOS (International Council on Monuments and Sites) (1964). *The Venice Charter: International Charter for the Conservation and Restoration of Monuments and Sites*. Available at http://www.getty. edu/conservation/research_ resources/charters/charter12.html, accessed on 3 May 2004.

Jaeschke, R.L. (1996). "When does history end?," *Preprints of the contributions to the Copenhagen Congress: Archaeological Conservation and its Consequences* (A. Roy and P. Smith, eds.), London: International Institute for Conservation of Historic and Artistic Works. pp. 86–88.

Jiménez, A. (1998). "Enmiendas parciales a la teoría del restauro (Ⅱ) Valor y valores," *Loggia. Arquitectura Rehabilitación*, 2(5). pp. 12–29.

Jones, M., ed. (1992). "Introduction: Do fakes matter?," *Why Fakes Matter: Essays on Problems of Authenticity* (M. Jones, ed.), London: British Museum. pp. 7–10.

Keck, C. (1995). "Conservation and controversy (letter to the editor)," *IIC Bulletin*, 1995(6), p. 2.

Keene, S. (1996). *Managing Conservation in Museums*, Oxford: Butterworth-Heinemann.

Kirby Talley Jr., M. (1997). "Conservation, science and art: plum, puddings,

towels and some steam," *Museum Management and Curatorship*, 15(3), pp. 271–283.

Knowles, A. (2000). "After Athens and Venice, Cracow," *Trieste Contemporanea. La Rivista*, 6/7. Available at http://www.tscont.ts.it/pag4-e.htm, accessed on 3 May 2004.

Kosek, J.M. (1994). "Restoration of art on paper in the west: a consideration of changing attitudes and values," *Restoration: Is It Acceptable?* (A. Oddy, ed.), London: British Museum. pp. 41–50.

Leech, M. (1999). *Assisi after the Earthquake (restoration of Assisi church) (brief article)*. Available at http://www.findarticles.com/cf_dls/m1373/1_49/53588890/print.jhtml, accessed on 2 March 2004.

Leigh, D., Altman, J.S., Black, E., et al. (1994). "Group Report: What are the responsibilities for cultural heritage and where do they lie?," *Durability and Change. The Science, Responsibility, and Cost of Sustaining Cultural Heritage* (W.E. Krumbein, P. Brimblecombe, D.E. Cosgrove, and S. Staniforth, eds.), Chichester: John Wiley and Sons. pp. 269–286.

Leitner, H. and Paine, S. (1994). "Is wall-painting restoration a representation of the original or a reflection of contemporary fashion: an Australian perspective?," *Restoration: Is It Acceptable?* (A. Oddy, ed.), London: British Museum. pp. 51–66.

Lem, S. (1986). *Memoirs Found in a Bathtub*, San Diego: Harvest Books.

Longstreth, R. (1995). "I can't see it; I don't understand it; and it doesn't look old to me," *Historic Preservation Forum*, 10(1). pp. 6–15.

Lowenthal, D. (1985). *The Past is a Foreign Country*, Cambridge: Cambridge University Press.

Lowenthal, D. (1994). "The value of age and decay," *Durability and Change. The Science, Responsibility, and Cost of Sustaining Cultural Heritage* (W.E. Krumbein, P. Brimblecombe, D.E. Cosgrove, and S. Staniforth, eds.), Chichester: John Wiley and Sons. pp. 39–49.

Lowenthal, D. (1996). *Possessed by the Past. The Heritage Crusade and the Spoils of History*, New York: The Free Press.

Lowenthal, D. (1998). "Fabricating Heritage," *History & Memory*, 10(1). Available at http://iupjournals.org/history/ham10-1.html, accessed on 3 may 2004.

Lyotard, F. (1979). *La condition postmoderne*, Paris: Minuit.

Manieri Elia, M. (2001). "La restauración como recuperación del sentido," *Loggia, Arquitectura & Rehabilitación*, 12, pp. 20–25.

Mansfield, H. (2000). *The Same Ax, Twice. Restoration and Renewal in a Throwaway Age*, Hanover: University Press of New England.

Martignon, L.F. (2001). "Principles of adaptive decision-making," *Rational Decision-Making in the Preservation of Cultural Property* (N.S. Baer, F. Snickars, eds.), Berlin: Dahlem University Press. pp. 263–275.

Martínez Justicia, M.J. (2000). *Historia y teoría de la conservación y restauración artística*, Madrid: Tecnos.

Matsuda, Y. (1997). "Some problems at the interface between art restorers and conservation scientists in Japan" *The Interface Between Science and Conservation* (S. Bradley, ed.), London: British Museum. pp. 227–230.

McCrady, E. (1997). "Can scientists and conservators work together?," *The Interface Between Science and Conservation* (S. Bradley, ed.), London: British Museum. pp. 243–247.

McGilvray, D. (1988). "Raisins versus vintage wine. Calvert and Galveston, texas," *Adaptive Reuse: Issues and Case Studies in Building Preservation* (D.G. Woodcock, W.C. Steward, R.A. Forrester, eds.), New York: Van Nostrand Reinhold. pp. 3–17.

MacLean, J. (1995). "The ethics and language of restoration," *SSCR Journal*, 6(1). pp. 11–14.

Melucco Vaccaro, A. (1996). "The emergence of conservation theory," *Historical and Philosophical Issues in the Conservation of Cultural Heritage* (N. Stanley Price, M. Kirby Talley, and A. Melucco Vaccaro, eds.), Los Angeles: The Getty Conservation Institute. pp. 202–211.

Michalski, S. (1994). "Sharing responsibility for conservation decisions," *Durability and Change. The Science, Responsibility, and Cost of Sustaining Cultural Heritage* (W.E. Krumbein, P. Brimblecombe, D.E. Cosgrove, and S. Staniforth, eds.), Chichester: John Wiley and Sons. pp. 241–258.

Minissi, F. (1988). *Conservazione Vitalizzazione Musealizzazione*, Roma: Multigrafica Editrice.

Molina, T. and Pincemin, M. (1994). "Restoration: acceptable to whom?," *Res-*

toration—Is It Acceptable? (A. Oddy, ed.), London: British Museum. pp. 77–83

Morris, Ch. (1938). *Foundations of the Theory of Signs*, Chicago: University of Chicago Press.

MPI (Ministero della Pubblica Istruzione) (1972). *Carta di Restauro 1972.* Available at http://www.unesco.org/whc/world_he.htm, accessed on 5 May 2004.

Müller, M.M. (1998). "Cultural heritage protection: legitimacy, property and functionalism," *International Journal of Cultural Property*, 7(2). pp. 395–409.

Muñoz Viñas, S. (2002). "Contemporary theory of conservation," *Reviews in Conservation*, 3. pp. 25–34.

Muñoz Viñas, S. (2003). *Teoría Contemporánea de la Restauración*, Madrid: Síntesis.

Myklebust, D. (1987). "Preservation philosophy: the basis for legitimating the preservation of the remains of old cultures in a modern world with new value systems," *Old Cultures in New Worlds (ICOMOS 8th General Assembly and International Symposium)*, Vol. 2, Washington: ICOMOS United States Committee. pp. 723–730.

Noble, D.F. (1997). *The Religion of Technology*, New York: Alfred A. Knopf.

Nordqvist, J. et al. (1997). "Archaeological conservation and its consequences," *IIC Bulletin*, 5. pp. 1–8.

Nys, P. (2000). "Landscape and heritage–Challenges of an environmental symbol, *Forward Planning: the Functions of Cultural Heritage in a changing Europe*. pp. 65–82. Available at http://www.coe.int/T/E/Cultural_Cooperation/Heritage/Resources/ECC-PAT(2001)161.pdf, accessed on 3 May 2004.

Oddy, A. (1995). "Does reversibility exist in conservation?," *Conservation, Preservation and Restoration: Traditions, Trends and Techniques* (G. Kamlakar and V.P. Rao, eds.), Hyderabad: Birla Archaeological and Cultural Research Institute. pp. 299–306.

Organ, R.M. (1996). "Bridging the conservator/scientist divide," *AIC News*, 6.

Orvell, M. (1989). *The real thing. Imitation and Authenticity in American Culture 1880–1940*, North Carolina: North Carolina University Press.

Palazzi, S. (1999). "Reversibility: dealing with a ghost, *Reversibility—Does it Ex-*

ist? (A. Oddy and S. Carroll, eds.), London: British Museum. pp. 175–188.

Pearce, S., ed. (1989). *Museum Studies in Material Culture*, London: Leicester University Press.

Pearce, S.M. (1990). "Objects as meaning; or narrating the past," *New Research in Museum Studies: Objects of Knowledge* (S. Pearce, ed.), London: Athlone. pp. 125–140.

Philippot, A. and Philippot, P. (1959). "Le problème de l'intégration des lacunes dans la restauration des peintures," *Bulletin (Institut Royal du Patrimoine Artistique)*, 2. pp. 5–19.

Philippot, P. (1996). "Restoration from the perspective of the humanities," *Historical and Philosophical Issues in the Conservation of Cultural Heritage* (N.S. Price, M. Kirby Talley, and A.M. Vaccaro, eds.), Los Angeles: Getty Conservation Institute. pp. 216–229.

Philippot, P. (1998). *Saggi sul restauro e dintorni*, Rome: Bonsignori.

Pizza, A. (2000). *La construcción del pasado*, Madrid: Celeste Ediciones.

Podany, J. (1994). "Restoring what wasn't there: reconsideration of the eighteenth-century restorations of the Lansdowne *Herakles* in the collection of the J. Paul Getty Museum," *Reversibility—Does it Exist?* (A. Oddy, ed.), London: British Museum. pp. 9–18.

Polanyi, M. (1983). *The Tacit Dimension*, Gloucester: Peter Smith.

Popper, K. (1992). *The Logic of Scientific Discovery*, London: Routledge.

Porck, H.J. (1996). *Mass Deacidification. An Update of Possibilities and Limitations*, Amsterdam: European Commission on Preservation and Access. Also available at http://www.knaw.nl/ecpa/PUBL/PORCK. HTM, accessed on 3 May 2004.

Porck, H.J. (2000). *Rate of Paper Degradation. The Predictive Value of Artificial Aging Tests*, Amsterdam: European Commission on Preservation and Access. Also available at http://www.knaw.nl/ecpa/publ/pdf/2112.pdf, accessed on 3 May 2004.

Pye, E. (2001). *Caring for the Past. Issues in Conservation for Archaeology and Museums*, London: James and James.

Ramírez, J.A. (1994). *Ecosistema y explosión de las artes*, Barcelona: Anagrama.

Reedy, T. and Reedy, Ch. (1992). *Principles of Experimental Design for Art Conser-*

vation Research, Los Angeles: Getty Conservation Institute.

Riding, A. (2003). "Question for 'David' at 500: is he ready for makeover?," *The New York Times*, 15 July 2003. Available at http://www.floria-publications. com/italy/news_from_italy/question_for.htm, accessed on 24 July 2004.

Riegl, A. (1982) "The modern cult of monuments: its character and its origin [1903]," *Oppositions*, 25 Fall, pp. 21–51.

Rivera, J.A. (2003). *Lo que Sócrates diría a Woody Allen*, Madrid: Espasa Calpe.

Rodríguez Ruíz, D. (1995). "Presentación," *Mecenazgo y conservación del patrimonio artístico: reflexiones sobre el caso español*, S.l.: Fundación Argentaria-Visor Distribuciones. pp. 9–15.

Roy, A. (1998). "Forbes prize lecture," *IIC Bulletin*, 6. pp. 1–5.

Ruhemann, H. (1982). *The Cleaning of Paintings. Problems and Potentialities*, New York: Haecker Art Books.

Ruskin, J. (1989). *The Seven Lamps of Architecture*, New York: Dover Publications.

Ryle, G. (1984). *The Concept of Mind*, Chicago: University of Chicago Press.

Sánchez Hernampérez, A. (s.d.). *Paradigmas conceptuales en conservación*. Available at http://palimpsest.stanford.edu/byauth/hernampez/canarias.html, accessed on 3 May 2004.

Seeley, N. (1999). "Reversibility—achievable goal or illusion?," *Reversibility— Does it Exist?* (A. Oddy and S. Carroll, eds.), London: British Museum. pp. 161–168.

Shanani, Ch. J. (1995). "Accelerated aging of paper: can it really foretell the permanence of paper?," *Preservation Research and Testing Series*, No. 9503, Washington: Library of Congress. Available at http://lcweb.loc.gov/preserv/ rt/age/age_12.html, accessed on 20 December 2000.

Shashoua, Y. (1997). "Leave it to the experts?," *The Interface Between Science and Conservation* (S. Bradley, ed.), London: British Museum. pp. 231–236.

Smith, R.D. (1988). "Reversibility: a questionable philosophy," *Restaurator*, 9. pp. 199–207.

Smith, R.D. (1999). "Reversibility: a questionable philosophy," *Reversibility— Does it Exist?* (A. Oddy and S. Carroll, eds.), London: British Museum. pp. 99–103.

Šola, T. (1986). "Identity. Reflections on a crucial problem for museums," *ICO-*

FOM Study Series, 3, Vevey: M.R. Schärer. pp. 15–22.

Solà-Morales, I. de (1998). "Patrimonio arquitectónico o parque temático?," *Loggia, Arquitectura & Rehabilitación*, 5. pp. 30–35.

Sörlin, S. (2001). "The trading zone between articulation and preservation: production of meaning in landscape history and the problems of heritage decision-making," *Durability and Change. The Science, Responsibility, and Cost of Sustaining Cultural Heritage* (W.E. Krumbein, P. Brimblecombe, D.E. Cosgrove, and S. Staniforth, eds.), Chichester: John Wiley and Sons. pp. 47–59.

Staniforth, S. (2000). "Conservation: significance, relevance and sustainability," *IIC Bulletin*, 6. pp. 3–8.

Staniforth, S., Ballard, E.N., Caner-Saltik, R., et al. (1994). "Group Report: What are Appropriate Strategies to Evaluate and to Sustain Cultural Heritage?," *Durability and Change. The Science, Responsibility, and Cost of Sustaining Cultural Heritage* (Krumbein, W.E., Brimblecombe, P., Cosgrove, D. and Staniforth, S., eds.), Chichester: John Wiley and Sons. pp. 217–224.

Stoner, J.H. (2001). "Conservation of our careers" *IIC Bulletin*, 4. pp. 2–7.

Stopp, M. (1994). "Cultural bias in heritage reconstruction," *Archaeological remains, in situ Preservation*: Proceedings of the Second ICAHM International Conference, Montreal, Quebec, Canada, October 11–15, 1994, Montreal: ICAHM Publications. pp. 255–262.

Stovel, H. (1996). "Authenticity in Canadian conservation practice," Talk presented at the *Interamerican Symposium on Authenticity in the Conservation and Management of the Cultural Heritage*, San Antonio, March 1996.

Tamarapa, A. (1996). "Museum Kaitiaki; Maori perspectives on the presentation and management of Maori treasures and relationships with museums," *Curatorship: Indigenous Perspectives in Post-Colonial Societies: Proceedings*, Ottawa: Canadian Museum of Civilization. pp. 160–169.

Taylor, R. (1978). *Art, an Enemy of the People*, Hassocks: The Harvester Press.

Tennent, N.H. (1994). "The role of the conservation scientist in enhancing the practice of preventive conservation and the conservation treatment of artifacts," *Durability and Change. The Science, Responsibility, and Cost of Sustaining Cultural Heritage* (W.E. Krumbein, P. Brimblecombe, D.E. Cosgrove, and S. Staniforth, eds.), Chichester: John Wiley and Sons. pp. 166–172.

Tennent, N.H. (1997). "Conservation science: a view from four perspectives," *The Interface Between Science and Conservation*, (S. Bradley, ed.), London: British Museum. pp. 15–23.

Thompson, M. (1994). "The filth in the way," *Interpreting Objects and Collections* (S.M. Pearce, ed.), London: Routledge. pp. 269–278.

Torraca, G. (1991). "The application of science and technology to conservation practice," *Science, Technology and European Cultural Heritage*, Proceedings of the European Symposium, Bologna, Italy, 13–16 June 1989 (N.S. Baer, C. Sabbioni, and A.I. Sors, eds.), Oxford: Butterworth-Heinemann. pp. 221–232.

Torraca, G. (1996). "The Scientist's Role in Historic Preservation with Particular Reference to Stone Preservation," *Historical and Philosophical Issues in the Conservation of Cultural Heritage* (N. Stanley Price, M.K. Talley, and A. Melucco Vaccaro, eds.), Los Angeles: The Getty Conservation Institute. pp. 439–443.

Torraca, G. (1999). "The scientist in conservation," *Conservation, The GCI Newsletter*, 14(3). pp. 8–11.

Tusquets, O. (1998). *Todo es comparable*, Barcelona: Anagrama.

UKIC (United Kingdom Conservation Institute) (1983). *Guidance for Conservation Practice*, London: UKIC.

Urbani, G. (1996). "The science and art of conservation of cultural property," *Historical and Philosophical Issues in the Conservation of Cultural Heritage* (N.S. Price, M. Kirby Talley, and A.M. Vaccaro, eds.), Los Angeles: The Getty Conservation Institute. pp. 445–450.

Vantaa Meeting (2000). *Towards a European Preventive Conservation Strategy*. Available at http://www.pc-strat.com/final.htm, accessed on 3 May 2004.

Vargas, G.M., García, C., and Jaimes, E. (1993). Restaurar es comunicar. *ALA*, 13. pp. 10–18.

Vestheim, G., Fitz, S., Foot, M.-J., et al. (2001). "Group report: values and the artifact," *Rational Decision-Making in the Preservation of Cultural Property* (N.S. Baer, and F. Snickars, eds.). pp. 211–222.

Viereck, G.S. (1930). *Glimpses of the Great*, London: Duckworth.

Viollet-le-Duc, E. (1866). "Restauration," *Dictionnaire Raissoné de l'Architecture*

Française du XIe au le XVIe Siècle, Ⅷ, Paris: Bance et Morel. pp. 14–34.

Wagensberg, J. (1985). *Ideas sobre la complejidad del mundo*, Barcelona: Tusquets.

Wagensberg, J. (1998). *Ideas para la imaginación impura. 53 reflexiones en su propia sustancia*, Barcelona: Tusquets.

Waisman, M. (1994). "El Patrimonio en el tiempo," *Boletín del Instituto Andaluz de Patrimonio Histórico*, 6. pp. 10–14.

Walden, S. (1985). *The Ravished Image or How to Ruin Masterpieces by Restoration*, London: Weinfeld and Nicolson.

WCG (Washington Conservation Guild) (s.d.). "Exactly what is conservation?," Available at http://palimpsest.stanford.edu/wcg/what_is.html, accessed on 13 September 1999.

Watkins, C. (1989). "Conservation: a cultural challenge," *Museum News*, 68(1). pp. 36–43.

Watson, W.M. (1994). "1. Gonçal Peris: Saint Lucy, probably first third of the 15th century," *Altered States. Conservation, Analysis and the Interpretation of Works of Art* (W. Wendy, ed.), Seattle: University of Washington press. pp. 36–39.

Welsh, E., Sease, C., Rhodes, B., Brown, S., and Clavir, M. (1992). "Multicultural participation in conservation decision-making," *Newsletter of the Western Association for Art Conservation*, 14(1). pp. 13–22.

Windelband, W. (1894). *Geschichte und Naturwissenschaft*. Available at http://www.psych.ucalgary.ca/thpsyc/windelband.html, accessed on 3 May, 2004.

Wolfe, T. (1975). *The Painted Word*, New York: Farrar, Straus and Giroux.

Yourcenar, M. (1989). *El tiempo, gran escultor*, Madrid: Alfagurara.

Zevi, B. (1974). *Architettura e storiografia. Le matrici antiche del linguaggio moderno*, Turin: Einaudi.

감사의 말

『현대 보존 이론』을 집필하는 과정에서 다른 보존가들 그리고 연구자들과의 교류는 정말 중요했다. 그중에서도 이 책을 구상할 수 있도록 격려해 준 발렌시아폴리테크닉대학 보존학과 동료들은 그 공로를 인정받을 만하다. 유진 패럴(Eugene F. Farrell)과 하버드대학 보존기술연구센터(현 슈트라우스보존기술연구센터) 직원들에게도 애정 어린 도움을 받았다.

그리고 책을 작업할 시간을 갖도록 해 준 모니카 에스피(Mónica Espí), 에밀리아 비냐스(Emilia Viñas), 디오도로 무뇨스(Diodoro Muñoz)에게도 고맙다. 매우 큰 도움이 되었으며, 그 인내와 관대함을 항상 감사히 여길 것이다.

수잔 루엘레(Suzanne Ruehle)와 나탈리아 고메스(Natalia Gómez)의 지원은 이 책에 아주 중요한 영향을 미쳤다. 두 사람은 원고를 편집하면서 유용한 조언을 많이 해 주었는데, 대부분 적극 반영했다. 이들의 효율적이고 헌신적인 작업 덕분에 여러모로 개선될 수 있었다.

모두에게 감사드리며,
발렌시아에서
살바도르 무뇨스 비냐스

옮긴이의 말

2005년에 출간된 영문판 『현대 보존 이론』을 알게 된 것은 그로부터 한참 뒤인 2014년이었다. 보존의 역사에 대한 책을 찾은 후에 당시에 필요했던 정보만 살펴보고 한동안 잊고 있었다. 그리고 이 년 후 나의 전공인 종이 보존에 관한 책을 써야겠다고 생각했을 때 제대로 읽기 시작했다. 사실 처음부터 번역 출판을 목표로 했던 작업은 아니다. 산재되어 있는 보존의 다양한 이론들을 취합하며 적절한 예를 곁들여 차근차근 풀어내는 저자의 박학다식함에 감탄하다가, 그 내용이 재미있어서 자연스레 여러 번 재독했다. 그때마다 이전에는 잘 알아듣지 못했던 내용들을 깨닫게 되었고, 한 문장도 빠짐없이 완전하게 이해하고 싶다는 욕심에 시작한 번역이었다.

이 책은 '보존이란 무엇인가'라는 근원적인 질문에 답하기 위해, 보존과 관련된 개념들에 대한 정의와 더불어 보존 이론들과 원칙들의 변천을 보여준다. 십구세기 중반 보존의 초기 이론가들인 존 러스킨과 외젠 비올레 르 뒤크의 주장에서 시작하여 보존 대상의 범주가 어떻게 확대되어 왔고, 보존에서 과학이 맡은 역할은 무엇인지, 주요 윤리 기준들은 무엇이고 어떻게 변화되어 왔는지, 보존의 고전 이론과 현대 이론의 차이점은 무엇인지 등, 보존이라는 분야를 이해하기 위해 꼭 알아야 할 정보들이 체계적이고 밀도있게 정리되어 있다.

나에게는 보존가가 가진 실무 지식의 타당성과 중요성에 관한 설명이 특별하게 와닿았다. 보존가로서 일한 경험이 없다면 쉽게 풀어낼 수 없을 만큼 실무 지식의 특수성을 설명하는

것은 그리 간단하지 않기 때문이다. 흔히 그러한 지식을 인정하지 않고 보존가를 단순히 테크니션으로 보는 경우가 많다. 이를 안타깝게 생각해 왔던 터라 보존가가 가진 실무 지식이 얼마나 중요한지 풀어놓은 대목에서 더 공감하고 몰입하게 되었다.

원서가 출간된 지 이제 이십 년이 되어 가지만 여전히 보존 분야에서 유효한 지식과 가치를 전한다. 보존 개론서로서 이만큼 완벽한 책이 없다고 생각하기 때문에 국내에 꼭 소개하고 싶었다. 나는 이 책이 보존 전문가들에게도 필요하지만, 일반 독자들이 예술 작품과 문화유산이 어떻게 관리되고 보존되고 있는지에 관해 이해의 폭을 넓히는 데도 도움이 될 거라고 믿는다. 내가 그랬듯이 독자들도 보존 분야가 얼마나 흥미진진한 사건들로 가득 차 있는지 느끼고, 저자가 펼친 이야기 속에서 예술과 인문학의 향연에 빠져들어 보길 바란다.

마지막으로 출판을 결정해 주신 열화당의 이수정 실장님과 편집부에 감사드린다. 또한 한국의 독자들을 위해 서문을 새로 쓰고, 나의 질문을 함께 고민하고 답변해 준 저자께도 깊은 존경과 감사의 마음을 표한다.

2024년 7월
염혜정

찾아보기

굵은 숫자는 도표가 실린 페이지이다.

ㅈ

살바도르 무뇨스 비냐스(Salvador Muñoz Viñas)는 1963년 스페인 발렌시아 출생으로, 보존 이론과 종이 보존의 기술적 측면을 연구하는 종이 보존가이다. 미술 및 미술사로 학사학위를, 종이화학공학으로 박사학위를 받았다. 소르본대학, 영국박물관, 국제문화유산보전복원연구센터(ICCROM) 등에서 강의했으며, 발렌시아대학 역사도서관 실무 보존가 및 하버드대학 슈트라우스보존기술연구센터 방문연구원, 뉴욕대학 초빙교수를 지냈다. 현재 발렌시아폴리테크닉대학 문화유산보존복원학과 교수로 재직 중이며, 대학 부설 문화유산복원연구소에서 종이 보존 부서를 총괄하고 있다. 저서로 『종이의 복원(La Restauración del Papel)』(2010), 『문화유산 보존 윤리에 대하여(On the Ethics of Cultural Heritage Conservation)』(2020), 『문화유산 이론: 무형의 것 너머(A Theory of Cultural Heritage: Beyond the Intangible)』(2023) 등이 있다.

염혜정(廉惠程)은 종이 보존가로, 영국 뉴캐슬의 노섬브리아대학에서 종이 미술품 보존 전공으로 석사학위를, '한국의 전통 제지 연구'로 박사학위를 받았다. 2010년부터 육 년간 카타르 오리엔탈리스트박물관(현 루사일박물관)에서 보존부서 팀장으로 재직했으며, 귀국 후 2018년부터 2022년까지 종이미술품 보존연구소를 운영하면서 국립한글박물관, 서울시립미술관, 이응노미술관 등에서 보존 프로젝트를 진행했다. 현재 사우디아라비아 디리야개발청에 속한 디리야재단에서 보존 전반에 관련된 업무를 담당하고 있는 한편, 현지 전문 보존가의 육성을 위해 힘쓰고 있다.

현대 보존 이론
왜 그리고 무엇을 보존하는가

살바도르 무뇨스 비냐스
염혜정 옮김

초판1쇄 발행일 2024년 9월 20일
발행인 李起雄 발행처 悅話堂
경기도 파주시 광인사길 25 파주출판도시
전화 031-955-7000 팩스 031-955-7010
www.youlhwadang.co.kr yhdp@youlhwadang.co.kr
등록번호 제10-74호 등록일자 1971년 7월 2일
편집 장한올 최명일 최영건 디자인 염진현
인쇄 제책 (주)상지사피앤비

ISBN 978-89-301-0789-1 93600